日本金獎設計師の
配色靈感聖經

COLOR
by
COLOR

石黑篤史

李佳霖·譯

配色ひらめきツール

Inspirational Designs Themed Under Single Colors

原點

INTRODUCTION

前言

我想不少人在聽到「顏色」、「配色」、「色彩搭配設計」時會覺得很困難，此時可試著回想幼時的經驗，那時我們雖然連字都不會寫，卻曉得拿喜歡的顏色的蠟筆在紙上恣意塗抹。對所有人來說，色彩是創作過程中最易取得、也是最熟悉且充滿趣味的元素。

本書以粉紅色揭開序幕，並依色相環的排列，按照紅色、橘色、黃色、黃綠色的順序展開，這樣的章節架構就像從蠟筆盒中選色一樣，相當直觀且易懂，因此讀者可以馬上找到自己喜歡或想採用的顏色；後半部分則介紹單色與彩色的應用配色技法。因為書中網羅了各式各樣的顏色，只要有這本書在手，無論是什麼樣的顏色，保證都能從中獲得可加以巧妙運用的靈感。

本書共刊載 1691 種配色、259 款設計範例與範本照，以及 665 種設計圖樣。設計範例附有重點解說，有助於建立創作時所需的便利知識。此外，本書還有另一項在其他配色解說書籍中看不到的特色，那就是書中的範例照都是為了本書實地拍攝的，這些專門拍攝的範例照，能幫助讀者具象化配色在現實世界中所呈現的風貌，是非常實用的配色參考書。不曉得該怎麼配色、想更加強化色彩印象，或馬上就想獲得配色靈感時，務必將本書作為激發靈感的工具，翻開書頁參考書中建議。

最後我想說的是，編製這本書的過程，給予我們製作團隊進一步深入思考色彩的機會，因此我們也希望讀者們閱讀本書後，能拉近與色彩之間的距離，能更加自由地運用色彩。期盼本書能成為各位讀者的最佳夥伴，備受愛用。

OUWN/People and Thought. 石黑篤史

CONTENTS
目次

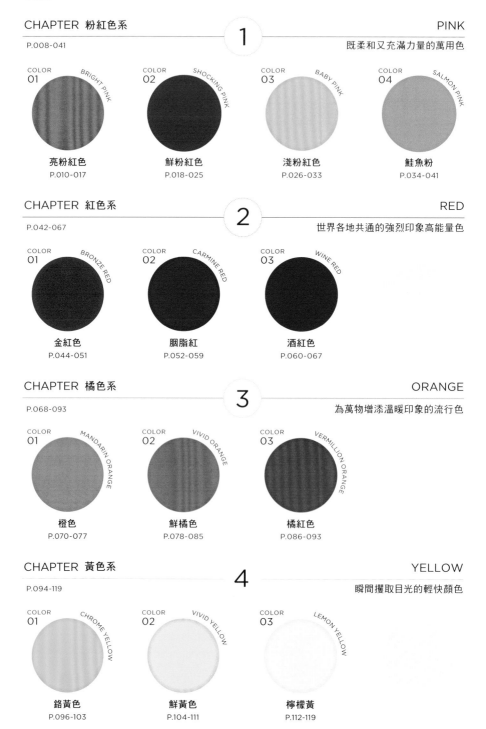

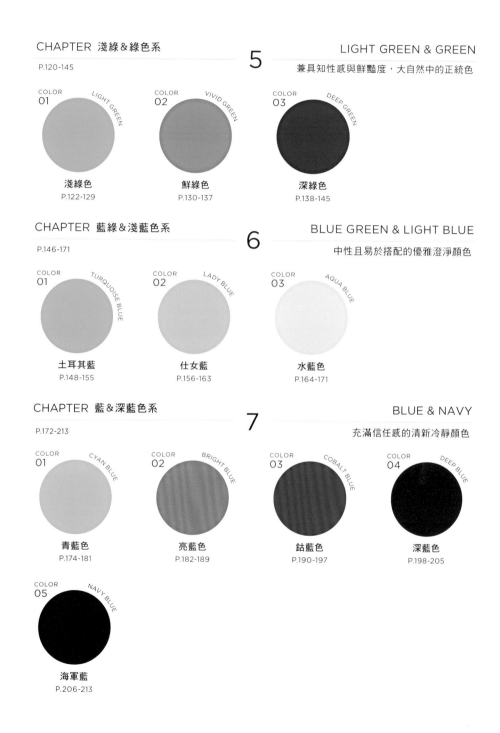

HOW TO USE THIS BOOK
本書使用方法

DESIGN SAMPLES 設計範例

本跨頁介紹主題色系設計範例,提供色值及配色占比的條狀圖,是可隨查隨用的設計配色範本。

COLOR PATTERN 配色應用

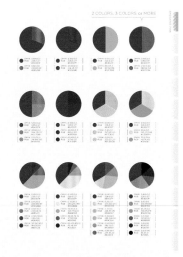

本跨頁提供 24 款圓餅圖配色範本,可立刻掌握設計意象。跨頁版面中,上至下依序為雙色、三色、四〜六色的配色範例及色值。

PATTERN 圖樣應用

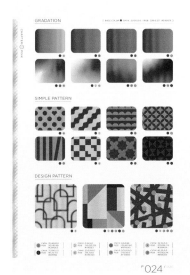

本頁提供 8 款漸層圖樣、8 款單純幾何圖樣及 3 款設計圖樣,方便讀者確認與各章主題色搭配使用的各式範例。

EXAMPLE IN USE 實際範例

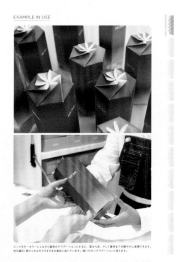

本頁是設計作品範本照,可具體勾勒出實際使用的場景,有助於決定配色。

INVITATION

Sometimes, when a strong color is added to a bright color as an accent color or when a small amount of complementary color, the opposite of the color used, is mixed, it can make the original color more powerful and multiply its brightness.
Brightness can be expressed in such ways.

CHOCO ✦ FACTORY

SEASONAL

BLOSSOMS

CLASSICAL TEA

CHAPTER ①

PINK

既柔和又充滿力量的
萬用色

在很多人的印象中，粉紅色是女性化的可愛顏色，實際上深淺度不一的粉紅色能展現出各種截然不同的印象。柔和的印象自然是不在話下，粉紅色也能營造出前衛且強烈的氛圍，可說是相當萬用的顏色。

COLOR IMAGE | 可愛、柔和、甜美

粉紅色設計作品的範本照
採用帶有正方形元素的像素風格插圖進行設計，因為顏色是粉紅色，所以整體印象顯得相當柔和。能讓四邊形這種硬邦邦感的圖形瞬間變溫和，正是粉紅色的厲害之處。

	CMYK : 0,30,0,0	/ RGB : 247,201,221	#F7C9DD
	CMYK : 0,60,0,0	/ RGB : 238,135,180	#EE87B4
	CMYK : 0,80,0,0	/ RGB : 232,82,152	#E85298
	CMYK : 0,100,0,0	/ RGB : 228,0,127	#E4007F
	CMYK : 60,0,100,0	/ RGB : 111,186,44	#6FBA2C
	CMYK : 30,0,100,0	/ RGB : 196,215,0	#C4D700

COLOR BALANCE

COLOR of VIEW
MAM FLOWER

Creative studio OUWN location. / Kubo Bldg. 501, 1-7-4, Ohashi,
web.ouwn.jp / Meguro-ku, Tokyo, Japan. 153-0044

OUWN FLOWER SHOP

When you combine crayon colors on a white piece of paper, it might look mixed,
but it might be a battle over white measurement units from a micro-perspective.

CHAPTER

PINK

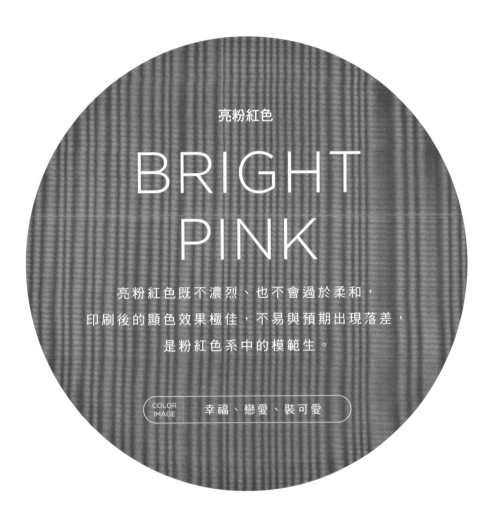

亮粉紅色

BRIGHT PINK

亮粉紅色既不濃烈、也不會過於柔和，
印刷後的顯色效果極佳，不易與預期出現落差，
是粉紅色系中的模範生。

COLOR IMAGE　幸福、戀愛、裝可愛

← 與硬邦邦的元素搭配使用

粉紅色雖是「可愛」的代名詞，但只要將較深的粉紅色與圖像式設計元素搭配，就能削弱粉紅色的柔美感，形塑出溫暖又前衛的印象。

[● CMYK : 0,70,0,0　　　/ RGB : 235,110,165　.#EB6EA5]
[● CMYK : 0,0,0,30　　　/ RGB : 201,202,202　.#C9CACA]
[● CMYK : 100,15,100,0　/ RGB : 0,141,67　　.#008D43]

COLOR BALANCE

BRIGHT PINK × BLUE
亮粉紅色 × 藍色

添加藍色，建構適合服飾品牌的配色

能營造甜美女性化印象這點，既是粉紅色的優點也是缺點。很多女性服飾品牌的理念是「透露甜美感之餘，展現剛剛好的嶄新印象」，因此採用效果相反的藍色，可達畫龍點睛之效，有助於平衡版面。

[● CMYK : 0,70,0,0 / RGB : 235,110,165 #EB6EA5]
[● CMYK : 0,0,0,15 / RGB : 230,230,230 #E6E6E6]
[● CMYK : 90,60,0,4 / RGB : 0,92,169 #005CA9]
[● CMYK : 0,0,0,100 / RGB : 35,24,21 #231815]

COLOR BALANCE

BRIGHT PINK × YELLOW GREEN
亮粉紅色 × 黃綠色

COLOR BALANCE 1

BRIGHT PINK × ACCENT COLOR
亮粉紅色 × 同色系顏色 × 強調色

COLOR BALANCE 2

BRIGHT PINK × LIGHT & DARK
亮粉紅色 × 亮色顏色 × 深色顏色

peeping

please give me
some crunchies and
cat grass.

I DON'T EAT TULLE.

COLOR BALANCE 3

1 搭配鈍色調的成熟設計

　　大膽地大面積使用粉紅色，搭配不搶眼的鈍色調英文字，這種手法可為粉紅色的既定印象增添不一樣的感覺。與帶灰色調的黃綠色的搭配，適用於成熟印象的設計。

[● CMYK : 0,70,0,0 　　　　/ RGB : 235,110,165 　. #EB6EA5]
[● CMYK : 30,0,100,0 　　　/ RGB : 196,215,0 　　. #C4D700]
[● CMYK : 0,0,0,40 　　　　 / RGB : 181,181,182 　. #B5B5B6]

2 在同色系版面中加入強調色，有凝聚視線的效果

運用屬於同色系的暖色※建構版面，並加入綠與黑色等強調色，讓暖色的膨脹效果不那麼強烈，是富於變化且強化效果佳的設計作品。

[● CMYK : 0,70,0,0 　　　　/ RGB : 235,110,165 　. #EB6EA5]
[● CMYK : 70,100,0,0 　　　/ RGB : 107,22,133 　　. #6B1685]
[● CMYK : 0,15,100,0 　　　/ RGB : 255,217,0 　　. #FFD900]
[● CMYK : 65,0,65,0 　　　 / RGB : 86,184,121 　　. #56B879]
[● CMYK : 0,0,0,100 　　　 / RGB : 35,24,21 　　　. #231815]

3 搭配亮色與深色

　　亮粉紅色是深度適宜的顏色，與明亮的顏色及深色搭配使用，可讓成品繽紛又變化。

[● CMYK : 0,70,0,0 　　　　 / RGB : 235,110,165 　. #EB6EA5]
[● CMYK : 100,50,100,30 　/ RGB : 0,83,46 　　　. #00532E]
[● CMYK : 0,20,100,0 　　　/ RGB : 253,208,0 　　. #FDD000]
[● CMYK : 100,100,0,0 　　/ RGB : 29,32,136 　　. #1D2088]
[● CMYK : 40,70,100,50 　 / RGB : 106,57,6 　　　. #6A3906]

※ 顏色的基本術語解說彙整於 P.318-319。

COLOR PATTERN

CMYK : 0,70,0,0
RGB : 235,110,165
#EB6EA5

CMYK : 0,100,50,0
RGB : 229,0,79
#E5004F

CMYK : 0,70,0,0
RGB : 235,110,165
#EB6EA5

CMYK : 40,35,0,0
RGB : 165,163,208
#A5A3D0

CMYK : 0,70,0,0
RGB : 235,110,165
#EB6EA5

CMYK : 85,85,0,0
RGB : 65,57,147
#413993

CMYK : 0,70,0,0
RGB : 235,110,165
#EB6EA5

CMYK : 0,0,0,60
RGB : 137,137,137
#898989

CMYK : 0,70,0,0
RGB : 235,110,165
#EB6EA5

CMYK : 10,100,0,0
RGB : 214,0,127
#D6007F

CMYK : 55,100,0,0
RGB : 137,12,132
#890C84

CMYK : 0,70,0,0
RGB : 235,110,165
#EB6EA5

CMYK : 0,80,40,0
RGB : 233,84,107
#E9546B

CMYK : 60,30,0,0
RGB : 108,155,210
#6C9BD2

CMYK : 0,70,0,0
RGB : 235,110,165
#EB6EA5

CMYK : 20,0,100,0
RGB : 218,224,0
#DAE000

CMYK : 0,0,0,40
RGB : 181,181,182
#B5B5B6

CMYK : 0,70,0,0
RGB : 235,110,165
#EB6EA5

CMYK : 30,20,0,0
RGB : 187,196,228
#BBC4E4

CMYK : 0,50,90,50
RGB : 152,93,0
#985D00

CMYK : 0,70,0,0
RGB : 235,110,165
#EB6EA5

CMYK : 0,100,0,0
RGB : 228,0,127
#E4007F

CMYK : 0,50,0,0
RGB : 241,158,194
#F19EC2

CMYK : 0,25,0,0
RGB : 249,211,227
#F9D3E3

CMYK : 0,70,0,0
RGB : 235,110,165
#EB6EA5

CMYK : 25,45,0,0
RGB : 197,154,197
#C59AC5

CMYK : 40,25,0,0
RGB : 163,180,220
#A3B4DC

CMYK : 45,5,45,0
RGB : 152,201,159
#98C99F

CMYK : 0,70,0,0
RGB : 235,110,165
#EB6EA5

CMYK : 0,0,0,30
RGB : 201,202,202
#C9CACA

CMYK : 0,20,0,0
RGB : 250,220,233
#FADCE9

CMYK : 15,35,0,0
RGB : 218,180,212
#DAB4D4

CMYK : 0,70,0,0
RGB : 235,110,165
#EB6EA5

CMYK : 40,0,0,0
RGB : 159,217,246
#9FD9F6

CMYK : 100,50,10,0
RGB : 0,105,172
#0069AC

CMYK : 0,30,100,0
RGB : 250,190,0
#FABE00

CMYK : 0,70,0,0
RGB : 235,110,165
: #EB6EA5

CMYK : 0,20,0,10
RGB : 234,207,219
: #EACFDB

CMYK : 0,70,0,0
RGB : 235,110,165
: #EB6EA5

CMYK : 0,40,32,0
RGB : 245,177,158
: #F5B19E

CMYK : 0,70,0,0
RGB : 235,110,165
: #EB6EA5

CMYK : 50,0,60,0
RGB : 139,199,130
: #8BC782

CMYK : 0,70,0,0
RGB : 235,110,165
: #EB6EA5

CMYK : 60,38,0,0
RGB : 112,143,201
: #708FC9

CMYK : 0,70,0,0
RGB : 235,110,165
: #EB6EA5

CMYK : 0,20,0,0
RGB : 250,220,233
: #FADCE9

CMYK : 0,30,25,0
RGB : 248,198,181
: #F8C6B5

CMYK : 0,70,0,0
RGB : 235,110,165
: #EB6EA5

CMYK : 0,54,76,0
RGB : 241,145,65
: #F19141

CMYK : 58,0,37,0
RGB : 107,194,177
: #6BC2B1

CMYK : 0,70,0,0
RGB : 235,110,165
: #EB6EA5

CMYK : 0,100,0,0
RGB : 228,0,127
: #E4007F

CMYK : 0,10,80,0
RGB : 255,227,63
: #FFE33F

CMYK : 0,70,0,0
RGB : 235,110,165
: #EB6EA5

CMYK : 0,95,54,0
RGB : 230,32,78
: #E6204E

CMYK : 50,75,100,20
RGB : 130,73,33
: #824921

CMYK : 0,70,0,0
RGB : 235,110,165
: #EB6EA5

CMYK : 0,20,20,0
RGB : 251,218,200
: #FBDAC8

CMYK : 0,90,30,0
RGB : 231,51,110
: #E7336E

CMYK : 10,100,90,0
RGB : 216,12,36
: #D80C24

CMYK : 35,100,35,10
RGB : 164,11,93
: #A40B5D

CMYK : 0,70,0,0
RGB : 235,110,165
: #EB6EA5

CMYK : 0,0,50,0
RGB : 255,247,153
: #FFF799

CMYK : 15,0,28,0
RGB : 225,238,201
: #E1EEC9

CMYK : 50,0,35,0
RGB : 134,202,182
: #86CAB6

CMYK : 80,10,45,0
RGB : 0,162,154
: #00A29A

CMYK : 0,70,0,0
RGB : 235,110,165
: #EB6EA5

CMYK : 0,80,0,0
RGB : 232,82,152
: #E85298

CMYK : 0,95,0,0
RGB : 229,10,132
: #E50A84

CMYK : 10,100,0,0
RGB : 214,0,127
: #D6007F

CMYK : 30,100,0,0
RGB : 182,0,129
: #B60081

CMYK : 50,100,0,0
RGB : 146,7,131
: #920783

CMYK : 0,70,0,0
RGB : 235,110,165
: #EB6EA5

CMYK : 0,10,20,0
RGB : 231,213,232
: #E7D5E8

CMYK : 32,20,0,0
RGB : 183,195,227
: #B7C3E3

CMYK : 45,30,0,0
RGB : 151,168,213
: #97A8D5

CMYK : 65,55,0,0
RGB : 106,113,180
: #6A71B4

CMYK : 100,100,0,0
RGB : 29,32,136
: #1D2088

GRADATION

[BASE COLOR ● CMYK : 0,70,0,0 / RGB : 235,110,165. #EB6EA5]

● ❹

● 2

● 6

● 8

● ❹ 2

● ① 3

● 6 5

● ❼ 8

SIMPLE PATTERN

● ● ①

● ● 2

● ● 8

● ● ❹

● ● 5

● ● 3

● ● 6

● ● ❼

DESIGN PATTERN

● ① 6 8

● ① 5

● 2 ❹ ❼ 8

1	CMYK : 0,45,10,0 RGB : 243,168,187 :#F3A8BB		**2**	CMYK : 0,10,100,0 RGB : 255,225,0 :#FFE100
5	CMYK : 0,55,80,0 RGB : 241,142,56 :#F18E38		**6**	CMYK : 50,0,20,0 RGB : 131,204,210 :#83CCD2

3	CMYK : 40,0,100,0 RGB : 171,205,3 :#ABCD03		**4**	CMYK : 0,100,100,0 RGB : 230,0,18 :#E60012
7	CMYK : 100,100,0,30 RGB : 20,18,111 :#14126F		**8**	CMYK : 0,0,0,30 RGB : 201,202,202 :#C9CACA

此範例雖除了粉紅色外還有各種顏色，但非粉紅色的色彩用量被控制在最低限度，這種畫龍點睛的用
法使配色顯得相當出眾。稍微增加與粉紅色相鄰的紫色用量，便可順利整合版面。

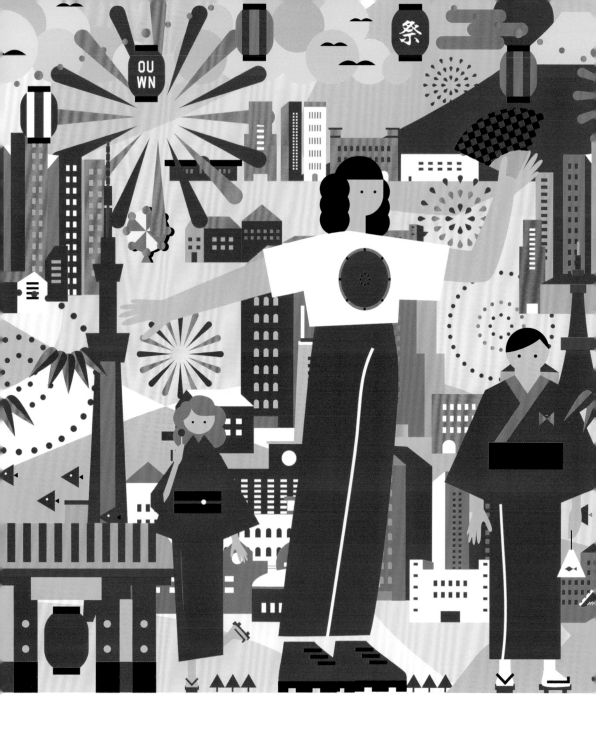

COLORS ARE WITHOUT

BORDERS

CHAPTER

PINK

1

COLOR

02

鮮粉紅色

SHOCKING PINK

鮮粉紅色的強度不輸紅色，且相當時髦。

這個顏色也充滿了化學感，

是極受年輕人流行文化歡迎的色彩。

COLOR IMAGE | 愛情、花俏、時髦感

← 具有藝術潛力的粉紅色

在大自然中看不到強烈的粉紅色，因此鮮粉紅色能製造「脫離現實感」，大幅提升設計性。不僅適合搭配插圖，也能營造藝術品般的韻味。

[● CMYK : 0,100,0,0 / RGB : 228,0,127 . #E4007F]
[● CMYK : 3,30,2,0 / RGB : 242,199,219 . #F2C7DB]
[● CMYK : 1,16,1,0 / RGB : 250,227,237 . #FAE3ED]
[● CMYK : 41,36,20,0 / RGB : 164,160,179 . #A4A0B3]

COLOR BALANCE

SHOCKING PINK × LOW CHROMA × LIGHT COLOR

鮮粉紅色 × 低彩度顏色 × 亮色顏色

CANDYFLOSS
STORE

Sheep

PERORI

We are professionals who use colors. We want to showcase our skills without any reservation and contribute to improving design techniques in Japan. I hope you can share the same perspective as us, enjoy the colors, and have a conversation. Be loved by colors!

保留亮點，營造鮮明版面

在鮮粉紅色之間加入彩度低或明亮的顏色，可減弱
強度，但同時也保留住亮眼度。這種富有節奏感的
配色顯得相當輕巧，給人時髦的印象。

	CMYK : 0,100,0,0	/ RGB : 228,0,127	#E4007F
	CMYK : 100,40,0,0	/ RGB : 0,117,194	#0075C2
	CMYK : 0,10,100,0	/ RGB : 255,225,0	#FFE100
	CMYK : 50,0,100,0	/ RGB : 143,195,31	#8FC31F
	CMYK : 0,0,0,100	/ RGB : 35,24,21	#231815

COLOR BALANCE

SHOCKING PINK × STRONG
鮮粉紅色 × 濃重的顏色

®

Brilliantly color the city

RAINY IN NYYYY.

COLOR BALANCE 1

SHOCKING PINK × GRAY
鮮粉紅色 × 灰色

5th

Colors hod infinite possibilities.

♥HEARTFUL FESTIVAL Spring

The color I like is your color.

COLOR BALANCE 2

SHOCKING PINK × PALE
鮮粉紅色 × 淺色

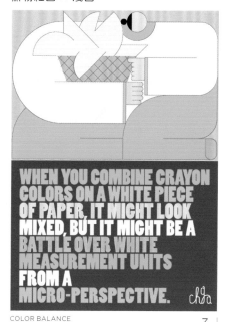

WHEN YOU COMBINE CRAYON COLORS ON A WHITE PIECE OF PAPER, IT MIGHT LOOK MIXED, BUT IT MIGHT BE A BATTLE OVER WHITE MEASUREMENT UNITS FROM A MICRO-PERSPECTIVE.

chga

COLOR BALANCE 3

1 利用深色的加乘效果，營造出深度

可將深粉紅色與同樣濃度的深色搭配使用。由於粉紅色的顯色效果佳，氣勢上不輸其他顏色，所以能在無損粉紅色帶來的印象下，建構出多色配色。這樣的配色可傳遞色彩的深度。

[● CMYK : 0,100,0,0 / RGB : 228,0,127 #E4007F]
[● CMYK : 100,30,100,0 / RGB : 0,127,65 #007F41]
[● CMYK : 45,100,0,0 / RGB : 156,1,131 #9C0183]
[● CMYK : 0,85,100,0 / RGB : 233,71,9 #E94709]
[● CMYK : 0,0,0,100 / RGB : 35,24,21 #231815]

2 為有機的線條注入力量

輕盈細線往往印象不夠強烈，用濃重的顏色效果才佳，鮮粉紅色與細緻的線條相當合拍。

[● CMYK : 0,100,0,0 / RGB : 228,0,127 #E4007F]
[● CMYK : 0,0,0,35 / RGB : 191,192,192 #BFC0C0]

3 將所有顏色轉化為配角

與範例2）恰恰相反，這個範例是在鮮粉紅色背景上加入淺色元素，讓版面顯得鮮明。黑色之類的深色背景雖也具有相同效果，但使用鮮粉紅色能為成品增添不那麼沉重的鮮豔印象。

[● CMYK : 0,100,0,0 / RGB : 228,0,127 #E4007F]
[● CMYK : 70,0,0,0 / RGB : 0,185,239 #00B9EF]
[● CMYK : 0,30,0,0 / RGB : 247,201,221 #F7C9DD]
[● CMYK : 0,30,100,0 / RGB : 250,190,0 #FABE00]
[● CMYK : 35,0,100,0 / RGB : 184,210,0 #B8D200]

COLOR PATTERN

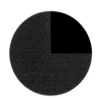

CMYK : 0,100,0,0
RGB : 228,0,127
 #E4007F

CMYK : 0,25,0,0
RGB : 249,211,227
 #F9D3E3

CMYK : 0,100,0,0
RGB : 228,0,127
 #E4007F

CMYK : 90,30,95,30
RGB : 0,105,52
 #006934

CMYK : 0,100,0,0
RGB : 228,0,127
 #E4007F

CMYK : 30,40,100,0
RGB : 192,155,15
 #C09B0F

CMYK : 0,100,0,0
RGB : 228,0,127
 #E4007F

CMYK : 0,100,100,50
RGB : 145,0,0
 #910000

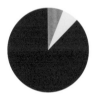

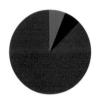

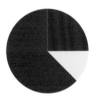

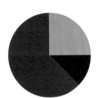

CMYK : 0,100,0,0
RGB : 228,0,127
 #E4007F

CMYK : 0,60,0,0
RGB : 238,135,180
 #EE87B4

CMYK : 0,0,80,0
RGB : 255,243,63
 #FFF33F

CMYK : 0,100,0,0
RGB : 228,0,127
 #E4007F

CMYK : 90,50,0,0
RGB : 0,108,184
 #006CB8

CMYK : 0,0,0,80
RGB : 89,87,87
 #595757

CMYK : 0,100,0,0
RGB : 228,0,127
 #E4007F

CMYK : 40,65,90,35
RGB : 127,79,33
 #7F4F21

CMYK : 5,0,90,0
RGB : 250,238,0
 #FAEE00

CMYK : 0,100,0,0
RGB : 228,0,127
 #E4007F

CMYK : 0,50,100,0
RGB : 243,152,0
 #F39800

CMYK : 100,100,0,0
RGB : 29,32,136
 #1D2088

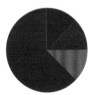

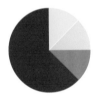

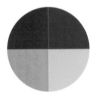

CMYK : 0,100,0,0
RGB : 228,0,127
 #E4007F

CMYK : 30,100,100,0
RGB : 184,28,34
 #B81C22

CMYK : 0,100,100,0
RGB : 230,0,18
 #E60012

CMYK : 0,80,80,0
RGB : 234,85,50
 #EA5532

CMYK : 0,100,0,0
RGB : 228,0,127
 #E4007F

CMYK : 0,0,100,0
RGB : 255,241,0
 #FFF100

CMYK : 40,0,0,0
RGB : 159,217,246
 #9FD9F6

CMYK : 100,20,0,0
RGB : 0,140,214
 #008CD6

CMYK : 0,100,0,0
RGB : 228,0,127
 #E4007F

CMYK : 0,50,0,0
RGB : 241,158,194
 #F19EC2

CMYK : 50,0,10,0
RGB : 129,205,228
 #81CDE4

CMYK : 90,30,95,30
RGB : 0,105,52
 #006934

CMYK : 0,100,0,0
RGB : 228,0,127
 #E4007F

CMYK : 80,90,0,0
RGB : 81,49,143
 #51318F

CMYK : 20,100,100,0
RGB : 200,22,29
 #C8161D

CMYK : 0,80,80,0
RGB : 234,85,50
 #EA5532

CMYK : 0,100,0,0
RGB : 228,0,127
#E4007F

CMYK : 0,80,0,0
RGB : 232,82,152
#E85298

CMYK : 0,100,0,0
RGB : 228,0,127
#E4007F

CMYK : 50,90,0,0
RGB : 146,48,141
#92308D

CMYK : 0,100,0,0
RGB : 228,0,127
#E4007F

CMYK : 62,0,15,0
RGB : 82,192,216
#52C0D8

CMYK : 0,100,0,0
RGB : 228,0,127
#E4007F

CMYK : 0,50,0,30
RGB : 191,124,154
#BF7C9A

CMYK : 0,100,0,0
RGB : 228,0,127
#E4007F

CMYK : 20,60,0,0
RGB : 204,125,177
#CC7DB1

CMYK : 0,55,55,0
RGB : 241,143,105
#F18F69

CMYK : 0,100,0,0
RGB : 228,0,127
#E4007F

CMYK : 30,100,0,0
RGB : 182,0,129
#B60081

CMYK : 60,100,0,0
RGB : 127,16,132
#7F1084

CMYK : 0,100,0,0
RGB : 228,0,127
#E4007F

CMYK : 0,30,0,0
RGB : 247,201,221
#F7C9DD

CMYK : 0,0,0,20
RGB : 220,221,221
#DCDDDD

CMYK : 0,100,0,0
RGB : 228,0,127
#E4007F

CMYK : 28,6,0,0
RGB : 192,221,244
#C0DDF4

CMYK : 75,0,75,0
RGB : 19,174,103
#13AE67

CMYK : 0,100,0,0
RGB : 228,0,127
#E4007F

CMYK : 0,45,10,0
RGB : 243,168,187
#F3A8BB

CMYK : 0,80,35,0
RGB : 233,84,113
#E95471

CMYK : 0,100,100,0
RGB : 230,0,18
#E60012

CMYK : 30,100,90,0
RGB : 184,28,43
#B81C2B

CMYK : 0,100,0,0
RGB : 228,0,127
#E4007F

CMYK : 0,10,30,0
RGB : 254,235,190
#FEEBBE

CMYK : 50,20,0,0
RGB : 134,179,224
#86B3E0

CMYK : 30,55,75,10
RGB : 177,121,69
#B17945

CMYK : 80,100,100,0
RGB : 85,46,49
#552E31

CMYK : 0,100,0,0
RGB : 228,0,127
#E4007F

CMYK : 0,20,0,0
RGB : 250,220,233
#FADCE9

CMYK : 0,35,0,0
RGB : 246,191,215
#F6BFD7

CMYK : 0,30,65,0
RGB : 249,194,100
#F9C264

CMYK : 0,50,100,0
RGB : 243,152,0
#F39800

CMYK : 0,80,95,0
RGB : 234,85,20
#EA5514

CMYK : 0,100,0,0
RGB : 228,0,127
#E4007F

CMYK : 0,60,0,0
RGB : 238,135,180
#EE87B4

CMYK : 45,25,0,0
RGB : 150,175,219
#96AFDB

CMYK : 0,0,0,60
RGB : 137,137,137
#898989

CMYK : 0,0,0,80
RGB : 89,87,87
#595757

CMYK : 0,0,0,100
RGB : 35,24,21
#231815

GRADATION

[BASE COLOR ● CMYK : 0,100,0,0 / RGB : 228,0,127 . #E4007F]

● 6 ● 1 ● 3 ● 8

●❸ 4 ● 2 6 ● 7 8 ● 4 ❺

SIMPLE PATTERN

● 4 ● 2 ● 1 ● 8

● ❼ ● 6 ● ❸ ● ❺

DESIGN PATTERN

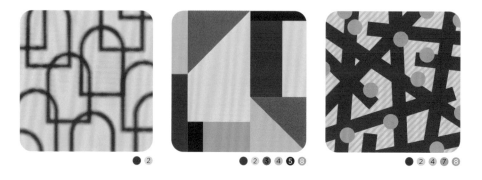

● 2 ● 2 3 4 ❺ 8 ● 2 4 ❼ 8

1	CMYK : 25,40,65,0 RGB : 201,160,99 #C9A063
❺	CMYK : 75,100,0,0 RGB : 96,25,134 #601986
2	CMYK : 0,24,0,0 RGB : 249,213,229 #F9D5E5
6	CMYK : 20,0,100,0 RGB : 218,224,0 #DAE000
❸	CMYK : 0,0,0,50 RGB : 159,160,160 #9FA0A0
❼	CMYK : 0,50,100,0 RGB : 243,152,0 #F39800
4	CMYK : 20,30,0,0 RGB : 209,186,218 #D1BADA
8	CMYK : 60,25,0,0 RGB : 105,163,216 #69A3D8

以粉紅色作為主色的暖色漸層效果，可鮮明呈現出紫色漸變為紅色、再到黃色的色調變化。由於這樣的漸層效果含括多種顏色，所以適用於各式各樣的設計，相當好用。

PLAY EYE

...howcase our
...out any reservation a...
...te to improving design
...es in Japan.
...you can share the same
...e as us, enjoy the colors
... conversation.
...her!

We are professionals who use colors.

We want to s...
skills with ...nd
contribu...
techniqu...
I hope ...
perspecti...
and have a...
Be loved by colors.

淺粉紅色

BABY PINK

淺粉紅色讓人聯想至春風與肌膚，
是給人「柔和」印象的和緩色彩。

COLOR
IMAGE 令人放心、可愛、惹人憐愛

← **用深淺度相同的顏色營造輕巧感**

　　淺藍色給人潔淨且輕巧的印象，與淺粉紅
色相當適配，兩者搭配給人稚嫩小孩般柔嫩且無
邪的印象，比起僅使用單色，更能提升輕巧感。

[● CMYK : 0,24,0,0　　　/ RGB : 249,213,229 . #F9D5E5]
[● CMYK : 30,0,5,0　　　/ RGB : 187,226,241 . #BBE2F1]

COLOR BALANCE

BABY PINK × BLACK
淺粉紅色 × 黑色

Beyond colors.

When a finger rubs across an ink
the color extends. Red ink
becomes vermillion, then pink,
then white. It produces a
gradation and fades away
When you think about it this way
could you say that even a single
ink type contains many colors??

為前衛時尚的設計增添圓融感

由於淺粉紅色給人近乎中性的溫暖印象，因此也能
為字體特徵強烈的襯線體※或明體增添自然有機物
的柔軟印象。此外，淺粉紅色與黑色這類濃重的色
彩也相當適配。

※ 襯線體：橫筆細、豎畫粗的歐文字體。

	CMYK : 0,24,0,0	/ RGB : 249,213,229	#F9D5E5
	CMYK : 0,90,0,0	/ RGB : 230,46,139	#E62E8B
	CMYK : 0,100,100,0	/ RGB : 230,0,18	#E60012
	CMYK : 0,0,0,100	/ RGB : 35,24,21	#231815

COLOR BALANCE

BABY PINK × PALE
淺粉紅色 × 淺色

1

BABY PINK × GRAYISH
淺粉紅色 × 帶灰色調

2

BABY PINK × PINK × RED
淺粉紅色 × 粉紅色 × 紅色

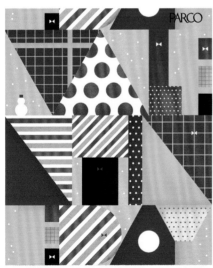

3

1 │ 僅用淺色建構版面

與柔和顏色搭配，可讓版面整體更顯得清晰。這種配色適合有留白的設計，就算針對細部多加修飾也不會太繁瑣，依舊保有柔和印象。

```
[ ● CMYK : 0,24,0,0    / RGB : 249,213,229  . #F9D5E5 ]
[ ● CMYK : 0,18,15,0   / RGB : 251,222,211  . #FBDED3 ]
[ ● CMYK : 0,0,0,30    / RGB : 201,202,202  . #C9CACA ]
```

2 │ 與植物搭配時的有效手法

將淺粉紅與植物這類自然、柔軟的元素搭在一起，恐因同質性過高而效果不彰。此時可仿效範例搭配低彩度植物，刻意強化同質性，接著放上強而有力的字體，便可讓文字充分凸顯。

```
[ ● CMYK : 0,24,0,0     / RGB : 249,213,229  . #F9D5E5 ]
[ ● CMYK : 0,0,0,100    / RGB : 35,24,21     . #231815 ]
[ ● CMYK : 80,30,100,10 / RGB : 40,128,54    . #288036 ]
[ ● CMYK : 20,70,30,0   / RGB : 204,104,130  . #CC6882 ]
[ ● CMYK : 5,40,90,0    / RGB : 238,170,30   . #EEAA1E ]
```

3 │ 濃重的顏色也能透過背景色中和

雖採用濃重的顏色，但由於背景為同色系的淺粉紅色，為版面增添了變化。這樣的手法能維繫既有設計方向，同時也增添柔和印象。

```
[ ● CMYK : 0,24,0,0     / RGB : 249,213,229  . #F9D5E5 ]
[ ● CMYK : 5,90,0,0     / RGB : 223,46,139   . #DF2E8B ]
[ ● CMYK : 0,100,100,15 / RGB : 207,0,14     . #CF000E ]
[ ● CMYK : 0,20,100,0   / RGB : 253,208,0    . #FDD000 ]
[ ● CMYK : 65,100,100,5 / RGB : 116,40,44    . #74282C ]
```

COLOR PATTERN

[
CMYK : 0,24,0,0
RGB : 249,213,229
: #F9D5E5

CMYK : 0,100,30,0
RGB : 229,0,101
: #E50065
]

[
CMYK : 0,24,0,0
RGB : 249,213,229
: #F9D5E5

CMYK : 5,50,0,0
RGB : 233,155,193
: #E99BC1
]

[
CMYK : 0,24,0,0
RGB : 249,213,229
: #F9D5E5

CMYK : 100,30,0,0
RGB : 0,129,204
: #0081CC
]

[
CMYK : 0,24,0,0
RGB : 249,213,229
: #F9D5E5

CMYK : 20,32,53,0
RGB : 211,178,126
: #D3B27E
]

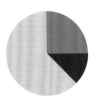

[
CMYK : 0,24,0,0
RGB : 249,213,229
: #F9D5E5

CMYK : 0,80,20,0
RGB : 233,83,131
: #E95383

CMYK : 5,50,0,0
RGB : 233,155,193
: #E99BC1
]

[
CMYK : 0,24,0,0
RGB : 249,213,229
: #F9D5E5

CMYK : 35,20,0,0
RGB : 175,192,227
: #AFC0E3

CMYK : 35,0,0,0
RGB : 173,222,248
: #ADDEF8
]

[
CMYK : 0,24,0,0
RGB : 249,213,229
: #F9D5E5

CMYK : 0,0,0,30
RGB : 201,202,202
: #C9CACA

CMYK : 0,70,100,0
RGB : 237,108,0
: #ED6C00
]

[
CMYK : 0,24,0,0
RGB : 249,213,229
: #F9D5E5

CMYK : 80,25,10,0
RGB : 0,147,199
: #0093C7

CMYK : 0,50,90,50
RGB : 152,93,0
: #985D00
]

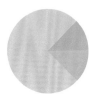

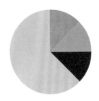

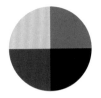

[
CMYK : 0,24,0,0
RGB : 249,213,229
: #F9D5E5

CMYK : 0,32,22,0
RGB : 247,194,184
: #F7C2B8

CMYK : 15,30,0,0
RGB : 219,190,218
: #DBBEDA

CMYK : 30,10,0,0
RGB : 187,212,239
: #BBD4EF
]

[
CMYK : 0,24,0,0
RGB : 249,213,229
: #F9D5E5

CMYK : 0,50,0,0
RGB : 241,158,194
: #F19EC2

CMYK : 0,35,100,0
RGB : 248,181,0
: #F8B500

CMYK : 0,100,80,0
RGB : 230,0,45
: #E6002D
]

[
CMYK : 0,24,0,0
RGB : 249,213,229
: #F9D5E5

CMYK : 0,50,0,50
RGB : 152,97,122
: #98617A

CMYK : 100,100,0,0
RGB : 29,32,136
: #1D2088

CMYK : 20,0,0,50
RGB : 132,149,158
: #84959E
]

[
CMYK : 0,24,0,0
RGB : 249,213,229
: #F9D5E5

CMYK : 25,0,100,0
RGB : 207,219,0
: #CFDB00

CMYK : 60,0,60,0
RGB : 105,189,131
: #69BD83

CMYK : 80,5,0,0
RGB : 0,170,232
: #00AAE8
]

[
CMYK : 0,24,0,0
RGB : 249,213,229
: #F9D5E5

CMYK : 0,50,25,0
RGB : 242,156,159
: #F29C9F
]

[
CMYK : 0,24,0,0
RGB : 249,213,229
: #F9D5E5

CMYK : 28,0,20,0
RGB : 194,227,214
: #C2E3D6
]

[
CMYK : 0,24,0,0
RGB : 249,213,229
: #F9D5E5

CMYK : 0,15,0,0
RGB : 251,230,239
: #FBE6EF
]

[
CMYK : 0,24,0,0
RGB : 249,213,229
: #F9D5E5

CMYK : 0,0,80,0
RGB : 255,243,63
: #FFF33F
]

[
CMYK : 0,24,0,0
RGB : 249,213,229
: #F9D5E5

CMYK : 10,50,0,0
RGB : 224,152,193
: #E098C1

CMYK : 15,80,0,0
RGB : 209,79,151
: #D14F97
]

[
CMYK : 0,24,0,0
RGB : 249,213,229
: #F9D5E5

CMYK : 0,50,5,0
RGB : 241,158,188
: #F19EBC

CMYK : 0,40,35,0
RGB : 245,177,153
: #F5B199
]

[
CMYK : 0,24,0,0
RGB : 249,213,229
: #F9D5E5

CMYK : 20,0,0,0
RGB : 211,237,251
: #D3EDFB

CMYK : 75,0,45,0
RGB : 0,177,160
: #00B1A0
]

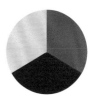

[
CMYK : 0,24,0,0
RGB : 249,213,229
: #F9D5E5

CMYK : 0,100,100,0
RGB : 230,0,18
: #E60012

CMYK : 30,55,75,10
RGB : 177,121,69
: #B17945
]

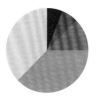

[
CMYK : 0,24,0,0
RGB : 249,213,229
: #F9D5E5

CMYK : 0,50,20,0
RGB : 241,156,166
: #F19CA6

CMYK : 0,70,0,0
RGB : 235,110,165
: #EB6EA5

CMYK : 0,80,35,0
RGB : 233,84,113
: #E95471

CMYK : 0,100,50,0
RGB : 229,0,79
: #E5004F
]

[
CMYK : 0,24,0,0
RGB : 249,213,229
: #F9D5E5

CMYK : 0,0,55,0
RGB : 255,247,140
: #FFF78C

CMYK : 0,25,60,0
RGB : 251,203,114
: #FBCB72

CMYK : 50,0,70,0
RGB : 140,198,109
: #8CC66D

CMYK : 100,20,0,0
RGB : 0,140,214
: #008CD6
]

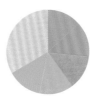

[
CMYK : 0,24,0,0
RGB : 249,213,229
: #F9D5E5

CMYK : 30,6,8,14
RGB : 171,198,210
: #ABC6D2

CMYK : 50,10,40,0
RGB : 138,190,165
: #8ABEA5

CMYK : 0,41,36,0
RGB : 245,174,150
: #F5AE96

CMYK : 5,35,5,0
RGB : 237,187,207
: #EDBBCF

CMYK : 0,0,55,20
RGB : 222,213,122
: #DED57A
]

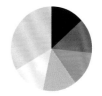

[
CMYK : 0,24,0,0
RGB : 249,213,229
: #F9D5E5

CMYK : 0,12,0,0
RGB : 252,235,243
: #FCEBF3

CMYK : 0,0,0,25
RGB : 211,211,212
: #D3D3D4

CMYK : 10,50,0,0
RGB : 224,152,193
: #E098C1

CMYK : 32,64,0,0
RGB : 181,112,171
: #B570AB

CMYK : 67,100,0,17
RGB : 101,12,119
: #650C77
]

GRADATION

[BASE COLOR ● CMYK : 0,24,0,0 / RGB : 249,213,229 : #F9D5E5]

SIMPLE PATTERN

DESIGN PATTERN

	CMYK : 25,25,40,0 RGB : 201,188,156 #C9BC9C		CMYK : 85,10,100,10 RGB : 0,145,58 #00913A		CMYK : 0,70,25,0 RGB : 236,109,136 #EC6D88		CMYK : 0,0,0,100 RGB : 35,24,21 #231815
①		②		③		④	
⑤	CMYK : 30,100,0,0 RGB : 182,0,129 #B60081	⑥	CMYK : 0,35,85,0 RGB : 248,182,45 #F8B62D	⑦	CMYK : 40,70,100,50 RGB : 106,57,6 #6A3906	⑧	CMYK : 100,50,0,0 RGB : 0,104,183 #0068B7

柔和的淺粉紅色，與三角形等尖銳元素或較深的粉紅色搭配時，可在溫和的印象中增添都會感。根據
使用的元素不同，有時也能營造出數位感等前衛風格。

Secrets of color boundaries

Lorem ipsum dolor sit amet, consectetur adipisicing elit, sed do eiusmod tempor incididunt ut labore et dolore magna aliqua. Ut enim ad minim veniam, quis nostrud exercitation ullamco laboris nisi ut aliquip ex ea commodo consequat. Duis aute irure dolor in reprehenderit in voluptate velit esse cillum dolore eu fugiat nulla pariatur. Excepteur sint occaecat cupidatat non proident, sunt in culpa qui officia deserunt mollit anim id est laborum.

鮭魚粉

SALMON PINK

鮭魚粉幾乎無異於珊瑚粉，
是帶有橘色調的粉紅色。
其偏暗的色調充滿了情調，可為設計作品增添深度。

COLOR
IMAGE 母性、女性化、甜美

← **利用同樣偏暗的顏色相互拉抬**

　　具有情調的鮭魚粉，色調略暗，顯色效果
也因此打折扣。以顯眼度來說，鮭魚粉或許矮人
一截，但作為單色使用，或與同樣帶暗色調的顏
色搭配，可營造女性化的印象，呈現高雅感。

[● CMYK : 0,40,20,0　　/ RGB : 245,178,178　. #F5B2B2]
[● CMYK : 10,0,10,25　/ RGB : 194,203,196　. #C2CBC4]

COLOR BALANCE

SALMON PINK × BLUE PURPLE
鮭魚粉 × 藍紫色

no one
will be left behind

WHEN A FINGER
THE COLOR EXTENDS
RED PINK BECOMES VER
THEN PINK, THEN WHITE.
IT PRODUCES A GRADATION AND
WHEN YOU THINK ABOUT IT THIS WAY,
COULD YOU SAY THAT EVEN A
SINGLE INK TYPE CONTAINS MANY COLORS??

放膽使用達成中和效果

若以黑白色打比方，鮭魚粉就屬於恰似灰色的中間
色※。也由於鮭魚粉色常見於大自然中，所以就算
放膽地用於照片上，也不會折損其印象。鮭魚粉能
在維繫作品的溫度之餘，增添溫和的中和效果。

※ 顏色的基本術語解說彙整於 P.318-319。

[● CMYK : 0,40,20,0 　/ RGB : 245,178,178 　. #F5B2B2]
[● CMYK : 75,60,0,0 　/ RGB : 79,100,174 　. #4F64AE]
[● CMYK : 0,20,35,20 　/ RGB : 217,187,149 　. #D9BB95]

COLOR BALANCE

SALMON PINK × BROWN
鮭魚粉 × 咖啡色

COLOR BALANCE 　1

SALMON PINK × CMYK
鮭魚粉 ×CMYK

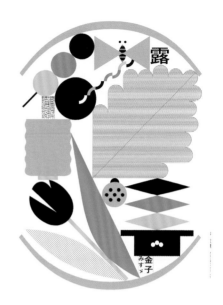

COLOR BALANCE 　2

SALMON PINK × MULTI-COLOR
鮭魚粉 × 多色

COLOR BALANCE 　3

1 促進食慾的粉紅色

最能促進食慾的粉紅色，非鮭魚粉莫屬。若用於和菓子包裝，鮭魚粉的低彩度可賦予和風印象；用在西餐上，則能有溫暖感。鮭魚粉和咖啡色的適配度極佳，搭配使用可發揮良好效果。

[CMYK : 0,40,20,0 / RGB : 245,178,178 #F5B2B2]
[CMYK : 0,70,100,60 / RGB : 128,52,0 #803400]
[CMYK : 0,30,40,30 / RGB : 195,155,122 #C39B7A]
[CMYK : 0,0,0,100 / RGB : 35,24,21 #231815]

2 營造柔和可親的印象

印刷物是由CMYK四色油墨混合疊加而成，而藍、粉紅、黃色的顯色效果最佳。單純採用這三色會很鮮豔，但只要調低彩度，並以鮭魚粉為主色，就能營造柔和可親之感。

[CMYK : 0,40,20,0 / RGB : 245,178,178 #F5B2B2]
[CMYK : 85,0,10,15 / RGB : 0,155,200 #009BC8]
[CMYK : 0,0,0,100 / RGB : 35,24,21 #231815]
[CMYK : 0,30,95,0 / RGB : 250,191,0 #FABF00]

3 中和各種同時存在的顏色

鮭魚粉屬於中間色，與多色搭配依舊能呈現溫暖感，有中和氣氛、統一風格的功效。

[CMYK : 0,40,20,0 / RGB : 245,178,178 #F5B2B2]
[CMYK : 0,95,100,10 / RGB : 216,33,13 #D8210D]
[CMYK : 70,25,100,0 / RGB : 87,149,53 #579535]
[CMYK : 60,0,0,0 / RGB : 84,195,241 #54C3F1]
[CMYK : 0,68,100,63 / RGB : 122,51,0 #7A3300]

COLOR PATTERN

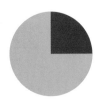
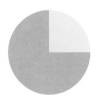

[] CMYK : 0,40,20,0
RGB : 245,178,178
: #F5B2B2

CMYK : 0,70,10,0
RGB : 235,109,154
: #EB6D9A

[] CMYK : 0,40,20,0
RGB : 245,178,178
: #F5B2B2

CMYK : 55,0,10,0
RGB : 110,200,226
: #6EC8E2

[] CMYK : 0,40,20,0
RGB : 245,178,178
: #F5B2B2

CMYK : 0,0,0,70
RGB : 114,113,113
: #727171

[] CMYK : 0,40,20,0
RGB : 245,178,178
: #F5B2B2

CMYK : 0,0,100,0
RGB : 255,241,0
: #FFF100

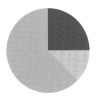
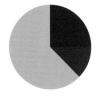

CMYK : 0,40,20,0
RGB : 245,178,178
: #F5B2B2

CMYK : 0,50,0,0
RGB : 241,158,194
: #F19EC2

CMYK : 0,30,0,0
RGB : 247,201,221
: #F7C9DD

CMYK : 0,40,20,0
RGB : 245,178,178
: #F5B2B2

CMYK : 39,0,77,0
RGB : 172,208,89
: #ACD059

CMYK : 45,0,0,0
RGB : 143,211,245
: #8FD3F5

CMYK : 0,40,20,0
RGB : 245,178,178
: #F5B2B2

CMYK : 100,50,0,0
RGB : 0,104,183
: #0068B7

CMYK : 0,30,0,0
RGB : 247,201,221
: #F7C9DD

CMYK : 0,40,20,0
RGB : 245,178,178
: #F5B2B2

CMYK : 60,100,0,0
RGB : 127,16,132
: #7F1084

CMYK : 25,100,0,0
RGB : 190,0,129
: #BE0081

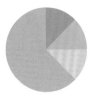
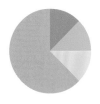
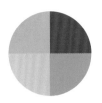
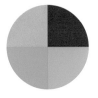

CMYK : 0,40,20,0
RGB : 245,178,178
: #F5B2B2

CMYK : 0,25,0,0
RGB : 249,211,227
: #F9D3E3

CMYK : 11,35,0,0
RGB : 226,183,213
: #E2B7D5

CMYK : 15,50,0,0
RGB : 215,150,192
: #D796C0

CMYK : 0,40,20,0
RGB : 245,178,178
: #F5B2B2

CMYK : 25,40,65,0
RGB : 201,160,99
: #C9A063

CMYK : 50,0,50,0
RGB : 137,201,151
: #89C997

CMYK : 0,10,80,0
RGB : 255,227,63
: #FFE33F

CMYK : 0,40,20,0
RGB : 245,178,178
: #F5B2B2

CMYK : 0,15,0,10
RGB : 235,215,225
: #EBD7E1

CMYK : 0,0,0,35
RGB : 191,192,192
: #BFC0C0

CMYK : 70,70,0,0
RGB : 99,86,163
: #6356A3

CMYK : 0,40,20,0
RGB : 245,178,178
: #F5B2B2

CMYK : 0,100,0,0
RGB : 228,0,127
: #E4007F

CMYK : 80,0,0,0
RGB : 0,175,236
: #00AFEC

CMYK : 70,0,100,0
RGB : 69,176,53
: #45B035

CMYK : 0,40,20,0
RGB : 245,178,178
　　 : #F5B2B2

CMYK : 0,80,50,0
RGB : 234,84,93
　　 : #EA545D

CMYK : 0,40,20,0
RGB : 245,178,178
　　 : #F5B2B2

CMYK : 0,35,0,0
RGB : 246,191,215
　　 : #F6BFD7

CMYK : 0,40,20,0
RGB : 245,178,178
　　 : #F5B2B2

CMYK : 60,10,35,0
RGB : 104,181,174
　　 : #68B5AE

CMYK : 0,40,20,0
RGB : 245,178,178
　　 : #F5B2B2

CMYK : 0,70,80,50
RGB : 149,64,22
　　 : #954016

CMYK : 0,40,20,0
RGB : 245,178,178
　　 : #F5B2B2

CMYK : 30,100,0,0
RGB : 182,0,129
　　 : #B60081

CMYK : 10,100,0,0
RGB : 214,0,127
　　 : #D6007F

CMYK : 0,40,20,0
RGB : 245,178,178
　　 : #F5B2B2

CMYK : 0,35,0,0
RGB : 246,191,215
　　 : #F6BFD7

CMYK : 0,20,70,0
RGB : 253,211,92
　　 : #FDD35C

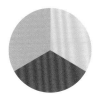

CMYK : 0,40,20,0
RGB : 245,178,178
　　 : #F5B2B2

CMYK : 0,23,23,0
RGB : 250,212,192
　　 : #FAD4C0

CMYK : 0,80,95,0
RGB : 234,85,20
　　 : #EA5514

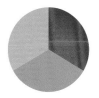

CMYK : 0,40,20,0
RGB : 245,178,178
　　 : #F5B2B2

CMYK : 0,85,60,0
RGB : 233,71,77
　　 : #E9474D

CMYK : 25,40,65,0
RGB : 201,160,99
　　 : #C9A063

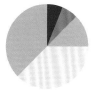

CMYK : 0,40,20,0
RGB : 245,178,178
　　 : #F5B2B2

CMYK : 0,15,0,0
RGB : 251,230,239
　　 : #FBE6EF

CMYK : 0,40,0,0
RGB : 244,180,208
　　 : #F4B4D0

CMYK : 0,62,58,0
RGB : 239,128,95
　　 : #EF805F

CMYK : 0,100,30,0
RGB : 229,0,101
　　 : #E50065

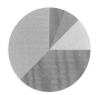

CMYK : 0,40,20,0
RGB : 245,178,178
　　 : #F5B2B2

CMYK : 0,60,30,0
RGB : 239,133,140
　　 : #EF858C

CMYK : 0,0,0,20
RGB : 220,221,221
　　 : #DCDDDD

CMYK : 40,40,0,0
RGB : 165,154,202
　　 : #A59ACA

CMYK : 100,20,0,0
RGB : 0,140,214
　　 : #008CD6

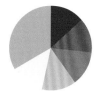

CMYK : 0,40,20,0
RGB : 245,178,178
　　 : #F5B2B2

CMYK : 0,100,100,0
RGB : 230,0,18
　　 : #E60012

CMYK : 0,80,60,0
RGB : 234,85,80
　　 : #EA5550

CMYK : 0,62,58,0
RGB : 239,128,95
　　 : #EF805F

CMYK : 0,25,60,0
RGB : 251,203,114
　　 : #FBCB72

CMYK : 0,0,60,0
RGB : 255,246,127
　　 : #FFF67F

CMYK : 0,40,20,0
RGB : 245,178,178
　　 : #F5B2B2

CMYK : 40,12,70,0
RGB : 170,193,103
　　 : #AAC167

CMYK : 40,0,25,0
RGB : 163,214,202
　　 : #A3D6CA

CMYK : 15,40,0,0
RGB : 217,170,205
　　 : #D9AACD

CMYK : 0,70,20,0
RGB : 235,109,142
　　 : #EB6D8E

CMYK : 8,15,70,0
RGB : 240,214,95
　　 : #F0D65F

GRADATION

[BASE COLOR ● CMYK : 0,40,20,0 / RGB : 245,178,178 . #F5B2B2]

SIMPLE PATTERN

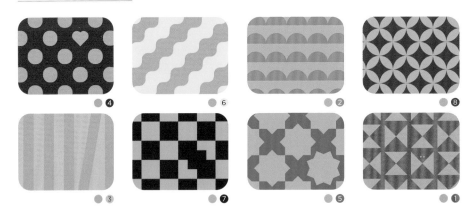

DESIGN PATTERN

1 CMYK : 0,75,100,0 RGB : 235,97,0 #EB6100	**2** CMYK : 80,10,45,0 RGB : 0,162,154 #00A29A	**3** CMYK : 0,30,0,0 RGB : 247,201,221 #F7C9DD	**4** CMYK : 0,100,100,0 RGB : 230,0,18 #E60012
5 CMYK : 100,30,0,0 RGB : 0,129,204 #0081CC	**6** CMYK : 0,0,100,0 RGB : 255,241,0 #FFF100	**7** CMYK : 75,100,0,0 RGB : 96,25,134 #601986	**8** CMYK : 35,60,80,25 RGB : 149,97,52 #956134

柔和、平易近人的鮭魚粉，與深色系的藏青色及咖啡色搭配使用，可營造出高雅奢華感，這樣的配色最適用於禮物等外包裝。

GIVE

TALK

Emotional flowers, persons

Emotional flowers, persons

CHAPTER ②

RED

世界各地共通的
強烈印象高能量色

紅色，就算稍微調整明度與彩度，強烈感依舊屹立不搖，在全世界各地被用於想要形塑強烈印象的設計中。此外，將紅色活用於冬天的設計上，還可呈現溫暖的印象。使用前若先了解其特點，紅色會是饒富趣味的顏色。

(COLOR IMAGE) | 熱情、危險、活力充沛

← **紅色設計作品的範本照**
　不管是在紅色中製造留白，又或是將紅色與活潑的設計元素搭配使用，畫面的強度都絲毫不會受損。紅色就算是與存在感強烈的黑色搭配，也不會被吃掉，反而能為作品營造出圖像化風格。

[● CMYK : 0,0,0,0 　　　　/ RGB : 255,255,255　#FFFFFF]
[○ CMYK : 0,100,100,0 　/ RGB : 230,0,18　　 #E60012]
[● CMYK : 60,60,60,100 / RGB : 0,0,0　　　　#000000]

COLOR BALANCE

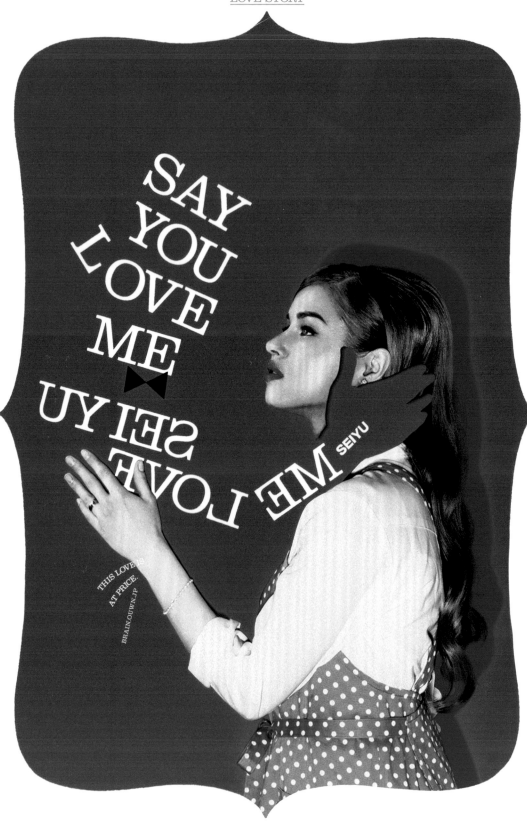

SAY YOU LOVE ME

SEIYU

THIS LOVE IS AT PRICE.
BRAIN.OUWN.JP

CHAPTER

RED

2

金紅色

BRONZE RED

金紅色在所有紅色當中顯色效果最佳。

在平面設計中被稱作「金紅」，

是相當搶眼、高居紅色主角地位的濃重顏色。

COLOR IMAGE | 熱情、活力充沛、危險

← **將情緒具象化且放大**

紅色能讓情緒在視覺上被具象化且被放大。用在一對男女身上時，會形成溫暖或戀愛的印象，但用在發怒的人身上，就會充滿怒氣或戰鬥感，印象會被放大兩到三倍，是能誇大印象的顏色。

[● CMYK : 0,100,100,0 / RGB : 230,0,18 . #E60012]
[● CMYK : 83,60,0,0 / RGB : 49,97,173 . #3161AD]
[● CMYK : 0,65,100,35 / RGB : 179,88,0 . #B35800]

COLOR BALANCE

BRONZE RED × SILVER × GOLD × GREEN
金紅色 × 銀色 × 金色 × 綠色

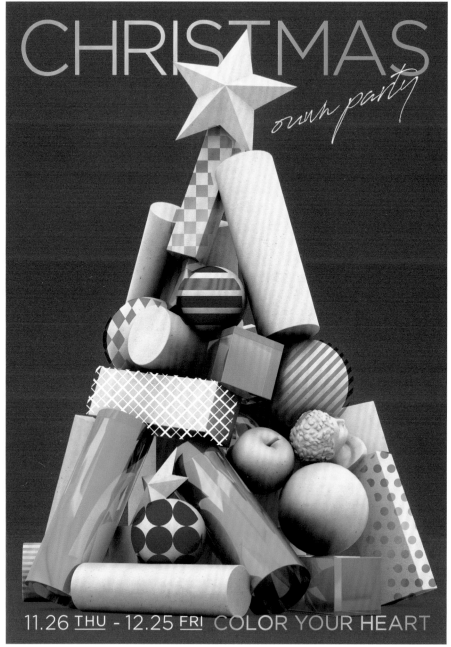

CHRISTMAS

own party

11.26 THU - 12.25 FRI COLOR YOUR HEART

適用於紅色印象深植人心的節慶

說到具有紅色印象的節慶，非「聖誕節」莫屬。使
用紅色和綠色可打造出標準聖誕節印象。減少綠色
用量，或仿效範例，針對畫面元素使用紅色以外的
顏色，就能形塑煥然一新的聖誕節意象。

[● CMYK : 0,100,100,0 / RGB : 230,0,18 . #E60012]
[● CMYK : 0,0,0,45 / RGB : 170,171,171 . #AAABAB]
[● CMYK : 25,40,100,0 / RGB : 202,158,3 . #CA9E03]
[● CMYK : 100,10,100,0 / RGB : 0,145,67 . #009143]

COLOR BALANCE

BRONZE RED × PINK
金紅色 × 粉紅色

COLOR BALANCE

1

BRONZE RED × BLACK
金紅色 × 黑色

COLOR BALANCE

2

BRONZE RED × PURPLE
金紅色 × 紫色

COLOR BALANCE

3

1 ｜ 與日本淵源深厚的紅色

　　紅色與錦鯉、金魚或神社有關，是日本人很熟悉的顏色。用於日式主題時彩度多半會調低，但若維持鮮豔度，就能帶出強烈的前衛感。

[● CMYK : 0,100,100,0　　/ RGB : 230,0,18　　#E60012]
[● CMYK : 0,95,0,0　　　 / RGB : 229,10,132　 #E50A84]

2 ｜ 可快速產生意象的連結

　　紅色能讓人馬上產生聯想。紅配綠再加入黑色，隨即能想到西瓜或夏天。以白色取代黑色，會產生熱情印象；以金色取代黑色，會想到聖誕節。快速達成訴求是紅色的優點，但不適用於呈現講究細膩的設計。

[● CMYK : 0,100,100,0　　 / RGB : 230,0,18　　 #E60012]
[● CMYK : 0,0,0,100　　　/ RGB : 35,24,21　　 #231815]
[● CMYK : 0,10,100,0　　 / RGB : 255,225,0　　#FFE100]
[● CMYK : 100,50,100,30　/ RGB : 0,83,46　　　#00532E]

3 ｜ 良好顯色效果轉化為前衛印象

　　紫與紅雖屬同色系，但還摻雜了冷靜印象的藍色。紫紅配可展現出比較低調的都會風。

[● CMYK : 0,100,100,0　　 / RGB : 230,0,18　　 #E60012]
[● CMYK : 50,100,0,0　　 / RGB : 146,7,131　　#920783]
[● CMYK : 50,50,0,0　　　/ RGB : 143,130,188　#8F82BC]
[● CMYK : 80,10,0,0　　　/ RGB : 0,165,227　　#00A5E3]
[● CMYK : 0,0,0,85　　　 / RGB : 76,73,72　　 #4C4948]

COLOR PATTERN

CMYK : 0,100,100,0
RGB : 230,0,18
: #E60012

CMYK : 15,100,90,10
RGB : 195,13,35
: #C30D23

CMYK : 0,100,100,0
RGB : 230,0,18
: #E60012

CMYK : 0,80,75,0
RGB : 234,85,57
: #EA5539

CMYK : 0,100,100,0
RGB : 230,0,18
: #E60012

CMYK : 90,30,95,30
RGB : 0,105,52
: #006934

CMYK : 0,100,100,0
RGB : 230,0,18
: #E60012

CMYK : 0,0,0,20
RGB : 220,221,221
: #DCDDDD

CMYK : 0,100,100,0
RGB : 230,0,18
: #E60012

CMYK : 30,100,100,25
RGB : 154,17,23
: #9A1117

CMYK : 0,60,30,0
RGB : 239,133,140
: #EF858C

CMYK : 0,100,100,0
RGB : 230,0,18
: #E60012

CMYK : 0,80,0,0
RGB : 232,82,152
: #E85298

CMYK : 100,0,0,0
RGB : 0,160,233
: #00A0E9

CMYK : 0,100,100,0
RGB : 230,0,18
: #E60012

CMYK : 20,40,0,0
RGB : 207,167,205
: #CFA7CD

CMYK : 0,0,80,0
RGB : 255,243,63
: #FFF33F

CMYK : 0,100,100,0
RGB : 230,0,18
: #E60012

CMYK : 0,35,85,0
RGB : 248,182,45
: #F8B62D

CMYK : 100,100,0,0
RGB : 29,32,136
: #1D2088

CMYK : 0,100,100,0
RGB : 230,0,18
: #E60012

CMYK : 0,20,0,0
RGB : 250,220,233
: #FADCE9

CMYK : 0,40,40,0
RGB : 245,176,144
: #F5B090

CMYK : 0,75,45,0
RGB : 235,97,104
: #EB6168

CMYK : 0,100,100,0
RGB : 230,0,18
: #E60012

CMYK : 0,65,0,0
RGB : 236,122,172
: #EC7AAC

CMYK : 0,50,100,0
RGB : 243,152,0
: #F39800

CMYK : 0,80,95,0
RGB : 234,85,20
: #EA5514

CMYK : 0,100,100,0
RGB : 230,0,18
: #E60012

CMYK : 0,50,0,0
RGB : 241,158,194
: #F19EC2

CMYK : 0,85,85,0
RGB : 233,72,41
: #E94829

CMYK : 0,10,100,0
RGB : 255,225,0
: #FFE100

CMYK : 0,100,100,0
RGB : 230,0,18
: #E60012

CMYK : 0,5,30,0
RGB : 255,243,195
: #FFF3C3

CMYK : 80,0,40,0
RGB : 0,173,169
: #00ADA9

CMYK : 35,0,50,0
RGB : 180,216,152
: #B4D898

CMYK : 0,100,100,0
RGB : 230,0,18
: #E60012

CMYK : 0,80,0,0
RGB : 232,82,152
: #E85298

CMYK : 0,100,100,0
RGB : 230,0,18
: #E60012

CMYK : 0,10,100,0
RGB : 255,225,0
: #FFE100

CMYK : 0,100,100,0
RGB : 230,0,18
: #E60012

CMYK : 35,0,10,0
RGB : 175,221,231
: #AFDDE7

CMYK : 0,100,100,0
RGB : 230,0,18
: #E60012

CMYK : 0,0,0,40
RGB : 181,181,182
: #B5B5B6

CMYK : 0,100,100,0
RGB : 230,0,18
: #E60012

CMYK : 0,80,95,0
RGB : 234,85,20
: #EA5514

CMYK : 0,55,80,0
RGB : 241,142,56
: #F18E38

CMYK : 0,100,100,0
RGB : 230,0,18
: #E60012

CMYK : 40,70,100,50
RGB : 106,57,6
: #6A3906

CMYK : 50,100,0,0
RGB : 146,7,131
: #920783

CMYK : 0,100,100,0
RGB : 230,0,18
: #E60012

CMYK : 30,0,100,0
RGB : 196,215,0
: #C4D700

CMYK : 0,0,0,55
RGB : 148,148,149
: #949495

CMYK : 0,100,100,0
RGB : 230,0,18
: #E60012

CMYK : 0,40,0,0
RGB : 244,180,208
: #F4B4D0

CMYK : 100,50,0,0
RGB : 0,104,183
: #0068B7

CMYK : 0,100,100,0
RGB : 230,0,18
: #E60012

CMYK : 0,60,60,0
RGB : 239,132,92
: #EF845C

CMYK : 0,40,0,0
RGB : 244,180,208
: #F4B4D0

CMYK : 0,15,50,0
RGB : 254,223,143
: #FEDF8F

CMYK : 0,5,30,0
RGB : 255,243,195
: #FFF3C3

CMYK : 0,100,100,0
RGB : 230,0,18
: #E60012

CMYK : 55,0,10,0
RGB : 110,200,226
: #6EC8E2

CMYK : 38,0,65,0
RGB : 174,211,118
: #AED376

CMYK : 0,10,80,0
RGB : 255,227,63
: #FFE33F

CMYK : 0,70,70,0
RGB : 237,109,70
: #ED6D46

CMYK : 0,100,100,0
RGB : 230,0,18
: #E60012

CMYK : 0,80,0,0
RGB : 232,82,152
: #E85298

CMYK : 0,95,0,0
RGB : 229,10,132
: #E50A84

CMYK : 10,100,0,0
RGB : 214,0,127
: #D6007F

CMYK : 30,100,0,0
RGB : 182,0,129
: #B60081

CMYK : 50,100,0,0
RGB : 146,7,131
: #920783

CMYK : 0,100,100,0
RGB : 230,0,18
: #E60012

CMYK : 30,100,100,25
RGB : 154,17,23
: #9A1117

CMYK : 0,100,100,80
RGB : 83,0,0
: #530000

CMYK : 0,100,0,100
RGB : 30,0,0
: #1E0000

CMYK : 0,70,50,0
RGB : 236,109,101
: #EC6D65

CMYK : 0,83,85,0
RGB : 233,77,41
: #E94D29

GRADATION

[BASE COLOR ● CMYK : 0,100,100,0 / RGB : 230,0,18 : #E60012]

① 5 ② 6

②5 ⑥① ●④③ ●❽❼

SIMPLE PATTERN

① ② ③ ④

⑤ ⑥ ❼ ❽

DESIGN PATTERN

●①④ ●②③⑤ ●①⑤❻❽

	CMYK : 0,30,15,0		CMYK : 35,20,0,0		CMYK : 8,45,0,0		CMYK : 80,0,80,65
1	RGB : 247,199,198 #F7C7C6	2	RGB : 175,192,227 #AFC0E3	3	RGB : 229,164,200 #E5A4C8	4	RGB : 0,85,42 #00552A
5	CMYK : 4,18,68,0 RGB : 247,212,99 #F7D463	6	CMYK : 0,65,65,0 RGB : 238,121,81 #EE7951	7	CMYK : 15,65,100,60 RGB : 116,57,0 #743900	8	CMYK : 100,100,0,60 RGB : 3,0,76 #03004C

紅色與日式風格相當適配。這個範例在配置上為引人注目的紅色賦予足夠的留白,使紅色顯得更加清晰深刻。這個作品,可說是藉由巧妙用色營造出莊嚴尊貴感的絕佳範例。

USE COLORS

COLORS HOD ALL TIES

INFINITE POSSIBIL

SECRETS OF COLO

BEYOND COLORS.

COLORS ARE

Come on Baby
Come is Penty

WITHOUT BORDERS.

SECRETS OF

When a finger
rubs across an ink,
the color extends.
Red pink becomes
vermillion, then pink, then white. It produces a
gradation and fades away. When you think
about it this way, could you say that even a
single ink type contains many colors??

COLOR

BOUNDARIES. PaT

CHAPTER

RED

2 — COLOR 02

胭脂紅

CARMINE RED

「青春熱情」與「穩重高雅」，
兼具雙重特點的胭脂紅，
是相當均衡的顏色。

COLOR IMAGE 狂熱、花俏、長壽

← **用於整體可營造出力道與高雅感**

胭脂紅，就算放膽用於大面積底色，也能呈現出高雅感。暖色中顯得高雅的顏色並不多，所以記住這個顏色，日後必定能派上用場。胭脂紅與女性化的視覺形象也相當適配。

[● CMYK : 0,100,50,15 / RGB : 207,0,71 . #CF0047]
[CMYK : 0,0,0,0 / RGB : 255,255,255 . #FFFFFF]

COLOR BALANCE

CARMINE RED × BLUE × GOLD
胭脂紅 × 藍色 × 金色

輕鬆利用顏色增添質感

幾何式的主題構圖中，在具有年輕隨意感的元素上
使用胭脂紅，可為設計增添質感。這種對立意象的
結合，演繹出一股嶄新的感覺。此範例是將胭脂紅
與藍色及金色搭配使用。

[● CMYK : 0,100,50,15　/ RGB : 207,0,71　#CF0047]
[● CMYK : 100,55,0,0　/ RGB : 0,98,177　#0062B1]
[● CMYK : 0,25,45,40　/ RGB : 177,145,104　#B19168]

COLOR BALANCE

CARMINE RED × GREEN
胭脂紅 × 綠色

COLOR BALANCE

1

CARMINE RED × GREIGE × BLUE
胭脂紅 × 米灰色 × 藍色

COLOR BALANCE

2

CARMINE RED × PINK
胭脂紅 × 粉紅色

COLOR BALANCE

3

1 將彩度低的顏色相互搭配

胭脂紅顯色效果雖佳，但與金紅色相形之下彩度較低。將胭脂紅與屬於其補色※、帶灰色調的綠色搭配的話，彩度雖低，卻不會產生衝突。這樣的配色能讓顏色並存，順利整合版面。

```
[ ● CMYK : 0,100,50,15   / RGB : 207,0,71    #CF0047 ]
[ ● CMYK : 80,10,100,0   / RGB : 0,158,59    #009E3B ]
[ ● CMYK : 0,10,0,100    / RGB : 35,19,18    #231312 ]
```

2 高雅也能在瞬間化為正經

胭脂紅在紅色中屬於柔和感偏低的顏色，適用於版面方正、正經八百的設計作品。與米灰色及藍色搭配會是不錯的選擇，就算加入愛心這種可愛元素，也依舊無損冷靜印象。

```
[ ● CMYK : 0,100,50,15   / RGB : 207,0,71    #CF0047 ]
[ ● CMYK : 0,0,20,40     / RGB : 181,179,156  #B5B39C ]
[ ● CMYK : 100,55,0,0    / RGB : 0,98,177    #0062B1 ]
[ ● CMYK : 80,100,0,0    / RGB : 84,27,134   #541B86 ]
[ ● CMYK : 0,0,0,100     / RGB : 35,24,21    #231815 ]
```

3 可營造出成熟感

胭脂紅用於柔和的插圖，能提升顏色的強度，為設計增添厚實感與成熟感。

```
[ ● CMYK : 0,100,50,15   / RGB : 207,0,71    #CF0047 ]
[ ● CMYK : 0,15,10,0     / RGB : 252,228,223  #FCE4DF ]
[ ● CMYK : 35,45,90,0    / RGB : 181,144,50   #B59032 ]
[ ● CMYK : 85,25,100,0   / RGB : 0,139,61    #008B3D ]
[ ● CMYK : 0,30,100,0    / RGB : 250,190,0   #FABE00 ]
```

※ 顏色的基本術語解說彙整於 P.318-319。

COLOR PATTERN

CMYK : 0,100,50,15
RGB : 207,0,71
: #CF0047

CMYK : 0,90,0,0
RGB : 230,46,139
: #E62E8B

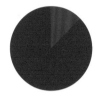

CMYK : 0,100,50,15
RGB : 207,0,71
: #CF0047

CMYK : 80,80,0,0
RGB : 77,67,152
: #4D4398

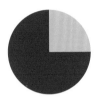

CMYK : 0,100,50,15
RGB : 207,0,71
: #CF0047

CMYK : 0,30,0,0
RGB : 247,201,221
: #F7C9DD

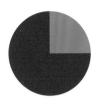

CMYK : 0,100,50,15
RGB : 207,0,71
: #CF0047

CMYK : 80,30,0,0
RGB : 0,140,207
: #008CCF

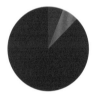

CMYK : 0,100,50,15
RGB : 207,0,71
: #CF0047

CMYK : 0,100,0,0
RGB : 228,0 ,127
: #E4007F

CMYK : 0,80,0,0
RGB : 232,82,152
: #E85298

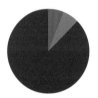

CMYK : 0,100,50,15
RGB : 207,0,71
: #CF0047

CMYK : 60,60,60,0
RGB : 124,108,99
: #7C6C63

CMYK : 80,40,0,0
RGB : 24,127,196
: #187FC4

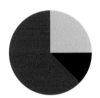

CMYK : 0,100,50,15
RGB : 207,0,71
: #CF0047

CMYK : 0,100,50,50
RGB : 145,0,44
: #91002C

CMYK : 0,0,0,20
RGB : 220,221,221
: #DCDDDD

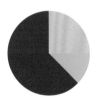

CMYK : 0,100,50,15
RGB : 207,0,71
: #CF0047

CMYK : 30,20,0,0
RGB : 187,196,228
: #BBC4E4

CMYK : 80,0,0,0
RGB : 0,175,236
: #00AFEC

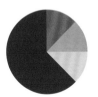

CMYK : 0,100,50,15
RGB : 207,0,71
: #CF0047

CMYK : 0,80,0,0
RGB : 232,82,152
: #E85298

CMYK : 0,50,0,0
RGB : 241,158,194
: #F19EC2

CMYK : 0,25,0,0
RGB : 249,211,227
: #F9D3E3

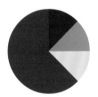

CMYK : 0,100,50,15
RGB : 207,0,71
: #CF0047

CMYK : 0,0,0,80
RGB : 89,87,87
: #595757

CMYK : 30,40,100,0
RGB : 192,155,15
: #C09B0F

CMYK : 0,15,28,0
RGB : 252,226,190
: #FCE2BE

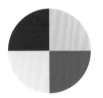

CMYK : 0,100,50,15
RGB : 207,0,71
: #CF0047

CMYK : 5,25,5,0
RGB : 240,207,219
: #F0CFDB

CMYK : 100,50,10,0
RGB : 0,105,172
: #0069AC

CMYK : 25,5,0,0
RGB : 199,225,245
: #C7E1F5

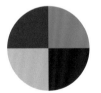

CMYK : 0,100,50,15
RGB : 207,0,71
: #CF0047

CMYK : 85,10,100,10
RGB : 0,145,58
: #00913A

CMYK : 40,70,100,50
RGB : 106,57,6
: #6A3906

CMYK : 8,34,26,0
RGB : 233,185,174
: #E9B9AE

[
CMYK : 0,100,50,15
RGB : 207,0,71
: #CF0047
]
[
CMYK : 0,90,85,0
RGB : 232,56,40
: #E83828
]

[
CMYK : 0,100,50,15
RGB : 207,0,71
: #CF0047
]
[
CMYK : 100,0,75,50
RGB : 0,101,67
: #006543
]

[
CMYK : 0,100,50,15
RGB : 207,0,71
: #CF0047
]
[
CMYK : 0,0,60,0
RGB : 255,246,127
: #FFF67F
]

[
CMYK : 0,100,50,15
RGB : 207,0,71
: #CF0047
]
[
CMYK : 0,0,0,60
RGB : 137,137,137
: #898989
]

[
CMYK : 0,100,50,15
RGB : 207,0,71
: #CF0047
]
[
CMYK : 0,80,50,10
RGB : 219,78,88
: #DB4E58
]
[
CMYK : 0,55,25,10
RGB : 225,136,144
: #E18890
]

[
CMYK : 0,100,50,15
RGB : 207,0,71
: #CF0047
]
[
CMYK : 0,0,0,75
RGB : 102,100,100
: #666464
]
[
CMYK : 35,80,80,25
RGB : 147,64,47
: #93402F
]

[
CMYK : 0,100,50,15
RGB : 207,0,71
: #CF0047
]
[
CMYK : 100,85,0,0
RGB : 0,56,148
: #003894
]
[
CMYK : 30,10,50,0
RGB : 192,207,146
: #C0CF92
]

[
CMYK : 0,100,50,15
RGB : 207,0,71
: #CF0047
]
[
CMYK : 30,20,0,0
RGB : 187,196,228
: #BBC4E4
]
[
CMYK : 80,0,0,0
RGB : 0,175,236
: #00AFEC
]

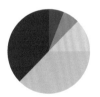

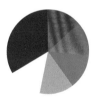

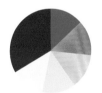

[
CMYK : 0,100,50,15
RGB : 207,0,71
: #CF0047
]
[
CMYK : 0,95,95,0
RGB : 231,36,24
: #E72418
]
[
CMYK : 0,100,100,5
RGB : 223,0,17
: #DF0011
]
[
CMYK : 0,100,100,25
RGB : 191,0,8
: #BF0008
]
[
CMYK : 0,100,100,35
RGB : 173,0,3
: #AD0003
]

[
CMYK : 0,100,50,15
RGB : 207,0,71
: #CF0047
]
[
CMYK : 8,34,26,0
RGB : 233,185,174
: #E9B9AE
]
[
CMYK : 40,10,0,0
RGB : 161,203,237
: #A1CBED
]
[
CMYK : 75,30,0,0
RGB : 41,144,208
: #2990D0
]
[
CMYK : 100,50,0,15
RGB : 0,94,166
: #005EA6
]

[
CMYK : 0,100,50,15
RGB : 207,0,71
: #CF0047
]
[
CMYK : 0,85,0,0
RGB : 231,66,145
: #E74291
]
[
CMYK : 0,70,95,0
RGB : 237,109,15
: #ED6D0F
]
[
CMYK : 40,45,50,5
RGB : 164,139,120
: #A48B78
]
[
CMYK : 0,0,0,30
RGB : 201,202,202
: #C9CACA
]
[
CMYK : 0,0,35,0
RGB : 255,250,188
: #FFFABC
]

[
CMYK : 0,100,50,15
RGB : 207,0,71
: #CF0047
]
[
CMYK : 85,40,100,0
RGB : 25,122,59
: #00AFEC
]
[
CMYK : 0,60,25,0
RGB : 238,133,147
: #EE8593
]
[
CMYK : 0,25,0,0
RGB : 249,211,227
: #F9D3E3
]
[
CMYK : 18,0,45,0
RGB : 220,233,164
: #DCE9A4
]
[
CMYK : 20,0,0,0
RGB : 211,237,251
: #D3EDFB
]

GRADATION

[BASE COLOR ● CMYK : 0,100,50,15 / RGB : 207,0,71 #CF0047]

SIMPLE PATTERN

DESIGN PATTERN

1	CMYK : 0,30,30,0 RGB : 248,197,172 #F8C5AC
5	CMYK : 25,0,20,0 RGB : 201,230,215 #C9E6D7

2	CMYK : 0,60,15,0 RGB : 238,134,161 #EE86A1
6	CMYK : 40,60,35,20 RGB : 146,101,116 #926574

3	CMYK : 55,10,20,0 RGB : 118,187,201 #76BBC9
7	CMYK : 0,85,0,0 RGB : 0,56,148 #003894

4	CMYK : 100,60,60,0 RGB : 0,94,102 #005E66
8	CMYK : 100,100,70,30 RGB : 21,33,57 #152139

CARMINE RED

胭脂紅可提升物品「高尚、高品質」的印象，此外，利用同色系顏色來整合版面，也是能形成高品質印象的配色手法，因此，胭脂紅相當適用於巧克力等商品包裝。

酒紅色

WINE
RED

酒紅色具有成熟感，
賦予成年人的印象，
是讓人感到溫暖的安心顏色。

COLOR
IMAGE 　成熟、積累、滿足感

善用紋理與材質

　　由於酒紅色給人成熟的印象，所以能聯想到歲月與工藝，也可感受到人的溫度，因此與手繪質地或紋理相當適配，同時也能為無機物的質感增添溫度。

[● CMYK : 50,100,60,0　/ RGB : 148,33,77　. #94214D]
[● CMYK : 25,45,25,0　/ RGB : 198,154,163　. #C69AA3]

COLOR BALANCE

WINE RED × LOW CHROMA
酒紅色 × 低彩度顏色

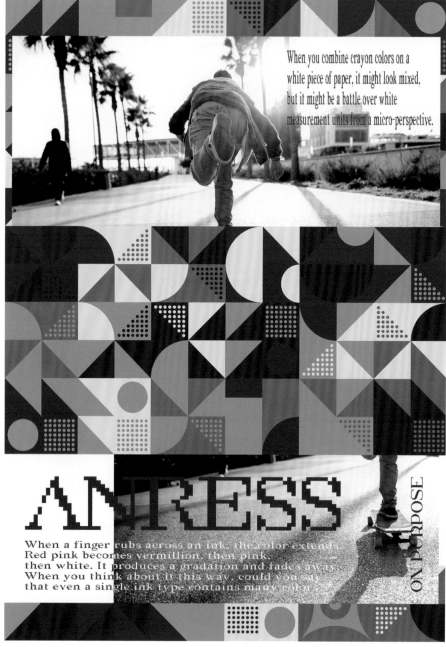

When you combine crayon colors on a white piece of paper, it might look mixed, but it might be a battle over white measurement units from a micro-perspective.

ANTRESS

When a finger rubs across an ink, the color extends. Red pink becomes vermillion, then pink, then white. It produces a gradation and fades away. When you think about it this way, could you say that even a single ink type contains many colors.

ON PURPOSE

為照片增添質感

以包含酒紅色在內的低彩度顏色來整合版面，便能打造出深度適中且充滿溫度感的雅致作品。若搭配照片，還能為圖像增添溫暖、充滿質感的印象。

[● CMYK : 50,100,60,0 / RGB : 148,33,77 . #94214D]
[● CMYK : 0,0,20,50 / RGB : 159,157,137 . #9F9D89]
[● CMYK : 90,85,50,0 / RGB : 51,64,99 . #334063]
[● CMYK : 0,35,70,50 / RGB : 155,113,49 . #9B7131]

COLOR BALANCE

WINE RED × BLUE × YELLOW
酒紅色 × 藍色 × 黃色

COLOR BALANCE

1

WINE RED × ORANGE × GRAY
酒紅色 × 橘色 × 灰色

COLOR BALANCE

2

WINE RED × GREEN × GRAY
酒紅色 × 綠色 × 灰色

COLOR BALANCE

3

1 運用明亮的顏色帶出輕快感

相較其他顏色，酒紅色有深度且給人滿足感，卻容易顯得沉重。若加入明亮的顏色作為強調色，就能增添輕快律動感。酒紅色與各種明亮的顏色搭配起來都相得益彰，值得一試。範例中加的是藍色。

[● CMYK : 50,100,60,0　/ RGB : 148,33,77　.#94214D]
[● CMYK : 65,35,0,0　/ RGB : 95,144,204　.#5F90CC]
[● CMYK : 0,30,100,0　/ RGB : 250,190,0　.#FABE00]

2 與堅硬意象的元素搭配使用

酒紅色屬深色，與岩石這類堅硬元素相當適配。單用酒紅色就能充分施展魅力，但若與堅硬或圖像式的元素搭配，便可營造前衛印象。

[● CMYK : 50,100,60,0　/ RGB : 148,33,77　.#94214D]
[● CMYK : 0,50,95,0　/ RGB : 243,152,0　#F39800]
[● CMYK : 25,15,0,45　/ RGB : 133,140,158　#858C9E]
[● CMYK : 0,0,0,100　/ RGB : 35,24,21　#231815]

3 增添高級感與層次

酒紅色的質感印象也適用於扁平的幾何塊狀圖案，可為設計元素增添層次，營造高級感。

[● CMYK : 50,100,60,0　/ RGB : 148,33,77　.#94214D]
[● CMYK : 100,0,100,0　/ RGB : 0,153,68　#009944]
[● CMYK : 0,0,0,50　/ RGB : 159,160,160　#9FA0A0]
[● CMYK : 0,0,0,20　/ RGB : 220,221,221　#DCDDDD]

COLOR PATTERN

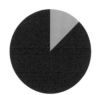

[● CMYK : 50,100,60,0
 RGB : 148,33,77
 : #94214D]
[● CMYK : 0,50,0,0
 RGB : 241,158,194
 : #F19EC2]

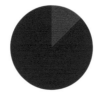

[● CMYK : 50,100,60,0
 RGB : 148,33,77
 : #94214D]
[● CMYK : 0,100,54,0
 RGB : 229,0,75
 : #E5004B]

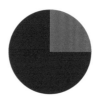

[● CMYK : 50,100,60,0
 RGB : 148,33,77
 : #94214D]
[● CMYK : 0,25,0,40
 RGB : 177,150,162
 : #B196A2]

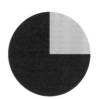

[● CMYK : 50,100,60,0
 RGB : 148,33,77
 : #94214D]
[● CMYK : 0,30,0,0
 RGB : 247,201,221
 : #F7C9DD]

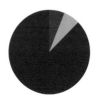

[● CMYK : 50,100,60,0
 RGB : 148,33,77
 : #94214D]
[● CMYK : 0,100,0,0
 RGB : 228,0,127
 : #E4007F]
[● CMYK : 0,50,0,0
 RGB : 241,158,194
 : #F19EC2]

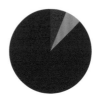

[● CMYK : 50,100,60,0
 RGB : 148,33,77
 : #94214D]
[● CMYK : 0,100,100,0
 RGB : 230,0,18
 : #E60012]
[● CMYK : 0,60,100,0
 RGB : 240,131,0
 : #F08300]

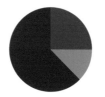

[● CMYK : 50,100,60,0
 RGB : 148,33,77
 : #94214D]
[● CMYK : 75,0,100,45
 RGB : 4,117,33
 : #047521]
[● CMYK : 30,40,100,0
 RGB : 192,155,15
 : #C09B0F]

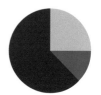

[● CMYK : 50,100,60,0
 RGB : 148,33,77
 : #94214D]
[● CMYK : 0,0,0,22
 RGB : 217,217,218
 : #D9D9DA]
[● CMYK : 100,50,0,0
 RGB : 0,104,183
 : #0068B7]

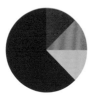

[● CMYK : 50,100,60,0
 RGB : 148,33,77
 : #94214D]
[● CMYK : 0,100,50,0
 RGB : 229,0,79
 : #E5004F]
[● CMYK : 0,70,25,0
 RGB : 236,109,136
 : #EC6D88]
[● CMYK : 0,35,12,0
 RGB : 246,189,197
 : #F6BDC5]

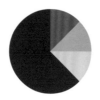

[● CMYK : 50,100,60,0
 RGB : 148,33,77
 : #94214D]
[● CMYK : 25,80,0,0
 RGB : 193,77,151
 : #C14D97]
[● CMYK : 0,50,0,0
 RGB : 241,158,194
 : #F19EC2]
[● CMYK : 0,25,0,0
 RGB : 249,211,227
 : #F9D3E3]

[● CMYK : 50,100,60,0
 RGB : 148,33,77
 : #94214D]
[● CMYK : 0,50,0,0
 RGB : 241,158,194
 : #F19EC2]
[● CMYK : 0,25,0,0
 RGB : 249,211,227
 : #F9D3E3]
[● CMYK : 0,0,0,20
 RGB : 220,221,221
 : #DCDDDD]

[● CMYK : 50,100,60,0
 RGB : 148,33,77
 : #94214D]
[● CMYK : 36,20,0,0
 RGB : 173,191,227
 : #ADBFE3]
[● CMYK : 0,35,85,0
 RGB : 248,182,45
 : #F8B62D]
[● CMYK : 80,10,45,0
 RGB : 0,162,154
 : #00A29A]

CMYK : 50,100,60,0
RGB : 148,33,77
#94214D

CMYK : 0,75,50,10
RGB : 220,90,91
#DC5A5B

CMYK : 50,100,60,0
RGB : 148,33,77
#94214D

CMYK : 0,100,10,0
RGB : 228,0,119
#E40077

CMYK : 50,100,60,0
RGB : 148,33,77
#94214D

CMYK : 50,0,15,0
RGB : 130,205,219
#82CDDB

CMYK : 50,100,60,0
RGB : 148,33,77
#94214D

CMYK : 25,0,70,20
RGB : 178,193,90
#B2C15A

CMYK : 50,100,60,0
RGB : 148,33,77
#94214D

CMYK : 30,50,0,0
RGB : 187,141,190
#BB8DBE

CMYK : 0,30,0,0
RGB : 247,201,221
#F7C9DD

CMYK : 50,100,60,0
RGB : 148,33,77
#94214D

CMYK : 15,100,0,0
RGB : 206,0,128
#CE0080

CMYK : 60,50,0,0
RGB : 117,124,187
#757CBB

CMYK : 50,100,60,0
RGB : 148,33,77
#94214D

CMYK : 30,55,55,0
RGB : 188,131,107
#BC836B

CMYK : 0,0,80,0
RGB : 255,243,63
#FFF33F

CMYK : 50,100,60,0
RGB : 148,33,77
#94214D

CMYK : 50,15,20,20
RGB : 118,161,172
#76A1AC

CMYK : 15,0,28,0
RGB : 225,238,201
#E1EEC9

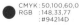

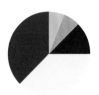

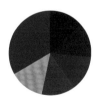

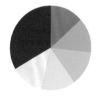

CMYK : 50,100,60,0
RGB : 148,33,77
#94214D

CMYK : 0,0,30,0
RGB : 255,251,199
#FFFBC7

CMYK : 38,48,69,0
RGB : 174,138,89
#AE8A59

CMYK : 60,15,60,0
RGB : 112,172,124
#70AC7C

CMYK : 80,50,20,0
RGB : 52,114,161
#3472A1

CMYK : 50,100,60,0
RGB : 148,33,77
#94214D

CMYK : 15,0,28,0
RGB : 255,238,201
#E1EEC9

CMYK : 0,0,0,80
RGB : 89,87,87
#595757

CMYK : 10,50,0,0
RGB : 224,152,193
#E098C1

CMYK : 50,10,0,0
RGB : 130,193,234
#82C1EA

CMYK : 50,100,60,0
RGB : 148,33,77
#94214D

CMYK : 0,60,0,0
RGB : 238,135,180
#EE87B4

CMYK : 0,100,0,0
RGB : 228,0,127
#E4007F

CMYK : 40,100,0,0
RGB : 165,0,130
#A50082

CMYK : 70,100,0,0
RGB : 107,22,133
#6B1685

CMYK : 100,100,0,0
RGB : 29,32,136
#1D2088

CMYK : 50,100,60,0
RGB : 148,33,77
#94214D

CMYK : 0,15,0,0
RGB : 251,230,239
#FBE6EF

CMYK : 20,0,100,0
RGB : 218,224,0
#DAE000

CMYK : 50,0,100,0
RGB : 143,195,31
#8FC31F

CMYK : 75,0,100,0
RGB : 34,172,56
#22AC38

CMYK : 85,10,100,10
RGB : 0,145,58
#00913A

GRADATION

[BASE COLOR ● CMYK : 50,100,60,0 / RGB : 148,33,77 #94214D]

● 1

● 5

● 2

● 7

● 7 2

● 1 6

● 4 3

● 3 8

SIMPLE PATTERN

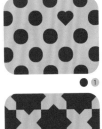
● 1

● 2

● 3

● 4

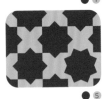
● 5

● 6

● 7

● 8

DESIGN PATTERN

● 3 7

● 2 4 5

● 1 6 7 8

1	CMYK : 20,25,0,0 RGB : 209,196,224 #D1C4E0
2	CMYK : 0,0,100,0 RGB : 255,241,0 #FFF100
3	CMYK : 60,20,0,0 RGB : 101,170,221 #65AADD
4	CMYK : 0,80,0,0 RGB : 232,82,152 #E85298
5	CMYK : 20,20,35,0 RGB : 212,201,170 #D4C9AA
6	CMYK : 0,95,60,0 RGB : 231,33,71 #E72147
7	CMYK : 0,65,80,0 RGB : 238,120,54 #EE7836
8	CMYK : 70,100,55,20 RGB : 93,30,73 #5D1E49

酒紅色堪稱所有紅色中最顯尊貴的顏色，只要在繽紛的設計中加入些許酒紅色，就能打造出不會流於過度花俏的雅致作品，在以減法思考進行設計時，相當能派上用場。

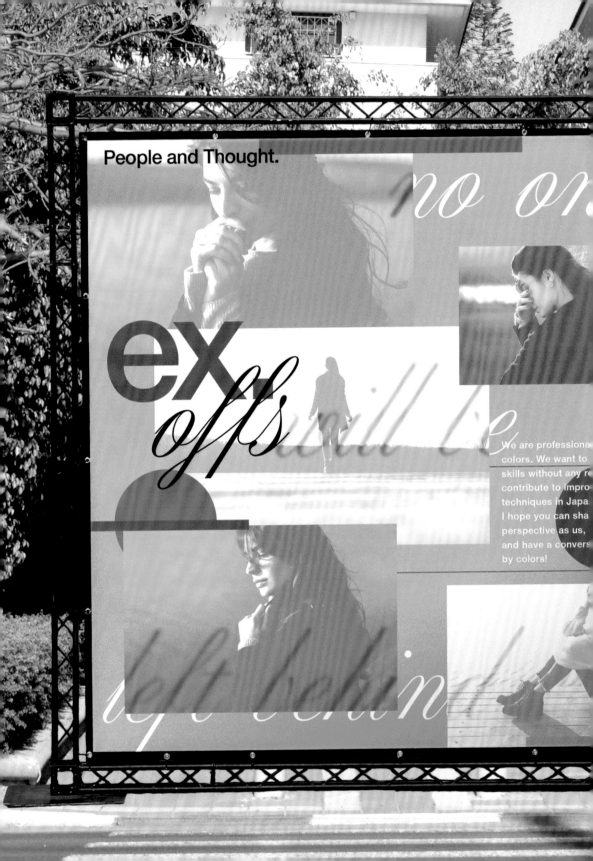

CHAPTER 3

ORANGE

為萬物增添溫暖印象 的流行色

橘色給人開朗的印象，是既活潑又充滿活力的顏色，在日常生活中隨處可見，是平易近人又頗受歡迎的顏色。

COLOR IMAGE｜活潑、歡樂、搶眼

← **橘色設計作品的範本照**
橘色充滿溫度感並給人親和印象，這個顏色既平易近人，同時也能讓場面瞬間亮起來。

[　CMYK：0,40,100,0　/ RGB：246,171,0　#F6AB00]
[◑ CMYK：0,70,100,0　/ RGB：237,108,0　#ED6C00]
[◔ CMYK：0,85,100,0　/ RGB：233,71,9　#E94709]

COLOR BALANCE

SCRAMBLE AUTUMN

I CONNECTED "NEW" 9.10 THU – 9.30 WED

I CONNECTED "NEW" 9.10 THU – 9.30 WED

SHIBUYA
SCRAMBLE
SQUARE

SCRAMBLE AUTUMN

CHAPTER

ORANGE

3

COLOR 01

橙色

MANDARIN ORANGE

橙色堪稱橘色中的王牌色，
存在感既強也可以是相當出色的配角，
是萬能的橘色。

COLOR
IMAGE

溫暖、美味、喜悅

← **作為主角也無損雅致感的顏色**

　　橘色的彩度高，是能讓主角更顯搶眼的顏
色。使用時若能意識到配置上的方正，便可展現
出高雅感。雖然高雅，同時也能給人活潑的印
象，是橙色的特點。

[● CMYK : 0,50,100,0　　/ RGB : 243,152,0　　#F39800]
[● CMYK : 0,75,100,5　　/ RGB : 229,94,0　　 #E55E00]
[● CMYK : 0,40,0,0　　　/ RGB : 244,180,208　#F4B4D0]
[● CMYK : 40,10,0,0　　 / RGB : 161,203,237　#A1CBED]

COLOR BALANCE

COLOR : 01
MANDARIN ORANGE
COLOR : 02
VIVID ORANGE
COLOR : 03
VERMILLION ORANGE

MANDARIN ORANGE × ORANGE
橙色 × 淡淡的同色系顏色

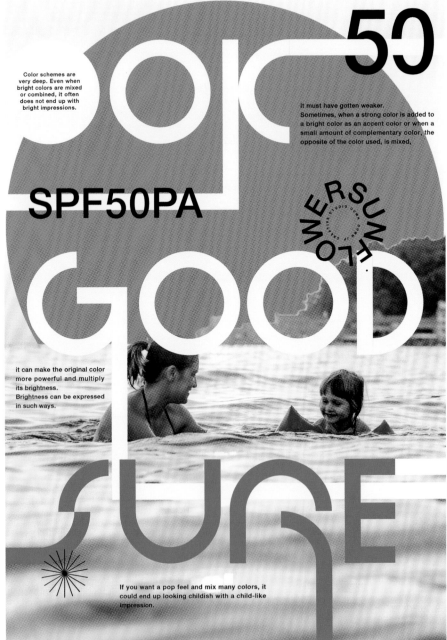

50

Color schemes are very deep. Even when bright colors are mixed or combined, it often does not end up with bright impressions.

It must have gotten weaker. Sometimes, when a strong color is added to a bright color as an accent color or when a small amount of complementary color, the opposite of the color used, is mixed,

SPF50PA

GOOD

SUNFLOWERS

SURE

it can make the original color more powerful and multiply its brightness. Brightness can be expressed in such ways.

If you want a pop feel and mix many colors, it could end up looking childish with a child-like impression.

凸顯存在感，同時營造柔和印象

橘色在膨脹色※中屬於存在感強烈的顏色。大面積使用橘色時，只要在其他部分（此範例為人物和海水）也淡淡地套上同色系，就能同時凸顯橘色的存在感，也讓畫面整體顯得柔和。

※ 膨脹色：看起來顯得膨脹、放大的顏色。暖色系顏色。

[● CMYK : 0,50,100,0 / RGB : 243,152,0 #F39800]
[● CMYK : 0,10,25,20 / RGB : 219,204,174 #DBCCAE]
[● CMYK : 30,5,0,55 / RGB : 107,128,143 #6B808F]
[● CMYK : 0,0,0,100 / RGB : 35,24,21 #231815]

COLOR BALANCE

MANDARIN ORANGE × PINK × GREEN
橙色 × 粉紅色 × 綠色

COLOR BALANCE

1

MANDARIN ORANGE × PURPLE × BLUE
橙色 × 紫色 × 藍色

COLOR BALANCE

2

MANDARIN ORANGE × MULTI-COLOR
橙色 × 多色

COLOR BALANCE

3

1 透過維他命色打造出活力感

橘色系有別於黃色,用量再多也沒有化學感。與偏亮的粉紅色及綠色組合使用,可建構出健康印象的維他命色,呈現強烈的活力感。

[● CMYK : 0,50,100,0 / RGB : 243,152,0 #F39800]
[● CMYK : 0,90,0,0 / RGB : 230,46,139 #E62E8B]
[● CMYK : 80,20,100,0 / RGB : 24,148,59 #18943B]
[● CMYK : 0,100,100,0 / RGB : 230,0,18 #E60012]
[● CMYK : 0,0,0,100 / RGB : 35,24,21 #231815]

2 可轉化為感性的印象

橘色雖顯活力充沛,但與紫色或淺藍色搭配,便能有效呈現出帶有情緒性的夕陽印象。

[● CMYK : 0,50,100,0 / RGB : 243,152,0 #F39800]
[● CMYK : 30,55,30,0 / RGB : 188,132,145 #BC8491]
[● CMYK : 75,10,0,0 / RGB : 0,169,228 #00A9E4]
[● CMYK : 75,70,0,0 / RGB : 86,84,162 #5654A2]

3 也可營造異國風情

多色設計常有花俏感,但若配上橘色,則可營造異國風情。印度國旗中有橘色,會聯想到沙漠、夕陽,或是印度五顏六色的服飾。這些意象層層堆疊,形成一股令人深感著迷的魅力。

[● CMYK : 0,50,100,0 / RGB : 243,152,0 #F39800]
[● CMYK : 0,100,100,0 / RGB : 230,0,18 #E60012]
[● CMYK : 40,10,100,0 / RGB : 171,193,13 #ABC10D]
[● CMYK : 0,50,15,0 / RGB : 241,157,174 #F19DAE]
[● CMYK : 45,5,0,5 / RGB : 140,199,234 #8CC7EA]

COLOR PATTERN

CMYK : 0,50,100,0
RGB : 243,152,0
: #F39800

CMYK : 0,80,95,0
RGB : 234,85,20
: #EA5514

CMYK : 0,50,100,0
RGB : 243,152,0
: #F39800

CMYK : 0,80,0,0
RGB : 232,82,152
: #E85298

CMYK : 0,50,100,0
RGB : 243,152,0
: #F39800

CMYK : 100,30,0,0
RGB : 0,129,204
: #0081CC

CMYK : 0,50,100,0
RGB : 243,152,0
: #F39800

CMYK : 75,100,0,0
RGB : 96,25,134
: #601986

CMYK : 0,50,100,0
RGB : 243,152,0
: #F39800

CMYK : 0,0,100,0
RGB : 255,241,0
: #FFF100

CMYK : 0,100,100,0
RGB : 230,0,18
: #E60012

CMYK : 0,50,100,0
RGB : 243,152,0
: #F39800

CMYK : 65,0,0,0
RGB : 55,190,240
: #37BEF0

CMYK : 65,40,0,0
RGB : 98,137,198
: #6289C6

CMYK : 0,50,100,0
RGB : 243,152,0
: #F39800

CMYK : 0,25,0,0
RGB : 249,211,227
: #F9D3E3

CMYK : 80,0,80,0
RGB : 0,169,95
: #00A95F

CMYK : 0,50,100,0
RGB : 243,152,0
: #F39800

CMYK : 30,20,0,0
RGB : 187,196,228
: #BBC4E4

CMYK : 0,100,100,0
RGB : 230,0,18
: #E60012

CMYK : 0,50,100,0
RGB : 243,152,0
: #F39800

CMYK : 0,35,85,0
RGB : 248,182,45
: #F8B62D

CMYK : 0,80,95,0
RGB : 234,85,20
: #EA5514

CMYK : 0,100,100,0
RGB : 230,0,18
: #E60012

CMYK : 0,50,100,0
RGB : 243,152,0
: #F39800

CMYK : 0,60,0,0
RGB : 238,135,180
: #EE87B4

CMYK : 0,25,0,0
RGB : 249,211,227
: #F9D3E3

CMYK : 60,0,20,0
RGB : 93,194,208
: #5DC2D0

CMYK : 0,50,100,0
RGB : 243,152,0
: #F39800

CMYK : 30,50,75,10
RGB : 178,130,71
: #B28247

CMYK : 0,45,0,0
RGB : 243,169,201
: #F3A9C9

CMYK : 40,0,0,0
RGB : 159,217,246
: #9FD9F6

CMYK : 0,50,100,0
RGB : 243,152,0
: #F39800

CMYK : 0,0,100,0
RGB : 255,241,0
: #FFF100

CMYK : 0,100,0,0
RGB : 228,0,127
: #E4007F

CMYK : 50,0,100,0
RGB : 143,195,31
: #8FC31F

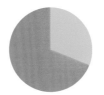

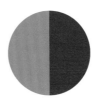

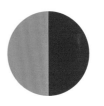

CMYK : 0,50,100,0
RGB : 243,152,0
: #F39800

CMYK : 0,35,85,0
RGB : 248,182,45
: #F8B62D

CMYK : 0,50,100,0
RGB : 243,152,0
: #F39800

CMYK : 50,0,100,0
RGB : 143,195,31
: #8FC31F

CMYK : 0,50,100,0
RGB : 243,152,0
: #F39800

CMYK : 0,100,50,0
RGB : 229,0,79
: #E5004F

CMYK : 0,50,100,0
RGB : 243,152,0
: #F39800

CMYK : 50,100,0,0
RGB : 146,7,131
: #920783

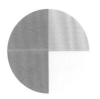

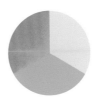

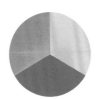

CMYK : 0,50,100,0
RGB : 243,152,0
: #F39800

CMYK : 0,20,100,0
RGB : 253,208,0
: #FDD000

CMYK : 0,0,80,0
RGB : 255,243,63
: #FFF33F

CMYK : 0,50,100,0
RGB : 243,152,0
: #F39800

CMYK : 0,0,0,60
RGB : 137,137,137
: #898989

CMYK : 40,65,90,35
RGB : 127,79,33
: #7F4F21

CMYK : 0,50,100,0
RGB : 243,152,0
: #F39800

CMYK : 40,0,20,0
RGB : 162,215,212
: #A2D7D4

CMYK : 80,0,80,0
RGB : 0,169,95
: #00A95F

CMYK : 0,50,100,0
RGB : 243,152,0
: #F39800

CMYK : 30,20,0,0
RGB : 187,196,228
: #BBC4E4

CMYK : 85,50,0,0
RGB : 3,110,184
: #036EB8

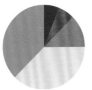

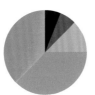

CMYK : 0,50,100,0
RGB : 243,152,0
: #F39800

CMYK : 0,10,80,0
RGB : 255,227,63
: #FFE33F

CMYK : 0,60,100,0
RGB : 240,131,0
: #F08300

CMYK : 0,85,100,0
RGB : 233,71,9
: #E94709

CMYK : 15,100,100,10
RGB : 196,14,24
: #C40E18

CMYK : 0,50,100,0
RGB : 243,152,0
: #F39800

CMYK : 0,0,0,40
RGB : 181,181,182
: #B5B5B6

CMYK : 70,15,0,0
RGB : 46,167,224
: #2EA7E0

CMYK : 35,60,80,25
RGB : 149,97,52
: #956134

CMYK : 50,70,80,70
RGB : 64,34,15
: #40220F

CMYK : 0,50,100,0
RGB : 243,152,0
: #F39800

CMYK : 0,100,100,0
RGB : 230,0,18
: #E60012

CMYK : 100,100,25,25
RGB : 23,28,97
: #171C61

CMYK : 30,50,75,10
RGB : 178,130,71
: #B28247

CMYK : 0,60,0,0
RGB : 238,135,180
: #EE87B4

CMYK : 0,0,0,18
RGB : 224,225,225
: #E0E1E1

CMYK : 0,50,100,0
RGB : 243,152,0
: #F39800

CMYK : 35,70,85,45
RGB : 120,63,30
: #783F1E

CMYK : 0,0,0,100
RGB : 35,24,21
: #231815

CMYK : 76,0,25,0
RGB : 0,178,196
: #00B2C4

CMYK : 0,0,90,0
RGB : 255,242,0
: #FFF200

CMYK : 0,0,35,0
RGB : 255,250,188
: #FFFABC

GRADATION

[BASE COLOR ● CMYK : 0,50,100,0 / RGB : 243,152,0 #F39800]

● 1　● 2　● 3　● 4

● 3 ❷　● ❺ ❻　● ❼ 1　● ❽ ❹

SIMPLE PATTERN

● 1　● 2　● 3　● 4

● ❺　● ❻　● ❼　● ❽

DESIGN PATTERN

● ❷ ❸ ❻ ❼　　● 1 ❷ ❸ ❹ ❺　　● 1 ❽

	CMYK : 0,25,85,0		CMYK : 0,0,0,30		CMYK : 30,0,40,0		CMYK : 59,36,0,10
1	RGB : 252,201,44 #FCC92C	**2**	RGB : 201,202,202 #C9CACA	**3**	RGB : 191,222,174 #BFDEAE	**4**	RGB : 107,138,191 #6B8ABF
5	CMYK : 30,100,100,25 RGB : 154,17,23 #9A1117	**6**	CMYK : 0,0,0,80 RGB : 89,87,87 #595757	**7**	CMYK : 90,50,90,0 RGB : 0,109,70 #006D46	**8**	CMYK : 50,100,0,0 RGB : 146,7,131 #920783

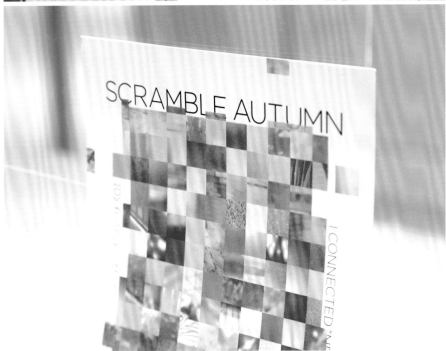

即便是以方塊主題、給人都會感的版面，只要大量使用橘色系，便能打造出鮮豔且充滿活力的設計。
這樣的用色雖然強烈，但只要在顏色中加入照片般的質感或紋理，便可營造出休閒感。

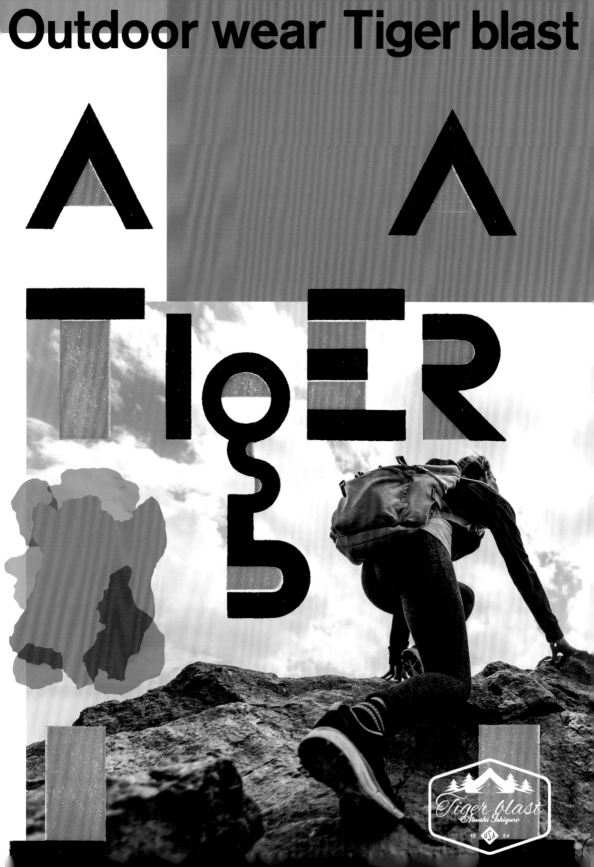

Outdoor wear Tiger blast

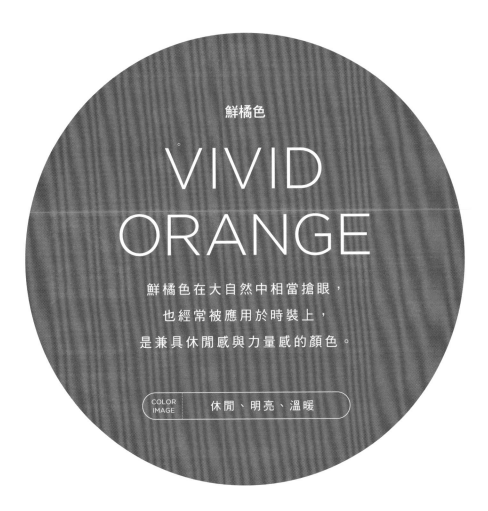

鮮橘色

VIVID ORANGE

鮮橘色在大自然中相當搶眼，
也經常被應用於時裝上，
是兼具休閒感與力量感的顏色。

COLOR IMAGE　休閒、明亮、溫暖

← **放膽使用也能順利整合版面**

　　鮮橘色雖強烈卻也顯得相當輕快，相當適
用於時裝上。也由於鮮橘色在色調上讓人聯想至
太陽與大地，所以也容易與戶外休閒的意象連
結，是即便放膽使用也易於整合的顏色。

```
[ ● CMYK : 0,70,100,0      / RGB : 237,108,0    . #ED6C00 ]
[ ● CMYK : 60,25,15,0      / RGB : 108,162,195  . #6CA2C3 ]
[ ● CMYK : 35,85,100,15    / RGB : 161,62,29    . #A13E1D ]
[ ● CMYK : 0,0,0,100       / RGB : 35,24,21     . #231815 ]
```

COLOR BALANCE

VIVID ORANGE × ORANGE
鮮橘色 × 橘色

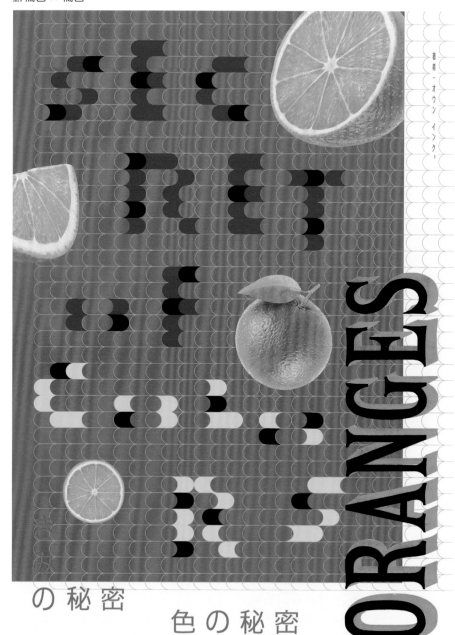

備考：オウンインク。

ORANGES

の秘密

色の秘密

ORANGES

刻意以同色系製造不協調感

橘色系與柑橘類主題的適配度是無庸置疑的。採用
給人輕快感的橘色易於建構版面，再進一步搭配較
為濃重的橘色，將產生些許不協調感，反而能讓設
計吸引目光。

[● CMYK : 0,70,100,0　　/ RGB : 237,108,0　　. #ED6C00]
[● CMYK : 0,100,100,0　/ RGB : 230,0,18　　　. #E60012]
[● CMYK : 0,15,100,0　　/ RGB : 255,217,0　　. #FFD900]
[● CMYK : 0,0,0,100　　/ RGB : 35,24,21　　　. #231815]
[● CMYK : 80,0,100,20　/ RGB : 0,147,51　　　. #009333]

COLOR BALANCE

VIVID ORANGE × DARK GREEN
鮮橘色 × 深綠色

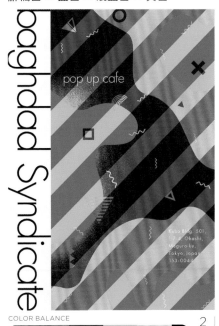

COLOR BALANCE 1

VIVID ORANGE × BLUE × YELLOW
鮮橘色 × 藍色 × 淺藍色 × 黃色

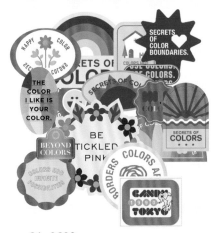

COLOR BALANCE 2

VIVID ORANGE × MULTI-COLOR
鮮橘色 × 多色

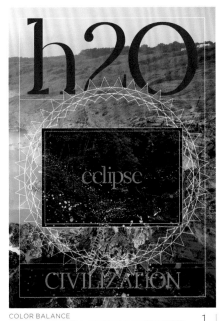

COLOR BALANCE 3

1 展現「浩瀚、力道、深遠」

橘與綠搭配越多越顯得適合。鮮橘色與深綠色搭配，能讓意象昇華、充滿祕感，給人浩瀚的感覺，這跟日式風格設計有異曲同工之妙。

[● CMYK : 0,70,100,0 / RGB : 237,108,0 . #ED6C00]
[● CMYK : 90,65,95,0 / RGB : 33,90,61 . #215A3D]
[● CMYK : 25,0,0,20 / RGB : 172,201,217 . #ACC9D9]

2 作為配角也能充分發揮效果

強烈的鮮橘色顯色效果佳，所以即便不用在關鍵位置上，也依舊相當吸引人。鮮橘色的色調溫暖地籠罩整個畫面，顯得極富生命力。

[● CMYK : 0,70,100,0 / RGB : 237,108,0 . #ED6C00]
[● CMYK : 90,85,0,0 / RGB : 49,57,148 . #313994]
[● CMYK : 50,0,15,5 / RGB : 126,199,213 . #7EC7D5]
[● CMYK : 0,10,100,0 / RGB : 255,225,0 . #FFE100]
[● CMYK : 0,0,0,100 / RGB : 35,24,21 . #231815]

3 暖色系版面可達烘托與整合效果

將黃色與紅色放在一起能產生精力充沛的相乘效果，若再加入鮮橘色，便能為設計增添柔和感，同時也無損鮮豔的印象。

[● CMYK : 0,70,100,0 / RGB : 237,108,0 . #ED6C00]
[● CMYK : 0,90,0,0 / RGB : 230,46,139 . #E62E8B]
[● CMYK : 0,10,100,0 / RGB : 255,225,0 . #FFE100]
[● CMYK : 80,10,0,0 / RGB : 0,165,227 . #00A5E3]
[● CMYK : 0,100,100,0 / RGB : 230,0,18 . #E60012]

COLOR PATTERN

[
⬤ CMYK : 0,70,100,0
 RGB : 237,108,0
 : #ED6C00
]
[
⬤ CMYK : 0,40,100,0
 RGB : 246,171,0
 : #F6AB00
]

[
⬤ CMYK : 0,70,100,0
 RGB : 237,108,0
 : #ED6C00
]
[
⬤ CMYK : 0,100,50,0
 RGB : 229,0,79
 : #E5004F
]

[
⬤ CMYK : 0,70,100,0
 RGB : 237,108,0
 : #ED6C00
]
[
⬤ CMYK : 75,100,0,0
 RGB : 96,25,134
 : #601986
]

[
⬤ CMYK : 0,70,100,0
 RGB : 237,108,0
 : #ED6C00
]
[
⬤ CMYK : 0,0,0,80
 RGB : 89,87,87
 : #595757
]

[
⬤ CMYK : 0,70,100,0
 RGB : 237,108,0
 : #ED6C00
]
[
⬤ CMYK : 0,85,95,0
 RGB : 233,72,22
 : #E94816
]
[
⬤ CMYK : 10,100,50,0
 RGB : 215,0,81
 : #D70051
]

[
⬤ CMYK : 0,70,100,0
 RGB : 237,108,0
 : #ED6C00
]
[
⬤ CMYK : 40,70,100,50
 RGB : 106,57,6
 : #6A3906
]
[
⬤ CMYK : 5,0,90,0
 RGB : 250,238,0
 : #FAEE00
]

[
⬤ CMYK : 0,70,100,0
 RGB : 237,108,0
 : #ED6C00
]
[
⬤ CMYK : 50,0,0,0
 RGB : 126,206,244
 : #7ECEF4
]
[
⬤ CMYK : 100,0,0,0
 RGB : 0,160,233
 : #00A0E9
]

[
⬤ CMYK : 0,70,100,0
 RGB : 237,108,0
 : #ED6C00
]
[
⬤ CMYK : 0,20,5,0
 RGB : 250,220,226
 : #FADCE2
]
[
⬤ CMYK : 60,100,0,0
 RGB : 127,16,132
 : #7F1084
]

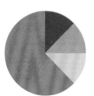

[
⬤ CMYK : 0,70,100,0
 RGB : 237,108,0
 : #ED6C00
]
[
⬤ CMYK : 0,100,75,0
 RGB : 230,0,51
 : #E60033
]
[
⬤ CMYK : 0,50,10,0
 RGB : 241,157,181
 : #F19DB5
]
[
⬤ CMYK : 0,25,0,0
 RGB : 249,211,227
 : #F9D3E3
]

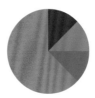

[
⬤ CMYK : 0,70,100,0
 RGB : 237,108,0
 : #ED6C00
]
[
⬤ CMYK : 40,80,100,20
 RGB : 147,67,29
 : #93431D
]
[
⬤ CMYK : 85,10,100,10
 RGB : 0,145,58
 : #00913A
]
[
⬤ CMYK : 85,50,0,0
 RGB : 3,110,184
 : #036EB8
]

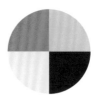

[
⬤ CMYK : 0,70,100,0
 RGB : 237,108,0
 : #ED6C00
]
[
⬤ CMYK : 0,28,0,0
 RGB : 248,205,224
 : #F8CDE0
]
[
⬤ CMYK : 0,0,0,80
 RGB : 89,87,87
 : #595757
]
[
⬤ CMYK : 2,12,0,0
 RGB : 249,234,242
 : #F9EAF2
]

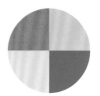

[
⬤ CMYK : 0,70,100,0
 RGB : 237,108,0
 : #ED6C00
]
[
⬤ CMYK : 0,25,25,0
 RGB : 249,208,186
 : #F9D0BA
]
[
⬤ CMYK : 100,40,0,0
 RGB : 0,117,194
 : #0075C2
]
[
⬤ CMYK : 0,10,50,0
 RGB : 255,232,147
 : #FFE893
]

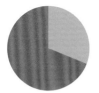
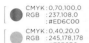

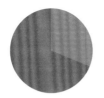

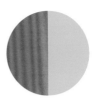

CMYK : 0,70,100,0
RGB : 237,108,0
: #ED6C00

CMYK : 0,40,20,0
RGB : 245,178,178
: #F5B2B2

CMYK : 0,70,100,0
RGB : 237,108,0
: #ED6C00

CMYK : 0,60,40,0
RGB : 239,133,125
: #EF857D

CMYK : 0,70,100,0
RGB : 237,108,0
: #ED6C00

CMYK : 50,0,100,0
RGB : 143,195,31
: #8FC31F

CMYK : 0,70,100,0
RGB : 237,108,0
: #ED6C00

CMYK : 0,0,60,0
RGB : 255,246,127
: #FFF67F

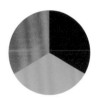

CMYK : 0,70,100,0
RGB : 237,108,0
: #ED6C00

CMYK : 0,85,100,0
RGB : 233,71,9
: #E94709

CMYK : 0,20,20,0
RGB : 251,218,200
: #FBDAC8

CMYK : 0,70,100,0
RGB : 237,108,0
: #ED6C00

CMYK : 0,50,100,0
RGB : 243,152,0
: #F39800

CMYK : 0,0,0,60
RGB : 137,137,137
: #898989

CMYK : 0,70,100,0
RGB : 237,108,0
: #ED6C00

CMYK : 0,100,0,0
RGB : 228,0,127
: #E4007F

CMYK : 0,40,30,0
RGB : 245,177,162
: #F5B1A2

CMYK : 0,70,100,0
RGB : 237,108,0
: #ED6C00

CMYK : 100,100,0,0
RGB : 29,32,136
: #1D2088

CMYK : 75,5,100,0
RGB : 42,167,56
: #2AA738

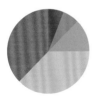

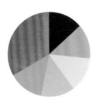

CMYK : 0,70,100,0
RGB : 237,108,0
: #ED6C00

CMYK : 0,25,85,0
RGB : 252,201,44
: #FCC92C

CMYK : 0,40,100,0
RGB : 246,171,0
: #F6AB00

CMYK : 0,55,90,0
RGB : 241,142,29
: #F18E1D

CMYK : 0,85,100,0
RGB : 233,71,9
: #E94709

CMYK : 0,70,100,0
RGB : 237,108,0
: #ED6C00

CMYK : 25,0,5,0
RGB : 200,231,242
: #C8E7F2

CMYK : 0,30,0,0
RGB : 247,201,221
: #F7C9DD

CMYK : 0,60,0,0
RGB : 238,135,180
: #EE87B4

CMYK : 0,100,0,0
RGB : 228,0,127
: #E4007F

CMYK : 0,70,100,0
RGB : 237,108,0
: #ED6C00

CMYK : 100,100,0,0
RGB : 29,32,136
: #1D2088

CMYK : 70,15,0,0
RGB : 46,167,224
: #2EA7E0

CMYK : 40,0,15,0
RGB : 162,215,221
: #A2D7DD

CMYK : 0,0,0,23
RGB : 215,215,216
: #D7D7D8

CMYK : 20,35,55,0
RGB : 211,173,120
: #D3AD78

CMYK : 0,70,100,0
RGB : 237,108,0
: #ED6C00

CMYK : 0,0,0,80
RGB : 89,87,87
: #595757

CMYK : 30,0,100,0
RGB : 196,215,0
: #C4D700

CMYK : 40,80,100,20
RGB : 147,67,29
: #93431D

CMYK : 0,50,0,0
RGB : 241,158,194
: #F19EC2

CMYK : 50,0,0,0
RGB : 126,206,244
: #7ECEF4

GRADATION

[BASE COLOR ● CMYK : 0,70,100,0 / RGB : 237,108,0 . #ED6C00]

SIMPLE PATTERN

DESIGN PATTERN

1 CMYK : 0,52,30,0 RGB : 241,151,149 #F19795	**2** CMYK : 0,20,100,0 RGB : 253,208,0 #FDD000	**3** CMYK : 50,0,0,0 RGB : 126,206,244 #7ECEF4	**4** CMYK : 0,100,30,0 RGB : 229,0,101 #E50065
5 CMYK : 50,100,80,0 RGB : 148,36,58 #94243A	**6** CMYK : 100,80,0,0 RGB : 0,64,152 #004098	**7** CMYK : 100,0,100,50 RGB : 0,100,40 #006428	**8** CMYK : 0,0,0,30 RGB : 201,202,202 #C9CACA

鮮豔的橘色在各種紙張上都有極佳的顯色效果。範例中的紙張名為「Tanto※」，由於鮮橘色的顯色效
果夠強，所以毫不遜色於燙黑部分，給人相得益彰的印象。範例使用的是霧面的黑箔。

※Tanto（タント）是在日本著名平面設計師田中一光的監製下，於 1987 年誕生
的美術紙。其顏色種類豐富，高達 131 種，紙張表面經過壓印加工，極具特色。
「tanto」一詞源自義大利文，意為「眾多」。

Some countries see a yellow sun while other countries see red. It could be white in another.
Colors vary even if we see the same object.
The possibilities of colors are infinite and without any correct answer.
Still, this book was born to get closer to that answer,
to have an answer right now that is within you.

another

橘紅色

VERMILLION ORANGE

橘紅色既高雅且強而有力，
是具備彷彿無邊包容力的顏色。

COLOR
IMAGE　　挑戰、熱鬧、健康

← 與健康之美共存

橘紅色相當適用於人或動物的身上，這是
因為力量與溫暖感透過暖色被呈現出來，濃重顏
色的深度讓人感受到生命力。此外，橘紅色給人
雅致感，因此也能營造出成熟氛圍。

[● CMYK : 0,85,100,0 　 / RGB : 233,71,9 　 #E94709]
[● CMYK : 90,85,0,0 　 / RGB : 49,57,148 　 #313994]
[● CMYK : 0,40,0,0 　 / RGB : 244,180,208 . #F4B4D0]
[　 CMYK : 7,4,32,0 　 / RGB : 242,239,191 . #F2EFBF]

COLOR BALANCE

COLOR : 01
MANDARIN ORANGE
COLOR : 02
VIVID ORANGE
COLOR : 03
VERMILLION ORANGE

VERMILLION ORANGE × YELLOW × GREEN
橘紅色 × 黃色 × 綠色

SECRETS OF COLORS

When you combine crayon colors on a white piece of paper,

it might look mixed,

but it might be a battle over white measurement units from a micro-perspective.

在搶眼中營造出柔和感

紅色雖能讓設計顯得強而有力，但若希望強悍中不失柔和，使用橘紅色可發揮極佳效果。橘紅色也極富力道，可成為畫面中的強調色，同時也為版面增添柔和感，給人中立的設計印象。

	CMYK : 0,85,100,0	/ RGB : 233,71,9	#E94709
	CMYK : 0,5,100,0	/ RGB : 255,234,0	#FFEA00
	CMYK : 0,50,90,0	/ RGB : 243,152,28	#F3981C
	CMYK : 75,0,100,10	/ RGB : 30,162,53	#1EA235
	CMYK : 85,40,100,20	/ RGB : 21,106,50	#156A32

COLOR BALANCE

VERMILLION ORANGE × DARK TONE
橘紅色 × 暗色調顏色

COLOR BALANCE 1

VERMILLION ORANGE × MULTI-COLOR
橘紅色 × 多色

COLOR BALANCE 2

VERMILLION ORANGE × BLACK
橘紅色 × 黑色

COLOR BALANCE 3

1 | 與暗色調顏色搭配使用

橘紅與暗色調※的同色系搭配，會有高級知性的印象。與鮮明的插圖組合，仍能保有雅致感，適用於時裝或會議活動。

```
[ ● CMYK : 0,85,100,0      / RGB : 233,71,9      #E94709 ]
[ ● CMYK : 0,75,90,45      / RGB : 158,61,7      #9E3D07 ]
[ ● CMYK : 100,85,55,0     / RGB : 2,64,95       #02405F ]
[ ○ CMYK : 35,0,20,0       / RGB : 176,220,213   #B0DCD5 ]
[ ● CMYK : 0,0,0,100       / RGB : 35,24,21      #231815 ]
```

2 | 跟任何顏色都相配的中介色

橘紅色本身氣勢夠，與紅黃很搭，與綠紫等截然不同的顏色配也很好看。橘紅色和各種顏色湊在一起也很清晰，多色配色時相當好用。

```
[ ● CMYK : 0,85,100,0      / RGB : 233,71,9      #E94709 ]
[ ● CMYK : 100,0,100,0     / RGB : 0,153,68      #009944 ]
[ ● CMYK : 0,90,0,0        / RGB : 230,46,139    #E62E8B ]
[ ● CMYK : 75,10,0,0       / RGB : 0,169,228     #00A9E4 ]
[ ● CMYK : 0,20,100,0      / RGB : 253,208,0     #FDD000 ]
```

3 | 搭配黑色可營造出魅惑感

橘紅高級且雅致，和黑搭配會有一股魅惑感。若配上其他顏色，橘紅會淪為配角，但此範例中橘紅是主角，增強了雅致感和神祕氛圍。

```
[ ● CMYK : 0,85,100,0      / RGB : 233,71,9      #E94709 ]
[ ● CMYK : 0,0,0,100       / RGB : 35,24,21      #231815 ]
[ ● CMYK : 100,80,0,0      / RGB : 0,64,152      #004098 ]
[ ● CMYK : 100,50,70,0     / RGB : 0,105,95      #00695F ]
```

※ 顏色的基本術語解說彙整於 P.318-319。

COLOR PATTERN

CMYK : 0,85,100,0
RGB : 233,71,9
 : #E94709

CMYK : 0,100,100,0
RGB : 230,0,18
 : #E60012

CMYK : 0,85,100,0
RGB : 233,71,9
 : #E94709

CMYK : 35,60,0,0
RGB : 176,119,176
 : #B077B0

CMYK : 0,85,100,0
RGB : 233,71,9
 : #E94709

CMYK : 90,30,95,30
RGB : 0,105,52
 : #006934

CMYK : 0,85,100,0
RGB : 233,71,9
 : #E94709

CMYK : 0,100,0,0
RGB : 228,0,127
 : #E4007F

CMYK : 0,85,100,0
RGB : 233,71,9
 : #E94709

CMYK : 0,60,100,0
RGB : 240,131,0
 : #F08300

CMYK : 0,50,15,0
RGB : 241,157,174
 : #F19DAE

CMYK : 0,85,100,0
RGB : 233,71,9
 : #E94709

CMYK : 0,10,100,0
RGB : 255,225,0
 : #FFE100

CMYK : 80,20,0,0
RGB : 0,153,217
 : #0099D9

CMYK : 0,85,100,0
RGB : 233,71,9
 : #E94709

CMYK : 0,30,0,0
RGB : 247,201,221
 : #F7C9DD

CMYK : 50,0,50,0
RGB : 137,201,151
 : #89C997

CMYK : 0,85,100,0
RGB : 233,71,9
 : #E94709

CMYK : 100,100,0,0
RGB : 29,32,136
 : #1D2088

CMYK : 45,0,0,0
RGB : 143,211,245
 : #8FD3F5

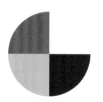

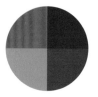

CMYK : 0,85,100,0
RGB : 233,71,9
 : #E94709

CMYK : 30,100,100,25
RGB : 154,17,23
 : #9A1117

CMYK : 0,50,65,20
RGB : 210,133,77
 : #D2854D

CMYK : 0,50,100,0
RGB : 243,152,0
 : #F39800

CMYK : 0,85,100,0
RGB : 233,71,9
 : #E94709

CMYK : 0,100,100,0
RGB : 230,0,18
 : #E60012

CMYK : 100,0,100,0
RGB : 0,153,68
 : #009944

CMYK : 0,0,100,0
RGB : 255,241,0
 : #FFF100

CMYK : 0,85,100,0
RGB : 233,71,9
 : #E94709

CMYK : 0,0,30,0
RGB : 255,251,199
 : #FFFBC7

CMYK : 100,95,5,0
RGB : 23,42,136
 : #172A88

CMYK : 0,30,30,0
RGB : 248,197,172
 : #F8C5AC

CMYK : 0,85,100,0
RGB : 233,71,9
 : #E94709

CMYK : 50,100,0,0
RGB : 146,7,131
 : #920783

CMYK : 0,100,0,0
RGB : 228,0,127
 : #E4007F

CMYK : 25,40,65,0
RGB : 201,160,99
 : #C9A063

VERMILLION ORANGE

CMYK : 0,85,100,0
RGB : 233,71,9
: #E94709

CMYK : 0,60,60,0
RGB : 239,132,92
: #EF845C

CMYK : 0,85,100,0
RGB : 233,71,9
: #E94709

CMYK : 0,60,0,0
RGB : 238,135,180
: #EE87B4

CMYK : 0,85,100,0
RGB : 233,71,9
: #E94709

CMYK : 28,0,0,0
RGB : 192,229,249
: #C0E5F9

CMYK : 0,85,100,0
RGB : 233,71,9
: #E94709

CMYK : 0,10,100,0
RGB : 255,225,0
: #FFE100

CMYK : 0,85,100,0
RGB : 233,71,9
: #E94709

CMYK : 0,70,100,0
RGB : 237,108,0
: #ED6C00

CMYK : 0,50,76,0
RGB : 243,153,67
: #F39943

CMYK : 0,85,100,0
RGB : 233,71,9
: #E94709

CMYK : 0,35,85,0
RGB : 248,182,45
: #F8B62D

CMYK : 0,60,80,50
RGB : 150,79,25
: #964F19

CMYK : 0,85,100,0
RGB : 233,71,9
: #E94709

CMYK : 50,0,100,0
RGB : 143,195,31
: #8FC31F

CMYK : 0,0,0,20
RGB : 220,221,221
: #DCDDDD

CMYK : 0,85,100,0
RGB : 233,71,9
: #E94709

CMYK : 50,100,100,20
RGB : 129,28,33
: #811C21

CMYK : 0,100,70,0
RGB : 230,0,57
: #E60039

CMYK : 0,85,100,0
RGB : 233,71,9
: #E94709

CMYK : 0,0,70,0
RGB : 255,244,98
: #FFF462

CMYK : 0,20,100,0
RGB : 253,208,0
: #FDD000

CMYK : 0,50,100,0
RGB : 243,152,0
: #F39800

CMYK : 15,100,90,10
RGB : 195,13,35
: #C30D23

CMYK : 0,85,100,0
RGB : 233,71,9
: #E94709

CMYK : 0,35,85,0
RGB : 248,182,45
: #F8B62D

CMYK : 0,80,0,0
RGB : 232,82,152
: #E85298

CMYK : 75,15,0,0
RGB : 0,163,223
: #00A3DF

CMYK : 90,30,95,30
RGB : 0,105,52
: #006934

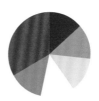

CMYK : 0,85,100,0
RGB : 233,71,9
: #E94709

CMYK : 0,50,100,0
RGB : 243,152,0
: #F39800

CMYK : 0,0,50,0
RGB : 255,247,153
: #FFF799

CMYK : 40,5,0,0
RGB : 160,210,242
: #A0D2F2

CMYK : 25,50,0,0
RGB : 196,144,191
: #C490BF

CMYK : 0,100,0,0
RGB : 228,0,127
: #E4007F

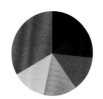

CMYK : 0,85,100,0
RGB : 233,71,9
: #E94709

CMYK : 0,100,0,100
RGB : 30,0,0
: #1E0000

CMYK : 0,70,0,70
RGB : 108,38,72
: #6C2648

CMYK : 0,50,0,50
RGB : 152,97,122
: #98617A

CMYK : 0,60,25,0
RGB : 238,133,147
: #EE8593

CMYK : 0,30,15,0
RGB : 247,199,198
: #F7C7C6

GRADATION

[BASE COLOR ● CMYK : 0,85,100,0 / RGB : 233,71,9 . #E94709]

① ② ④ ⑥

④① ④② ⑤⑦ ⑥⑧

SIMPLE PATTERN

① ② ③ ④

⑤ ⑥ ⑦ ⑧

DESIGN PATTERN

①②③⑦⑧ ①②③④⑤⑥⑦⑧ ①②④⑦

	CMYK : 0,10,60,0		CMYK : 10,50,65,0		CMYK : 48,0,64,0		CMYK : 0,70,30,0
1	RGB : 255,230,122 #FFE67A	2	RGB : 226,149,91 #E2955B	3	RGB : 145,201,121 #91C979	4	RGB : 236,109,129 #EC6D81
5	CMYK : 90,30,95,30 RGB : 0,105,52 #006934	6	CMYK : 50,100,0,0 RGB : 146,7,131 #920783	7	CMYK : 100,100,0,0 RGB : 29,32,136 #1D2088	8	CMYK : 0,0,0,100 RGB : 35,24,21 #231815

這個範例中,將「文字」與橘色象徵的「生命力」連結,以恰似「果實」般的效果呈現。就連文字的細微處都被柔化且有機質化,更加顯得具有果實感。

CHAPTER ④

YELLOW

瞬間攫取目光的
輕快顏色

各式各樣的顏色中，黃色是顯色效
果尤其佳的鮮豔顏色。加上黃色既
搶眼且充滿速度感，也適用於宣
導上。黃色既給人熱鬧、歡樂的印
象，是相當好用的強調色。

[COLOR IMAGE | 熱鬧、輕快、希望、警告]

← 黃色設計作品的範本照

黃和黑搭配會形成宣導用的配色。此外，
將這樣的配色跟有機質的元素搭配使用，便可帶
出黃色所具備的輕快感，形成前衛的印象。

[○ CMYK：0,0,100,0　　/ RGB：255,241,0　.#FFF100]
[● CMYK：0,0,0,100　　/ RGB：35,24,21　.#231815]

COLOR BALANCE

銘黃色

CHROME YELLOW

銘黃色是略帶有紅色調的深黃色，

能賦予人果子成熟的果實感，

以及天然的溫度感。

COLOR IMAGE 熱鬧、輕快、希望、警告

← **打造既鮮明卻又柔和的對比**

　　由於銘黃色是略帶有洋紅色的深黃色，搭配白色使用能確保版面的易讀性，讓整體產生對比效果。將銘黃色用於整個畫面，可營造一股被溫柔籠罩的印象。

```
[  ○ ] CMYK : 0,10,100,0    / RGB : 255,225,0    . #FFE100 ]
[    ] CMYK : 0,0,0,0       / RGB : 255,255,255 . #FFFFFF ]
[  ● ] CMYK : 55,40,100,0   / RGB : 135,139,43  . #878B2B ]
[  ● ] CMYK : 6,51,51,0     / RGB : 232,150,115 . #E89673 ]
[  ● ] CMYK : 100,98,25,0   / RGB : 29,42,117   . #1D2A75 ]
[  ● ] CMYK : 0,100,40,0    / RGB : 229,0,90    . #E5005A ]
```

COLOR BALANCE

CHROME YELLOW × BLACK × PINK × LIGHT BLUE

鉻黃色 × 黑色 × 粉紅色 × 淺藍色

Original.font

OTF

WWW.OUW

We are professionals who use colors. We wan
showcase our skills without any reservation a
contribute to improving design techniques in
hope you can share the same perspective as u
the colors, and have a conversation. Be loved

font

善用黃色的彩度的設計

這個範例善用黃色引人注目的高彩度，令人印象深刻。鉻黃色在黃色中較為穩重，所以就算與鮮豔的粉紅色或淺藍色搭配，也不會太顯花俏，給人成熟的印象。

CMYK : 0,10,100,0	/ RGB : 255,225,0	. #FFE100	
CMYK : 0,0,0,100	/ RGB : 35,24,21	. #231815	
CMYK : 0,90,0,0	/ RGB : 230,46,139	. #E62E8B	
CMYK : 80,0,0,0	/ RGB : 0,175,236	. #00AFEC	

COLOR BALANCE

CHROME YELLOW × PURPLE
銘黃色 × 紫色

COLOR BALANCE 1

CHROME YELLOW × GREEN × RED
銘黃色 × 綠色 × 紅色

COLOR BALANCE 2

CHROME YELLOW × PURPLE × ORANGE
銘黃色 × 紫色 × 橘色

COLOR BALANCE 3

1 擷取黃色的優點

銘黃色的易讀性高，且可順利融入白色中，存在感不會太強，並呈現出織品般的質感。範例中的亮點在於紫色，是黃色的補色。

	CMYK : 0,10,100,0	/ RGB : 255,225,0	#FFE100
	CMYK : 50,100,0,0	/ RGB : 146,7,131	#920783
	CMYK : 100,0,100,0	/ RGB : 0,153,68	#009944
	CMYK : 0,0,0,100	/ RGB : 35,24,21	#231815

2 可輕鬆營造出天然的印象

將彩度沒那麼高的綠和紅色組合，可建構出有機且天然的印象。銘黃色充滿溫度感，相當適用於食物或植物等大自然的生命體上。

	CMYK : 0,10,100,0	/ RGB : 255,225,0	#FFE100
	CMYK : 55,25,100,0	/ RGB : 133,160,41	#85A029
	CMYK : 0,100,100,0	/ RGB : 230,0,18	#E60012
	CMYK : 0,0,0,100	/ RGB : 35,24,21	#231815

3 利用洋紅色帶出統一感

銘黃色略帶紅色調（洋紅色），與紅橘紫等也含有洋紅色的顏色配，可讓作品有整體感。

	CMYK : 0,10,100,0	/ RGB : 255,225,0	#FFE100
	CMYK : 80,90,30,0	/ RGB : 82,54,116	#523674
	CMYK : 5,80,100,0	/ RGB : 227,84,11	#E3540B
	CMYK : 100,0,100,0	/ RGB : 0,153,68	#009944

COLOR PATTERN

CMYK : 0,10,100,0
RGB : 255,225,0
#FFE100

CMYK : 0,30,100,0
RGB : 250,190,0
#FABE00

CMYK : 0,10,100,0
RGB : 255,225,0
#FFE100

CMYK : 0,45,30,0
RGB : 243,166,157
#F3A69D

CMYK : 0,10,100,0
RGB : 255,225,0
#FFE100

CMYK : 100,30,0,0
RGB : 0,129,204
#0081CC

CMYK : 0,10,100,0
RGB : 255,225,0
#FFE100

CMYK : 0,100,80,0
RGB : 230,0,45
#E6002D

CMYK : 0,10,100,0
RGB : 255,225,0
#FFE100

CMYK : 30,0,100,0
RGB : 196,215,0
#C4D700

CMYK : 50,0,100,0
RGB : 143,195,31
#8FC31F

CMYK : 0,10,100,0
RGB : 255,225,0
#FFE100

CMYK : 0,50,30,0
RGB : 242,156,151
#F29C97

CMYK : 15,30,0,0
RGB : 219,190,218
#DBBEDA

CMYK : 0,10,100,0
RGB : 255,225,0
#FFE100

CMYK : 40,0,20,0
RGB : 162,215,212
#A2D7D4

CMYK : 80,0,100,0
RGB : 0,167,60
#00A73C

CMYK : 0,10,100,0
RGB : 255,225,0
#FFE100

CMYK : 0,50,0,0
RGB : 241,158,194
#F19EC2

CMYK : 60,100,0,0
RGB : 127,16,132
#7F1084

CMYK : 0,10,100,0
RGB : 255,225,0
#FFE100

CMYK : 0,20,100,0
RGB : 253,208,0
#FDD000

CMYK : 0,15,60,0
RGB : 254,221,120
#FEDD78

CMYK : 0,5,30,0
RGB : 255,243,195
#FFF3C3

CMYK : 0,10,100,0
RGB : 255,225,0
#FFE100

CMYK : 20,25,0,0
RGB : 209,196,224
#D1C4E0

CMYK : 0,32,10,0
RGB : 247,196,204
#F7C4CC

CMYK : 30,0,30,0
RGB : 190,223,194
#BEDFC2

CMYK : 0,10,100,0
RGB : 255,225,0
#FFE100

CMYK : 0,20,30,15
RGB : 226,195,164
#E2C3A4

CMYK : 0,12,18,10
RGB : 237,218,199
#EDDAC7

CMYK : 0,7,14,5
RGB : 247,235,218
#F7EBDA

CMYK : 0,10,100,0
RGB : 255,225,0
#FFE100

CMYK : 0,80,95,0
RGB : 234,85,20
#EA5514

CMYK : 50,75,100,20
RGB : 130,73,33
#824921

CMYK : 0,0,0,100
RGB : 35,24,21
#231815

CMYK : 0,10,100,0
RGB : 255,225,0
: #FFE100

CMYK : 0,5,50,0
RGB : 255,240,150
: #FFF096

CMYK : 0,10,100,0
RGB : 255,225,0
: #FFE100

CMYK : 22,0,90,0
RGB : 214,223,36
: #D6DF24

CMYK : 0,10,100,0
RGB : 255,225,0
: #FFE100

CMYK : 30,0,0,0
RGB : 186,227,249
: #BAE3F9

CMYK : 0,10,100,0
RGB : 255,225,0
: #FFE100

CMYK : 25,25,40,0
RGB : 201,188,156
: #C9BC9C

CMYK : 0,10,100,0
RGB : 255,225,0
: #FFE100

CMYK : 0,0,50,0
RGB : 255,247,153
: #FFF799

CMYK : 15,0,60,0
RGB : 228,233,128
: #E4E980

CMYK : 0,10,100,0
RGB : 255,225,0
: #FFE100

CMYK : 0,30,100,0
RGB : 250,190,0
: #FABE00

CMYK : 10,0,0,40
RGB : 166,175,181
: #A6AFB5

CMYK : 0,10,100,0
RGB : 255,225,0
: #FFE100

CMYK : 0,25,0,0
RGB : 249,211,227
: #F9D3E3

CMYK : 20,70,0,0
RGB : 202,103,164
: #CA67A4

CMYK : 0,10,100,0
RGB : 255,225,0
: #FFE100

CMYK : 0,50,100,0
RGB : 243,152,0
: #F39800

CMYK : 0,100,0,0
RGB : 228,0,127
: #E4007F

CMYK : 0,10,100,0
RGB : 255,225,0
: #FFE100

CMYK : 5,0,80,0
RGB : 250,239,66
: #FAEF42

CMYK : 0,50,100,0
RGB : 243,152,0
: #F39800

CMYK : 0,80,80,0
RGB : 234,85,50
: #EA5532

CMYK : 0,75,100,45
RGB : 158,61,0
: #9E3D00

CMYK : 0,10,100,0
RGB : 255,225,0
: #FFE100

CMYK : 0,45,0,0
RGB : 243,169,201
: #F3A9C9

CMYK : 0,55,80,0
RGB : 241,142,56
: #F18E38

CMYK : 65,0,0,0
RGB : 55,190,240
: #37BEF0

CMYK : 60,0,100,0
RGB : 111,186,44
: #6FBA2C

CMYK : 0,10,100,0
RGB : 255,225,0
: #FFE100

CMYK : 35,60,80,25
RGB : 149,97,52
: #956134

CMYK : 0,10,15,50
RGB : 158,148,138
: #9E948A

CMYK : 0,60,20,0
RGB : 238,134,154
: #EE869A

CMYK : 0,40,20,0
RGB : 245,178,178
: #F5B2B2

CMYK : 0,20,0,0
RGB : 250,220,233
: #FADCE9

CMYK : 0,10,100,0
RGB : 255,225,0
: #FFE100

CMYK : 5,0,60,0
RGB : 249,242,127
: #F9F27F

CMYK : 15,0,70,20
RGB : 197,200,88
: #C5C858

CMYK : 0,80,95,0
RGB : 234,85,20
: #EA5514

CMYK : 50,100,0,0
RGB : 146,7,131
: #920783

CMYK : 100,100,50,50
RGB : 9,17,57
: #091139

GRADATION

[BASE COLOR ● CMYK : 0,10,100,0 / RGB : 255,225,0 . #FFE100]

① 3 5 8

② 5 ⑦ 4 3 5 1 ⑥

SIMPLE PATTERN

① 2 3 4

5 6 7 8

DESIGN PATTERN

2 4 1 7 3 5 6 8

	CMYK : 0,35,85,0 RGB : 248,182,45 #F8B62D		CMYK : 0,76,30,0 RGB : 234,94,123 #EA5E7B		CMYK : 40,0,40,0 RGB : 165,212,173 #A5D4AD		CMYK : 25,70,0,0 RGB : 194,101,164 #C265A4
①		2		3		4	
5	CMYK : 38,10,0,0 RGB : 166,205,237 #A6CDED	6	CMYK : 80,25,40,0 RGB : 0,145,153 #009199	7	CMYK : 20,60,55,25 RGB : 171,103,85 #AB6755	8	CMYK : 40,30,60,0 RGB : 169,167,115 #A9A773

這個商品設計的亮點在於黃色的噴霧罐蓋子。使用具有溫度感的黃色，營造出一種常在你我身邊的印象，相當適用於日用品。商品也給人不具架子的親和力。

SUN, may 19, 2PM

Extreme Personal Design

presented by OUWN,
Designer Atsushi Ishiguro , Fumiko Ishikura

As the times change, how people perceive colors would change a well. White and blue are colors that feel clean and hygienic, but someday this might be pink and purple.
The time now is especially fast-changing. It's not only the paints in paintings or prints. What are the names of vivid colors that can only be expressed digitally?
As you can see, the number of colors continues to increase endlessly whenever the medium changes.
People see colors differently in different countries. Imagine a big sun shining above the beautiful sea.

countries see a yellow sun while other countries see
could be white in another.
vary even if we see the same object. The possibilities
lors are infinite and without any correct answer.
this book was born to get closer to that answer, to have
answer right now that is within you.

Is Personal Color
Necessary?

People tend to think I'm strong, but I'm surprisingly sensitive.

What do you know about me? Don't get too comfortable with me.

鮮黃色

VIVID YELLOW

鮮黃色給人積極正向的印象，
是所有人一眼就能注意到的顏色，
隨便配置都搶眼且顯色效果極佳，
是易於搭配且相當好用的黃色。

COLOR IMAGE 　積極、喜悅、躍動

← **前景與背景均可使用的顏色**

黃色具有引人注意的特質，用於文字的背景可達到烘托效果。此外，由於鮮黃色的明度高，用於前景也不會顯得壓迫，可強調主題也讓版面獲得良好整合。

[　CMYK : 0,0,100,0 　/ RGB : 255,241,0 　.#FFF100]
[● CMYK : 75,0,100,0 　/ RGB : 34,172,56 　.#22AC38]

COLOR BALANCE

COLOR : 01
CHROME YELLOW
COLOR : 02
VIVID YELLOW
COLOR : 03
LEMON YELLOW

VIVID YELLOW × BLACK
鮮黃色 × 黑色

COLOR SCHEMES ARE
VERY DEEP.
EVEN WHEN BRIGHT ▮▮▮RS ARE
MIXED OR COMBINED,
▮▮▮ DOES NOT END UP
▮▮▮▮ IT IMPRESSIONS.

可營造出淨透感與休閒感

雖然黃色給人活力充沛且熱鬧的印象，但只要整體
版面中具有充足的留白空間，同樣能呈現出淨透感。
再進一步加入顏色相反的黑線，還能營造出休閒感。

[⬤ CMYK : 0,0,100,0 / RGB : 255,241,0 #FFF100]
[◯ CMYK : 0,0,50,0 / RGB : 255,247,153 #FFF799]
[⬤ CMYK : 85,0,30,0 / RGB : 0,169,186 #00A9BA]
[⬤ CMYK : 100,40,100,0 / RGB : 0,116,64 #007440]
[⬤ CMYK : 0,0,0,100 / RGB : 35,24,21 #231815]

COLOR BALANCE

VIVID YELLOW × WHITE
鮮黃色 × 白色

COLOR BALANCE

1

VIVID YELLOW × RED
鮮黃色 × 紅色

COLOR BALANCE

2

VIVID YELLOW × BROWN
鮮黃色 × 咖啡色（橘色）

COLOR BALANCE

3

1 善用黃色可融入白色的特質

黃和白疊合能互相融合，範例便運用了這個特性，刻意搭配意象強烈的圖像與織品紋理，讓設計主題以及整體畫面有良好的平衡。

```
[   CMYK : 0,0,100,0     / RGB : 255,241,0    . #FFF100 ]
[   CMYK : 0,0,10,0      / RGB : 255,254,238 . #FFFEEE ]
[ ● CMYK : 85,80,25,0    / RGB : 63,69,129    . #3F4581 ]
[ ● CMYK : 0,0,0,100     / RGB : 35,24,21     . #231815 ]
```

2 提升整體的顯色度

黃色的彩度高，具有拉抬周圍色彩的顯色效果，所以也是相當優秀的烘托色。將黃色用於設計的背景，可達到強化印象的效果。

```
[   CMYK : 0,0,100,0     / RGB : 255,241,0    . #FFF100 ]
[ ● CMYK : 0,100,0,0     / RGB : 228,0,127    . #E4007F ]
[ ● CMYK : 0,100,0,40    / RGB : 164,0,91     . #A4005B ]
[ ● CMYK : 90,85,0,0     / RGB : 49,57,148    . #313994 ]
```

3 透過深淺變化營造活潑與穩重感

這個設計範例建構出黃色的深淺變化，再採用橘色或咖啡色等同色系顏色來統一版面，顯得相當協調，可讓設計兼具活潑與穩重感。

```
[   CMYK : 0,0,100,0     / RGB : 255,241,0    . #FFF100 ]
[   CMYK : 0,0,60,0      / RGB : 255,246,127 . #FFF67F ]
[ ● CMYK : 35,90,100,0   / RGB : 177,59,35    . #B13B23 ]
[ ● CMYK : 30,100,100,60 / RGB : 100,0,0      . #640000 ]
```

COLOR PATTERN

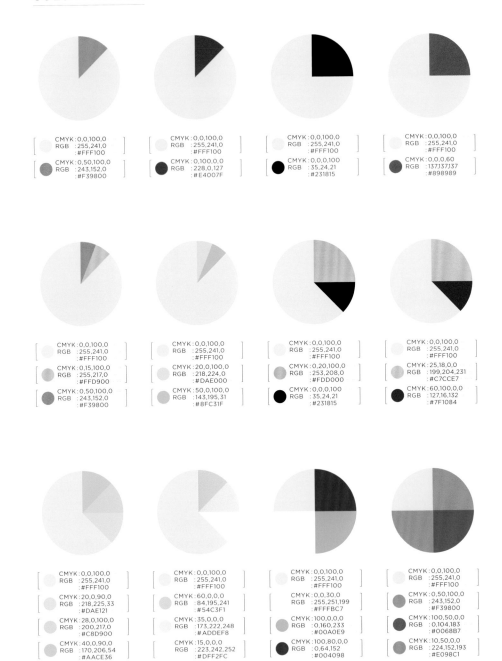

CMYK : 0,0,100,0
RGB : 255,241,0
#FFF100

CMYK : 0,50,100,0
RGB : 243,152,0
#F39800

CMYK : 0,0,100,0
RGB : 255,241,0
#FFF100

CMYK : 0,100,0,0
RGB : 228,0,127
#E4007F

CMYK : 0,0,100,0
RGB : 255,241,0
#FFF100

CMYK : 0,0,0,100
RGB : 35,24,21
#231815

CMYK : 0,0,100,0
RGB : 255,241,0
#FFF100

CMYK : 0,0,0,60
RGB : 137,137,137
#898989

CMYK : 0,0,100,0
RGB : 255,241,0
#FFF100

CMYK : 0,15,100,0
RGB : 255,217,0
#FFD900

CMYK : 0,50,100,0
RGB : 243,152,0
#F39800

CMYK : 0,0,100,0
RGB : 255,241,0
#FFF100

CMYK : 20,0,100,0
RGB : 218,224,0
#DAE000

CMYK : 50,0,100,0
RGB : 143,195,31
#8FC31F

CMYK : 0,0,100,0
RGB : 255,241,0
#FFF100

CMYK : 0,20,100,0
RGB : 253,208,0
#FDD000

CMYK : 0,0,0,100
RGB : 35,24,21
#231815

CMYK : 0,0,100,0
RGB : 255,241,0
#FFF100

CMYK : 25,18,0,0
RGB : 199,204,231
#C7CCE7

CMYK : 60,100,0,0
RGB : 127,16,132
#7F1084

CMYK : 0,0,100,0
RGB : 255,241,0
#FFF100

CMYK : 20,0,90,0
RGB : 218,225,33
#DAE121

CMYK : 28,0,100,0
RGB : 200,217,0
#C8D900

CMYK : 40,0,90,0
RGB : 170,206,54
#AACE36

CMYK : 0,0,100,0
RGB : 255,241,0
#FFF100

CMYK : 60,0,0,0
RGB : 84,195,241
#54C3F1

CMYK : 35,0,0,0
RGB : 173,222,248
#ADDEF8

CMYK : 15,0,0,0
RGB : 223,242,252
#DFF2FC

CMYK : 0,0,100,0
RGB : 255,241,0
#FFF100

CMYK : 0,0,30,0
RGB : 255,251,199
#FFFBC7

CMYK : 100,0,0,0
RGB : 0,160,233
#00A0E9

CMYK : 100,80,0,0
RGB : 0,64,152
#004098

CMYK : 0,0,100,0
RGB : 255,241,0
#FFF100

CMYK : 0,50,100,0
RGB : 243,152,0
#F39800

CMYK : 100,50,0,0
RGB : 0,104,183
#0068B7

CMYK : 10,50,0,0
RGB : 224,152,193
#E098C1

CMYK : 0,0,100,0
RGB : 255,241,0
: #FFF100

CMYK : 0,0,50,0
RGB : 255,247,153
: #FFF799

CMYK : 0,0,100,0
RGB : 255,241,0
: #FFF100

CMYK : 0,50,100,0
RGB : 243,152,0
: #F39800

CMYK : 0,0,100,0
RGB : 255,241,0
: #FFF100

CMYK : 0,30,25,0
RGB : 248,198,181
: #F8C6B5

CMYK : 0,0,100,0
RGB : 255,241,0
: #FFF100

CMYK : 50,20,0,0
RGB : 134,179,224
: #86B3E0

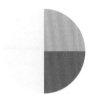

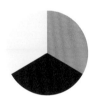

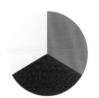

CMYK : 0,0,100,0
RGB : 255,241,0
: #FFF100

CMYK : 0,5,10,0
RGB : 255,246,233
: #FFF6E9

CMYK : 0,30,20,0
RGB : 248,198,189
: #F8C6BD

CMYK : 0,0,100,0
RGB : 255,241,0
: #FFF100

CMYK : 25,25,40,0
RGB : 201,188,156
: #C9BC9C

CMYK : 30,50,75,10
RGB : 178,130,71
: #B28247

CMYK : 0,0,100,0
RGB : 255,241,0
: #FFF100

CMYK : 5,50,0,0
RGB : 233,155,193
: #E99BC1

CMYK : 100,95,5,0
RGB : 23,42,136
: #172A88

CMYK : 0,0,100,0
RGB : 255,241,0
: #FFF100

CMYK : 85,10,100,10
RGB : 0,145,58
: #00913A

CMYK : 0,100,100,0
RGB : 230,0,18
: #E60012

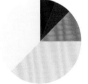

CMYK : 0,0,100,0
RGB : 255,241,0
: #FFF100

CMYK : 5,20,0,0
RGB : 241,217,233
: #F1D9E9

CMYK : 0,60,0,0
RGB : 238,135,180
: #EE87B4

CMYK : 0,100,0,20
RGB : 198,0,111
: #C6006F

CMYK : 40,70,100,50
RGB : 106,57,6
: #6A3906

CMYK : 0,0,100,0
RGB : 255,241,0
: #FFF100

CMYK : 0,0,0,40
RGB : 181,181,182
: #B5B5B6

CMYK : 30,50,75,10
RGB : 178,130,71
: #B28247

CMYK : 0,60,85,0
RGB : 240,131,44
: #F0832C

CMYK : 0,100,100,0
RGB : 230,0,18
: #E60012

CMYK : 0,0,100,0
RGB : 255,241,0
: #FFF100

CMYK : 0,25,0,0
RGB : 249,211,227
: #F9D3E3

CMYK : 0,60,0,0
RGB : 238,135,180
: #EE87B4

CMYK : 0,80,0,0
RGB : 232,82,152
: #E85298

CMYK : 0,100,50,0
RGB : 229,0,79
: #E5004F

CMYK : 50,90,100,0
RGB : 149,59,42
: #953B2A

CMYK : 0,0,100,0
RGB : 255,241,0
: #FFF100

CMYK : 0,15,90,0
RGB : 255,218,1
: #FFDA01

CMYK : 38,10,15,0
RGB : 169,204,213
: #A9CCD5

CMYK : 68,18,30,0
RGB : 76,164,176
: #4CA4B0

CMYK : 90,45,50,0
RGB : 0,115,124
: #00737C

CMYK : 100,65,60,18
RGB : 0,76,88
: #004C58

GRADATION

[BASE COLOR ● CMYK : 0,0,100,0/ RGB : 255,241,0 . #FFF100]

① ③ ② ⑦

⑥④ ①② ⑦③ ③⑤

SIMPLE PATTERN

① ② ③ ④

⑤ ⑥ ⑦ ⑧

DESIGN PATTERN

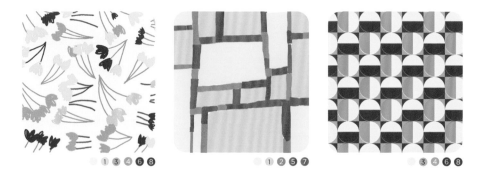

①③④⑥⑧ ①②⑤⑦ ③④⑥⑧

①	CMYK : 0,15,50,0 RGB : 254,223,143 #FEDF8F	**②**	CMYK : 0,60,30,0 RGB : 239,133,140 #EF858C	
③	CMYK : 10,0,0,20 RGB : 203,213,220 #CBD5DC	**④**	CMYK : 70,10,40,0 RGB : 61,171,164 #3DABA4	
⑤	CMYK : 0,80,95,0 RGB : 234,85,20 #EA5514	**⑥**	CMYK : 90,30,95,30 RGB : 0,105,52 #006934	
⑦	CMYK : 25,70,0,0 RGB : 194,101,164 #C265A4	**⑧**	CMYK : 0,0,0,60 RGB : 137,137,137 #898989	

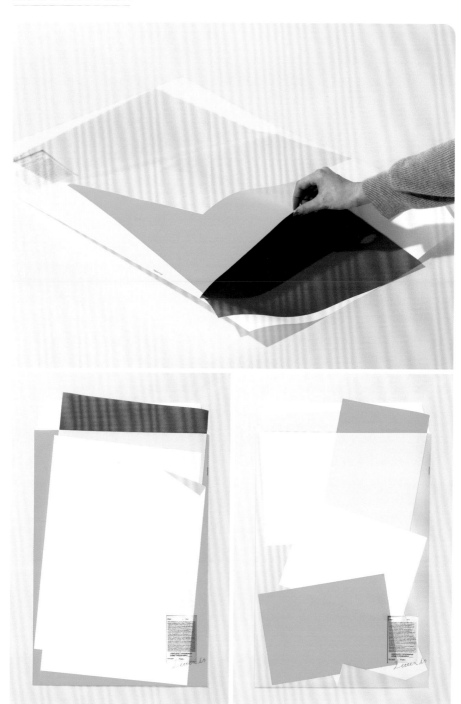

將鮮黃色與被稱為是三原色的紅色（洋紅色）和藍色（青色）搭配使用，可營造出輕快且鮮明的印象。
這樣的配色若用於線條式設計，或與圖像式元素搭配，會極富前衛感。

檸檬黃

LEMON YELLOW

檸檬黃是給人純淨印象的黃色，

充滿溫柔、輕柔的包容力，

就算是和強烈的元素搭配使用，

也能發揮中和效用。

> COLOR IMAGE　天真無邪、稚嫩、幸福

← **中和強烈感、增添淨透感**

　　檸檬黃是相當接近白色的柔和顏色，即便與強烈的圖像或幾何式的生硬元素搭配，也能中和整體強度，讓版面協調。檸檬黃也相當適合用來呈現光線。

```
[ ○ CMYK : 0,0,50,0    / RGB : 255,247,153  . #FFF799 ]
[ ● CMYK : 0,10,100,0  / RGB : 255,225,0    . #FFE100 ]
```

COLOR BALANCE

LEMON YELLOW × RED × YELLOW
檸檬黃 × 紅色 × 黃色

SPRING FAIR
2022 03/16 TUE __ 04/30 SAT

COLOR SCHEMES ARE VERY DEEP. EVEN WHEN BRIGHT COLORS ARE MIXED OR
COMBINED,
IT OFTEN DOES NOT END UP WITH BRIGHT IMPRESSIONS.
IT MUST HAVE GOTTEN WEAKER.
SOMETIMES, WHEN A STRONG COLOR IS ADDED TO A BRIGHT COLOR AS AN
ACCENT COLOR OR WHEN A SMALL AMOUNT OF COMPLEMENTARY COLOR,
THE OPPOSITE OF THE COLOR USED, IS MIXED, IT CAN MAKE THE ORIGINAL COLOR
MORE POWERFUL AND MULTIPLY ITS BRIGHTNESS.

存在感不會過於強烈的主色

這個範例將大面積配置的插圖以檸檬黃統一，模糊
掉插圖與背景之間的界線，讓紅色文字與元素成為
版面亮點。這樣的配色適用於想在單一世界觀中凸
顯多重亮點的設計。

[CMYK : 0,0,50,0 / RGB : 255,247,153 #FFF799]
[● CMYK : 0,100,100,0 / RGB : 230,0,18 #E60012]
[CMYK : 0,0,100,0 / RGB : 255,241,0 #FFF100]

COLOR BALANCE

LEMON YELLOW × RED × BLACK
檸檬黃 × 紅色 × 黑色

COLOR BALANCE 1

LEMON YELLOW × LIGHT TONE
檸檬黃 × 淺色調顏色

COLOR BALANCE 2

LEMON YELLOW × BLUE
檸檬黃 × 藍色

COLOR BALANCE 3

1 | 可調整設計印象

檸檬黃可融入圖像式的強烈元素或鮮明顏色中，並會聯想到光線與溫暖，使設計顯柔和。

```
[    CMYK : 0,0,50,0      / RGB : 255,247,153  . #FFF799 ]
[ ●  CMYK : 0,100,100,0   / RGB : 230,0,18     . #E60012 ]
[ ●  CMYK : 0,0,0,100     / RGB : 35,24,21     . #231815 ]
```

2 | 利用柔和色調建構清新版面

用輕巧的淺色調※來建構版面，標新立異的設計也將顯得成熟又具現代風。仿效範例中的粉紅色部分使用格紋，就能營造可愛印象。

```
[    CMYK : 0,0,50,0      / RGB : 255,247,153  . #FFF799 ]
[ ◐  CMYK : 18,0,0,15     / RGB : 195,215,227  . #C3D7E3 ]
[ ◐  CMYK : 0,80,0,0      / RGB : 232,82,152   . #E85298 ]
[ ●  CMYK : 0,0,0,100     / RGB : 35,24,21     . #231815 ]
[ ◐  CMYK : 100,0,100,0   / RGB : 0,153,68     . #009944 ]
```

3 | 用強調色為版面增添變化

檸檬黃屬於有擴張效果的膨脹色，採用相對於檸檬黃的藍色作為強調色，可為版面增添變化。淺色背景上的一點藍顯得很搶眼。

```
[    CMYK : 0,0,50,0      / RGB : 255,247,153  . #FFF799 ]
[ ◐  CMYK : 75,35,0,0     / RGB : 51,137,202   . #3389CA ]
[ ◐  CMYK : 50,20,60,0    / RGB : 143,174,121  . #8FAE79 ]
[ ◐  CMYK : 15,65,100,0   / RGB : 215,115,11   . #D7730B ]
```

※ 顏色的基本術語解說彙整於 P.318-319。

COLOR PATTERN

[CMYK : 0,0,50,0
 RGB : 255,247,153
 #FFF799]
[CMYK : 0,20,100,0
 RGB : 253,208,0
 #FDD000]

[CMYK : 0,0,50,0
 RGB : 255,247,153
 #FFF799]
[CMYK : 60,35,80,0
 RGB : 120,144,81
 #789051]

[CMYK : 0,0,50,0
 RGB : 255,247,153
 #FFF799]
[CMYK : 30,100,100,25
 RGB : 154,17,23
 #9A1117]

[CMYK : 0,0,50,0
 RGB : 255,247,153
 #FFF799]
[CMYK : 0,0,0,60
 RGB : 137,137,137
 #898989]

[CMYK : 0,0,50,0
 RGB : 255,247,153
 #FFF799]
[CMYK : 5,15,100,0
 RGB : 246,214,0
 #F6D600]
[CMYK : 20,0,85,0
 RGB : 218,225,56
 #DAE138]

[CMYK : 0,0,50,0
 RGB : 255,247,153
 #FFF799]
[CMYK : 0,80,0,0
 RGB : 232,82,152
 #E85298]
[CMYK : 60,20,0,0
 RGB : 108,155,210
 #6C9BD2]

[CMYK : 0,0,50,0
 RGB : 255,247,153
 #FFF799]
[CMYK : 0,0,0,40
 RGB : 181,181,182
 #B5B5B6]
[CMYK : 30,50,75,10
 RGB : 178,130,71
 #B28247]

[CMYK : 0,0,50,0
 RGB : 255,247,153
 #FFF799]
[CMYK : 90,30,95,30
 RGB : 0,105,52
 #006934]
[CMYK : 60,100,0,0
 RGB : 127,16,132
 #7F1084]

[CMYK : 0,0,50,0
 RGB : 255,247,153
 #FFF799]
[CMYK : 0,10,50,0
 RGB : 255,232,147
 #FFE893]
[CMYK : 0,25,50,0
 RGB : 250,205,137
 #FACD89]
[CMYK : 0,50,50,0
 RGB : 242,154,118
 #F29A76]

[CMYK : 0,0,50,0
 RGB : 255,247,153
 #FFF799]
[CMYK : 25,10,0,0
 RGB : 199,217,240
 #C7D9F0]
[CMYK : 40,5,30,0
 RGB : 164,207,189
 #A4CFBD]
[CMYK : 10,32,32,0
 RGB : 230,187,166
 #E6BBA6]

[CMYK : 0,0,50,0
 RGB : 255,247,153
 #FFF799]
[CMYK : 20,0,0,0
 RGB : 211,237,251
 #D3EDFB]
[CMYK : 0,25,0,0
 RGB : 249,211,227
 #F9D3E3]
[CMYK : 95,20,70,0
 RGB : 0,140,108
 #008C6C]

[CMYK : 0,0,50,0
 RGB : 255,247,153
 #FFF799]
[CMYK : 18,0,33,0
 RGB : 219,234,190
 #DBEABE]
[CMYK : 50,0,100,0
 RGB : 143,195,31
 #8FC31F]
[CMYK : 100,88,0,0
 RGB : 4,52,145
 #043491]

CMYK : 0,0,50,0
RGB : 255,247,153
: #FFF799

CMYK : 0,5,60,0
RGB : 255,238,125
: #FFEE7D

CMYK : 0,0,50,0
RGB : 255,247,153
: #FFF799

CMYK : 75,0,25,0
RGB : 0,179,196
: #00B3C4

CMYK : 0,0,50,0
RGB : 255,247,153
: #FFF799

CMYK : 30,0,55,0
RGB : 193,220,141
: #C1DC8D

CMYK : 0,0,50,0
RGB : 255,247,153
: #FFF799

CMYK : 60,38,0,0
RGB : 112,143,201
: #708FC9

CMYK : 0,0,50,0
RGB : 255,247,153
: #FFF799

CMYK : 28,0,0,0
RGB : 192,229,249
: #C0E5F9

CMYK : 0,22,0,0
RGB : 250,217,231
: #FAD9E7

CMYK : 0,0,50,0
RGB : 255,247,153
: #FFF799

CMYK : 0,25,100,25
RGB : 208,165,0
: #D0A500

CMYK : 0,60,76,0
RGB : 240,132,63
: #F0843F

CMYK : 0,0,50,0
RGB : 255,247,153
: #FFF799

CMYK : 10,100,0,0
RGB : 214,0,127
: #D6007F

CMYK : 10,40,0,0
RGB : 227,174,206
: #E3AECE

CMYK : 0,0,50,0
RGB : 255,247,153
: #FFF799

CMYK : 60,0,0,0
RGB : 84,195,241
: #54C3F1

CMYK : 0,95,54,0
RGB : 230,32,78
: #E6204E

CMYK : 0,0,50,0
RGB : 255,247,153
: #FFF799

CMYK : 0,0,70,0
RGB : 255,244,98
: #FFF462

CMYK : 0,5,100,0
RGB : 255,234,0
: #FFEA00

CMYK : 0,15,100,0
RGB : 255,217,0
: #FFD900

CMYK : 0,25,100,0
RGB : 252,200,0
: #FCC800

CMYK : 0,0,50,0
RGB : 255,247,153
: #FFF799

CMYK : 0,10,40,0
RGB : 255,233,169
: #FFE9A9

CMYK : 0,33,30,0
RGB : 247,191,169
: #F7BFA9

CMYK : 0,0,0,50
RGB : 159,160,160
: #9FA0A0

CMYK : 0,0,0,80
RGB : 89,87,87
: #595757

CMYK : 0,0,50,0
RGB : 255,247,153
: #FFF799

CMYK : 0,10,100,50,0
RGB : 215,0,81
: #D70051

CMYK : 0,100,15,0
RGB : 228,0,115
: #E40073

CMYK : 0,90,10,0
RGB : 230,48,130
: #E63082

CMYK : 0,80,0,0
RGB : 232,82,152
: #E85298

CMYK : 0,50,0,0
RGB : 241,158,194
: #F19EC2

CMYK : 0,0,50,0
RGB : 255,247,153
: #FFF799

CMYK : 0,10,100,0
RGB : 255,225,0
: #FFE100

CMYK : 0,35,85,0
RGB : 248,182,45
: #F8B62D

CMYK : 90,50,0,0
RGB : 0,108,184
: #006CB8

CMYK : 70,100,0,0
RGB : 107,22,133
: #6B1685

CMYK : 100,100,25,25
RGB : 23,28,97
: #171C61

GRADATION

[BASE COLOR CMYK : 0,0,50,0 / RGB : 255,247,153 . #FFF799]

SIMPLE PATTERN

DESIGN PATTERN

	CMYK : 0,45,10,0 RGB : 243,168,187 #F3A8BB		CMYK : 0,10,100,0 RGB : 255,225,0 #FFE100		CMYK : 40,0,100,0 RGB : 171,205,3 #ABCD03		CMYK : 0,100,100,0 RGB : 230,0,18 #E60012
1		**2**		**3**		**4**	
5	CMYK : 0,55,80,0 RGB : 241,142,56 #F18E38	**6**	CMYK : 50,0,20,0 RGB : 131,204,210 #83CCD2	**7**	CMYK : 100,100,0,30 RGB : 20,18,111 #14126F	**8**	CMYK : 0,0,0,30 RGB : 201,202,202 #C9CACA

被加入在其他顏色間的檸檬黃，有助於將屬於互補色的紅色和綠色串連起來，讓整體看似單一顏色。
黃色能柔順地溶入白色中，於是營造出好似消融於光線中的溫暖氛圍。

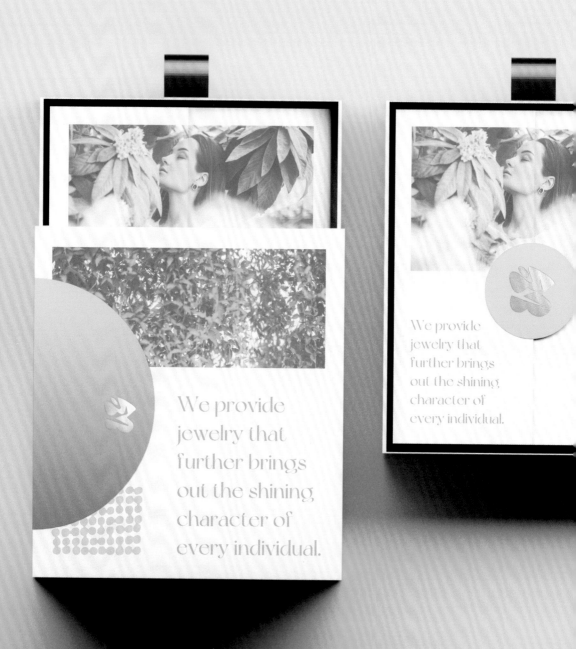

We provide
jewelry that
further brings
out the shining
character of
every individual.

CHAPTER ⑤

LIGHT GREEN & GREEN

兼具知性感與鮮豔度
大自然中的正統色

綠色是與大自然及植物息息相關的
人氣顏色。提升亮度會顯得鮮豔，
加深則增添知性感。綠色恰似變色
龍，顏色的深淺變化會大大左右其
印象。

| COLOR IMAGE | 清新、生長、生命力 |

← 黃綠色&綠色設計作品的範本照
　綠色跟植物及太陽光之間的關聯深厚，是能
營造出環保意象的顏色。綠色在充滿潔淨感的同
時也具有溫度感，相當適用於化妝品或食品上。

[○ CMYK : 0,0,0,0　　　/ RGB : 255,255,255　#FFFFFF]
[○ CMYK : 30,0,100,0　/ RGB : 196,215,0　　#C4D700]
[● CMYK : 60,0,100,0　/ RGB : 111,186,44　#6FBA2C]

COLOR BALANCE

COLORS ARE WITHOUT BORDERS.

CHAPTER

GREEN

5

淺綠色

LIGHT GREEN

淺綠色給人開朗溫和的印象，
恰似嫩芽般的顏色，予人和煦的溫度感。

COLOR
IMAGE | 環保、健康、療癒

← **讓人聯想到晴天公園的配色**

範例的配色顯得活力充沛，充滿了晴天、
公園、明亮的活潑意象。這樣的配色組合讓人聯
想至光線與植物，相當可親，在用色比例上，無
論怎麼分配都相當協調，可營造熱鬧感。

[● CMYK : 60,0,100,0　/ RGB : 111,186,44　. #6FBA2C]
[● CMYK : 0,30,90,0　/ RGB : 250,191,19　. #FABF13]

COLOR BALANCE

COLOR : 01
LIGHT GREEN
COLOR : 02
VIVID GREEN
COLOR : 03
DEEP GREEN

LIGHT GREEN × PALE TONE
淺綠色 × 粉色調顏色

When You Combine Crayon Colors
On A White Piece Of Paper,
It Might Look Mixed,
But It Might Be A Battle Over
White Measurement Units
From A Micro-perspective.

When You Combine Crayon Colors
On A White Piece Of Paper,
It Might Look Mixed,
But It Might Be A Battle Over
White Measurement Units
From A Micro-perspective.

SECRETS OF COLOR BOUNDARIES.

近年環保設計不可或缺的顏色

將淺綠色作為主色，再與色調柔和的顏色搭配，便
可形塑出環保的意象。淺綠色和明亮的粉色調※也
相當適配。

	CMYK : 60,0,100,0	/ RGB : 111,186,44	. #6FBA2C]
	CMYK : 54,0,0,0	/ RGB : 111,201,243	. #6FC9F3]
	CMYK : 0,40,5,0	/ RGB : 244,180,201	. #F4B4C9]
	CMYK : 0,0,75,0	/ RGB : 255,243,82	. #FFF352]

COLOR BALANCE

※ 顏色的基本術語解說彙整於 P.318-319。

LIGHT GREEN × NATURAL COLOR
淺綠色 × 大自然的顏色

COLOR BALANCE　　　　　　　　　　　1

LIGHT GREEN × RED
淺綠色 × 紅色

COLOR BALANCE　　　　　　　　　　　2

LIGHT GREEN × PURPLE
淺綠色 × 紫色

COLOR BALANCE　　　　　　　　　　　3

1 善用大自然顏色本身的協調性

土壤、天空、果實、樹葉等常見的大自然顏色組合，就算稍微調低其彩度，或提升顯色性，又或是多色並用，依舊顯得相當協調。

[● CMYK : 60,0,100,0 　/ RGB : 111,186,44 　.#6FBA2C]
[● CMYK : 50,70,90,40 　/ RGB : 106,65,32 　#6A4120]
[● CMYK : 0,80,90,0 　/ RGB : 234,85,32 　#EA5520]
[● CMYK : 60,25,45,0 　/ RGB : 113,160,146 　#71A092]

2 用補色營造熱情感

典型的綠配紅聖誕節配色，紅色占比會較高。若善用白色並讓紅綠比例相當，補色的效果就會營造出熱情印象。

[● CMYK : 60,0,100,0 　/ RGB : 111,186,44 　.#6FBA2C]
[● CMYK : 0,100,100,0 　/ RGB : 230,0,18 　#E60012]
[● CMYK : 0,0,0,100 　/ RGB : 35,24,21 　#231815]

3 與深色搭配營造出截然不同的印象

萬用的淺綠色若和深色搭配，會形成少見的綠色系配色而充滿藝術感。比方說切片西瓜之所以顯得搶眼，在於綠皮配上深紅果肉，發揮亮眼效果。

[● CMYK : 60,0,100,0 　/ RGB : 111,186,44 　.#6FBA2C]
[● CMYK : 75,100,0,0 　/ RGB : 96,25,134 　#601986]
[● CMYK : 100,100,20,30 　/ RGB : 21,24,97 　#151861]
[● CMYK : 0,0,0,100 　/ RGB : 35,24,21 　#231815]

COLOR PATTERN

CMYK : 60,0,100,0
RGB : 111,186,44
: #6FBA2C

CMYK : 75,0,100,0
RGB : 34,172,56
: #22AC38

CMYK : 60,0,100,0
RGB : 111,186,44
: #6FBA2C

CMYK : 40,45,50,5
RGB : 164,139,120
: #A48B78

CMYK : 60,0,100,0
RGB : 111,186,44
: #6FBA2C

CMYK : 100,60,0,0
RGB : 0,91,172
: #005BAC

CMYK : 60,0,100,0
RGB : 111,186,44
: #6FBA2C

CMYK : 0,0,100,0
RGB : 255,241,0
: #FFF100

CMYK : 60,0,100,0
RGB : 111,186,44
: #6FBA2C

CMYK : 50,0,30,0
RGB : 133,203,191
: #85CBBF

CMYK : 85,10,100,10
RGB : 0,145,58
: #00913A

CMYK : 60,0,100,0
RGB : 111,186,44
: #6FBA2C

CMYK : 0,50,0,0
RGB : 241,158,194
: #F19EC2

CMYK : 0,20,100,40
RGB : 179,148,0
: #B39400

CMYK : 60,0,100,0
RGB : 111,186,44
: #6FBA2C

CMYK : 0,25,80,0
RGB : 251,201,62
: #FBC93E

CMYK : 35,60,80,25
RGB : 149,97,52
: #956134

CMYK : 60,0,100,0
RGB : 111,186,44
: #6FBA2C

CMYK : 0,25,0,0
RGB : 249,211,227
: #F9D3E3

CMYK : 0,100,100,0
RGB : 230,0,18
: #E60012

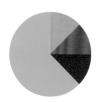

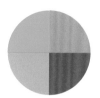

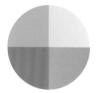

CMYK : 60,0,100,0
RGB : 111,186,44
: #6FBA2C

CMYK : 100,0,100,0
RGB : 0,153,68
: #009944

CMYK : 70,0,100,0
RGB : 69,176,53
: #45B035

CMYK : 0,0,100,0
RGB : 255,241,0
: #FFF100

CMYK : 60,0,100,0
RGB : 111,186,44
: #6FBA2C

CMYK : 0,45,0,0
RGB : 243,169,201
: #F3A9C9

CMYK : 0,80,0,0
RGB : 232,82,152
: #E85298

CMYK : 10,100,50,0
RGB : 215,0,81
: #D70051

CMYK : 60,0,100,0
RGB : 111,186,44
: #6FBA2C

CMYK : 0,20,0,15
RGB : 225,199,211
: #E1C7D3

CMYK : 25,70,0,0
RGB : 194,101,164
: #C265A4

CMYK : 20,0,0,15
RGB : 190,214,227
: #BED6E3

CMYK : 60,0,100,0
RGB : 111,186,44
: #6FBA2C

CMYK : 10,0,100,0
RGB : 240,233,0
: #F0E900

CMYK : 0,40,90,0
RGB : 246,172,25
: #F6AC19

CMYK : 80,25,0,0
RGB : 0,147,212
: #0093D4

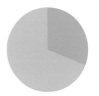

CMYK : 60,0,100,0
RGB : 111,186,44
: #6FBA2C

CMYK : 85,0,75,0
RGB : 0,165,105
: #00A569

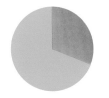

CMYK : 60,0,100,0
RGB : 111,186,44
: #6FBA2C

CMYK : 0,50,100,0
RGB : 243,152,0
: #F39800

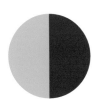

CMYK : 60,0,100,0
RGB : 111,186,44
: #6FBA2C

CMYK : 35,100,0,0
RGB : 174,0,130
: #AE0082

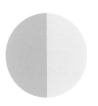

CMYK : 60,0,100,0
RGB : 111,186,44
: #6FBA2C

CMYK : 50,0,0,0
RGB : 126,206,244
: #7ECEF4

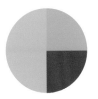

CMYK : 60,0,100,0
RGB : 111,186,44
: #6FBA2C

CMYK : 75,0,100,0
RGB : 34,172,56
: #22AC38

CMYK : 90,30,95,30
RGB : 0,105,52
: #006934

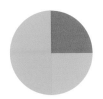

CMYK : 60,0,100,0
RGB : 111,186,44
: #6FBA2C

CMYK : 65,0,25,0
RGB : 71,188,198
: #47BCC6

CMYK : 0,0,0,50
RGB : 159,160,160
: #9FA0A0

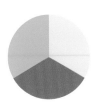

CMYK : 60,0,100,0
RGB : 111,186,44
: #6FBA2C

CMYK : 40,0,0,0
RGB : 159,217,246
: #9FD9F6

CMYK : 30,50,75,10
RGB : 178,130,71
: #B28247

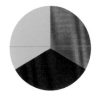

CMYK : 60,0,100,0
RGB : 111,186,44
: #6FBA2C

CMYK : 0,80,0,0
RGB : 232,82,152
: #E85298

CMYK : 40,70,100,50
RGB : 106,57,6
: #6A3906

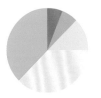

CMYK : 60,0,100,0
RGB : 111,186,44
: #6FBA2C

CMYK : 0,15,0,0
RGB : 251,230,239
: #FBE6EF

CMYK : 20,0,100,0
RGB : 218,224,0
: #DAE000

CMYK : 75,0,100,0
RGB : 34,172,56
: #22AC38

CMYK : 85,10,100,10
RGB : 0,145,58
: #00913A

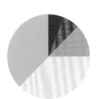

CMYK : 60,0,100,0
RGB : 111,186,44
: #6FBA2C

CMYK : 0,10,40,0
RGB : 255,233,169
: #FFE9A9

CMYK : 0,45,20,0
RGB : 243,167,172
: #F3A7AC

CMYK : 0,80,0,0
RGB : 232,82,152
: #E85298

CMYK : 10,100,50,0
RGB : 215,0,81
: #D70051

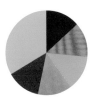

CMYK : 60,0,100,0
RGB : 111,186,44
: #6FBA2C

CMYK : 30,100,100,25
RGB : 154,17,23
: #9A1117

CMYK : 0,70,0,0
RGB : 235,110,165
: #EB6EA5

CMYK : 85,0,25,0
RGB : 0,170,195
: #00AAC3

CMYK : 0,50,100,0
RGB : 243,152,0
: #F39800

CMYK : 0,100,100,0
RGB : 230,0,18
: #E60012

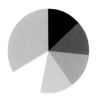

CMYK : 60,0,100,0
RGB : 111,186,44
: #6FBA2C

CMYK : 0,0,50,0
RGB : 255,247,153
: #FFF799

CMYK : 5,0,90,10
RGB : 234,223,0
: #EADF00

CMYK : 20,0,100,20
RGB : 189,194,0
: #BDC200

CMYK : 50,0,100,50
RGB : 86,124,3
: #567C03

CMYK : 0,0,0,100
RGB : 35,24,21
: #231815

GRADATION

[BASE COLOR ● CMYK : 60,0,100,0 / RGB : 111,186,44 #6FBA2C]

① ② ③ ❼

⑤ 2 ③ ⑥ ❼ ③ ⑤ ⑤ ⑧

SIMPLE PATTERN

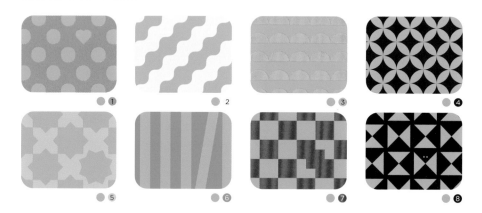

① 2 ③ ❹

⑤ ⑥ ❼ ❽

DESIGN PATTERN

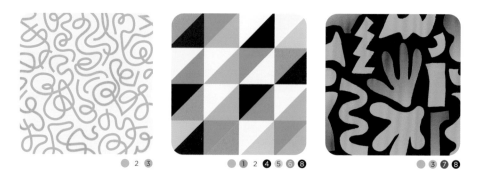

② ③ ① 2 ❹ ⑤ ⑥ ❽ ③ ❼ ❽

	CMYK : 0,0,0,30		CMYK : 0,0,75,0		CMYK : 0,30,100,0		CMYK : 0,0,0,80
①	RGB : 201,202,202 #C9CACA	2	RGB : 255,243,82 #FFF352	③	RGB : 250,190,0 #FABE00	❹	RGB : 89,87,87 #595757
⑤	CMYK : 50,0,10,0 RGB : 129,205,228 #81CDE4	⑥	CMYK : 100,0,100,0 RGB : 0,153,68 #009944	❼	CMYK : 0,80,0,0 RGB : 232,82,152 #E85298	❽	CMYK : 100,95,5,0 RGB : 23,42,136 #172A88

淺綠色予人安心感，所以和輕鬆的手繪風格相當搭配，能營造出休閒的印象。淺綠色能營造聖誕節的季節感，與歡樂且積極進取的圖像絕配。

鮮綠色

VIVID GREEN

鮮綠色具有撫慰人心之效，
適合當代並讓人感到安心，
也是帶給人信任的人氣顏色。

COLOR IMAGE｜大自然、安全、回收利用、沉穩

← 可用於營造安心感

　　鮮綠色既不顯得過於花俏，也不會讓人感
到沉重晦暗，相當適用於時裝。鮮綠色相當常
見，帶給人安心感，經常被運用於日常生活中。

[● CMYK : 100,0,100,0　　/ RGB : 0,153,68　　#009944]
[● CMYK : 45,15,15,0　　/ RGB : 150,190,207　#96BECF]
[● CMYK : 100,70,30,0　　/ RGB : 0,80,131　　#005083]
[● CMYK : 35,100,80,0　　/ RGB : 176,29,54　　#B01D36]

COLOR BALANCE

VIVID GREEN × YELLOW × NAVY
鮮綠色 × 黃色 × 海軍藍

發揮陪襯效果的配角

綠色是經常讓人聯想到植物的顏色，在各種綠色當中，鮮綠色尤其給人強烈的中性印象，也是充滿藝術感的顏色。鮮綠色與獨特的設計主題或照片相當適配，能發揮陪襯效果。

[● CMYK : 100,0,100,0 / RGB : 0,153,68 . #009944]
[● CMYK : 0,0,100,0 / RGB : 255,241,0 . #FFF100]
[● CMYK : 100,95,0,0 / RGB : 23,40,139 . #17288B]
[● CMYK : 0,100,100,0 / RGB : 230,0,18 . #E60012]

COLOR BALANCE

VIVID GREEN × WARM COLOR
鮮綠色 × 暖色系顏色

COLOR BALANCE

1

VIVID GREEN × PHOTO
鮮綠色 × 照片

people
planet
prosperity
Peace
Partnership

COLOR BALANCE

2

VIVID GREEN × YELLOW GREEN
鮮綠色 × 黃綠色

COLOR BALANCE

3

1 強化暖色

不會太深的綠色搭配暖色，顯得活潑，並使所有顏色都變鮮明，最適用於傳達茁壯生長、新鮮印象的設計。

[● CMYK : 100,0,100,0　/ RGB : 0,153,68　　.#009944]
[● CMYK : 50,0,100,0　/ RGB : 143,195,31　.#8FC31F]
[● CMYK : 0,40,100,0　/ RGB : 246,171,0　.#F6AB00]
[● CMYK : 0,100,100,0　/ RGB : 230,0,18　.#E60012]
[● CMYK : 0,0,100,0　/ RGB : 255,241,0　.#FFF100]

2 減緩照片的張力

鮮綠色搭配照片，綠色的沉穩印象會擴散到照片上，有助於減緩張力。推薦用於莊重感的設計，並可為顏色鮮明的設計增添雅致感。

[● CMYK : 100,0,100,0　/ RGB : 0,153,68　　.#009944]
[● CMYK : 30,0,0,0　/ RGB : 186,227,249　.#BAE3F9]
[● CMYK : 0,40,20,0　/ RGB : 245,178,178　.#F5B2B2]
[● CMYK : 90,20,100,45　/ RGB : 0,96,39　.#006027]

3 將圖像串連起來

如同範例2）內容所述，鮮綠色具有緩和張力的良好效果。若版面中同時有照片或圖像等多重元素，鮮綠色也可讓所有元素均衡呈現，打造出美觀的版面。

[● CMYK : 100,0,100,0　/ RGB : 0,153,68　　.#009944]
[● CMYK : 45,10,100,0　/ RGB : 158,188,25　.#9EBC19]
[● CMYK : 0,100,100,0　/ RGB : 230,0,18　.#E60012]

COLOR PATTERN

	CMYK : 100,0,100,0
	RGB : 0,153,68
	#009944
	CMYK : 50,0,100,0
	RGB : 143,195,31
	#8FC31F

	CMYK : 100,0,100,0
	RGB : 0,153,68
	#009944
	CMYK : 80,10,30,0
	RGB : 0,164,180
	#00A4B4

	CMYK : 100,0,100,0
	RGB : 0,153,68
	#009944
	CMYK : 85,85,0,0
	RGB : 65,57,147
	#413993

	CMYK : 100,0,100,0
	RGB : 0,153,68
	#009944
	CMYK : 0,70,0,0
	RGB : 235,110,165
	#EB6EA5

	CMYK : 100,0,100,0
	RGB : 0,153,68
	#009944
	CMYK : 90,30,95,30
	RGB : 0,105,52
	#006934
	CMYK : 26,0,26,0
	RGB : 200,228,203
	#C8E4CB

	CMYK : 100,0,100,0
	RGB : 0,153,68
	#009944
	CMYK : 35,60,80,25
	RGB : 149,97,52
	#956134
	CMYK : 0,68,100,0
	RGB : 237,113,0
	#ED7100

	CMYK : 100,0,100,0
	RGB : 0,153,68
	#009944
	CMYK : 20,0,100,0
	RGB : 218,224,0
	#DAE000
	CMYK : 0,0,0,40
	RGB : 181,181,182
	#B5B5B6

	CMYK : 100,0,100,0
	RGB : 0,153,68
	#009944
	CMYK : 100,15,0,0
	RGB : 0,145,219
	#0091DB
	CMYK : 0,50,100,0
	RGB : 243,152,0
	#F39800

	CMYK : 100,0,100,0
	RGB : 0,153,68
	#009944
	CMYK : 85,10,35,0
	RGB : 0,159,171
	#009FAB
	CMYK : 100,25,60,0
	RGB : 0,133,121
	#008579
	CMYK : 100,85,5,0
	RGB : 0,57,144
	#003990

	CMYK : 100,0,100,0
	RGB : 0,153,68
	#009944
	CMYK : 0,10,100,0
	RGB : 255,225,0
	#FFE100
	CMYK : 0,80,10,0
	RGB : 233,82,142
	#E9528E
	CMYK : 80,0,0,0
	RGB : 0,175,236
	#00AFEC

	CMYK : 100,0,100,0
	RGB : 0,153,68
	#009944
	CMYK : 25,40,65,0
	RGB : 201,160,99
	#C9A063
	CMYK : 0,0,0,20
	RGB : 220,221,221
	#DCDDDD
	CMYK : 0,100,100,0
	RGB : 230,0,18
	#E60012

	CMYK : 100,0,100,0
	RGB : 0,153,68
	#009944
	CMYK : 65,10,80,0
	RGB : 95,172,89
	#5FAC59
	CMYK : 70,50,40,0
	RGB : 93,118,135
	#5D7687
	CMYK : 70,60,60,10
	RGB : 93,97,94
	#5D615E

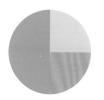

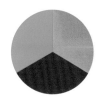

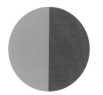

CMYK : 100,0,100,0
RGB : 0,153,68
: #009944

CMYK : 75,0,100,0
RGB : 34,172,56
: #22AC38

CMYK : 100,0,100,0
RGB : 0,153,68
: #009944

CMYK : 100,0,50,40
RGB : 0,115,109
: #00736D

CMYK : 100,0,100,0
RGB : 0,153,68
: #009944

CMYK : 10,25,50,0
RGB : 232,198,137
: #E8C689

CMYK : 100,0,100,0
RGB : 0,153,68
: #009944

CMYK : 50,50,60,25
RGB : 122,106,86
: #7A6A56

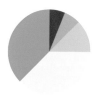

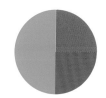

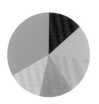

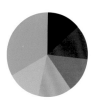

CMYK : 100,0,100,0
RGB : 0,153,68
: #009944

CMYK : 70,10,45,0
RGB : 63,171,155
: #3FAB9B

CMYK : 40,0,50,0
RGB : 167,211,152
: #A7D398

CMYK : 100,0,100,0
RGB : 0,153,68
: #009944

CMYK : 100,35,100,0
RGB : 0,121,64
: #007940

CMYK : 20,0,0,50
RGB : 132,149,158
: #84959E

CMYK : 100,0,100,0
RGB : 0,153,68
: #009944

CMYK : 0,45,100,0
RGB : 245,162,0
: #F5A200

CMYK : 0,60,80,50
RGB : 150,79,25
: #964F19

CMYK : 100,0,100,0
RGB : 0,153,68
: #009944

CMYK : 0,100,0,0
RGB : 228,0,127
: #E4007F

CMYK : 50,0,0,0
RGB : 126,206,244
: #7ECEF4

CMYK : 100,0,100,0
RGB : 0,153,68
: #009944

CMYK : 0,0,70,0
RGB : 255,244,98
: #FFF462

CMYK : 40,0,100,0
RGB : 171,205,3
: #ABCD03

CMYK : 75,0,100,0
RGB : 34,172,56
: #22AC38

CMYK : 90,30,95,30
RGB : 0,105,52
: #006934

CMYK : 100,0,100,0
RGB : 0,153,68
: #009944

CMYK : 0,30,50,0
RGB : 249,195,133
: #F9C385

CMYK : 0,70,60,0
RGB : 236,109,86
: #EC6D56

CMYK : 0,100,100,0
RGB : 230,0,18
: #E60012

CMYK : 50,100,100,0
RGB : 148,37,42
: #94252A

CMYK : 100,0,100,0
RGB : 0,153,68
: #009944

CMYK : 70,90,10,0
RGB : 106,51,134
: #6A3386

CMYK : 76,0,25,0
RGB : 0,178,196
: #00B2C4

CMYK : 50,12,30,0
RGB : 137,188,183
: #89BCB7

CMYK : 0,50,100,0
RGB : 243,152,0
: #F39800

CMYK : 0,30,15,0
RGB : 247,199,198
: #F7C7C6

CMYK : 100,0,100,0
RGB : 0,153,68
: #009944

CMYK : 70,0,85,0
RGB : 66,177,83
: #42B153

CMYK : 76,10,25,0
RGB : 0,167,189
: #00A7BD

CMYK : 85,50,0,0
RGB : 3,110,184
: #036EB8

CMYK : 100,85,5,0
RGB : 0,57,144
: #003990

CMYK : 0,0,0,100
RGB : 35,24,21
: #231815

VIVID GREEN

GRADATION

[BASE COLOR ● CMYK : 100,0,100,0 / RGB : 0,153,68 · #009944]

●① ●③ ●⑤ ●⑦

●③① ●②⑤ ●②④ ●③①

SIMPLE PATTERN

●① ●② ●③ ●④

●⑤ ●⑥ ●⑦ ●⑧

DESIGN PATTERN

●②④ ●④⑤⑥ ●①③⑦

①	CMYK : 50,0,35,0 RGB : 134,202,182 #86CAB6	
②	CMYK : 0,0,0,40 RGB : 181,181,182 #B5B5B6	
③	CMYK : 15,40,65,0 RGB : 220,166,97 #DCA661	
④	CMYK : 100,0,100,50 RGB : 0,100,40 #006428	
⑤	CMYK : 0,45,10,0 RGB : 243,168,187 #F3A8BB	
⑥	CMYK : 40,70,100,50 RGB : 106,57,6 #6A3906	
⑦	CMYK : 50,100,0,0 RGB : 146,7,131 #920783	
⑧	CMYK : 0,0,0,90 RGB : 62,58,57 #3E3A39	

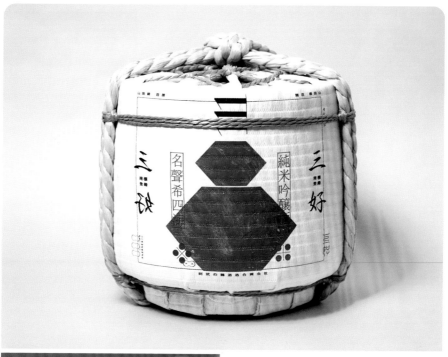

這幾個日本酒的包裝設計範例，充分發揮鮮綠色所具備的有機天然印象。鮮綠色的鮮豔色調相當醒目，顯得風範十足。綠色和白色的搭配組合，則予人清爽感。

Colors are without borders.

I hope you can share the same perspective as us,
enjoy the colors, and have a conversation.
Be loved by colors!

深綠色

DEEP
GREEN

顯 得 極 為 穩 重 的 深 綠 色
帶 給 人 默 默 奉 獻 的 印 象 ，
是 賦 予 安 心 與 信 賴 的 顏 色 。

COLOR
IMAGE | 保守、努力、公平、和平

← 自然主題與數位主題都適用

　　所有綠色都跟大自然主題相當適配，其中
尤以深綠色特別強而有力，適用於想呈現出「森
林」等強大生命力的設計上。此外，在印象上跟
大自然恰好相反的數位設計中，也可利用深綠色
來提升質感。

[● CMYK : 100,0,100,50 　/ RGB : 0,100,40 　 . #006428]
[● CMYK : 100,0,100,85 　/ RGB : 0,45,0 　 . #002D00]
[● CMYK : 40,5,70,0 　/ RGB : 169,202,105 . #A9CA69]
[● CMYK : 60,15,15,0 　/ RGB : 102,176,204 . #66B0CC]

COLOR BALANCE

DEEP GREEN × RED × WHITE
深綠色 × 紅色 × 白色

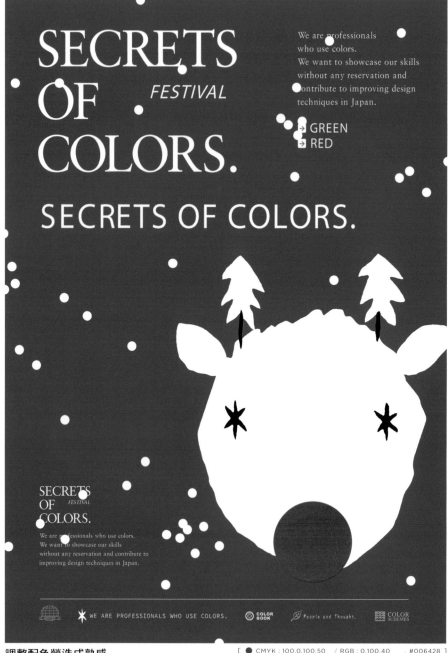

調整配色營造成熟感

將綠色和紅色搭配，可建構出最正統的聖誕節配色。只要提升深綠色的占比，就能營造出成熟印象。碰上插圖過於可愛時，只要減少使用其他元素，就能提升質感。

[● CMYK : 100,0,100,50	/ RGB : 0,100,40	#006428]
[● CMYK : 0,100,100,0	/ RGB : 230,0,18	#E60012]
[○ CMYK : 0,0,0,0	/ RGB : 255,255,255	#FFFFFF]

COLOR BALANCE

DEEP GREEN × YELLOW
深綠色 × 黃色

A potted plant that has been modified for ornamental purposes in japan.

COLOR BALANCE

1

DEEP GREEN × PINK
深綠色 × 粉紅色

COLOR BALANCE

2

DEEP GREEN × ORANGE
深綠色 × 橘色

festival!

11,15 - 12,23
@people a.t
Kubo Bldg 501,
1-7-4, Ohashi,
Meguro-ku, Tokyo
153-0044
A potted plant that has been modified for ornamental purposes in japan.

COLOR BALANCE

3

1 雙色配色可發揮良好效果

深綠色很濃重，適合用在雙色等簡單配色，與之搭配的另一色宜採用較亮的顏色。不過若是用 Y100 這種過亮的顏色反而會弄巧成拙，不可不慎。

[● CMYK : 100,0,100,50 / RGB : 0,100,40 #006428]
[● CMYK : 0,25,100,0 / RGB : 252,200,0 #FCC800]
[● CMYK : 0,70,100,45 / RGB : 159,69,0 #9F4500]
[● CMYK : 0,0,0,100 / RGB : 35,24,21 #231815]

2 極端配色使可愛主題多了成熟感

穩重的深綠配上相反印象的鮮粉紅，帶有前衛感，可愛主題也轉化為成熟印象，提升時尚感。在配色時走極端路線，也是一項技巧。

[● CMYK : 100,0,100,50 / RGB : 0,100,40 #006428]
[● CMYK : 0,100,0,0 / RGB : 228,0,127 #E4007F]
[● CMYK : 0,0,75,0 / RGB : 255,243,82 #FFF352]

3 最好用的和風設計色

想將茶與盆栽這類大眾熟悉的主題呈現出雅致感與活力時，很適合使用深綠色。想走中規中矩的設計路線，相當推薦使用深綠色。

[● CMYK : 100,0,100,50 / RGB : 0,100,40 #006428]
[● CMYK : 0,80,95,0 / RGB : 234,85,20 #EA5514]

COLOR PATTERN

[● CMYK : 100,0,100,50
 RGB : 0,100,40
 : #006428]
[● CMYK : 90,30,95,0
 RGB : 0,131,68
 : #008344]

[● CMYK : 100,0,100,50
 RGB : 0,100,40
 : #006428]
[● CMYK : 80,60,0,0
 RGB : 61,98,173
 : #3D62AD]

[● CMYK : 100,0,100,50
 RGB : 0,100,40
 : #006428]
[● CMYK : 35,100,35,10
 RGB : 164,11,93
 : #A40B5D]

[● CMYK : 100,0,100,50
 RGB : 0,100,40
 : #006428]
[● CMYK : 0,80,95,0
 RGB : 234,85,20
 : #EA5514]

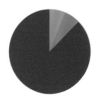

[● CMYK : 100,0,100,50
 RGB : 0,100,40
 : #006428]
[● CMYK : 60,20,100,0
 RGB : 118,163,45
 : #76A32D]
[● CMYK : 85,25,30,0
 RGB : 0,143,169
 : #008FA9]

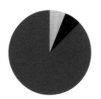

[● CMYK : 100,0,100,50
 RGB : 0,100,40
 : #006428]
[● CMYK : 100,80,70,10
 RGB : 0,65,76
 : #00414C]
[● CMYK : 4,27,84,0
 RGB : 244,195,50
 : #F4C332]

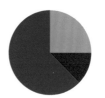

[● CMYK : 100,0,100,50
 RGB : 0,100,40
 : #006428]
[● CMYK : 5,50,30,0
 RGB : 234,153,151
 : #EA9997]
[● CMYK : 10,100,50,0
 RGB : 215,0,81
 : #D70051]

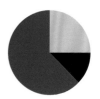

[● CMYK : 100,0,100,50
 RGB : 0,100,40
 : #006428]
[● CMYK : 30,20,0,0
 RGB : 187,196,228
 : #BBC4E4]
[● CMYK : 100,95,5,0
 RGB : 23,42,136
 : #172A88]

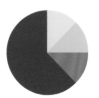

[● CMYK : 100,0,100,50
 RGB : 0,100,40
 : #006428]
[● CMYK : 25,0,60,0
 RGB : 205,224,129
 : #CDE081]
[● CMYK : 40,0,100,0
 RGB : 171,205,3
 : #ABCD03]
[● CMYK : 85,10,100,10
 RGB : 0,145,58
 : #00913A]

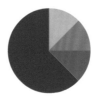

[● CMYK : 100,0,100,50
 RGB : 0,100,40
 : #006428]
[● CMYK : 0,35,85,0
 RGB : 248,182,45
 : #F8B62D]
[● CMYK : 85,10,100,10
 RGB : 0,145,58
 : #00913A]
[● CMYK : 85,50,0,0
 RGB : 3,110,184
 : #036EB8]

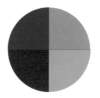

[● CMYK : 100,0,100,50
 RGB : 0,100,40
 : #006428]
[● CMYK : 0,0,0,35
 RGB : 191,192,192
 : #BFC0C0]
[● CMYK : 100,0,50,0
 RGB : 0,158,150
 : #009E96]
[● CMYK : 10,100,50,0
 RGB : 215,0,81
 : #D70051]

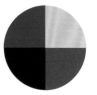

[● CMYK : 100,0,100,50
 RGB : 0,100,40
 : #006428]
[● CMYK : 0,25,0,0
 RGB : 249,211,227
 : #F9D3E3]
[● CMYK : 0,0,0,65
 RGB : 125,125,125
 : #7D7D7D]
[● CMYK : 75,100,0,0
 RGB : 96,25,134
 : #601986]

CMYK : 100,0,100,50
RGB : 0,100,40
: #006428

CMYK : 80,10,45,0
RGB : 0,162,154
: #00A29A

CMYK : 100,0,100,50
RGB : 0,100,40
: #006428

CMYK : 60,90,0,0
RGB : 126,49,142
: #7E318E

CMYK : 100,0,100,50
RGB : 0,100,40
: #006428

CMYK : 25,25,40,0
RGB : 201,188,156
: #C9BC9C

CMYK : 100,0,100,50
RGB : 0,100,40
: #006428

CMYK : 20,0,100,0
RGB : 218,224,0
: #DAE000

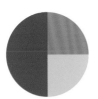

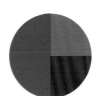

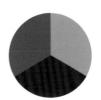

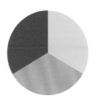

CMYK : 100,0,100,50
RGB : 0,100,40
: #006428

CMYK : 85,10,100,10
RGB : 0,145,58
: #00913A

CMYK : 50,0,100,0
RGB : 143,195,31
: #8FC31F

CMYK : 100,0,100,50
RGB : 0,100,40
: #006428

CMYK : 100,75,90,0
RGB : 0,77,65
: #004D41

CMYK : 85,50,0,0
RGB : 3,110,184
: #036EB8

CMYK : 100,0,100,50
RGB : 0,100,40
: #006428

CMYK : 25,40,65,0
RGB : 201,160,99
: #C9A063

CMYK : 40,70,100,50
RGB : 106,57,6
: #6A3906

CMYK : 100,0,100,50
RGB : 0,100,40
: #006428

CMYK : 40,0,90,0
RGB : 170,206,54
: #AACE36

CMYK : 70,15,0,0
RGB : 46,167,224
: #2EA7E0

DEEP GREEN

CMYK : 100,0,100,50
RGB : 0,100,40
: #006428

CMYK : 23,0,0,0
RGB : 204,234,251
: #CCEAFB

CMYK : 20,0,20,0
RGB : 213,234,216
: #D5EAD8

CMYK : 50,0,40,0
RGB : 135,202,172
: #87CAAC

CMYK : 80,10,65,0
RGB : 0,160,119
: #00A077

CMYK : 100,0,100,50
RGB : 0,100,40
: #006428

CMYK : 20,0,50,0
RGB : 216,230,152
: #D8E698

CMYK : 40,0,15,0
RGB : 162,215,221
: #A2D7DD

CMYK : 0,55,80,0
RGB : 241,142,56
: #F18E38

CMYK : 75,33,30,0
RGB : 58,139,163
: #3A8BA3

CMYK : 100,0,100,50
RGB : 0,100,40
: #006428

CMYK : 85,25,30,0
RGB : 0,143,169
: #008FA9

CMYK : 50,20,12,0
RGB : 137,178,206
: #89B2CE

CMYK : 10,0,0,20
RGB : 203,213,220
: #CBD5DC

CMYK : 20,0,60,0
RGB : 217,228,128
: #D9E480

CMYK : 0,0,60,0
RGB : 255,246,127
: #FFF67F

CMYK : 100,0,100,50
RGB : 0,100,40
: #006428

CMYK : 100,95,20,10
RGB : 22,41,116
: #162974

CMYK : 85,50,0,0
RGB : 3,110,184
: #036EB8

CMYK : 80,10,45,0
RGB : 0,162,154
: #00A29A

CMYK : 50,0,40,0
RGB : 135,202,172
: #87CAAC

CMYK : 0,20,0,0
RGB : 250,220,233
: #FADCE9

GRADATION

[BASE COLOR ● CMYK : 100,0,100,50 / RGB : 0,100,40 · #006428]

● ④ ● ⑦ ● ③ ● ⑥

● ④ ③ ● ⑥ ❶ ● ③ ❽ ● ❺ ②

SIMPLE PATTERN

● ❶ ● ② ● ③ ● ④

● ❺ ● ⑥ ● ⑦ ● ❽

DESIGN PATTERN

● ② ③ ⑦ ● ❶ ⑦ ❽ ● ④ ⑥

① CMYK : 80,10,45,0 RGB : 0,162,154 #00A29A	**②** CMYK : 60,20,100,0 RGB : 118,163,45 #76A32D	**③** CMYK : 5,50,30,0 RGB : 234,153,151 #EA9997	**④** CMYK : 25,25,40,0 RGB : 201,188,156 #C9BC9C
⑤ CMYK : 0,90,85,0 RGB : 232,56,40 #E83828	**⑥** CMYK : 0,55,100,0 RGB : 241,141,0 #F18D00	**⑦** CMYK : 30,20,0,0 RGB : 187,196,228 #BBC4E4	**⑧** CMYK : 100,100,25,25 RGB : 23,28,97 #171C61

DEEP GREEN

穩重的綠色能讓設計整體充滿質感，深色調可營造出秋冬的季節感，與卡其色、咖啡色、黑色等彩度低的顏色搭配，可形塑出時尚優雅的印象。

Creative Research

ative Research

nstitute:

People

and Thought,

abbreviated

as PaT.

p-a-t.jp

Creative
Research

Institute:

People

abbreviated

as PaT.

p-a-t.j

Res

CHAPTER 6

BLUE GREEN & LIGHT BLUE

中性且易於搭配的 優雅澄淨顏色

在時尚、運動及醫療等各領域大為 活躍的全方位顏色。

COLOR
IMAGE │ 自由、成長、健康、生命力

← 藍綠色設計作品的範本照

藍綠色中性且俐落，無論是小面積重點式運用，還是大面積用於背景，都不顯得沉重，具有輕快的印象。藍綠色也適用於前衛感的設計。

[● CMYK : 0,0,0,0 / RGB : 255,255,255 #FFFFFF]
[● CMYK : 55,0,15,0 / RGB : 112,199,218 #70C7DA]
[● CMYK : 80,0,50,0 / RGB :0,172,151 #00AC97]

COLOR BALANCE

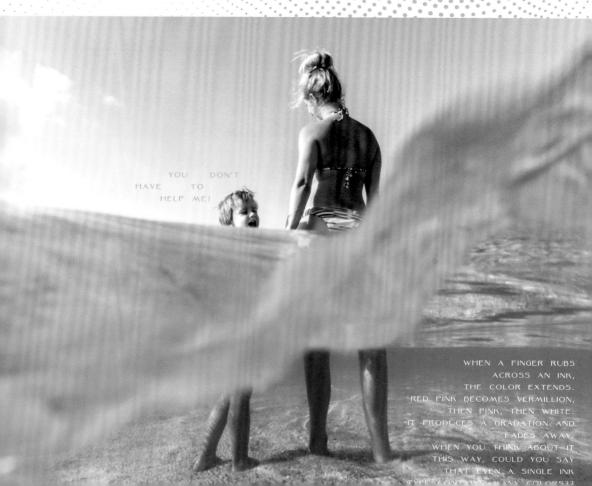

YOU DON'T
HAVE TO
HELP ME!

WHEN A FINGER RUBS
ACROSS AN INK,
THE COLOR EXTENDS.
RED PINK BECOMES VERMILLION,
THEN PINK, THEN WHITE.
IT PRODUCES A GRADATION AND
FADES AWAY.
WHEN YOU THINK ABOUT IT
THIS WAY, COULD YOU SAY
THAT EVEN A SINGLE INK
TYPE CONTAINS MANY COLORS??

土耳其藍

TURQUOISE BLUE

土耳其藍在藍色中顯得靈巧，
並呈現成熟知性氛圍。
正如其寶石之名，土耳其藍也給人神祕的印象。

COLOR
IMAGE 穩重、與眾不同、靈活性

使用大海照片再以白色建構版面

帶綠色調的藍色與美麗的大海照片相當適
配。運用白色建構出清爽的版面能提升質感。混
色後的藍色在色調上給人充滿故事的印象，能刺
激觀者想像力。

[● CMYK : 70,0,30,0 / RGB : 38,183,188 . #26B7BC]
[● CMYK : 40,10,0,0 / RGB : 161,203,237 . #A1CBED]
[CMYK : 0,0,0,0 / RGB : 255,255,255 . #FFFFFF]

COLOR BALANCE

TURQUOISE BLUE × RED
土耳其藍 × 紅色

KOME
HOUSES

Restaurant OUWN

古典設計元素，營造出懷舊感

土耳其藍自古以來便是深受喜愛的寶石顏色，也是
充滿懷舊氛圍的顏色，與古典的字體或主題相當合
拍。範例運用雙色※建構整體版面，高明度的紅色
極為搶眼。

[● CMYK : 70,0,30,0　　/ RGB : 38,183,188　　#26B7BC]
[● CMYK : 0,100,100,0　/ RGB : 230,0,18　　　#E60012]

COLOR BALANCE

※ 雙色（bicolor）：意指在單一物品中配置兩種顏色的設計。

TURQUOISE BLUE × OCHER × WHITE
土耳其藍 × 赭色 × 白色

COLOR BALANCE

1

TURQUOISE BLUE × WINE RED
土耳其藍 × 酒紅色

COLOR BALANCE

2

TURQUOISE BLUE × VIVID TONE
土耳其藍 × 鮮色調顏色

COLOR BALANCE

3

1　暖色組合也能營造涼爽感

範例1）將土耳其藍與黃色系的暖色搭配，在將顯色效果佳的不同顏色組合時，將色調調淺一點有助於整合版面。由白色漸變為藍色的漸層效果，營造出涼爽的印象。

[CMYK : 70,0,30,0 / RGB : 38,183,188　#26B7BC]
[CMYK : 15,45,80,0 / RGB : 219,155,64　#DB9B40]
[CMYK : 10,5,5,0 / RGB : 234,238,241　#EAEEF1]
[CMYK : 90,60,0,0 / RGB : 0,94,173　#005EAD]

2　為設計帶來與眾不同感

土耳其藍的色調具有混色感且彩度適中，相當與眾不同，適用於異國風的設計。用酒紅色這樣的深色建構版面，讓設計顯得獨樹一格。

[CMYK : 70,0,30,0 / RGB : 38,183,188　#26B7BC]
[CMYK : 40,100,35,0 / RGB : 166,20,100　#A61464]
[CMYK : 90,50,0,0 / RGB : 0,108,184　#006CB8]
[CMYK : 30,0,75,0 / RGB : 194,217,92　#C2D95C]

3　組合高彩度顏色時善用留白空間

組合紅、藍、黃等非常顯色的顏色時，增加留白可避免彼此產生衝突，並成功相互襯托。

[CMYK : 70,0,30,0 / RGB : 38,183,188　#26B7BC]
[CMYK : 0,100,100,0 / RGB : 230,0,18　#E60012]
[CMYK : 0,35,25,0 / RGB : 246,188,176　#F6BCB0]
[CMYK : 100,100,0,0 / RGB : 29,32,136　#1D2088]
[CMYK : 0,0,100,0 / RGB : 255,241,0　#FFF100]

COLOR PATTERN

CMYK : 70,0,30,0
RGB : 38,183,188
: #26B7BC

CMYK : 80,10,70,0
RGB : 0,160,110
: #00A06E

CMYK : 70,0,30,0
RGB : 38,183,188
: #26B7BC

CMYK : 0,0,0,40
RGB : 181,181,182
: #B5B5B6

CMYK : 70,0,30,0
RGB : 38,183,188
: #26B7BC

CMYK : 0,0,50,0
RGB : 255,247,153
: #FFF799

CMYK : 70,0,30,0
RGB : 38,183,188
: #26B7BC

CMYK : 100,30,0,0
RGB : 0,129,204
: #0081CC

CMYK : 70,0,30,0
RGB : 38,183,188
: #26B7BC

CMYK : 100,0,20,0
RGB : 0,160,202
: #00A0CA

CMYK : 100,50,50,0
RGB : 0,105,121
: #006979

CMYK : 70,0,30,0
RGB : 38,183,188
: #26B7BC

CMYK : 30,30,70,0
RGB : 192,173,94
: #C0AD5E

CMYK : 90,0,90,0
RGB : 0,160,81
: #00A051

CMYK : 70,0,30,0
RGB : 38,183,188
: #26B7BC

CMYK : 30,20,0,0
RGB : 187,196,228
: #BBC4E4

CMYK : 0,100,0,0
RGB : 228,0,127
: #E4007F

CMYK : 70,0,30,0
RGB : 38,183,188
: #26B7BC

CMYK : 35,60,80,25
RGB : 149,97,52
: #956134

CMYK : 0,0,0,100
RGB : 35,24,21
: #231815

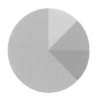

CMYK : 70,0,30,0
RGB : 38,183,188
: #26B7BC

CMYK : 60,0,0,0
RGB : 84,195,241
: #54C3F1

CMYK : 85,0,30,0
RGB : 0,169,186
: #00A9BA

CMYK : 100,0,60,0
RGB : 0,157,133
: #009D85

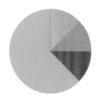

CMYK : 70,0,30,0
RGB : 38,183,188
: #26B7BC

CMYK : 0,35,85,0
RGB : 248,182,45
: #F8B62D

CMYK : 0,50,100,0
RGB : 243,152,0
: #F39800

CMYK : 0,80,100,0
RGB : 234,85,4
: #EA5504

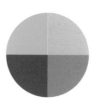

CMYK : 70,0,30,0
RGB : 38,183,188
: #26B7BC

CMYK : 5,0,0,20
RGB : 212,217,220
: #D4D9DC

CMYK : 10,0,0,40
RGB : 166,175,181
: #A6AFB5

CMYK : 20,0,0,60
RGB : 112,127,135
: #707F87

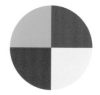

CMYK : 70,0,30,0
RGB : 38,183,188
: #26B7BC

CMYK : 100,50,0,0
RGB : 0,104,183
: #0068B7

CMYK : 0,0,100,0
RGB : 255,241,0
: #FFF100

CMYK : 85,50,63,10
RGB : 33,104,97
: #216861

CMYK : 70,0,30,0
RGB : 38,183,188
: #26B7BC

CMYK : 90,0,30,0
RGB : 0,166,186
: #00A6BA

CMYK : 70,0,30,0
RGB : 38,183,188
: #26B7BC

CMYK : 0,60,50,0
RGB : 239,133,109
: #EF856D

CMYK : 70,0,30,0
RGB : 38,183,188
: #26B7BC

CMYK : 25,0,0,0
RGB : 199,232,250
: #C7E8FA

CMYK : 70,0,30,0
RGB : 38,183,188
: #26B7BC

CMYK : 30,0,80,0
RGB : 195,217,78
: #C3D94E

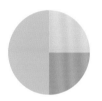

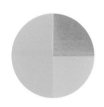

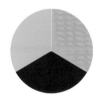

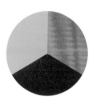

CMYK : 70,0,30,0
RGB : 38,183,188
: #26B7BC

CMYK : 80,10,45,0
RGB : 0,162,154
: #00A29A

CMYK : 40,5,20,0
RGB : 163,209,208
: #A3D1D0

CMYK : 70,0,30,0
RGB : 38,183,188
: #26B7BC

CMYK : 50,0,100,0
RGB : 143,195,31
: #8FC31F

CMYK : 0,40,80,0
RGB : 246,173,60
: #F6AD3C

CMYK : 70,0,30,0
RGB : 38,183,188
: #26B7BC

CMYK : 0,40,0,0
RGB : 244,180,208
: #F4B4D0

CMYK : 0,0,0,80
RGB : 89,87,87
: #595757

CMYK : 70,0,30,0
RGB : 38,183,188
: #26B7BC

CMYK : 0,60,25,0
RGB : 238,133,147
: #EE8593

CMYK : 0,100,100,0
RGB : 230,0,18
: #E60012

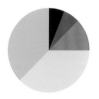

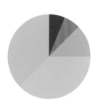

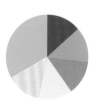

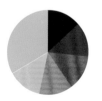

CMYK : 70,0,30,0
RGB : 38,183,188
: #26B7BC

CMYK : 60,0,0,0
RGB : 84,195,241
: #54C3F1

CMYK : 100,25,0,0
RGB : 0,134,209
: #0086D1

CMYK : 100,50,0,0
RGB : 0,104,183
: #0068B7

CMYK : 100,95,5,0
RGB : 23,42,136
#172A88

CMYK : 70,0,30,0
RGB : 38,183,188
: #26B7BC

CMYK : 50,0,100,0
RGB : 143,195,31
: #8FC31F

CMYK : 75,0,100,0
RGB : 34,172,56
: #22AC38

CMYK : 85,10,100,10
RGB : 0,145,58
: #00913A

CMYK : 90,30,95,30
RGB : 0,105,52
: #006934

CMYK : 70,0,30,0
RGB : 38,183,188
: #26B7BC

CMYK : 100,50,40,0
RGB : 0,105,135
: #006987

CMYK : 100,0,40,0
RGB : 0,159,168
: #009FA8

CMYK : 25,40,65,0
RGB : 201,160,99
: #C9A063

CMYK : 30,0,12,0
RGB : 188,226,229
: #BCE2E5

CMYK : 0,15,30,0
RGB : 252,226,186
: #FCE2BA

CMYK : 70,0,30,0
RGB : 38,183,188
: #26B7BC

CMYK : 0,100,80,30
RGB : 182,0,31
: #B6001F

CMYK : 0,90,65,15
RGB : 209,48,60
: #D1303C

CMYK : 0,80,50,0
RGB : 234,84,93
: #EA545D

CMYK : 0,60,25,0
RGB : 238,133,147
: #EE8593

CMYK : 0,30,15,0
RGB : 247,199,198
: #F7C7C6

GRADATION

[BASE COLOR ● CMYK : 70,0,30,0 / RGB : 38,183,188 · #26B7BC]

SIMPLE PATTERN

DESIGN PATTERN

	CMYK : 35,0,5,0			CMYK : 0,30,90,0			CMYK : 50,60,100,10			CMYK : 0,100,100,0
1	RGB : 174,221,240		2	RGB : 250,191,19		3	RGB : 140,104,37		4	RGB : 230,0,18
	#AEDDF0			#FABF13			#8C6825			#E60012

	CMYK : 0,25,5,0			CMYK : 75,20,100,0			CMYK : 70,45,0,0			CMYK : 90,60,55,10
5	RGB : 249,210,220		6	RGB : 61,151,56		7	RGB : 85,126,192		8	RGB : 13,90,101
	#F9D2DC			#3D9738			#557EC0			#0D5A65

土耳其藍的混色色調充滿層次感，用於具有訴求性的圖像，可提升設計效果。範例將土耳其藍與近乎對比色的粉紅色搭配，令人印象深刻，同時採用淺色色調讓版面整體協調。

COLUMN

避免讓中間色顯灰的漸層手法

使用漸層效果可讓色調產生變化並增添顏色的明暗，但漸層效果裡的中間色卻可能顯得灰灰的，此時只要利用網點來製造漸層效果，就能避免中間色的產生，並能維持良好的顯色效果。這手法也適用於印刷品，組合使用會讓顏色顯灰、幾乎為對比色的不同顏色時，務必試試這項技巧。

仕女藍

LADY BLUE

仕女藍高雅華貴，

也富有情調，

給人溫和靜謐的印象。

COLOR IMAGE │ 寂寞、理性、安靜、慎重

← 可中和氣氛並製造潔淨的印象

針對戶外風景圖像，全面使用仕女藍能讓印象顯得不那麼死板，可拓展所觸及的目標客群。仕女藍給人潔淨的印象，相當適用於服飾品牌的廣告視覺上。

[● CMYK : 55,0,15,0 　 / RGB : 112,199,218 　. #70C7DA]
[● CMYK : 100,85,100,0 　 / RGB : 7,65,55 　. #074137 　]
[● CMYK : 65,0,100,20 　 / RGB : 78,158,41 　. #4E9E29 　]
[● CMYK : 0,100,100,0 　 / RGB : 230,0,18 　. #E60012 　]

COLOR BALANCE

LADY BLUE × BLUE × GREEN
仕女藍 × 藍色 × 綠色

契合風景的寧靜天空色

略帶綠色調的晴朗藍天充滿一股平和感，以同色系
的藍和綠來建構版面可營造沉穩印象。企圖打造輕
鬆氛圍時，仕女藍是相當好用的顏色。

	CMYK : 55,0,15,0	/ RGB : 112,199,218	#70C7DA
	CMYK : 30,5,85,0	/ RGB : 195,210,63	#C3D23F
	CMYK : 50,10,60,0	/ RGB : 141,187,126	#8DBB7E
	CMYK : 90,50,70,10	/ RGB : 0,102,88	#006658

COLOR BALANCE

LADY BLUE × GRAY× WHITE
仕女藍 × 灰色 × 白色

COLOR BALANCE　　　　　　1

LADY BLUE × NATURE
仕女藍 × 大自然主題

COLOR BALANCE　　　　　　2

LADY BLUE × CASUAL COLOR
仕女藍 × 休閒色

COLOR BALANCE　　　　　　3

1 ｜ 作為呈現潔淨感的顏色使用

仕女藍的色調很乾淨，適用於商品。淺灰與白的淨透感加強了輕盈度，給人極佳印象。

[● CMYK : 55,0,15,0　　/ RGB : 112,199,218　#70C7DA]
[● CMYK : 0,0,0,0　　　/ RGB : 255,255,255　#FFFFFF]
[● CMYK : 0,0,0,15　　 / RGB : 230,230,230　#E6E6E6]
[● CMYK : 0,0,100,0　　/ RGB : 255,241,0　　#FFF100]
[● CMYK : 0,35,0,0　　 / RGB : 246,191,215　#F6BFD7]

2 ｜ 具有溫度感的藍

仕女藍的彩度適中，即使採用大自然主題也不會太花俏。仕女藍在藍色裡是有溫度感的顏色，也適用於人物照，可營造出生活感。

[● CMYK : 55,0,15,0　　 / RGB : 112,199,218　#70C7DA]
[● CMYK : 0,100,100,0　 / RGB : 230,0,18　　#E60012]
[● CMYK : 40,10,100,0　 / RGB : 171,193,13　#ABC10D]
[● CMYK : 0,20,70,0　　 / RGB : 253,211,92　#FDD35C]

3 ｜ 讓設計整體顯得輕鬆、休閒

仕女藍帶有淨透感，和各種顏色搭配都能給人潔淨的印象。根據設計主題的不同，有時也能給人活潑休閒的印象。

[● CMYK : 55,0,15,0　　 / RGB : 112,199,218　#70C7DA]
[● CMYK : 15,40,90,0　　/ RGB : 221,164,38　#DDA426]
[● CMYK : 30,80,100,0　 / RGB : 187,81,31　#BB511F]
[● CMYK : 95,85,45,0　　/ RGB : 32,63,105　#203F69]

COLOR PATTERN

CMYK : 55,0,15,0
RGB : 112,199,218
: #70C7DA

CMYK : 100,0,0,0
RGB : 0,160,233
: #00A0E9

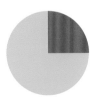

CMYK : 55,0,15,0
RGB : 112,199,218
: #70C7DA

CMYK : 50,35,0,0
RGB : 139,155,206
: #8B9BCE

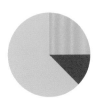

CMYK : 55,0,15,0
RGB : 112,199,218
: #70C7DA

CMYK : 5,75,0,0
RGB : 226,95,158
: #E25F9E

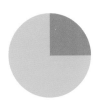

CMYK : 55,0,15,0
RGB : 112,199,218
: #70C7DA

CMYK : 25,40,65,0
RGB : 201,160,99
: #C9A063

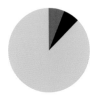

CMYK : 55,0,15,0
RGB : 112,199,218
: #70C7DA

CMYK : 85,50,0,0
RGB : 3,110,184
: #036EB8

CMYK : 100,100,0,0
RGB : 29,32,136
: #1D2088

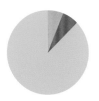

CMYK : 55,0,15,0
RGB : 112,199,218
: #70C7DA

CMYK : 0,35,100,0
RGB : 248,181,0
: #F8B500

CMYK : 10,75,35,0
RGB : 219,95,118
: #DB5F76

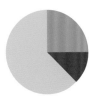

CMYK : 55,0,15,0
RGB : 112,199,218
: #70C7DA

CMYK : 20,20,30,0
RGB : 212,202,180
: #D4CAB4

CMYK : 0,0,0,60
RGB : 137,137,137
: #898989

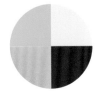

CMYK : 55,0,15,0
RGB : 112,199,218
: #70C7DA

CMYK : 80,10,45,0
RGB : 0,162,154
: #00A29A

CMYK : 100,60,0,0
RGB : 0,91,172
: #005BAC

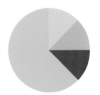

CMYK : 55,0,15,0
RGB : 112,199,218
: #70C7DA

CMYK : 45,0,13,0
RGB : 146,210,224
: #92D2E0

CMYK : 70,0,20,0
RGB : 27,184,206
: #1BB8CE

CMYK : 100,50,30,0
RGB : 0,105,148
: #006994

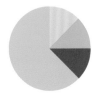

CMYK : 55,0,15,0
RGB : 112,199,218
: #70C7DA

CMYK : 20,5,65,0
RGB : 216,221,114
: #D8DD72

CMYK : 60,0,50,0
RGB : 102,191,151
: #66BF97

CMYK : 80,40,100,10
RGB : 52,117,53
: #347535

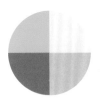

CMYK : 55,0,15,0
RGB : 112,199,218
: #70C7DA

CMYK : 0,5,20,0
RGB : 255,245,215
: #FFF5D7

CMYK : 0,25,0,0
RGB : 249,211,227
: #F9D3E3

CMYK : 0,0,0,50
RGB : 159,160,160
: #9FA0A0

CMYK : 55,0,15,0
RGB : 112,199,218
: #70C7DA

CMYK : 18,0,20,0
RGB : 218,236,216
: #DAECD8

CMYK : 50,75,100,20
RGB : 130,73,33
: #824921

CMYK : 0,25,78,0
RGB : 251,201,68
: #FBC944

[CMYK : 55,0,15,0
RGB : 112,199,218
: #70C7DA]

[CMYK : 35,5,0,0
RGB : 174,215,243
: #AED7F3]

[CMYK : 55,0,15,0
RGB : 112,199,218
: #70C7DA]

[CMYK : 0,18,10,5
RGB : 244,216,214
: #F4D8D6]

[CMYK : 55,0,15,0
RGB : 112,199,218
: #70C7DA]

[CMYK : 0,10,100,0
RGB : 255,225,0
: #FFE100]

[CMYK : 55,0,15,0
RGB : 112,199,218
: #70C7DA]

[CMYK : 60,38,0,0
RGB : 112,143,201
: #708FC9]

[CMYK : 55,0,15,0
RGB : 112,199,218
: #70C7DA]

[CMYK : 25,0,7,0
RGB : 200,231,239
: #C8E7EF]

[CMYK : 100,0,30,0
RGB : 0,159,185
: #009FB9]

[CMYK : 55,0,15,0
RGB : 112,199,218
: #70C7DA]

[CMYK : 30,0,80,0
RGB : 195,217,78
: #C3D94E]

[CMYK : 65,0,65,0
RGB : 86,184,121
: #56B879]

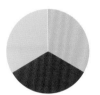

[CMYK : 55,0,15,0
RGB : 112,199,218
: #70C7DA]

[CMYK : 5,30,25,0
RGB : 239,195,180
: #EFC3B4]

[CMYK : 0,95,54,0
RGB : 230,32,78
: #E6204E]

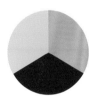

[CMYK : 55,0,15,0
RGB : 112,199,218
: #70C7DA]

[CMYK : 70,15,0,0
RGB : 46,167,224
: #2EA7E0]

[CMYK : 75,100,0,0
RGB : 96,25,134
: #601986]

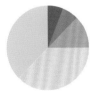

[CMYK : 55,0,15,0
RGB : 112,199,218
: #70C7DA]

[CMYK : 20,13,13,0
RGB : 212,215,217
: #D4D7D9]

[CMYK : 42,25,25,0
RGB : 161,177,182
: #A1B1B6]

[CMYK : 70,30,32,0
RGB : 79,147,163
: #4F93A3]

[CMYK : 85,45,40,0
RGB : 10,117,138
: #0A758A]

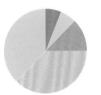

[CMYK : 55,0,15,0
RGB : 112,199,218
: #70C7DA]

[CMYK : 0,24,30,0
RGB : 250,209,178
: #FAD1B2]

[CMYK : 5,48,0,0
RGB : 234,160,196
: #EAA0C4]

[CMYK : 46,0,40,0
RGB : 148,206,172
: #94CEAC]

[CMYK : 18,30,45,12
RGB : 199,170,132
: #C7AA84]

[CMYK : 55,0,15,0
RGB : 112,199,218
: #70C7DA]

[CMYK : 10,100,90,0
RGB : 216,12,36
: #D80C24]

[CMYK : 30,50,75,10
RGB : 178,130,71
: #B28247]

[CMYK : 0,50,100,0
RGB : 243,152,0
: #F39800]

[CMYK : 0,35,0,0
RGB : 246,191,215
: #F6BFD7]

[CMYK : 0,5,50,0
RGB : 255,240,150
: #FFF096]

[CMYK : 55,0,15,0
RGB : 112,199,218
: #70C7DA]

[CMYK : 55,5,30,0
RGB : 118,192,187
: #76C0BB]

[CMYK : 30,0,10,0
RGB : 188,226,232
: #BCE2E8]

[CMYK : 100,100,25,25
RGB : 23,28,97
: #171C61]

[CMYK : 40,70,100,40
RGB : 121,67,15
: #79430F]

[CMYK : 0,0,0,90
RGB : 62,58,57
: #3E3A39]

GRADATION

[BASE COLOR ● CMYK : 55,0,15,0 / RGB : 112,199,218. 70C7DA]

SIMPLE PATTERN

DESIGN PATTERN

1 CMYK : 10,0,100,0 RGB : 240,233,0 #F0E900	**2** CMYK : 0,70,25,0 RGB : 236,109,136 #EC6D88	**3** CMYK : 100,30,0,0 RGB : 0,129,204 #0081CC
5 CMYK : 42,40,0,0 RGB : 160,153,202 #A099CA	**6** CMYK : 80,0,50,0 RGB : 0,172,151 #00AC97	**7** CMYK : 45,70,100,5 RGB : 155,93,37 #9B5D25

4 CMYK : 0,75,85,0 RGB : 235,97,42 #EB612A
8 CMYK : 100,100,55,10 RGB : 28,41,82 #1C2952

範例善用仕女藍的潔淨感與雅致，呈現出肌膚淨透感及女性風采之美。仕女藍也與人物瞳孔顏色相呼應，好似可透過眼眸讀出故事。充滿透明光線的照片更營造出一股獨特氛圍。

Dot trip Exhibition
by Atsushi Ishiguro

Creative studio OUWN
key members:
Atsushi Ishiguro♥
Yumi Idei
Yumechika Fujita

Thanks:
Imprimerie du Marais (France)
Takeo.co.jp
BRAIN / Sendenkaigi Co., Ltd.
SHOEI Inc.

ouwn.jp

水藍色

AQUA BLUE

水藍色恰如其名,是讓人聯想到水的顏色。

水藍色也經常被用於襯托其他顏色,

既青春又充滿潔淨感。

COLOR IMAGE 青春、清新、純粹

為單色調賦予純真印象

範例全面使用了水藍色,使幾何元素不會太強烈,打造出柔和的設計。畫面中除了水藍色以外,不見其他有彩度的顏色,營造了理性且潔淨的印象。

[CMYK : 30,0,10,0 / RGB : 188,226,232 . #BCE2E8]
[● CMYK : 0,0,0,100 / RGB : 35,24,21 #231815]

COLOR BALANCE

AQUA BLUE × WHITE
水藍色 × 白色

The best wine are the one we drink with friends.
The Wine Wankers

LIFE IS BASICALLY
ALL THE STUFF
YOU HAVE TO DO
TO GET FROM
COFFEE TO WINE TIME.1

Man are like wine, some tern to vnegar,
but, the best improve with age.

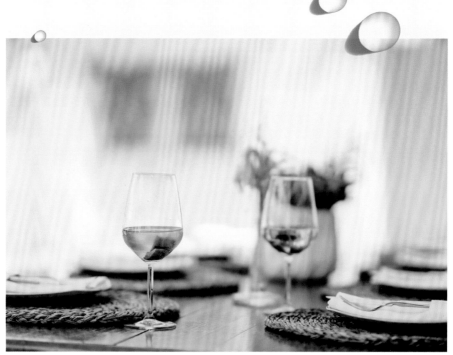

搭配水滴與玻璃，營造淨透質感

水藍色恰如其名，最適合用來營造淨透感與水嫩感。
水藍色與白色搭配，可將潔淨的印象發揮到淋漓盡
致。用於文字上不會太高調，卻依舊相當易讀，是
非常好用的顏色。

[⬤ CMYK : 30,0,10,0 / RGB : 188,226,232 . #BCE2E8]
[CMYK : 0,0,0,0 / RGB : 255,255,255 . #FFFFFF]
[⬤ CMYK : 0,40,60,0 / RGB : 246,174,106 . #F6AE6A]
[⬤ CMYK : 0,40,40,45 / RGB : 164,117,96 . #A47560]

COLOR BALANCE

AQUA BLUE × LOW CHROMA
水藍色 × 低彩度顏色

COLOR BALANCE

1

AQUA BLUE × LIGHT TONE
水藍色 × 淺色調顏色

COLOR BALANCE

2

AQUA BLUE × MULTI-COLOR
水藍色 × 多色

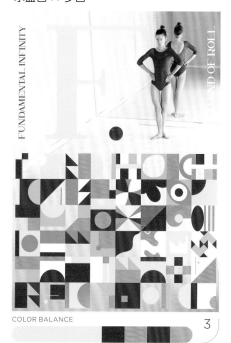

COLOR BALANCE

3

1　也可用於男性化設計

將水藍色與男性化的低彩度顏色及穩重元素組合，可降低沉重感，帶來明亮清爽印象。大面積使用淺色，可重點加入黑色強化版面。

[　 CMYK : 30,0,10,0 　 / RGB : 188,226,232 . #BCE2E8]
[　 CMYK : 30,20,35,0 　 / RGB : 191,193,169 . #BFC1A9]
[　 CMYK : 0,50,80,20 　 / RGB : 210,132,49 . #D28431]
[　 CMYK : 0,0,0,100 　 / RGB : 35,24,21 . #231815]

2　用淺色系建構版面

範例使用了淺色調※統一版面，建構出像素畫風格設計。加入淺灰色、米色等彩度低的顏色，便可提升穩重感，以防顯得過於幼稚。

[　 CMYK : 30,0,10,0 　 / RGB : 188,226,232 . #BCE2E8]
[　 CMYK : 5,5,8,0 　 / RGB : 245,242,236 . #F5F2EC]
[　 CMYK : 60,20,0,50 　 / RGB : 59,107,141 . #3B6B8D]
[　 CMYK : 35,30,0,7 　 / RGB : 169,168,206 . #A9A8CE]
[　 CMYK : 0,40,10,0 　 / RGB : 244,179,194 . #F4B3C2]
[　 CMYK : 25,0,65,0 　 / RGB : 205,223,116 . #CDDF74]

3　為圖像增添雅致威

在熱鬧非凡的圖像中加入水藍色，可營造輕盈休閒感。即便是五顏六色的繽紛色彩，利用水藍色加以整合就能打造雅致的設計。

[　 CMYK : 30,0,10,0 　 / RGB : 188,226,232 . #BCE2E8]
[　 CMYK : 0,100,70,0 　 / RGB : 230,0,57 . #E60039]
[　 CMYK : 0,50,0,0 　 / RGB : 241,158,194 . #F19EC2]
[　 CMYK : 50,90,0,0 　 / RGB : 146,48,141 . #92308D]
[　 CMYK : 15,30,80,0 　 / RGB : 223,183,67 . #DFB743]

※ 顏色的基本術語解說彙整於 P.318-319。

COLOR PATTERN

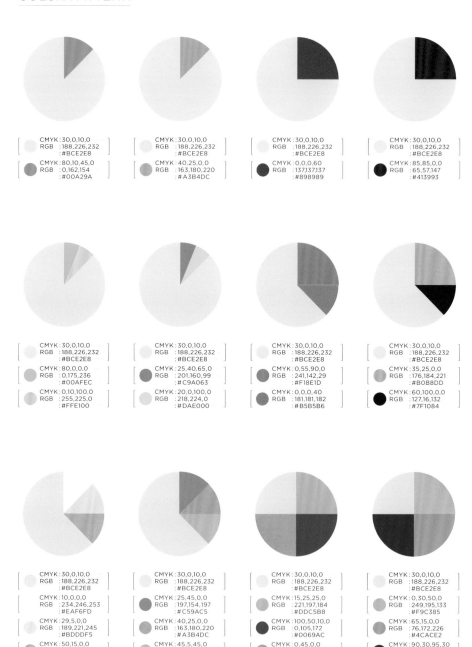

CMYK : 30,0,10,0
RGB : 188,226,232
: #BCE2E8

CMYK : 80,10,45,0
RGB : 0,162,154
: #00A29A

CMYK : 30,0,10,0
RGB : 188,226,232
: #BCE2E8

CMYK : 40,25,0,0
RGB : 163,180,220
: #A3B4DC

CMYK : 30,0,10,0
RGB : 188,226,232
: #BCE2E8

CMYK : 0,0,0,60
RGB : 137,137,137
: #898989

CMYK : 30,0,10,0
RGB : 188,226,232
: #BCE2E8

CMYK : 85,85,0,0
RGB : 65,57,147
: #413993

CMYK : 30,0,10,0
RGB : 188,226,232
: #BCE2E8

CMYK : 80,0,0,0
RGB : 0,175,236
: #00AFEC

CMYK : 0,10,100,0
RGB : 255,225,0
: #FFE100

CMYK : 30,0,10,0
RGB : 188,226,232
: #BCE2E8

CMYK : 25,40,65,0
RGB : 201,160,99
: #C9A063

CMYK : 20,0,100,0
RGB : 218,224,0
: #DAE000

CMYK : 30,0,10,0
RGB : 188,226,232
: #BCE2E8

CMYK : 0,55,90,0
RGB : 241,142,29
: #F18E1D

CMYK : 0,0,0,40
RGB : 181,181,182
: #B5B5B6

CMYK : 30,0,10,0
RGB : 188,226,232
: #BCE2E8

CMYK : 35,25,0,0
RGB : 176,184,221
: #B0B8DD

CMYK : 60,100,0,0
RGB : 127,16,132
: #7F1084

CMYK : 30,0,10,0
RGB : 188,226,232
: #BCE2E8

CMYK : 10,0,0,0
RGB : 234,246,253
: #EAF6FD

CMYK : 29,5,0,0
RGB : 189,221,245
: #BDDDF5

CMYK : 50,15,0,0
RGB : 132,186,229
: #84BAE5

CMYK : 30,0,10,0
RGB : 188,226,232
: #BCE2E8

CMYK : 25,45,0,0
RGB : 197,154,197
: #C59AC5

CMYK : 40,25,0,0
RGB : 163,180,220
: #A3B4DC

CMYK : 45,5,45,0
RGB : 152,201,159
: #98C99F

CMYK : 30,0,10,0
RGB : 188,226,232
: #BCE2E8

CMYK : 15,25,25,0
RGB : 221,197,184
: #DDC5B8

CMYK : 100,50,10,0
RGB : 0,105,172
: #0069AC

CMYK : 0,45,0,0
RGB : 243,169,201
: #F3A9C9

CMYK : 30,0,10,0
RGB : 188,226,232
: #BCE2E8

CMYK : 0,30,50,0
RGB : 249,195,133
: #F9C385

CMYK : 65,15,0,0
RGB : 76,172,226
: #4CACE2

CMYK : 90,30,95,30
RGB : 0,105,52
: #006934

CMYK : 30,0,10,0
RGB : 188,226,232
: #BCE2E8

CMYK : 50,0,20,0
RGB : 131,204,210
: #83CCD2

CMYK : 30,0,10,0
RGB : 188,226,232
: #BCE2E8

CMYK : 0,40,10,0
RGB : 244,179,194
: #F4B3C2

CMYK : 30,0,10,0
RGB : 188,226,232
: #BCE2E8

CMYK : 50,0,60,0
RGB : 139,199,130
: #8BC782

CMYK : 30,0,10,0
RGB : 188,226,232
: #BCE2E8

CMYK : 60,38,0,0
RGB : 112,143,201
: #708FC9

CMYK : 30,0,10,0
RGB : 188,226,232
: #BCE2E8

CMYK : 55,0,15,0
RGB : 112,199,218
: #70C7DA

CMYK : 15,0,6,0
RGB : 224,241,242
: #E0F1F2

CMYK : 30,0,10,0
RGB : 188,226,232
: #BCE2E8

CMYK : 0,0,0,50
RGB : 159,160,160
: #9FA0A0

CMYK : 0,40,40,0
RGB : 245,176,144
: #F5B090

CMYK : 30,0,10,0
RGB : 188,226,232
: #BCE2E8

CMYK : 15,40,0,0
RGB : 217,170,205
: #D9AACD

CMYK : 0,100,0,0
RGB : 228,0,127
: #E4007F

CMYK : 30,0,10,0
RGB : 188,226,232
: #BCE2E8

CMYK : 0,95,54,0
RGB : 230,32,78
: #E6204E

CMYK : 50,75,100,20
RGB : 130,73,33
: #824921

CMYK : 30,0,10,0
RGB : 188,226,232
: #BCE2E8

CMYK : 0,80,80,0
RGB : 234,85,50
: #EA5532

CMYK : 0,100,90,0
RGB : 230,0,32
: #E60020

CMYK : 0,100,0,20
RGB : 198,0,111
: #C6006F

CMYK : 35,100,35,25
RGB : 146,2,82
: #920252

CMYK : 30,0,10,0
RGB : 188,226,232
: #BCE2E8

CMYK : 0,48,25,0
RGB : 242,160,161
: #F2A0A1

CMYK : 0,0,0,45
RGB : 170,171,171
: #AAABAB

CMYK : 45,25,85,10
RGB : 149,159,64
: #959F40

CMYK : 75,33,30,0
RGB : 58,139,163
: #3A8BA3

CMYK : 30,0,10,0
RGB : 188,226,232
: #BCE2E8

CMYK : 80,10,45,0
RGB : 0,162,154
: #00A29A

CMYK : 50,0,35,0
RGB : 134,202,182
: #86CAB6

CMYK : 15,0,28,0
RGB : 225,238,201
: #E1EEC9

CMYK : 0,35,85,0
RGB : 248,182,45
: #F8B62D

CMYK : 0,0,90,0
RGB : 255,242,0
: #FFF200

CMYK : 30,0,10,0
RGB : 188,226,232
: #BCE2E8

CMYK : 50,100,0,0
RGB : 146,7,131
: #920783

CMYK : 30,100,0,0
RGB : 182,0,129
: #B60081

CMYK : 10,100,0,0
RGB : 214,0,127
: #D6007F

CMYK : 0,95,0,0
RGB : 229,10,132
: #E50A84

CMYK : 0,80,0,0
RGB : 232,82,152
: #E85298

GRADATION

[BASE COLOR ● CMYK : 30,0,10,0 / RGB : 188,226,232 #BCE2E8]

SIMPLE PATTERN

DESIGN PATTERN

1	CMYK : 15,0,30,0 RGB : 226,238,197 #E2EEC5	**2**	CMYK : 30,15,0,0 RGB : 187,204,233 #BBCCE9
3	CMYK : 0,28,50,0 RGB : 249,199,135 #F9C787	**4**	CMYK : 100,75,0,0 RGB : 0,71,157 #00479D
5	CMYK : 55,0,15,0 RGB : 112,199,218 #70C7DA	**6**	CMYK : 50,45,100,0 RGB : 148,135,39 #948727
7	CMYK : 80,25,100,0 RGB : 35,142,58 #238E3A	**8**	CMYK : 0,85,30,0 RGB : 232,69,114 #E84572

由於水藍色給人乾淨印象,所以也適用於衛生用品。將水藍色與白色及柔和的綠色組合可給人潔淨的印象,同時凸顯出水藍色的優點。

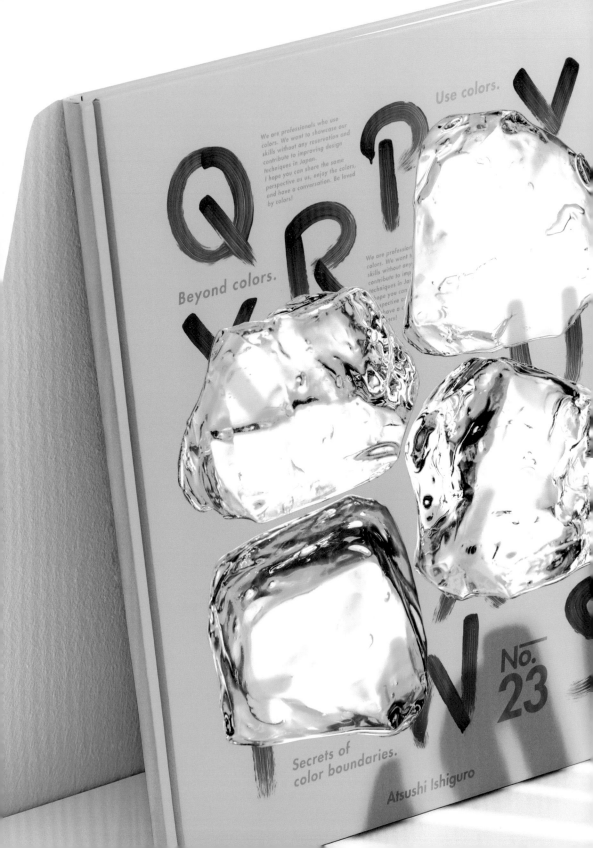

Use colors.

We are professionals who use colors. We want to showcase our skills without any reservation and contribute to improving design techniques in Japan. I hope you can share the same perspective as us, enjoy the colors, and have a conversation. Be loved by colors!

Beyond colors.

We are profession colors. We want t skills without any contribute to imp techniques in Jap hope you can pective a have a ars!

No. 23

Secrets of color boundaries.

Atsushi Ishiguro

CHAPTER 7

BLUE & NAVY

充滿信任感的
清新冷靜顏色

藍色與深藍色給人理性、成熟、真誠的印象，也是活躍於商務場合的顏色。藍色與深藍色具有涼爽感，經常用於夏季感設計；也因為是接近海洋及天空等大自然的顏色，所以廣受歡迎。

> COLOR IMAGE　清新、純淨、冰冷

← 藍色＆深藍色設計作品的範本照
藍色與深藍色有降溫效果，可增添清新潔淨感，與質地堅硬或淨透感的元素相當適配。若與手繪元素搭配，可增添冷靜感，手繪元素給人的活潑鮮明印象也能獲得中和，讓設計顯得理性。

[○ CMYK : 60,0,0,0　　/ RGB : 84,195,241　#54C3F1]
[● CMYK : 100,0,0,0　　/ RGB : 0,160,233　　#00A0E9]
[● CMYK : 100,60,0,0　/ RGB : 0,91,172　　#005BAC]

COLOR BALANCE

SPORTS PINEAPPLE

MILCSS SONG/SONG MAMA

青藍色

CYAN BLUE

青藍色具有開闊感、顯得明亮且充滿都會風。
這個在印刷領域中屬於基本油墨的純粹藍色
也能營造近未來氛圍，
是既前衛又時尚的顏色。

COLOR IMAGE 清新、純淨、冰冷

← 自然而然引人注目的鮮豔藍色

　　青藍色既鮮豔卻又潔淨，是歷久不衰的顏色。青藍色給人時尚的印象，相當適用於服飾品牌，是近期受到諸多女性服飾品牌採用的顏色。

[● CMYK : 80,0,0,0 　　/ RGB : 0,175,236 　. #00AFEC]
[● CMYK : 20,5,5,0 　　/ RGB : 212,229,239 . #D4E5EF]
[● CMYK : 0,25,35,0 　　/ RGB : 250,206,167 . #FACEA7]
[● CMYK : 100,100,0,60 / RGB : 3,0,76 　　. #03004C]

COLOR BALANCE

CYAN BLUE × BLUE
青藍色 × 藍色

與淺色搭配，凸顯彩度

範例中的天空既輕盈，用於熱氣球的青藍色，彩度
也相當搶眼。為了不讓強調色黃色受到干擾，便以
白色文字維繫住潔淨印象，訴求力也因而提升。

[● CMYK : 80,0,0,0 / RGB : 0,175,236 . #00AFEC]
[● CMYK : 50,0,5,0 / RGB : 127,205,236 . #7FCDEC]
[● CMYK : 0,100,100,0 / RGB : 230,0,18 . #E60012]
[● CMYK : 0,0,100,0 / RGB : 255,241,0 . #FFF100]
[● CMYK : 100,0,100,0 / RGB : 0,153,68 . #009944]

COLOR BALANCE

CYAN BLUE × RED
青藍色 × 紅色

COLOR BALANCE 1

CYAN BLUE × COLOR MIXING
青藍色 × 混色

COLOR BALANCE 2

CYAN BLUE × PRIMARY COLOR
青藍色 × 原色

COLOR BALANCE 3

1　添加紅色，營造夏季印象

範例以西瓜為主題，十足的夏季感。青藍色背景不但凸顯了主角，也令人印象深刻。

[○ CMYK : 80,0,0,0 　　／ RGB : 0,175,236 　． #00AFEC]
[● CMYK : 0,100,100,0 　／ RGB : 230,0,18 　　． #E60012]
[● CMYK : 100,0,100,0 　／ RGB : 0,153,68 　　． #009944]
[● CMYK : 100,40,0,100 ／ RGB : 0,0,23 　　　． #000017]

2　與混色也絕配的單純顏色

青藍色是很純粹的基本油墨色，就算與各種顏色搭配，中間色仍能保持鮮豔，適用於漸層效果。以單色建構出的版面既現代又時尚。

[○ CMYK : 80,0,0,0 　　／ RGB : 0,175,236 　． #00AFEC]
[● CMYK : 0,60,20,0 　　／ RGB : 238,134,154 ． #EE869A]
[● CMYK : 0,0,100,0 　　／ RGB : 255,241,0 　． #FFF100]
[● CMYK : 40,0,100,0 　／ RGB : 171,205,3 　． #ABCD03]
[● CMYK : 0,0,0,90 　　／ RGB : 62,58,57 　　． #3E3A39]

3　運用原色建構版面

範例使用了藍、紅、黃三原色，並於對比過強之處用白色加以調整，而帶藍色調的紫色則為版面增添穩重感。

[○ CMYK : 80,0,0,0 　　／ RGB : 0,175,236 　． #00AFEC]
[● CMYK : 0,100,30,0 　／ RGB : 229,0,101 　． #E50065]
[● CMYK : 0,30,100,0 　／ RGB : 250,190,0 　． #FABE00]
[● CMYK : 75,85,0,0 　　／ RGB : 92,58,147 　． #5C3A93]
[● CMYK : 0,15,10,30 　／ RGB : 198,181,177 ． #C6B5B1]

COLOR PATTERN

[
○ CMYK : 80,0,0,0
RGB : 0,175,236
: #00AFEC

● CMYK : 100,100,0,0
RGB : 29,32,136
: #1D2088
]

[
○ CMYK : 80,0,0,0
RGB : 0,175,236
: #00AFEC

● CMYK : 80,0,100,0
RGB : 0,167,60
: #00A73C
]

[
○ CMYK : 80,0,0,0
RGB : 0,175,236
: #00AFEC

● CMYK : 50,100,0,0
RGB : 146,7,131
: #920783
]

[
○ CMYK : 80,0,0,0
RGB : 0,175,236
: #00AFEC

● CMYK : 0,45,100,0
RGB : 245,162,0
: #F5A200
]

[
○ CMYK : 80,0,0,0
RGB : 0,175,236
: #00AFEC

● CMYK : 85,50,0,0
RGB : 3,110,184
: #036EB8

● CMYK : 100,95,5,0
RGB : 23,42,136
: #172A88
]

[
○ CMYK : 80,0,0,0
RGB : 0,175,236
: #00AFEC

● CMYK : 0,60,0,0
RGB : 238,135,180
: #EE87B4

● CMYK : 85,10,100,10
RGB : 0,145,58
: #00913A
]

[
○ CMYK : 80,0,0,0
RGB : 0,175,236
: #00AFEC

● CMYK : 10,0,0,10
RGB : 219,231,237
: #DBE7ED

● CMYK : 0,0,0,40
RGB : 181,181,182
: #B5B5B6
]

[
○ CMYK : 80,0,0,0
RGB : 0,175,236
: #00AFEC

● CMYK : 0,60,100,0
RGB : 240,131,0
: #F08300

● CMYK : 0,20,100,0
RGB : 253,208,0
: #FDD000
]

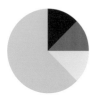

[
○ CMYK : 80,0,0,0
RGB : 0,175,236
: #00AFEC

● CMYK : 100,100,0,0
RGB : 29,32,136
: #1D2088

● CMYK : 85,50,0,0
RGB : 3,110,184
: #036EB8

● CMYK : 50,0,0,0
RGB : 126,206,244
: #7ECEF4
]

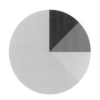

[
○ CMYK : 80,0,0,0
RGB : 0,175,236
: #00AFEC

● CMYK : 50,0,20,0
RGB : 131,204,210
: #83CCD2

● CMYK : 80,33,30,0
RGB : 19,136,163
: #1388A3

● CMYK : 35,60,80,25
RGB : 149,97,52
: #956134
]

[
○ CMYK : 80,0,0,0
RGB : 0,175,236
: #00AFEC

● CMYK : 0,45,0,0
RGB : 243,169,201
: #F3A9C9

● CMYK : 40,0,0,0
RGB : 159,217,246
: #9FD9F6

● CMYK : 0,0,60,0
RGB : 255,246,127
: #FFF67F
]

[
○ CMYK : 80,0,0,0
RGB : 0,175,236
: #00AFEC

● CMYK : 85,10,100,10
RGB : 0,145,58
: #00913A

● CMYK : 75,0,100,0
RGB : 34,172,56
: #22AC38

● CMYK : 20,0,100,0
RGB : 218,224,0
: #DAE000
]

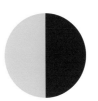

CMYK : 80,0,0,0
RGB : 0,175,236
: #00AFEC

CMYK : 50,0,20,0
RGB : 131,204,210
: #83CCD2

CMYK : 80,0,0,0
RGB : 0,175,236
: #00AFEC

CMYK : 0,53,30,0
RGB : 241,149,148
: #F19594

CMYK : 80,0,0,0
RGB : 0,175,236
: #00AFEC

CMYK : 25,25,40,0
RGB : 201,188,156
: #C9BC9C

CMYK : 80,0,0,0
RGB : 0,175,236
: #00AFEC

CMYK : 60,100,0,0
RGB : 127,16,132
: #7F1084

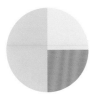

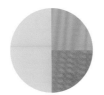

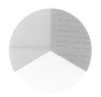

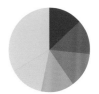

CMYK : 80,0,0,0
RGB : 0,175,236
: #00AFEC

CMYK : 50,0,0,0
RGB : 126,206,244
: #7ECEF4

CMYK : 100,20,0,0
RGB : 0,140,214
: #008CD6

CMYK : 80,0,0,0
RGB : 0,175,236
: #00AFEC

CMYK : 80,10,45,0
RGB : 0,162,154
: #00A29A

CMYK : 0,60,100,0
RGB : 240,131,0
: #F08300

CMYK : 80,0,0,0
RGB : 0,175,236
: #00AFEC

CMYK : 0,40,20,0
RGB : 245,178,178
: #F5B2B2

CMYK : 0,0,80,0
RGB : 255,243,63
: #FFF33F

CMYK : 80,0,0,0
RGB : 0,175,236
: #00AFEC

CMYK : 0,80,0,0
RGB : 232,82,152
: #E85298

CMYK : 25,25,40,0
RGB : 201,188,156
: #C9BC9C

CMYK : 80,0,0,0
RGB : 0,175,236
: #00AFEC

CMYK : 80,100,0,0
RGB : 84,27,134
: #541B86

CMYK : 70,70,0,0
RGB : 99,86,163
: #6356A3

CMYK : 50,50,0,0
RGB : 143,130,188
: #8F82BC

CMYK : 20,20,0,0
RGB : 210,204,230
: #D2CCE6

CMYK : 80,0,0,0
RGB : 0,175,236
: #00AFEC

CMYK : 30,10,0,0
RGB : 187,212,239
: #BBD4EF

CMYK : 0,80,0,0
RGB : 232,82,152
: #E85298

CMYK : 76,0,50,0
RGB : 0,175,151
: #00AF97

CMYK : 100,39,0,0
RGB : 0,118,195
: #0076C3

CMYK : 80,0,0,0
RGB : 0,175,236
: #00AFEC

CMYK : 40,100,40,0
RGB : 166,22,95
: #A6165F

CMYK : 0,80,45,0
RGB : 233,84,100
: #E95464

CMYK : 0,55,45,0
RGB : 240,144,122
: #F0907A

CMYK : 0,40,20,0
RGB : 245,178,178
: #F5B2B2

CMYK : 20,0,100,0
RGB : 218,224,0
: #DAE000

CMYK : 80,0,0,0
RGB : 0,175,236
: #00AFEC

CMYK : 100,0,100,50
RGB : 0,100,40
: #006428

CMYK : 100,30,100,10
RGB : 0,119,61
: #00773D

CMYK : 85,10,100,10
RGB : 0,145,58
: #00913A

CMYK : 65,10,80,0
RGB : 95,172,89
: #5FAC59

CMYK : 50,0,50,0
RGB : 137,201,151
: #89C997

GRADATION

[BASE COLOR ● CMYK : 80,0,0,0 / RGB : 0,175,236 . #00AFEC]

SIMPLE PATTERN

DESIGN PATTERN

	CMYK : 40,0,40,0		CMYK : 0,30,40,0		CMYK : 0,80,50,0		CMYK : 75,100,0,0
①	RGB : 165,212,173 #A5D4AD	②	RGB : 248,196,153 #F8C499	③	RGB : 234,84,93 #EA545D	④	RGB : 96,25,134 #601986
⑤	CMYK : 100,10,45,0 RGB : 0,149,154 #00959A	⑥	CMYK : 30,55,85,10 RGB : 178,121,52 #B27934	⑦	CMYK : 0,100,0,0 RGB : 228,0,127 #E4007F	⑧	CMYK : 0,0,0,30 RGB : 201,202,202 #C9CACA

藍色是具有鎮靜效果的顏色，經常用於學習教材上。這個設計的意象為顏色逐漸變深的大海，畫面整體除了充滿律動感，也因為使用的顏色數量被控制在最少，所以給人極為清爽的印象。

COLUMN

純色獨有的漸進式漸層效果

青藍色就算顏色變淡，顯色效果依舊良好，具有高能見度。以 10% 的深淺落差，漸進式往上調低顏色深度，也能營造出漸層效果。藉由無法透過混色得到的純色，才能達成範例呈現出的淨透感。就算在顏色的交界處添加裝飾界線，拜顯色效果佳所賜，依舊能讓畫面顯得完整且連續。

SWIMMING IN THE ...

亮藍色

BRIGHT BLUE

亮藍色兼具活潑積極與理智的印象，

雖然鮮豔搶眼，

卻不顯得過於花俏。

COLOR IMAGE　冷靜、沉著、純粹、慎重

← **放膽使用會大感暢快的顏色**

　　範例全面採用了亮藍色，生動展現出顏色的鮮度。亮藍色與運動類設計主題搭配，能營造出充滿活力的印象。這個作品相當簡潔，讓人感受到夏日的清新氣息。

[● CMYK : 100,20,0,0　　/ RGB : 0,140,214　. #008CD6]
[○ CMYK : 0,10,85,0　　　/ RGB : 255,227,41　. #FFE329]

COLOR BALANCE

BRIGHT BLUE × RED
亮藍色 × 紅色

相較於綠色，融合度更高的藍色

亮藍色摻雜有洋紅色，配上紅色花朵會相當協調。
活潑的紅色與屬於有機生物的花朵相當搭配，白色
背景在顯得生氣勃勃的同時，也因為藍色的加入而
為作品增添穩重感。

```
[ ● CMYK : 100,20,0,0    / RGB : 0,140,214    #008CD6 ]
[ ● CMYK : 0,100,100,10   / RGB : 215,0,15     #D7000F ]
[ ● CMYK : 0,0,0,100      / RGB : 35,24,21     #231815 ]
```

COLOR BALANCE

BRIGHT BLUE × YELLOW
亮藍色 × 黃色

COLOR BALANCE 　1

BRIGHT BLUE × SEA COLOR
亮藍色 × 大海的顏色

COLOR BALANCE 　2

BRIGHT BLUE × RED × YELLOW
亮藍色 × 紅色 × 黃色

COLOR BALANCE 　3

1　與黃色搭配使用

　　將亮藍色配上互補色的黃色，顯得相得益彰，形成色彩鮮豔的圖像。為了符合設計意象，減少畫面中的亮藍色用量，增添了柔和感。

[● CMYK : 100,20,0,0　/ RGB : 0,140,214　#008CD6]
[● CMYK : 30,0,0,0　/ RGB : 186,227,249　#BAE3F9]
[● CMYK : 0,0,100,10　/ RGB : 243,225,0　#F3E100]
[● CMYK : 0,0,0,60　/ RGB : 137,137,137　#898989]

2　呈現出夢幻海洋的顏色

　　在光線照射下顯得淨透，有一股神祕感。除了呈現出海洋的浩瀚，也因為藍色油墨顯色效果相當清楚，非常適合用於呈現照片。

[● CMYK : 100,20,0,0　/ RGB : 0,140,214　#008CD6]
[● CMYK : 100,70,0,0　/ RGB : 0,78,162　#004EA2]
[● CMYK : 0,100,100,0　/ RGB : 230,0,18　#E60012]
[● CMYK : 0,0,0,45　/ RGB : 170,171,171　#AAABAB]

3　運用配色增添休閒感

　　範例的配色雖採用紅、黃、藍三色，但因為亮藍色是略微混色後的顏色，給人些許成熟感。善用顏色可為穩重設計增添平易近人感。

[● CMYK : 100,20,0,0　/ RGB : 0,140,214　#008CD6]
[● CMYK : 0,100,100,0　/ RGB : 230,0,18　#E60012]
[● CMYK : 0,0,100,0　/ RGB : 255,241,0　#FFF100]
[● CMYK : 0,0,0,100　/ RGB : 35,24,21　#231815]

COLOR PATTERN

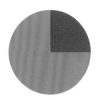

CMYK : 100,20,0,0
RGB : 0,140,214
#008CD6

CMYK : 85,85,0,0
RGB : 65,57,147
#413993

CMYK : 100,20,0,0
RGB : 0,140,214
#008CD6

CMYK : 40,65,90,35
RGB : 127,79,33
#7F4F21

CMYK : 100,20,0,0
RGB : 0,140,214
#008CD6

CMYK : 0,100,50,0
RGB : 229,0,79
#E5004F

CMYK : 100,20,0,0
RGB : 0,140,214
#008CD6

CMYK : 0,0,0,60
RGB : 137,137,137
#898989

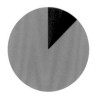

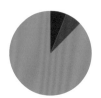

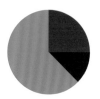

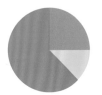

CMYK : 100,20,0,0
RGB : 0,140,214
#008CD6

CMYK : 90,90,0,0
RGB : 54,49,143
#36318F

CMYK : 100,100,20,50
RGB : 7,8,77
#07084D

CMYK : 100,20,0,0
RGB : 0,140,214
#008CD6

CMYK : 50,100,0,0
RGB : 146,7,131
#920783

CMYK : 90,30,95,30
RGB : 0,105,52
#006934

CMYK : 100,20,0,0
RGB : 0,140,214
#008CD6

CMYK : 10,100,0,0
RGB : 214,0,127
#D6007F

CMYK : 30,100,100,25
RGB : 154,17,23
#9A1117

CMYK : 100,20,0,0
RGB : 0,140,214
#008CD6

CMYK : 25,40,65,0
RGB : 201,160,99
#C9A063

CMYK : 0,10,100,0
RGB : 255,225,0
#FFE100

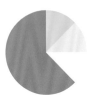

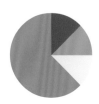

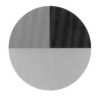

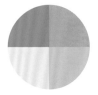

CMYK : 100,20,0,0
RGB : 0,140,214
#008CD6

CMYK : 0,10,100,0
RGB : 255,225,0
#FFE100

CMYK : 0,5,50,0
RGB : 255,240,150
#FFF096

CMYK : 0,2,20,0
RGB : 255,250,218
#FFFADA

CMYK : 100,20,0,0
RGB : 0,140,214
#008CD6

CMYK : 100,0,40,40
RGB : 0,116,122
#00747A

CMYK : 80,10,45,0
RGB : 0,162,154
#00A29A

CMYK : 30,0,0,0
RGB : 186,227,249
#BAE3F9

CMYK : 100,20,0,0
RGB : 0,140,214
#008CD6

CMYK : 100,80,0,0
RGB : 0,64,152
#004098

CMYK : 80,0,30,0
RGB : 0,174,187
#00AEBB

CMYK : 0,40,20,0
RGB : 245,178,178
#F5B2B2

CMYK : 100,20,0,0
RGB : 0,140,214
#008CD6

CMYK : 0,50,0,0
RGB : 241,158,194
#F19EC2

CMYK : 0,30,20,0
RGB : 248,198,189
#F8C6BD

CMYK : 0,10,30,0
RGB : 254,235,190
#FEEBBE

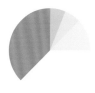

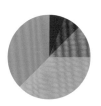

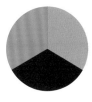

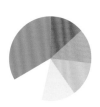

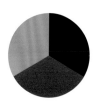

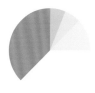

CMYK : 100,20,0,0
RGB : 0,140,214
#008CD6

CMYK : 60,0,0,0
RGB : 84,195,241
#54C3F1

CMYK : 100,20,0,0
RGB : 0,140,214
#008CD6

CMYK : 0,95,20,0
RGB : 230,22,115
#E61673

CMYK : 100,20,0,0
RGB : 0,140,214
#008CD6

CMYK : 50,0,100,0
RGB : 143,195,31
#8FC31F

CMYK : 100,20,0,0
RGB : 0,140,214
#008CD6

CMYK : 0,80,95,0
RGB : 234,85,20
#EA5514

CMYK : 100,20,0,0
RGB : 0,140,214
#008CD6

CMYK : 100,45,0,0
RGB : 0,111,188
#006FBC

CMYK : 70,15,0,0
RGB : 46,167,224
#2EA7E0

CMYK : 100,20,0,0
RGB : 0,140,214
#008CD6

CMYK : 80,0,50,0
RGB : 0,172,151
#00AC97

CMYK : 0,60,80,0
RGB : 240,132,55
#F08437

CMYK : 100,20,0,0
RGB : 0,140,214
#008CD6

CMYK : 100,100,0,0
RGB : 29,32,136
#1D2088

CMYK : 0,0,0,30
RGB : 201,202,202
#C9CACA

CMYK : 100,20,0,0
RGB : 0,140,214
#008CD6

CMYK : 0,0,0,100
RGB : 35,24,21
#231815

CMYK : 0,100,100,0
RGB : 230,0,18
#E60012

CMYK : 100,20,0,0
RGB : 0,140,214
#008CD6

CMYK : 20,0,0,0
RGB : 211,237,251
#D3EDFB

CMYK : 40,0,0,0
RGB : 159,217,246
#9FD9F6

CMYK : 50,0,0,0
RGB : 126,206,244
#7ECEF4

CMYK : 80,0,0,0
RGB : 0,175,236
#00AFEC

CMYK : 100,20,0,0
RGB : 0,140,214
#008CD6

CMYK : 0,50,0,0
RGB : 241,158,194
#F19EC2

CMYK : 0,70,0,0
RGB : 235,110,165
#EB6EA5

CMYK : 0,90,0,0
RGB : 230,46,139
#E62E8B

CMYK : 20,100,0,0
RGB : 198,0,128
#C60080

CMYK : 100,20,0,0
RGB : 0,140,214
#008CD6

CMYK : 22,0,0,0
RGB : 206,235,251
#CEEBFB

CMYK : 0,0,90,0
RGB : 255,242,0
#FFF200

CMYK : 5,29,33,0
RGB : 240,196,167
#F0C4A7

CMYK : 5,50,0,0
RGB : 233,155,193
#E99BC1

CMYK : 25,70,16,0
RGB : 194,102,147
#C26693

CMYK : 100,20,0,0
RGB : 0,140,214
#008CD6

CMYK : 47,17,10,80
RGB : 44,62,74
#2C3E4A

CMYK : 47,17,10,51
RGB : 87,115,133
#577385

CMYK : 25,10,6,25
RGB : 165,180,192
#A5B4C0

CMYK : 0,0,0,25
RGB : 211,211,212
#D3D3D4

CMYK : 0,11,43,0
RGB : 254,231,162
#FEE7A2

GRADATION

[BASE COLOR ● CMYK : 100,20,0,0 / RGB : 0,140,214 : #008CD6]

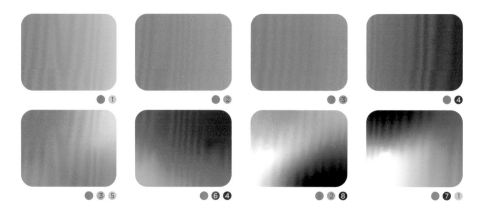

SIMPLE PATTERN

DESIGN PATTERN

1 CMYK : 55,0,20,0 RGB : 113,199,209 #71C7D1	**2** CMYK : 27,36,0,0 RGB : 194,170,209 #C2AAD1	**3** CMYK : 33,37,58,0 RGB : 185,161,114 #B9A172
5 CMYK : 50,0,80,0 RGB : 141,197,86 #8DC556	**6** CMYK : 30,75,75,0 RGB : 186,91,66 #BA5B42	**7** CMYK : 95,80,0,0 RGB : 18,64,152 #124098

4 CMYK : 10,100,50,0 RGB : 215,0,81 #D70051	
8 CMYK : 60,82,40,15 RGB : 115,62,99 #733E63	

將亮藍色與黃色用於圖像式設計元素,製造出對比,讓簡單的設計帶來強烈的印象。亮藍色的色調清晰,塊狀運用可凸顯存在感,在觀者心中留下深刻印象。

Colors hod infinite possibilities.

Color schemes are very deep. Even when bright colors are mixed or combined, it often does not end up with bright impressions. It must have gotten weaker. Sometimes, when a strong color is added to a bright color as an accent color or when a small amount of complementary color, the opposite of the color used, is mixed, it can make the original color more powerful and multiply its brightness. Brightness can be expressed in such ways.

If you want a pop feel and mix many colors, it could end up looking childish with a child-like impression. In these cases, the number of colors needs to be limited somewhat and mix colors that are not apparently pop like gray, adding an intellectual feel and reducing the child-like impression.

When you have a color scheme that is colorful and child-like, getting rid of the child-like feel could leave the color scheme with only pop impressions.

Colors are very mysterious. There are always more possibilities, and possibilities only continue to grow. As the times change, how people perceive colors would change a well. White and blue are colors that feel clean and hygienic, but someday this might be pink and purple.

The time now is especially fast-changing. It's not only the paints in paintings or prints. What are the names of vivid colors that can only be expressed digitally? As you can see, the number of colors continues to increase endlessly whenever the medium changes.

People see colors differently in different countries. Imagine a big sun shining above the beautiful sea.

Some countries see a yellow sun while other countries see red. It could be white in another. Colors vary even if we see the same object. The possibilities of colors are infinite and without any correct answer.

Still, this book was born to get closer to that answer, to have an answer right now that is within you.

CORNET

鈷藍色

COBALT BLUE

鈷藍色冷靜卻也具有活力，
是給人深刻印象、接近原色的藍色。
鈷藍色同時適用於休閒與正式場合，
給人略顯男性化的印象。

COLOR IMAGE 知性、信賴、公平、自由

← **大海、天空以及深海的顏色**

　　鈷藍色相當適合用於呈現海中或深海的風景，與休閒風字體或圖像搭配，可顯得強而有力，同時不失平易近人感。

[● CMYK : 100,60,0,0 　/ RGB : 0,91,172 　#005BAC]
[● CMYK : 60,10,0,0 　/ RGB : 94,183,232 　#5EB7E8]
[● CMYK : 25,45,100,0 　/ RGB : 201,149,9 　#C99509]

COLOR BALANCE

COBALT BLUE × TEXTURE
鈷藍色 × 紋理

濃縮有紋理感的藍色

鈷藍色的色調天然，試圖運用藍色呈現果實等大自
然顏色時，便很適合使用。利用藍色色調的細微變
化營造紋理、建構深度，就能更進一步增添大自然
的印象。

	CMYK : 100,60,0,0	/ RGB : 0,91,172	#005BAC
	CMYK : 52,100,0,0	/ RGB : 143,9,131	#8F0983
	CMYK : 70,0,100,0	/ RGB : 69,176,53	#45B035
	CMYK : 20,0,100,0	/ RGB : 218,224,0	#DAE000

COLOR BALANCE

COBALT BLUE × LIGHT TONE
鈷藍色 × 淺色調顏色

COLOR BALANCE 1

COBALT BLUE × CORAL PINK
鈷藍色 × 珊瑚粉

We are professionals who
use colors. We want to
showcase our skills
without any reservation
and contribute to
improving design
techniques in Japan.
I hope you can share the
same perspective as us,
enjoy the colors, and have
a conversation. Be loved
by colors!

BEYONDCOLORS

COLOR BALANCE 2

COBALT BLUE × MULTI-COLOR
鈷藍色 × 多色

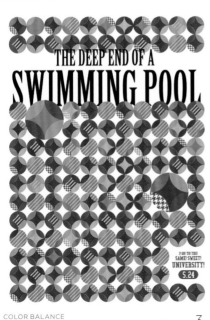

COLOR BALANCE 3

1 善用顏色的深度

　　鈷藍色是具有深度的顏色，能烘托出高明度與高彩度的顏色。範例中的插圖充滿活力，配色上也帶有明顯對比，相當討喜。

[● CMYK : 100,60,0,0 / RGB : 0,91,172 #005BAC]
[● CMYK : 60,10,0,0 / RGB : 94,183,232 #5EB7E8]
[● CMYK : 70,15,45,0 / RGB : 68,165,152 #44A598]
[● CMYK : 0,45,45,0 / RGB : 244,165,131 #F4A583]

2 添加珊瑚粉色，營造亮點

　　加入手繪插圖，營造出輕鬆氛圍。鈷藍色與偏珊瑚色的鮭魚粉[※]相當適配。增加白色的範圍，可放大潔淨與知性的印象。

[● CMYK : 100,60,0,0 / RGB : 0,91,172 #005BAC]
[● CMYK : 35,10,0,0 / RGB : 174,208,238 #AED0EE]
[● CMYK : 0,45,20,0 / RGB : 243,167,172 #F3A7AC]
[● CMYK : 70,70,0,0 / RGB : 99,86,163 #6356A3]

3 整合高彩度顏色

　　鈷藍色可強化彩度偏高的顏色。鈷藍色在範例中發揮了整合版面功效，也讓色調不會太沉重，使作品顯得生動且顯眼。

[● CMYK : 100,60,0,0 / RGB : 0,91,172 #005BAC]
[● CMYK : 80,0,0,0 / RGB : 0,175,236 #00AFEC]
[● CMYK : 0,100,0,0 / RGB : 228,0,127 #E4007F]
[● CMYK : 100,0,100,0 / RGB : 0,153,68 #009944]
[● CMYK : 0,0,0,35 / RGB : 191,192,192 #BFC0C0]
[● CMYK : 0,0,0,100 / RGB : 35,24,21 #231815]

※ 請參考 P.035

COLOR PATTERN

[⬤ CMYK : 100,60,0,0
 RGB : 0,91,172
 : #005BAC]
[⬤ CMYK : 100,80,80,0
 RGB : 0,71,72
 : #004748]

[⬤ CMYK : 100,60,0,0
 RGB : 0,91,172
 : #005BAC]
[⬤ CMYK : 35,100,12,0
 RGB : 174,0,121
 : #AE0079]

[⬤ CMYK : 100,60,0,0
 RGB : 0,91,172
 : #005BAC]
[⬤ CMYK : 74,26,86,0
 RGB : 70,146,77
 : #46924D]

[⬤ CMYK : 100,60,0,0
 RGB : 0,91,172
 : #005BAC]
[⬤ CMYK : 0,0,0,60
 RGB : 137,137,137
 : #898989]

[⬤ CMYK : 100,60,0,0
 RGB : 0,91,172
 : #005BAC]
[⬤ CMYK : 60,0,0,0
 RGB : 84,195,241
 : #54C3F1]
[⬤ CMYK : 100,100,20,0
 RGB : 30,38,120
 : #1E2678]

[⬤ CMYK : 100,60,0,0
 RGB : 0,91,172
 : #005BAC]
[⬤ CMYK : 0,82,50,0
 RGB : 233,79,92
 : #E94F5C]
[⬤ CMYK : 36,33,100,0
 RGB : 180,162,21
 : #B4A215]

[⬤ CMYK : 100,60,0,0
 RGB : 0,91,172
 : #005BAC]
[⬤ CMYK : 0,25,32,0
 RGB : 250,207,173
 : #FACFAD]
[⬤ CMYK : 0,100,100,0
 RGB : 230,0,18
 : #E60012]

[⬤ CMYK : 100,60,0,0
 RGB : 0,91,172
 : #005BAC]
[⬤ CMYK : 10,0,30,0
 RGB : 237,242,197
 : #EDF2C5]
[⬤ CMYK : 60,30,74,0
 RGB : 118,151,92
 : #76975C]

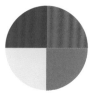

[⬤ CMYK : 100,60,0,0
 RGB : 0,91,172
 : #005BAC]
[⬤ CMYK : 100,57,61,0
 RGB : 0,97,103
 : #006167]
[⬤ CMYK : 86,29,62,0
 RGB : 0,136,116
 : #008874]
[⬤ CMYK : 69,18,42,0
 RGB : 75,162,155
 : #4BA29B]

[⬤ CMYK : 100,60,0,0
 RGB : 0,91,172
 : #005BAC]
[⬤ CMYK : 75,45,0,0
 RGB : 66,123,191
 : #427BBF]
[⬤ CMYK : 50,34,0,0
 RGB : 139,157,208
 : #8B9DD0]
[⬤ CMYK : 25,0,0,0
 RGB : 199,232,250
 : #C7E8FA]

[⬤ CMYK : 100,60,0,0
 RGB : 0,91,172
 : #005BAC]
[⬤ CMYK : 0,100,60,0
 RGB : 230,0,68
 : #E60044]
[⬤ CMYK : 0,25,0,0
 RGB : 249,211,227
 : #F9D3E3]
[⬤ CMYK : 0,5,20,0
 RGB : 255,245,215
 : #FFF5D7]

[⬤ CMYK : 100,60,0,0
 RGB : 0,91,172
 : #005BAC]
[⬤ CMYK : 0,80,95,0
 RGB : 234,85,20
 : #EA5514]
[⬤ CMYK : 0,0,0,50
 RGB : 159,160,160
 : #9FA0A0]
[⬤ CMYK : 25,0,25,0
 RGB : 202,229,205
 : #CAE5CD]

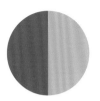

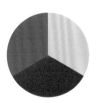

CMYK : 100,60,0,0
RGB : 0,91,172
#005BAC

CMYK : 70,50,0,0
RGB : 89,118,186
#5976BA

CMYK : 100,60,0,0
RGB : 0,91,172
#005BAC

CMYK : 45,62,78,35
RGB : 119,82,50
#775232

CMYK : 100,60,0,0
RGB : 0,91,172
#005BAC

CMYK : 30,27,36,0
RGB : 190,182,162
#BEB6A2

CMYK : 100,60,0,0
RGB : 0,91,172
#005BAC

CMYK : 60,38,0,0
RGB : 112,143,201
#708FC9

CMYK : 100,60,0,0
RGB : 0,91,172
#005BAC

CMYK : 60,0,0,0
RGB : 84,195,241
#54C3F1

CMYK : 100,100,20,0
RGB : 30,38,120
#1E2678

CMYK : 100,60,0,0
RGB : 0,91,172
#005BAC

CMYK : 0,82,50,0
RGB : 233,79,92
#E94F5C

CMYK : 36,33,100,0
RGB : 180,162,21
#B4A215

CMYK : 100,60,0,0
RGB : 0,91,172
#005BAC

CMYK : 0,25,32,0
RGB : 250,207,173
#FACFAD

CMYK : 0,100,100,0
RGB : 230,0,18
#E60012

CMYK : 100,60,0,0
RGB : 0,91,172
#005BAC

CMYK : 5,0,30,0
RGB : 247,247,198
#F7F7C6

CMYK : 60,30,74,0
RGB : 118,151,92
#76975C

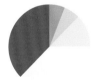

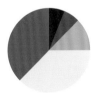

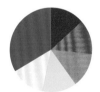

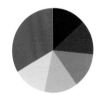

CMYK : 100,60,0,0
RGB : 0,91,172
#005BAC

CMYK : 20,0,0,0
RGB : 211,237,251
#D3EDFB

CMYK : 35,0,10,0
RGB : 175,221,231
#AFDDE7

CMYK : 53,0,15,0
RGB : 119,202,218
#77CADA

CMYK : 53,15,11,10
RGB : 117,171,199
#75ABC7

CMYK : 100,60,0,0
RGB : 0,91,172
#005BAC

CMYK : 25,0,25,0
RGB : 202,229,205
#CAE5CD

CMYK : 54,15,77,0
RGB : 132,175,90
#84AF5A

CMYK : 100,60,75,0
RGB : 0,94,85
#005E55

CMYK : 100,95,65,0
RGB : 25,52,81
#193451

CMYK : 100,60,0,0
RGB : 0,91,172
#005BAC

CMYK : 20,100,0,0
RGB : 198,0,128
#C60080

CMYK : 0,80,0,0
RGB : 232,82,152
#E85298

CMYK : 0,60,50,0
RGB : 239,133,109
#EF856D

CMYK : 20,0,100,0
RGB : 218,224,0
#DAE000

CMYK : 0,15,0,0
RGB : 251,230,239
#FBE6EF

CMYK : 100,60,0,0
RGB : 0,91,172
#005BAC

CMYK : 100,0,0,80
RGB : 0,56,86
#003856

CMYK : 42,0,0,67
RGB : 68,102,118
#446676

CMYK : 46,0,0,37
RGB : 101,156,181
#659CB5

CMYK : 35,0,0,15
RGB : 156,200,224
#9CC8E0

CMYK : 15,0,0,10
RGB : 209,226,236
#D1E2EC

GRADATION

[BASE COLOR ● CMYK : 100,60,0,0 / RGB : 0,91,172 . #005BAC]

●❶ ●6 ●❸ ●❼

●❼5 ●4❶ ●2 6 ●❽2

SIMPLE PATTERN

●❶ ●2 ●❸ ●4

●5 ●6 ●❼ ●8

DESIGN PATTERN

●2 3 5 6 ●❶2 ●❶2❸4❺6❼❽

	CMYK : 75,25,0,0		CMYK : 25,25,40,0		CMYK : 8,43,26,0		CMYK : 0,0,0,65
❶	RGB : 26,150,213 #1A96D5	2	RGB : 201,188,156 #C9BC9C	3	RGB : 230,167,165 #E6A7A5	4	RGB : 125,125,125 #7D7D7D
5	CMYK : 0,50,100,0 RGB : 243,152,0 #F39800	6	CMYK : 40,0,100,0 RGB : 171,205,3 #ABCD03	❼	CMYK : 38,100,65,25 RGB : 141,16,56 #8D1038	8	CMYK : 90,15,90,80 RGB : 0,51,12 #00330C

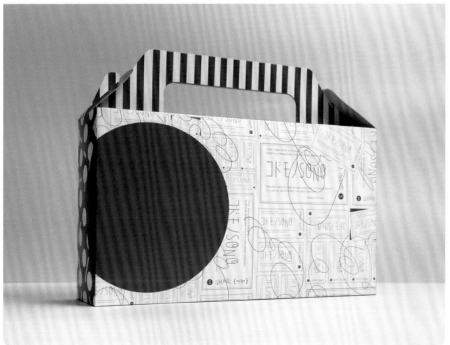

這個兒童服飾品牌的包裝盒，採用了兼具活力與穩重特質的鈷藍色。由於配色簡單，所以也適合大人使用，充滿玩心的圖樣相當搶眼。

雑踏してる生活の中、
ただ時の静寂に、
ぐうと鳴く腹の虫、
はたと困るが
ふと思ふ。
あのうどんが食べたいなあ
こうなったらお終いさ
鳴く虫の奴寂寥が無い
いつも顔出すうどん屋も
果てと締まりがない、場合
傍手元は寂しんぼ
日本酒三好、余はどうぞ
あったものかと
彼奴の力が
気づく秋の夜長

拓黒篤史 個展
酒二三好 展

深藍色

DEEP
BLUE

深 藍 色 既 成 熟 且 雅 致 ，

帶 給 人 信 任 與 安 心 感 ，

適 合 用 於 企 業 識 別 色 。

深 藍 色 具 有 穩 定 內 心 的 安 撫 效 果 。

COLOR
IMAGE | 信 任 感 、 誠 信 、 謙 虛 、 憂 鬱

DEEP BLUE

← 營造出雅致的氛圍

深藍色是相當優雅的顏色，適合與歷史悠
久的物品或傳統的設計主題搭配使用。深藍色具
有充足的明度與彩度，就算是單獨呈現也能讓觀
者留下深刻的印象。

[● CMYK : 100,100,0,0　　/ RGB : 29,32,136　　. #1D2088]
[● CMYK : 70,40,0,10　　/ RGB : 76,125,185　　. #4C7DB9]
[● CMYK : 0,100,100,0　　/ RGB : 230,0,18　　. #E60012]

COLOR BALANCE

DEEP BLUE × BLUE × BLACK
深藍色 × 藍色 × 黑色

LAST NIGHT SITTING ON THE COUCH
WITH MY HUSBAND I SAID
"I LOVE YOU".
LHE ASKED
"IS THAT YOU OR WINE TALKING?"
I SAID "IT'S ME …
TALKING TO THE WINE."
SOMEECARD

營造出英國風的傳統意象

運用深藍色來整合充滿休閒風的圖像，可營造出嚴
謹且誠信的印象。與鋼琴鍵盤搭配使用更是醞釀出
傳統氛圍，極具英國風。

[● CMYK : 100,100,0,0 / RGB : 29,32,136 . #1D2088]
[● CMYK : 60,30,0,0 / RGB : 108,155,210 / #6C9BD2]
[● CMYK : 0,0,0,100 / RGB : 35,24,21 . #231815]

COLOR BALANCE

DEEP BLUE × RED
深藍色 × 紅色

COLOR BALANCE 1

DEEP BLUE × WHITE
深藍色 × 白色

COLOR BALANCE 2

DEEP BLUE × YELLOW × PINK
深藍色 × 黃色 × 粉紅色

COLOR BALANCE 3

1　俐落的用色營造出信任感

範例的用色大膽，同時給人穩固的穩定
感。簡單的顏色組合營造出率直印象。和亮眼的
紅色搭配顯得對比強烈，使雙色都相當搶眼。

```
[ ● CMYK : 100,100,0,0    / RGB : 29,32,136    #1D2088 ]
[ ● CMYK : 0,100,100,0    / RGB : 230,0,18      #E60012 ]
[ ● CMYK : 0,0,100,100    / RGB : 35,27,0       #231B00 ]
```

2　藍色與白色的加乘技法

即便是走休閒路線的鮮豔、明亮感設計主
題，利用深藍色整合版面，就能增添成熟且知性
的印象。在教材等以孩童為客群的設計中，深藍
色也可發揮調整印象的功效。

```
[ ● CMYK : 100,100,0,0    / RGB : 29,32,136    #1D2088 ]
[ ○ CMYK : 0,0,0,0        / RGB : 255,255,255  #FFFFFF ]
[ ● CMYK : 0,50,25,0      / RGB : 242,156,159   #F29C9F ]
[ ● CMYK : 100,0,100,40   / RGB : 0,113,48      #007130 ]
[ ● CMYK : 50,10,100,0    / RGB : 144,184,33    #90B821 ]
```

3　烘托出彩度、增添螢光色感

深藍色背景可讓洋紅色與青色的顯色看起
來更具螢光感。在黃色中增添灰色調，可建構出
獨一無二的氛圍。

```
[ ● CMYK : 100,100,0,0    / RGB : 29,32,136    #1D2088 ]
[ ● CMYK : 10,20,70,0     / RGB : 235,204,94    #EBCC5E ]
[ ● CMYK : 100,0,0,0      / RGB : 0,160,233     #00A0E9 ]
[ ● CMYK : 0,100,0,0      / RGB : 228,0,127     #E4007F ]
```

COLOR PATTERN

[● CMYK : 100,100,0,0
 RGB : 29,32,136
 : #1D2088]
[● CMYK : 100,70,0,0
 RGB : 0,78,162
 : #004EA2]

[● CMYK : 100,100,0,0
 RGB : 29,32,136
 : #1D2088]
[● CMYK : 50,83,92,0
 RGB : 149,72,50
 : #954832]

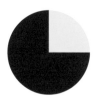

[● CMYK : 100,100,0,0
 RGB : 29,32,136
 : #1D2088]
[● CMYK : 0,0,100,0
 RGB : 255,241,0
 : #FFF100]

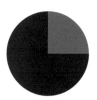

[● CMYK : 100,100,0,0
 RGB : 29,32,136
 : #1D2088]
[● CMYK : 0,0,0,60
 RGB : 137,137,137
 : #898989]

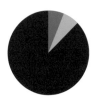

[● CMYK : 100,100,0,0
 RGB : 29,32,136
 : #1D2088]
[● CMYK : 100,48,0,0
 RGB : 0,107,185
 : #006BB9]
[● CMYK : 75,0,49,0
 RGB : 0,176,153
 : #00B099]

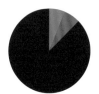

[● CMYK : 100,100,0,0
 RGB : 29,32,136
 : #1D2088]
[● CMYK : 85,10,100,10
 RGB : 0,145,58
 : #00913A]
[● CMYK : 0,80,95,0
 RGB : 234,85,20
 : #EA5514]

[● CMYK : 100,100,0,0
 RGB : 29,32,136
 : #1D2088]
[● CMYK : 25,25,40,0
 RGB : 201,188,156
 : #C9BC9C]
[● CMYK : 0,0,0,60
 RGB : 137,137,137
 : #898989]

[● CMYK : 100,100,0,0
 RGB : 29,32,136
 : #1D2088]
[● CMYK : 40,70,100,50
 RGB : 106,57,6
 : #6A3906]
[● CMYK : 60,100,0,0
 RGB : 127,16,132
 : #7F1084]

[● CMYK : 100,100,0,0
 RGB : 29,32,136
 : #1D2088]
[● CMYK : 85,50,0,0
 RGB : 3,110,184
 : #036EB8]
[● CMYK : 70,15,0,0
 RGB : 46,167,224
 : #2EA7E0]
[● CMYK : 50,0,20,0
 RGB : 131,204,210
 : #83CCD2]

[● CMYK : 100,100,0,0
 RGB : 29,32,136
 : #1D2088]
[● CMYK : 85,70,0,0
 RGB : 53,81,162
 : #3551A2]
[● CMYK : 70,35,0,0
 RGB : 76,141,203
 : #4C8DCB]
[● CMYK : 50,18,0,0
 RGB : 134,182,226
 : #86B6E2]

[● CMYK : 100,100,0,0
 RGB : 29,32,136
 : #1D2088]
[● CMYK : 100,20,80,0
 RGB : 0,137,93
 : #00895D]
[● CMYK : 75,0,49,0
 RGB : 0,176,153
 : #00B099]
[● CMYK : 15,0,28,0
 RGB : 225,238,201
 : #E1EEC9]

[● CMYK : 100,100,0,0
 RGB : 29,32,136
 : #1D2088]
[● CMYK : 47,17,0,0
 RGB : 142,186,228
 : #8EBAE4]
[● CMYK : 44,28,14,0
 RGB : 155,171,196
 : #9BABC4]
[● CMYK : 30,39,0,0
 RGB : 187,163,205
 : #BBA3CD]

CMYK : 100,100,0,0
RGB : 29,32,136
: #1D2088

CMYK : 52,20,0,10
RGB : 120,166,209
: #78A6D1

CMYK : 100,100,0,0
RGB : 29,32,136
: #1D2088

CMYK : 0,82,43,0
RGB : 233,78,101
: #E94E65

CMYK : 100,100,0,0
RGB : 29,32,136
: #1D2088

CMYK : 70,15,0,0
RGB : 46,167,224
: #2EA7E0

CMYK : 100,100,0,0
RGB : 29,32,136
: #1D2088

CMYK : 0,25,80,0
RGB : 251,201,62
: #FBC93E

CMYK : 100,100,0,0
RGB : 29,32,136
: #1D2088

CMYK : 100,0,0,0
RGB : 0,160,233
: #00A0E9

CMYK : 20,20,0,0
RGB : 210,204,230
: #D2CCE6

CMYK : 100,100,0,0
RGB : 29,32,136
: #1D2088

CMYK : 90,30,95,30
RGB : 0,105,52
: #006934

CMYK : 75,100,0,0
RGB : 96,25,134
: #601986

CMYK : 100,100,0,0
RGB : 29,32,136
: #1D2088

CMYK : 0,45,10,0
RGB : 243,168,187
: #F3A8BB

CMYK : 35,100,35,10
RGB : 164,11,93
: #A40B5D

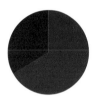

CMYK : 100,100,0,0
RGB : 29,32,136
: #1D2088

CMYK : 0,0,0,80
RGB : 89,87,87
: #595757

CMYK : 15,100,90,10
RGB : 195,13,35
: #C30D23

DEEP BLUE

CMYK : 100,100,0,0
RGB : 29,32,136
: #1D2088

CMYK : 0,80,0,0
RGB : 232,82,152
: #E85298

CMYK : 0,95,0,0
RGB : 229,10,132
: #E50A84

CMYK : 30,100,0,0
RGB : 182,0,129
: #B60081

CMYK : 50,100,0,0
RGB : 146,7,131
: #920783

CMYK : 100,100,0,0
RGB : 29,32,136
: #1D2088

CMYK : 0,0,0,30
RGB : 201,202,202
: #C9CACA

CMYK : 0,0,0,50
RGB : 159,160,160
: #9FA0A0

CMYK : 0,0,0,70
RGB : 114,113,113
: #727171

CMYK : 0,0,0,90
RGB : 62,58,57
: #3E3A39

CMYK : 100,100,0,0
RGB : 29,32,136
: #1D2088

CMYK : 100,20,80,0
RGB : 0,137,93
: #00895D

CMYK : 75,0,49,0
RGB : 0,176,153
: #00B099

CMYK : 15,0,40,0
RGB : 226,236,175
: #E2ECAF

CMYK : 0,25,5,0
RGB : 249,210,220
: #F9D2DC

CMYK : 0,0,60,0
RGB : 255,246,127
: #FFF67F

CMYK : 100,100,0,0
RGB : 29,32,136
: #1D2088

CMYK : 0,90,85,0
RGB : 232,56,40
: #E83828

CMYK : 0,50,0,0
RGB : 241,158,194
: #F19EC2

CMYK : 0,25,5,0
RGB : 249,210,220
: #F9D2DC

CMYK : 0,10,100,0
RGB : 255,225,0
: #FFE100

CMYK : 25,25,40,0
RGB : 201,188,156
: #C9BC9C

GRADATION

[BASE COLOR ● CMYK : 100,100,0,0 / RGB : 29,32,136 #1D2088]

SIMPLE PATTERN

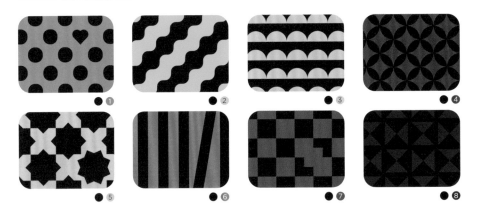

DESIGN PATTERN

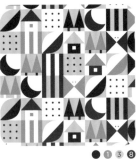

| 1 | CMYK : 60,33,0,0
RGB : 110,151,207
#6E97CF | 2 | CMYK : 45,0,70,0
RGB : 155,203,108
#9BCB6C | 3 | CMYK : 14,20,20,0
RGB : 224,207,198
#E0CFC6 | 4 | CMYK : 25,60,100,30
RGB : 157,95,7
#9D5F07 |
| 5 | CMYK : 15,24,0,0
RGB : 220,201,226
#DCC9E2 | 6 | CMYK : 0,65,45,0
RGB : 237,121,113
#ED7971 | 7 | CMYK : 65,30,40,32
RGB : 74,117,117
#4A7575 | 8 | CMYK : 50,100,0,0
RGB : 146,7,131
#920783 |

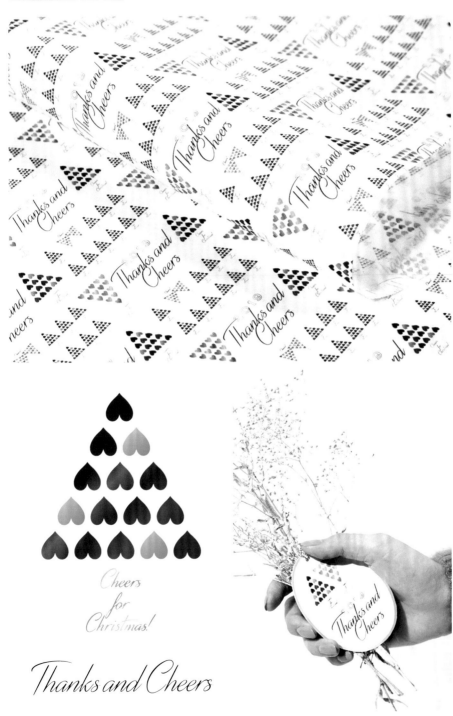

Cheers
for
Christmas!

Thanks and Cheers

深藍色的色調給人誠信與信任的印象，相當適用於禮物設計。搭配金色可增添高級的溫度感，傳遞出贈禮者的心意。金色的金屬質感也加深了聖誕節的與眾不同感。

DEEP BLUE

ENSLAVED

As the times change,
how people perceive colors would change a well.
White and blue are colors that feel clean and hygienic,
but someday this might be pink and purple.
The time now is especially fast-changing.
It' s not only the paints in paintings or prints.
What are the names of vivid colors
that can only be expressed digitally?
As you can see,
the number of colors continues to increase
endlessly whenever the medium changes.
People see colors differently in different countries.
Imagine a big sun shining above the beautiful sea.
Some countries see a yellow sun while other countries see red.
It could be white in another.
Colors vary even if we see the same object.
The possibilities of colors are infinite and without any correct answer.
Still, this book was born to get closer to that answer,
to have an answer right now that is within you.

海軍藍

NAVY BLUE

海軍藍兼具藍色的冷靜沉著形象

以及黑色給人的誠實嚴謹印象，

是具有誠信感的顏色。

海軍藍也可用於呈現夜空等大自然中的深藍色。

COLOR
IMAGE　　誠信、鎮靜、憂鬱、謙虛

← **讓紅色也散發出輕鬆氛圍**

　　海軍藍比黑色更平易近人，與紅或白等明
亮的顏色搭配可增添親切感。藍色具有安撫效
果，可讓照片傳遞出深呼吸的意象。

[● CMYK : 100,100,40,0　/ RGB : 31,42,102　. #1F2A66]
[● CMYK : 0,90,100,0　　/ RGB : 232,56,13　.#E8380D]
[● CMYK : 0,30,40,0　　　/ RGB : 248,196,153 .#F8C499]

COLOR BALANCE

NAVY BLUE × BLUE
海軍藍 × 藍色

THE SUIT COMPANY

NAVY BLUE

商務場合中不可或缺的顏色

海軍藍給人誠信、知性的印象，在西裝等商務服飾
場合相當活躍。海軍藍比黑色更顯輕盈，適用於春
夏季節中試圖營造出的涼爽感設計，與白色搭配可
給人潔淨的印象。

[● CMYK : 100,100,40,0　/ RGB : 31,42,102　#1F2A66]
[● CMYK : 35,10,10,0　/ RGB : 176,207,222　#B0CFDE]
[● CMYK : 0,0,0,15　/ RGB : 230,230,230　#E6E6E6]

COLOR BALANCE

NAVY BLUE × BLUE
海軍藍 × 藍色

COLOR BALANCE 　1

NAVY BLUE × OCHER
海軍藍 × 赭色

COLOR BALANCE 　2

NAVY BLUE × MULTI-COLOR
海軍藍 × 多色

COLOR BALANCE 　3

1　傳遞出大自然的靜謐之色

海軍藍常用於呈現夜晚，與光線及星斗搭配能產生搶眼的對比。海軍藍給人空氣清新的印象，也能用於像是範例上方的山巒那般充滿魄力的自然景色。

- CMYK : 100,100,40,0 / RGB : 31,42,102 : #1F2A66
- CMYK : 68,60,24,0 / RGB : 102,105,147 : #666993
- CMYK : 56,36,18,0 / RGB : 125,149,180 : #7D95B4

2　不會流於過度休閒的顏色

海軍藍能增添成熟穩重，用於休閒風設計就不會顯得太幼稚，並保留剛剛好的玩心，取得絕佳平衡。範例亮點在於牛皮紙般的紋理。

- CMYK : 100,100,40,0 / RGB : 31,42,102 : #1F2A66
- CMYK : 15,20,55,0 / RGB : 224,202,130 : #E0CA82
- CMYK : 90,0,45,0 / RGB : 0,165,159 : #00A59F
- CMYK : 0,50,30,0 / RGB : 242,156,151 : #F29C97

3　讓繽紛的色彩顯得時髦俐落

在高彩度的顏色或繽紛配色中，加入海軍藍就顯得時髦俐落，串連起不同顏色的同時，也發揮烘托效果，為鮮豔的設計增添知性感。

- CMYK : 100,100,40,0 / RGB : 31,42,102 #1F2A66
- CMYK : 0,100,100,0 / RGB : 230,0,18 #E60012
- CMYK : 0,15,100,0 / RGB : 255,217,0 #FFD900
- CMYK : 0,50,0,0 / RGB : 241,158,194 #F19EC2
- CMYK : 100,0,100,0 / RGB : 0,153,68 #009944

COLOR PATTERN

[● CMYK : 100,100,40,0
 RGB : 31,42,102
 :#1F2A66]
[● CMYK : 50,0,20,0
 RGB : 131,204,210
 :#83CCD2]

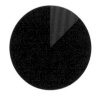

[● CMYK : 100,100,40,0
 RGB : 31,42,102
 :#1F2A66]
[● CMYK : 88,78,74,0
 RGB : 53,74,77
 :#354A4D]

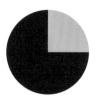

[● CMYK : 100,100,40,0
 RGB : 31,42,102
 :#1F2A66]
[● CMYK : 0,35,85,0
 RGB : 248,182,45
 :#F8B62D]

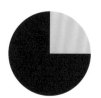

[● CMYK : 100,100,40,0
 RGB : 31,42,102
 :#1F2A66]
[● CMYK : 5,25,24,0
 RGB : 241,204,187
 :#F1CCBB]

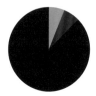

[● CMYK : 100,100,40,0
 RGB : 31,42,102
 :#1F2A66]
[● CMYK : 58,33,0,0
 RGB : 116,152,207
 :#7498CF]
[● CMYK : 86,86,0,0
 RGB : 63,56,147
 :#3F3893]

[● CMYK : 100,100,40,0
 RGB : 31,42,102
 :#1F2A66]
[● CMYK : 80,30,100,0
 RGB : 44,137,58
 :#2C893A]
[● CMYK : 90,30,95,30
 RGB : 0,105,52
 :#006934]

[● CMYK : 100,100,40,0
 RGB : 31,42,102
 :#1F2A66]
[● CMYK : 30,100,100,25
 RGB : 154,17,23
 :#9A1117]
[● CMYK : 30,40,100,0
 RGB : 192,155,15
 :#C09B0F]

[● CMYK : 100,100,40,0
 RGB : 31,42,102
 :#1F2A66]
[● CMYK : 30,20,0,0
 RGB : 187,196,228
 :#BBC4E4]
[● CMYK : 75,100,0,0
 RGB : 96,25,134
 :#601986]

[● CMYK : 100,100,40,0
 RGB : 31,42,102
 :#1F2A66]
[● CMYK : 100,50,0,0
 RGB : 0,104,183
 :#0068B7]
[● CMYK : 80,10,45,0
 RGB : 0,162,154
 :#00A29A]
[● CMYK : 44,6,25,0
 RGB : 153,203,197
 :#99CBC5]

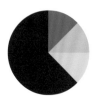

[● CMYK : 100,100,40,0
 RGB : 31,42,102
 :#1F2A66]
[● CMYK : 77,58,0,0
 RGB : 71,103,176
 :#4767B0]
[● CMYK : 46,16,0,0
 RGB : 145,188,229
 :#91BCE5]
[● CMYK : 30,12,7,0
 RGB : 188,209,226
 :#BCD1E2]

[● CMYK : 100,100,40,0
 RGB : 31,42,102
 :#1F2A66]
[● CMYK : 84,72,54,0
 RGB : 63,82,102
 :#3F5266]
[● CMYK : 71,52,0,0
 RGB : 87,115,187
 :#5773B7]
[● CMYK : 0,25,0,0
 RGB : 249,211,227
 :#F9D3E3]

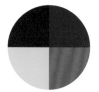

[● CMYK : 100,100,40,0
 RGB : 31,42,102
 :#1F2A66]
[● CMYK : 48,0,12,0
 RGB : 136,207,225
 :#88CFE1]
[● CMYK : 50,69,0,0
 RGB : 145,95,164
 :#915FA4]
[● CMYK : 50,100,0,0
 RGB : 146,7,131
 :#920783]

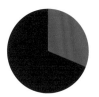

CMYK : 100,100,40,0
RGB : 31,42,102
#1F2A66

CMYK : 74,62,0,10
RGB : 79,91,161
#4F5BA1

CMYK : 100,100,40,0
RGB : 31,42,102
#1F2A66

CMYK : 87,60,32,0
RGB : 33,97,137
#216189

CMYK : 100,100,40,0
RGB : 31,42,102
#1F2A66

CMYK : 0,70,0,0
RGB : 235,110,165
#EB6EA5

CMYK : 100,100,40,0
RGB : 31,42,102
#1F2A66

CMYK : 80,10,45,0
RGB : 0,162,154
#00A29A

CMYK : 100,100,40,0
RGB : 31,42,102
#1F2A66

CMYK : 50,30,20,0
RGB : 140,163,184
#8CA3B8

CMYK : 84,72,54,0
RGB : 63,82,102
#3F5266

CMYK : 100,100,40,0
RGB : 31,42,102
#1F2A66

CMYK : 100,100,0,0
RGB : 29,32,136
#1D2088

CMYK : 50,100,0,0
RGB : 146,7,131
#920783

CMYK : 100,100,40,0
RGB : 31,42,102
#1F2A66

CMYK : 0,100,64,0
RGB : 230,0,64
#E60040

CMYK : 15,40,44,0
RGB : 219,168,137
#DBA889

CMYK : 100,100,40,0
RGB : 31,42,102
#1F2A66

CMYK : 40,45,50,5
RGB : 164,139,120
#A48B78

CMYK : 0,0,0,80
RGB : 89,87,87
#595757

CMYK : 100,100,40,0
RGB : 31,42,102
#1F2A66

CMYK : 4,50,8,0
RGB : 235,155,183
#EB9BB7

CMYK : 5,75,12,0
RGB : 227,95,146
#E35F92

CMYK : 10,100,45,0
RGB : 215,0,86
#D70056

CMYK : 30,100,90,25
RGB : 153,16,32
#991020

CMYK : 100,100,40,0
RGB : 31,42,102
#1F2A66

CMYK : 25,0,0,0
RGB : 199,232,250
#C7E8FA

CMYK : 50,0,20,0
RGB : 131,204,210
#83CCD2

CMYK : 81,39,64,0
RGB : 42,126,107
#2A7E6B

CMYK : 100,30,95,30
RGB : 0,101,55
#006537

CMYK : 100,100,40,0
RGB : 31,42,102
#1F2A66

CMYK : 0,100,80,0
RGB : 230,0,45
#E6002D

CMYK : 0,85,55,0
RGB : 233,71,83
#E94753

CMYK : 0,70,40,0
RGB : 236,109,116
#EC6D74

CMYK : 0,54,34,0
RGB : 240,147,141
#F0938D

CMYK : 0,10,32,0
RGB : 254,234,186
#FEEABA

CMYK : 100,100,40,0
RGB : 31,42,102
#1F2A66

CMYK : 55,60,65,40
RGB : 96,76,63
#604C3F

CMYK : 37,40,43,27
RGB : 142,125,113
#8E7D71

CMYK : 0,0,0,50
RGB : 159,160,160
#9FA0A0

CMYK : 0,0,0,30
RGB : 201,202,202
#C9CACA

CMYK : 0,45,0,15
RGB : 219,152,182
#DB98B6

GRADATION

[BASE COLOR ● CMYK : 100,100,40,0 / RGB : 31,42,102 · #1F2A66]

● 1
● 4
● 3
● 6

●⑤② ● 1 ③ ●⑦② ●⑥ 1

SIMPLE PATTERN

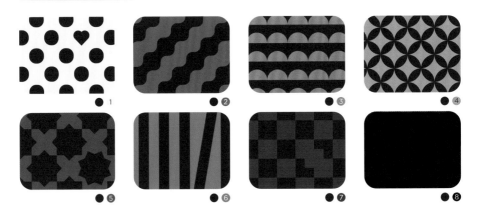

● 1
● 2
● 3
● 4

●⑤ ●⑥ ●⑦ ●⑧

DESIGN PATTERN

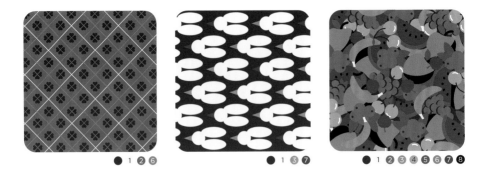

● 1 ② ⑥
● 1 ③ ⑦
● 1 ② ③ ④ ⑤ ⑥ ⑦ ⑧

[1 | CMYK : 2,2,30,0 | RGB : 253,247,197 | #FDF7C5]
[2 | CMYK : 82,55,0,0 | RGB : 46,105,179 | #2E69B3]
[3 | CMYK : 0,60,100,0 | RGB : 240,131,0 | #F08300]
[4 | CMYK : 12,45,0,0 | RGB : 222,162,199 | #DEA2C7]
[5 | CMYK : 78,50,100,15 | RGB : 65,102,48 | #416630]
[6 | CMYK : 40,45,50,5 | RGB : 164,139,120 | #A48B78]
[7 | CMYK : 25,100,60,0 | RGB : 192,18,72 | #C01248]
[8 | CMYK : 100,100,60,50 | RGB : 10,18,50 | #0A1232]

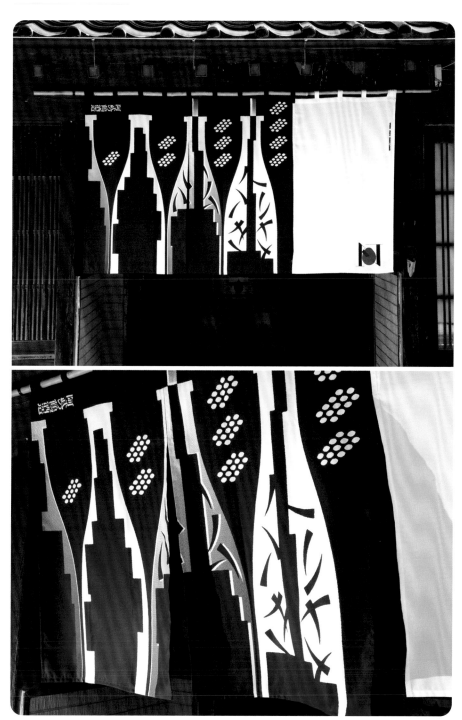

海軍藍是日本自古以來經常使用的顏色，給人古樸的印象，與日式元素相當適配，在此範例中被用於日本酒商家的門簾上，給人嚴謹與信任的印象，充分展現出產品及製造業者的心意。

CHAPTER (8)

VIOLET
& BROWN
& BEIGE

給人安心穩定感
充滿深度的高質感色

紫色、咖啡色與米色是秋季成熟果
實與樹木的顏色，這幾種顏色除了
能呈現出季節感，也適用於成熟或
優雅印象的設計。用在具有溫度感
的設計，也能發揮良好效果。

> COLOR
> IMAGE 中性、魅力、華麗、幻想

← 紫色 & 咖啡色設計作品的範本照
　　紫色和咖啡色顯得高雅，不會給人粗糙的印
象，適合採用同色系來建構版面。就算和強烈的
設計元素搭配，依舊能給人優雅的印象，經手以
女性客群為訴求對象的案件時，務必嘗試看看。

```
[ ● CMYK : 40,70,0,0    / RGB : 166,96,163   #A660A3 ]
[ ○ CMYK : 50,100,0,0   / RGB : 146,7,131    #920783 ]
[ ● CMYK : 0,100,40,0   / RGB : 229,0,90     #E5005A ]
[ ● CMYK : 10,85,10,0   / RGB : 217,66,136   #D94288 ]
[ ● CMYK : 30,80,100,20 / RGB : 162,69,24    #A24518 ]
```

COLOR BALANCE

When you combine crayon colors on a white piece of paper, it might look mixed, but it might be a battle over white measurement units from a micro-perspective.

藍紫色

VIOLET

藍紫色是貴氣、華麗的顏色，

動靜皆宜，具有雙重特質，

也是能激發感性的豐富色彩。

COLOR
IMAGE　　高貴、神祕、知性

← 帶有故事性的夢幻色彩

範例使用藍紫色漸層效果來統一色調，營
造出充滿神祕感的氛圍。與藍色搭配使用可烘托
出夢幻的美感，呈現激發觀者想像的景深。

[● CMYK : 80,100,0,0　　/ RGB : 84,27,134　. #541B86　]
[● CMYK : 80,60,0,0　　　/ RGB : 61,98,173　. #3D62AD　]
[● CMYK : 25,30,0,0　　　/ RGB : 198,183,217　. #C6B7D9　]

COLOR BALANCE

COLOR : 01
VIOLET
COLOR : 02
BROWN
COLOR : 03
BEIGE

VIOLET × BLACK × ORANGE
藍紫色 × 黑色 × 橘色

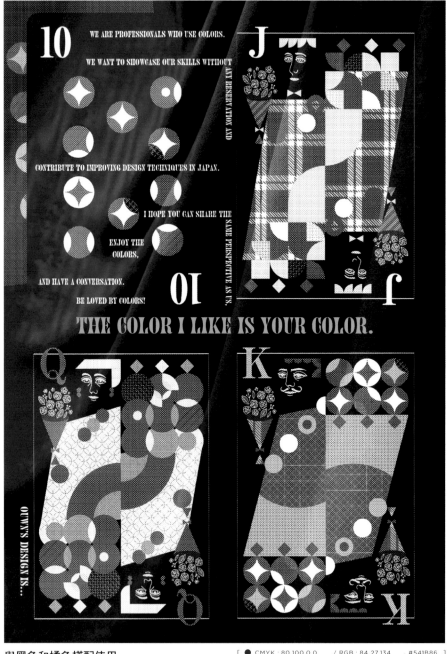

與黑色和橘色搭配使用

將藍紫色與黑或橘搭配，會形成萬聖節配色。藍紫色與歐風設計主題及歐文字體相當搭，範例採用的主題則是撲克牌。在營造懸疑氛圍時，藍紫色能發揮極佳效果。

[● CMYK : 80,100,0,0　　/ RGB : 84,27,134　. #541B86]
[● CMYK : 90,100,0,60　/ RGB : 26,0,75　　#1A004B]
[● CMYK : 0,50,100,0　　/ RGB : 243,152,0　　#F39800]

COLOR BALANCE

VIOLET × GREEN
藍紫色 × 綠色

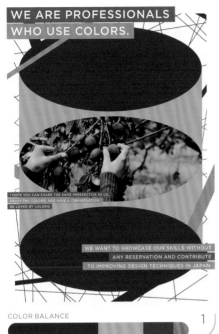

COLOR BALANCE　1

VIOLET × ORANGE × GREEN
藍紫色 × 橘色 × 綠色

COLOR BALANCE　2

VIOLET × RED × PINK
藍紫色 × 紅色 × 粉紅色

COLOR BALANCE　3

1 ｜ 讓大自然的光采更顯奪目

　　藍紫色是葡萄或李子等果實的顏色，搭配綠色可增添鮮豔度。雖有線條與圓形等富有玩心圖案，但具有深度的綠色讓版面顯得穩重。

```
[ ● CMYK : 80,100,0,0    / RGB : 84,27,134    . #541B86    ]
[ ● CMYK : 45,25,70,0    / RGB : 158,170,99   . #9EAA63    ]
[ ● CMYK : 65,0,85,60    / RGB : 39,99,38     . #276326    ]
[ ● CMYK : 0,75,55,0     / RGB : 235,97,90    . #EB615A    ]
```

2 ｜ 將藍紫色作為主色使用

　　使用色相環※上與藍紫色間隔等距的橘色和綠色，呈現出均衡配色。配色的色調都強烈時，選定一種顏色作為主色，便能順利整合版面。線條與色塊的並用也協調了畫面的重量感。

```
[ ● CMYK : 80,100,0,0    / RGB : 84,27,134    . #541B86    ]
[ ● CMYK : 0,35,100,0    / RGB : 248,181,0    . #F8B500    ]
[ ● CMYK : 100,0,100,0   / RGB : 0,153,68     . #009944    ]
```

3 ｜ 營造現代風格印象

　　將藍紫色搭配紅色或粉紅色，可營造現代且獨樹一格的印象。幾何圖形只要與米色搭配，便可柔化印象，顯得可親。

```
[ ● CMYK : 80,100,0,0    / RGB : 84,27,134    . #541B86    ]
[ ● CMYK : 0,100,100,0   / RGB : 230,0,18     . #E60012    ]
[ ● CMYK : 0,60,0,0      / RGB : 238,135,180  . #EE87B4    ]
[ ● CMYK : 0,10,25,10    / RGB : 238,220,188  . #EEDCBC    ]
```

※ 顏色的基本術語解說彙整於 P.318-319。

VIOLET

COLOR PATTERN

[CMYK : 80,100,0,0
 RGB : 84,27,134
 : #541B86]

[CMYK : 45,100,0,0
 RGB : 156,1,131
 : #9C0183]

[CMYK : 80,100,0,0
 RGB : 84,27,134
 : #541B86]

[CMYK : 90,30,95,30
 RGB : 0,105,52
 : #006934]

[CMYK : 80,100,0,0
 RGB : 84,27,134
 : #541B86]

[CMYK : 0,70,0,0
 RGB : 235,110,165
 : #EB6EA5]

[CMYK : 80,100,0,0
 RGB : 84,27,134
 : #541B86]

[CMYK : 25,40,65,0
 RGB : 201,160,99
 : #C9A063]

[CMYK : 80,100,0,0
 RGB : 84,27,134
 : #541B86]

[CMYK : 100,100,25,25
 RGB : 23,28,97
 : #171C61]

[CMYK : 50,100,0,0
 RGB : 146,7,131
 : #920783]

[CMYK : 80,100,0,0
 RGB : 84,27,134
 : #541B86]

[CMYK : 0,0,0,80
 RGB : 89,87,87
 : #595757]

[CMYK : 15,100,90,10
 RGB : 195,13,35
 : #C30D23]

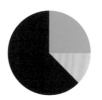

[CMYK : 80,100,0,0
 RGB : 84,27,134
 : #541B86]

[CMYK : 75,0,100,0
 RGB : 34,172,56
 : #22AC38]

[CMYK : 40,10,0,0
 RGB : 161,203,237
 : #A1CBED]

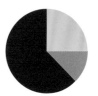

[CMYK : 80,100,0,0
 RGB : 84,27,134
 : #541B86]

[CMYK : 0,20,100,0
 RGB : 253,208,0
 : #FDD000]

[CMYK : 0,0,0,40
 RGB : 181,181,182
 : #B5B5B6]

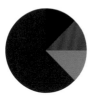

[CMYK : 80,100,0,0
 RGB : 84,27,134
 : #541B86]

[CMYK : 100,100,25,25
 RGB : 23,28,97
 : #171C61]

[CMYK : 70,70,15,15
 RGB : 90,78,134
 : #5A4E86]

[CMYK : 44,45,10,10
 RGB : 147,134,172
 : #9386AC]

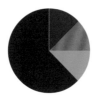

[CMYK : 80,100,0,0
 RGB : 84,27,134
 : #541B86]

[CMYK : 0,0,0,75
 RGB : 102,100,100
 : #666464]

[CMYK : 0,80,0,0
 RGB : 232,82,152
 : #E85298]

[CMYK : 15,50,0,0
 RGB : 215,150,192
 : #D796C0]

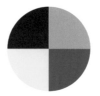

[CMYK : 80,100,0,0
 RGB : 84,27,134
 : #541B86]

[CMYK : 0,0,0,30
 RGB : 201,202,202
 : #C9CACA]

[CMYK : 100,50,70,0
 RGB : 0,105,95
 : #00695F]

[CMYK : 5,0,90,0
 RGB : 250,238,0
 : #FAEE00]

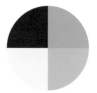

[CMYK : 80,100,0,0
 RGB : 84,27,134
 : #541B86]

[CMYK : 75,0,100,0
 RGB : 34,172,56
 : #22AC38]

[CMYK : 50,0,100,0
 RGB : 143,195,31
 : #8FC31F]

[CMYK : 0,0,60,0
 RGB : 255,246,127
 : #FFF67F]

CMYK : 80,100,0,0
RGB : 84,27,134
: #541B86

CMYK : 60,80,0,0
RGB : 125,70,152
: #7D4698

CMYK : 80,100,0,0
RGB : 84,27,134
: #541B86

CMYK : 35,100,35,10
RGB : 164,11,93
: #A40B5D

CMYK : 80,100,0,0
RGB : 84,27,134
: #541B86

CMYK : 100,60,0,0
RGB : 0,91,172
: #005BAC

CMYK : 80,100,0,0
RGB : 84,27,134
: #541B86

CMYK : 0,100,50,0
RGB : 229,0,79
: #E5004F

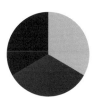
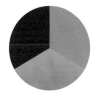

CMYK : 80,100,0,0
RGB : 84,27,134
: #541B86

CMYK : 70,70,0,0
RGB : 99,86,163
: #6356A3

CMYK : 40,70,0,0
RGB : 166,96,163
: #A660A3

CMYK : 80,100,0,0
RGB : 84,27,134
: #541B86

CMYK : 40,65,90,35
RGB : 127,79,33
: #7F4F21

CMYK : 85,50,0,0
RGB : 3,110,184
: #036EB8

CMYK : 80,100,0,0
RGB : 84,27,134
: #541B86

CMYK : 15,40,0,0
RGB : 217,170,205
: #D9AACD

CMYK : 0,100,0,0
RGB : 228,0,127
: #E4007F

CMYK : 80,100,0,0
RGB : 84,27,134
: #541B86

CMYK : 60,38,0,0
RGB : 112,143,201
: #708FC9

CMYK : 0,50,100,0
RGB : 243,152,0
: #F39800

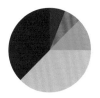
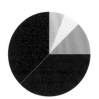

CMYK : 80,100,0,0
RGB : 84,27,134
: #541B86

CMYK : 18,35,0,0
RGB : 212,178,212
: #D4B2D4

CMYK : 25,50,0,0
RGB : 196,144,191
: #C490BF

CMYK : 35,70,0,0
RGB : 176,98,163
: #B062A3

CMYK : 45,100,0,0
RGB : 156,1,131
: #9C0183

CMYK : 80,100,0,0
RGB : 84,27,134
: #541B86

CMYK : 0,0,0,80
RGB : 89,87,87
: #595757

CMYK : 80,10,45,0
RGB : 0,162,154
: #00A29A

CMYK : 40,0,0,0
RGB : 159,217,246
: #9FD9F6

CMYK : 30,25,0,0
RGB : 187,188,222
: #BBBCDE

CMYK : 80,100,0,0
RGB : 84,27,134
: #541B86

CMYK : 82,30,0,0
RGB : 0,139,207
: #008BCF

CMYK : 60,0,20,0
RGB : 93,194,208
: #5DC2D0

CMYK : 30,0,45,0
RGB : 192,221,163
: #C0DDA3

CMYK : 0,0,35,0
RGB : 255,250,188
: #FFFABC

CMYK : 0,30,80,0
RGB : 250,192,61
: #FAC03D

CMYK : 80,100,0,0
RGB : 84,27,134
: #541B86

CMYK : 75,0,100,0
RGB : 34,172,56
: #22AC38

CMYK : 0,0,90,0
RGB : 255,242,0
: #FFF200

CMYK : 0,85,85,0
RGB : 233,72,41
: #E94829

CMYK : 0,50,0,0
RGB : 241,158,194
: #F19EC2

CMYK : 60,38,0,0
RGB : 112,143,201
: #708FC9

VIOLET

GRADATION

[BASE COLOR ● CMYK : 80,100,0,0 / RGB : 84,27,134 : #541B86]

SIMPLE PATTERN

DESIGN PATTERN

<table>
<tr><td>1</td><td>CMYK : 20,50,0,0
RGB : 206,147,191
#CE93BF</td><td>2</td><td>CMYK : 28,0,62,0
RGB : 198,221,124
#C6DD7C</td><td>3</td><td>CMYK : 0,45,85,0
RGB : 245,163,45
#F5A32D</td><td>4</td><td>CMYK : 50,0,20,0
RGB : 131,204,210
#83CCD2</td></tr>
<tr><td>5</td><td>CMYK : 50,36,14,0
RGB : 141,154,187
#8D9ABB</td><td>6</td><td>CMYK : 0,80,0,0
RGB : 232,82,152
#E85298</td><td>7</td><td>CMYK : 60,45,70,0
RGB : 122,130,93
#7A825D</td><td>8</td><td>CMYK : 100,50,80,0
RGB : 0,105,83
#006953</td></tr>
</table>

藍紫色能取代黑色,相當便利,與海軍藍顏色相近,也有誠信與信任的印象,用於品牌識別色也能展現出獨到的風格。藍紫色略帶紅色調,相當易於和食物搭配。

FAIR TRADE

Ecological Modernization

When you combine crayon colors on a white piece of paper, it might look mixed, but it might be a little over white measurement units from a micro – perspective.

咖啡色

BROWN

咖啡色具有溫度感，能撫慰人心。
咖啡色常見於大自然中，
充滿大地的印象，
是帶有穩定感的顏色。

COLOR IMAGE　大地、老成、踏實、穩定

BROWN

← 跟橘色搭配，營造溫暖印象

咖啡色讓人聯想到大地或樹木，是具有強烈大自然印象的顏色。將咖啡色搭配陽光感的橘色，能營造更顯溫暖的印象。咖啡色的色調溫和，即便是圖像式的元素也不會感到硬邦邦，相當協調。

[● CMYK：40,100,100,40　/ RGB：119,11,17　．#770B11　]
[● CMYK：0,75,90,0　　 / RGB：235,97,32　．#EB6120　]
[● CMYK：100,40,100,30 / RGB：0,92,48　　．#005C30]

COLOR BALANCE

BROWN × WHITE
咖啡色 × 白色

it can make the original color more powerful and multiply its brightness.
Brightness can be expressed in such ways. If you want a pop feel and mix many colors,
it could end up looking childish with a child-like impression.
In these cases, the number of colors needs to be limited somewhat and mix colors that are not apparently pop like gray,
adding an intellectual feel and reducing the child-like impression.

ARTISAN COUTURE

讓傳統的意象昇華為現代風

想強調文化、歷史感,或是想營造骨董風時,咖啡
色相當好用,而若是與幾何圖形搭配,也能營造出
深具異國情調的氛圍。白色為版面增添休閒感,和
字體搭配更是讓作品提升為現代感的設計。

```
[ ● CMYK : 40,100,100,40 / RGB : 119,11,17    . #770B11 ]
[ ● CMYK : 60,100,100,70 / RGB : 55,0,0       . #370000 ]
[ ○ CMYK : 0,0,0,0       / RGB : 255,255,255   . #FFFFFF ]
[ ● CMYK : 100,65,100,0  / RGB : 0,88,59       . #00583B ]
```

COLOR BALANCE

BROWN × BEIGE × YELLOW
咖啡色 × 米色 × 黃色

COLOR BALANCE

1

BROWN × GREEN
咖啡色 × 綠色

COLOR BALANCE

2

BROWN × YELLOW × BLUE
咖啡色 × 黃色 × 藍色

COLOR BALANCE

3

1 | 打造具有分量感的復古設計

咖啡色配上歐文字體，充滿復古風。咖啡
色讓人聯想到咖啡或紅茶，可帶來穩定與安心
感，經常用於咖啡店的設計。

[● CMYK : 40,100,100,40 / RGB : 119,11,17 #770B11]
[● CMYK : 0,10,25,30 / RGB : 200,186,159 #C8BA9F]
[● CMYK : 0,30,100,0 / RGB : 250,190,0 #FABE00]
[● CMYK : 0,100,100,0 / RGB : 230,0,18 #E60012]
[● CMYK : 100,0,0,0 / RGB : 0,160,233 #00A0E9]

2 | 運用自然的配色營造療癒感

咖啡色和綠色是能讓人聯想到大自然或植
物的配色，降低顏色的彩度，就能營造出時髦印
象。範例充滿玩心，呈現繪本般的獨特感。

[● CMYK : 40,100,100,40 / RGB : 119,11,17 #770B11]
[● CMYK : 55,0,70,0 / RGB : 124,193,109 #7CC16D]
[● CMYK : 0,10,30,0 / RGB : 254,235,190 #FEEBBE]

3 | 適合各種用途的四平八穩感

咖啡色辨識度佳，也適用於文字上。咖啡
色比黑或海軍藍更有溫度感，與人物照組合使用
能讓設計顯得更加充滿溫度。

[● CMYK : 40,100,100,40 / RGB : 119,11,17 #770B11]
[● CMYK : 0,20,100,0 / RGB : 253,208,0 #FDD000]
[● CMYK : 100,0,25,0 / RGB : 0,160,193 #00A0C1]

BROWN

COLOR PATTERN

CMYK : 40,100,100,40
RGB : 119,11,17
: #770B11

CMYK : 35,60,100,25
RGB : 149,97,20
: #956114

CMYK : 40,100,100,40
RGB : 119,11,17
: #770B11

CMYK : 90,30,95,30
RGB : 0,105,52
: #006934

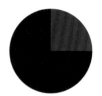

CMYK : 40,100,100,40
RGB : 119,11,17
: #770B11

CMYK : 85,85,0,0
RGB : 65,57,147
: #413993

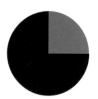

CMYK : 40,100,100,40
RGB : 119,11,17
: #770B11

CMYK : 0,0,0,50
RGB : 159,160,160
: #9FA0A0

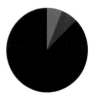

CMYK : 40,100,100,40
RGB : 119,11,17
: #770B11

CMYK : 30,50,100,15
RGB : 172,124,17
: #AC7C11

CMYK : 30,60,100,40
RGB : 135,83,4
: #875304

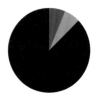

CMYK : 40,100,100,40
RGB : 119,11,17
: #770B11

CMYK : 90,25,95,30
RGB : 0,109,53
: #006D35

CMYK : 0,54,76,0
RGB : 241,145,65
: #F19141

CMYK : 40,100,100,40
RGB : 119,11,17
: #770B11

CMYK : 0,100,0,0
RGB : 228,0,127
: #E4007F

CMYK : 15,40,0,0
RGB : 217,170,205
: #D9AACD

CMYK : 40,100,100,40
RGB : 119,11,17
: #770B11

CMYK : 60,0,0,0
RGB : 84,195,241
: #54C3F1

CMYK : 0,100,100,0
RGB : 230,0,18
: #E60012

CMYK : 40,100,100,40
RGB : 119,11,17
: #770B11

CMYK : 0,100,0,10
RGB : 214,0,119
: #D60077

CMYK : 0,75,30,10
RGB : 220,90,117
: #DC5A75

CMYK : 0,50,30,10
RGB : 226,146,142
: #E2928E

CMYK : 40,100,100,40
RGB : 119,11,17
: #770B11

CMYK : 40,60,0,0
RGB : 166,116,176
: #A674B0

CMYK : 60,30,0,0
RGB : 108,155,210
: #6C9BD2

CMYK : 60,10,50,0
RGB : 107,179,146
: #6BB392

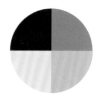

CMYK : 40,100,100,40
RGB : 119,11,17
: #770B11

CMYK : 0,0,0,50
RGB : 159,160,160
: #9FA0A0

CMYK : 0,30,0,0
RGB : 247,201,221
: #F7C9DD

CMYK : 0,10,30,0
RGB : 254,235,190
: #FEEBBE

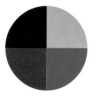

CMYK : 40,100,100,40
RGB : 119,11,17
: #770B11

CMYK : 0,40,100,0
RGB : 246,171,0
: #F6AB00

CMYK : 100,50,0,0
RGB : 0,104,183
: #0068B7

CMYK : 0,100,100,0
RGB : 230,0,18
: #E60012

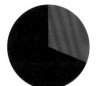

CMYK : 40,100,100,40
RGB : 119,11,17
: #770B11

CMYK : 0,68,50,35
RGB : 178,84,76
: #B2544C

CMYK : 40,100,100,40
RGB : 119,11,17
: #770B11

CMYK : 15,100,90,10
RGB : 195,13,35
: #C30D23

CMYK : 40,100,100,40
RGB : 119,11,17
: #770B11

CMYK : 80,38,0,0
RGB : 15,130,198
: #0F82C6

CMYK : 40,100,100,40
RGB : 119,11,17
: #770B11

CMYK : 50,0,60,0
RGB : 139,199,130
: #8BC782

CMYK : 40,100,100,40
RGB : 119,11,17
: #770B11

CMYK : 40,55,60,0
RGB : 169,125,100
: #A97D64

CMYK : 60,75,70,0
RGB : 127,84,79
: #7F544F

CMYK : 40,100,100,40
RGB : 119,11,17
: #770B11

CMYK : 85,50,0,0
RGB : 3,110,184
: #036EB8

CMYK : 60,30,0,0
RGB : 108,155,210
: #6C9BD2

CMYK : 40,100,100,40
RGB : 119,11,17
: #770B11

CMYK : 20,0,100,0
RGB : 218,224,0
: #DAE000

CMYK : 0,0,0,40
RGB : 181,181,182
: #B5B5B6

CMYK : 40,100,100,40
RGB : 119,11,17
: #770B11

CMYK : 76,0,25,0
RGB : 0,178,196
: #00B2C4

CMYK : 0,100,0,0
RGB : 228,0,127
: #E4007F

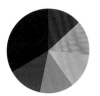

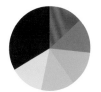

CMYK : 40,100,100,40
RGB : 119,11,17
: #770B11

CMYK : 75,100,0,0
RGB : 96,25,134
: #601986

CMYK : 55,100,0,0
RGB : 137,12,132
: #890C84

CMYK : 30,100,0,0
RGB : 182,0,129
: #B60081

CMYK : 0,100,0,0
RGB : 228,0,127
: #E4007F

CMYK : 40,100,100,40
RGB : 119,11,17
: #770B11

CMYK : 0,57,30,0
RGB : 239,140,144
: #EF8C90

CMYK : 0,0,60,30
RGB : 202,194,100
: #CAC264

CMYK : 80,33,30,0
RGB : 19,136,163
: #1388A3

CMYK : 50,50,85,30
RGB : 117,101,49
: #756531

CMYK : 40,100,100,40
RGB : 119,11,17
: #770B11

CMYK : 0,100,80,10
RGB : 215,0,41
: #D70029

CMYK : 30,50,100,0
RGB : 190,137,21
: #BE8915

CMYK : 0,35,90,0
RGB : 248,182,22
: #F8B616

CMYK : 0,60,10,0
RGB : 238,134,168
: #EE86A8

CMYK : 100,90,0,0
RGB : 11,49,143
: #0B318F

CMYK : 40,100,100,40
RGB : 119,11,17
: #770B11

CMYK : 30,80,0,0
RGB : 184,76,151
: #B84C97

CMYK : 85,40,0,0
RGB : 0,124,195
: #007CC3

CMYK : 76,0,25,0
RGB : 0,178,196
: #00B2C4

CMYK : 50,0,100,0
RGB : 143,195,31
: #8FC31F

CMYK : 20,0,100,0
RGB : 218,224,0
: #DAE000

BROWN

GRADATION

[BASE COLOR ● CMYK : 40,100,100,40 / RGB : 119,11,17 #770B11]

SIMPLE PATTERN

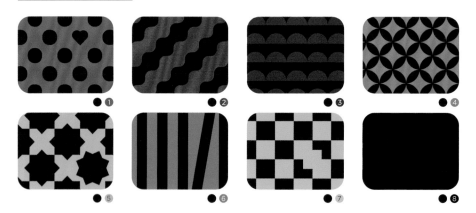

DESIGN PATTERN

① CMYK : 35,60,80,0 RGB : 176,118,66 #B37642	**②** CMYK : 0,90,95,0 RGB : 232,56,23 #E83817	**③** CMYK : 25,100,20,0 RGB : 191,0,113 #BF0071	**④** CMYK : 85,20,35,0 RGB : 0,148,164 #0094A4
⑤ CMYK : 0,35,27,0 RGB : 246,188,172 #F6BCAC	**⑥** CMYK : 50,0,100,30 RGB : 112,156,18 #709C12	**⑦** CMYK : 50,0,35,0 RGB : 134,202,182 #86CAB6	**⑧** CMYK : 100,100,0,80 RGB : 0,0,47 #00002F

咖啡色也適用於天然原料或愛護地球等自然意象的設計。咖啡色背景可讓人像更加鮮明，增添於設計中的紋理則營造出高雅的氛圍。

本を読むことで、日常の情景はより豊かに感じ取れます。
ワインを飲むことで、食事の味わいがいっそう豊かになります。
そう、どちらも「人生のひとときを豊かにする」という意味では、
とてもよく似た存在。ブルックリンパーラーでは、
そんな二つの影の立役者たちに焦点をあてました。
気軽に楽しめるものから、ズシンと重みのあるものまで、
テーマに沿ってセレクトした様々な本とワインと共に、
ちょっと優雅で贅沢な時間をお過ごしください。

Creative studio OUWN

EST. '21

Brooklyn parlor

Food & Books , Music People And Thought.

READ & TASTE

'21-26 *Shinjuku Oioi Anex B1f, 3-1-26 Shinjuku* 75cl℮
Shinjuku-ku Tokyo 160-0022 Japan

Ouwn

Alc 11.24% Vol

@Brooklyn Parlor Shinjuku
brooklynparlor.co.jp/shinjuku

米色

BEIGE

米色溫柔且柔軟，
讓人感到心平氣和，
可賦予設計自然的印象，
是能緩和氣氛的輕鬆顏色。

COLOR
IMAGE | 和緩、樸素、保守

← 溫柔包圍的顏色

即便採用了高彩度顏色，利用米色加以包圍，就能讓版面顯得溫和。米色具有咖啡色的穩重及白色的開朗，能建構出舒適的空間感。將黑色的密度降低、提升亮度，便能有極佳的效果。

```
[ ⬜ CMYK : 0,8,24,10      / RGB : 238,224,192  . #EEE0C0 ]
[ ⬛ CMYK : 0,0,0,100       / RGB : 35,24,21     . #231815  ]
[ ⬛ CMYK : 0,100,100,10   / RGB : 215,0,15      #D7000F ]
[ ⬜ CMYK : 100,0,100,10   / RGB : 0,145,64      #009140 ]
```

COLOR BALANCE

COLOR : 01
VIOLET
COLOR : 02
BROWN
COLOR : 03
BEIGE

BEIGE × SAME COLOR
米色 × 同色系顏色

利用同色系建構版面並製造對比

米色能讓有機的設計元素更加柔和，讓人感到舒服。
範例採用了顏色統一的照片建構版面，並透過顏色
深淺製造對比。留白空間則予人潔淨印象。

[● CMYK : 0,8,24,10 / RGB : 238,224,192 . #EEE0C0]
[● CMYK : 10,30,100,35 / RGB : 174,138,0 . #AE8A00]
[● CMYK : 0,70,100,60 / RGB : 128,52,0 . #803400]

COLOR BALANCE

BEIGE × HIGH CHROMA
米色 × 高彩度顏色

COLOR BALANCE

1

BEIGE × YELLOW
米色 × 黃色

COLOR BALANCE

2

BEIGE × MULTI-COLOR
米色 × 多色

COLOR BALANCE

3

1 | 也可用於營造氣氛

　　自然感的米色除了能襯托出高彩度顏色，
也能讓版面不顯得咄咄逼人。米色與植物系元素
非常搭，加入真實照片則帶出立體感，很適用於
自然氛圍的設計。

[● CMYK : 0,8,24,10 　　 / RGB : 238,224,192 . #EEE0C0]
[● CMYK : 0,40,40,50 　 / RGB : 153,109,89 　. #996D59]
[● CMYK : 0,80,0,0 　　 / RGB : 232,82,152 　. #E85298]
[● CMYK : 50,0,100,0 　 / RGB : 143,195,31 　. #8FC31F]
[● CMYK : 100,0,100,20 / RGB : 0,135,60 　　. #00873C]

2 | 以原始素材色帶出自然感

　　米色既是牛皮紙的顏色，也有原始素材色
的印象，相當適用於自然素材印象的設計。

[● CMYK : 0,8,24,10 　 / RGB : 238,224,192 . #EEE0C0]
[● CMYK : 0,25,90,0 　 / RGB : 252,200,14 . #FCC80E]
[　 CMYK : 0,0,75,0 　 / RGB : 255,243,82 . #FFF352]

3 | 不同顏色之間的柔軟緩衝

　　雖使用了各式各樣的顏色，但隨處可見的
米色發揮了緩衝功效，營造出輕柔氛圍。中央下
端的藍色是亮點所在。

[● CMYK : 0,8,24,10 　 / RGB : 238,224,192 . #EEE0C0]
[● CMYK : 0,90,100,15 / RGB : 209,50,9 　 . #D13209]
[● CMYK : 0,25,25,0 　 / RGB : 249,208,186 . #F9D0BA]
[● CMYK : 0,60,100,25 / RGB : 199,107,0 　. #C76B00]
[● CMYK : 70,25,25,0 　 / RGB : 72,154,178 . #489AB2]

COLOR PATTERN

CMYK : 0,8,24,10
RGB : 238,224,192
#EEE0C0

CMYK : 33,37,58,0
RGB : 185,161,114
#B9A172

CMYK : 0,8,24,10
RGB : 238,224,192
#EEE0C0

CMYK : 14,23,37,0
RGB : 224,200,164
#E0C8A4

CMYK : 0,8,24,10
RGB : 238,224,192
#EEE0C0

CMYK : 51,51,0,0
RGB : 140,128,187
#8C80BB

CMYK : 0,8,24,10
RGB : 238,224,192
#EEE0C0

CMYK : 85,50,0,0
RGB : 3,110,184
#036EB8

CMYK : 0,8,24,10
RGB : 238,224,192
#EEE0C0

CMYK : 35,60,80,25
RGB : 149,97,52
#956134

CMYK : 40,70,100,50
RGB : 106,57,6
#6A3906

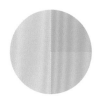

CMYK : 0,8,24,10
RGB : 238,224,192
#EEE0C0

CMYK : 23,23,28,0
RGB : 205,195,180
#CDC3B4

CMYK : 40,10,15,0
RGB : 163,202,213
#A3CAD5

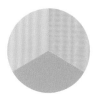

CMYK : 0,8,24,10
RGB : 238,224,192
#EEE0C0

CMYK : 0,30,0,0
RGB : 247,201,221
#F7C9DD

CMYK : 0,0,0,30
RGB : 201,202,202
#C9CACA

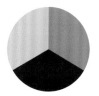

CMYK : 0,8,24,10
RGB : 238,224,192
#EEE0C0

CMYK : 0,55,85,0
RGB : 241,142,44
#F18E2C

CMYK : 60,100,0,0
RGB : 127,16,132
#7F1084

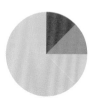

CMYK : 0,8,24,10
RGB : 238,224,192
#EEE0C0

CMYK : 0,80,95,0
RGB : 234,85,20
#EA5514

CMYK : 0,50,100,0
RGB : 243,152,0
#F39800

CMYK : 0,15,90,0
RGB : 255,218,1
#FFDA01

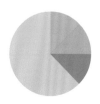

CMYK : 0,8,24,10
RGB : 238,224,192
#EEE0C0

CMYK : 35,25,0,0
RGB : 176,184,221
#B0B8DD

CMYK : 15,35,0,0
RGB : 218,180,212
#DAB4D4

CMYK : 5,50,0,10
RGB : 218,146,181
#DA92B5

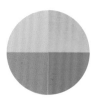

CMYK : 0,8,24,10
RGB : 238,224,192
#EEE0C0

CMYK : 0,30,90,0
RGB : 250,191,19
#FABF13

CMYK : 95,20,70,0
RGB : 0,140,108
#008C6C

CMYK : 0,10,30,30
RGB : 200,185,151
#C8B997

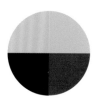

CMYK : 0,8,24,10
RGB : 238,224,192
#EEE0C0

CMYK : 30,0,0,10
RGB : 175,213,233
#AFD5E9

CMYK : 0,100,30,0
RGB : 229,0,101
#E50065

CMYK : 0,0,0,100
RGB : 35,24,21
#231815

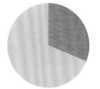

CMYK : 0,8,24,10
RGB : 238,224,192
: #EEE0C0

CMYK : 0,55,80,0
RGB : 241,142,56
: #F18E38

CMYK : 0,8,24,10
RGB : 238,224,192
: #EEE0C0

CMYK : 0,0,0,25
RGB : 211,211,212
: #D3D3D4

CMYK : 0,8,24,10
RGB : 238,224,192
: #EEE0C0

CMYK : 25,0,45,0
RGB : 204,226,163
: #CCE2A3

CMYK : 0,8,24,10
RGB : 238,224,192
: #EEE0C0

CMYK : 0,50,30,0
RGB : 242,156,151
: #F29C97

CMYK : 0,8,24,10
RGB : 238,224,192
: #EEE0C0

CMYK : 0,35,85,0
RGB : 248,182,45
: #F8B62D

CMYK : 25,40,70,0
RGB : 201,160,89
: #C9A059

CMYK : 0,8,24,10
RGB : 238,224,192
: #EEE0C0

CMYK : 13,26,28,0
RGB : 225,197,178
: #E1C5B2

CMYK : 35,0,42,0
RGB : 179,217,169
: #B3D9A9

CMYK : 0,8,24,10
RGB : 238,224,192
: #EEE0C0

CMYK : 40,65,90,35
RGB : 127,79,33
: #7F4F21

CMYK : 10,50,0,0
RGB : 224,152,193
: #E098C1

CMYK : 0,8,24,10
RGB : 238,224,192
: #EEE0C0

CMYK : 100,0,100,0
RGB : 0,153,68
: #009944

CMYK : 0,20,100,0
RGB : 253,208,0
: #FDD000

CMYK : 0,8,24,10
RGB : 238,224,192
: #EEE0C0

CMYK : 0,0,70,10
RGB : 242,229,92
: #F2E55C

CMYK : 10,20,70,10
RGB : 220,192,88
: #DCC058

CMYK : 20,40,60,10
RGB : 197,153,101
: #C59965

CMYK : 30,60,80,10
RGB : 177,112,59
: #B1703B

CMYK : 0,8,24,10
RGB : 238,224,192
: #EEE0C0

CMYK : 0,0,40,25
RGB : 212,206,147
: #D4CE93

CMYK : 0,0,60,15
RGB : 232,221,115
: #E8DD73

CMYK : 25,0,60,10
RGB : 192,210,121
: #C0D279

CMYK : 40,20,30,0
RGB : 166,186,177
: #A6BAB1

CMYK : 0,8,24,10
RGB : 238,224,192
: #EEE0C0

CMYK : 50,70,0,0
RGB : 145,93,163
: #915DA3

CMYK : 40,50,0,0
RGB : 166,136,189
: #A688BD

CMYK : 18,30,0,0
RGB : 213,188,218
: #D5BCDA

CMYK : 10,50,0,0
RGB : 224,152,193
: #E098C1

CMYK : 0,65,0,0
RGB : 236,122,172
: #EC7AAC

CMYK : 0,8,24,10
RGB : 238,224,192
: #EEE0C0

CMYK : 0,0,0,100
RGB : 35,24,21
: #231815

CMYK : 0,0,90,0
RGB : 255,242,0
: #FFF200

CMYK : 25,40,65,0
RGB : 201,160,99
: #C9A063

CMYK : 100,0,30,0
RGB : 0,159,185
: #009FB9

CMYK : 0,90,45,0
RGB : 231,53,92
: #E7355C

GRADATION

[BASE COLOR ● CMYK : 0,8,24,10 / RGB : 238,224,192 . #EEE0C0]

② ③ ⑥ ⑦

③② ③⑧ ②⑧ ④⑤

SIMPLE PATTERN

① ② ③ ④

❺ ❻ ❼ ❽

DESIGN PATTERN

③ ②④❺ ❻❽

[1] CMYK : 15,24,39,0
RGB : 222,198,159
: #DEC69F

[5] CMYK : 0,90,70,0
RGB : 232,56,61
: #E8383D

[2] CMYK : 0,30,80,0
RGB : 250,192,61
: #FAC03D

[6] CMYK : 15,60,0,0
RGB : 213,128,178
: #D580B2

[3] CMYK : 30,0,0,30
RGB : 147,180,197
: #93B4C5

[7] CMYK : 75,0,27,35
RGB : 0,136,147
: #008893

[4] CMYK : 55,60,65,40
RGB : 96,76,63
: #604C3F

[8] CMYK : 50,100,0,0
RGB : 146,7,131
: #920783

米色紙張配上白色油墨,呈現出秋冬素樸的溫暖印象。顏色本身的存在感不強,用在強調觸感或質感的設計上效果極佳。封面與內頁之間的落差,讓照片的鮮豔度與深度極為搶眼。

CHAPTER 9

BLACK & WHITE & GRAY

超越一切光與影
絕對不可或缺的顏色

黑色與白色是任何設計中都不可或
缺的純粹顏色，具備中立的印象及
基本的穩定感。

COLOR
IMAGE　　高級感、穩定感、神聖

← 黑色 & 白色設計作品的範本照
　以黑白兩色俐落地建構出充滿變化的版面，
圖像式元素讓作品既時尚又現代。輕巧的細字字
體則為整體增添了輕盈感。

[● CMYK：0,0,0,0 　　　／ RGB：255,255,255．#FFFFFF]
[○ CMYK：60,60,60,100 ／ RGB：0,0,0 　　．#000000]

COLOR BALANCE

米白色

OFF-
WHITE

米白色是色調相當微弱的柔和顏色，

呈現出肌膚般的溫度感，

給人溫和且純淨的感覺，

也具有能呈現出素材本質的印象。

COLOR
IMAGE | 清潔、純真、清新、誠實

← | 降低易讀性以凸顯質感

採用淺色調的白色與淺灰色建構版面，並降低易讀性以凸顯質感。這樣的配色雖然基本，略呈現出珊瑚色調的米白色卻讓版面顯得具有溫度感。

[CMYK : 0,3,6,0 / RGB : 255,250,243. #FFFAF3]
[● CMYK : 0,0,0,30 / RGB : 201,202,202. #C9CACA]

COLOR BALANCE

※ 由於米白色的顏色相當淺，使用面積不大時會與白色難以分辨。
遇上這樣的狀況時，可將米白色的數值稍微調高。

OFF-WHITE × PINK × BLACK × BROWN
米白色 × 粉紅色 × 黑色 × 咖啡色

PLAIN BREAD CHERRY WHAT IS THIS? BLOSSOMS

THE BAG CLOSURE WAS BORN IN 1952. MR. FLOYD PAXTON, WHO WAS IN THE PACKAGING MACHINERY BUSINESS IN THE UNITED STATES, WAS ASKED, "IS THERE AN EASY WAY TO CLOSE THE MOUTH OF THE BAG AFTER PACKING THE APPLES?" AND DEVISED THE PROTOTYPE ON THE PLANE. IN JAPAN, IT HAS A STRONG IMAGE AS A LOAF OF BREAD, BUT IN THE UNITED STATES, IT IS STILL OFTEN USED FOR PACKAGING VEGETABLES AND FRUIT. MOST OF THE DOMESTIC USES ARE FOR BREAD. QUICK ROCK JAPAN SOLD ABOUT 1.4 BILLION YEN LAST YEAR, BUT MOST OF IT IS RELATED TO BAKERY COMPANIES.

些許黃色調營造出時間流逝感

米白色不會妨礙其他顏色，對於所有顏色而言都是
極易搭配的底色。米白色帶黃色調，相較於純白色
更能給人時間的流逝感及溫度感，與復古元素相當
搭配。一整片粉紅色中的一點咖啡色是亮點所在。

[○ CMYK : 0,3,6,0 / RGB : 255,250,243 . #FFFAF3]
[● CMYK : 0,80,0,0 / RGB : 232,82,152 . #E85298]
[● CMYK : 0,0,0,100 / RGB : 35,24,21 . #231815]
[● CMYK : 25,40,78,0 / RGB : 201,159,73 . #C99F49]

COLOR BALANCE

OFF-WHITE × BLACK × GREEN
米白色 × 黑色 × 綠色

COLOR BALANCE　　1

OFF-WHITE × YELLOW × YELLOW GREEN
米白色 × 黃色 × 黃綠色

COLOR BALANCE　　2

OFF-WHITE × RED × BLUE × YELLOW
米白色 × 紅色 × 藍色 × 黃色

COLOR BALANCE　　3

1 強烈卻不失柔和的氛圍

米白色的柔和自然印象為設計元素增添討喜感，輕柔的白色模糊效果降低了黑色的強度，並將觀者視線引導至畫面整體。

```
[ ○ CMYK : 0,3,6,0        / RGB : 255,250,243. #FFFAF3  ]
[ ● CMYK : 0,0,0,100      / RGB : 35,24,21    #231815   ]
[ ● CMYK : 100,0,100,30   / RGB : 0,124,54    #007C36   ]
```

2 利用顏色與線條粗細製造變化

米白色配上黃色調更強的顏色，讓整體溫度感提升。點綴於各處的黑色文字與黃綠色等亮點為畫面增添變化。粗細線條的組合讓設計不流於單調。

```
[ ○ CMYK : 0,3,6,0        / RGB : 255,250,243. #FFFAF3  ]
[ ● CMYK : 0,25,90,0      / RGB : 252,200,14   #FCC80E  ]
[ ● CMYK : 50,0,100,0     / RGB : 143,195,31   #8FC31F  ]
[ ● CMYK : 0,0,0,100      / RGB : 35,24,21     #231815  ]
```

3 柔化鮮豔的色調

屬於原色的紅、黃、藍易顯得鮮豔，但米白色背景能讓色調顯得柔和。加入灰色等無彩色也可發揮中和效果。

```
[ ○ CMYK : 0,3,6,0        / RGB : 255,250,243. #FFFAF3 ]
[ ● CMYK : 15,100,60,0    / RGB : 208,7,70     #D00746 ]
[ ● CMYK : 81,15,0,0      / RGB : 0,158,222     #009EDE ]
[ ● CMYK : 0,0,0,30       / RGB : 201,202,202  #C9CACA ]
[ ● CMYK : 0,20,100,0     / RGB : 253,208,0    #FDD000 ]
```

COLOR PATTERN

```
CMYK : 0,3,6,0
RGB  : 255,250,243
       #FFFAF3

CMYK : 0,0,50,0
RGB  : 255,247,153
       #FFF799
```

```
CMYK : 0,3,6,0
RGB  : 255,250,243
       #FFFAF3

CMYK : 10,8,13,0
RGB  : 234,232,223
       #EAE8DF
```

```
CMYK : 0,3,6,0
RGB  : 255,250,243
       #FFFAF3

CMYK : 40,0,0,0
RGB  : 159,217,246
       #9FD9F6
```

```
CMYK : 0,3,6,0
RGB  : 255,250,243
       #FFFAF3

CMYK : 80,0,100,0
RGB  : 0,167,60
       #00A73C
```

```
CMYK : 0,3,6,0
RGB  : 255,250,243
       #FFFAF3

CMYK : 0,10,30,0
RGB  : 254,235,190
       #FEEBBE

CMYK : 0,10,100,0
RGB  : 255,225,0
       #FFE100
```

```
CMYK : 0,3,6,0
RGB  : 255,250,243
       #FFFAF3

CMYK : 0,20,0,0
RGB  : 250,220,233
       #FADCE9

CMYK : 0,20,100,40
RGB  : 179,148,0
       #B39400
```

```
CMYK : 0,3,6,0
RGB  : 255,250,243
       #FFFAF3

CMYK : 0,80,80,0
RGB  : 234,85,50
       #EA5532

CMYK : 0,10,100,0
RGB  : 255,225,0
       #FFE100
```

```
CMYK : 0,3,6,0
RGB  : 255,250,243
       #FFFAF3

CMYK : 80,25,10,0
RGB  : 0,147,199
       #0093C7

CMYK : 0,50,90,50
RGB  : 152,93,0
       #985D00
```

```
CMYK : 0,3,6,0
RGB  : 255,250,243
       #FFFAF3

CMYK : 0,10,30,0
RGB  : 254,235,190
       #FEEBBE

CMYK : 0,15,24,15
RGB  : 227,204,179
       #E3CCB3

CMYK : 0,25,65,20
RGB  : 216,175,89
       #D8AF59
```

```
CMYK : 0,3,6,0
RGB  : 255,250,243
       #FFFAF3

CMYK : 30,0,0,30
RGB  : 147,180,197
       #93B4C5

CMYK : 20,0,0,20
RGB  : 183,205,218
       #B7CDDA

CMYK : 10,0,0,10
RGB  : 219,231,237
       #DBE7ED
```

```
CMYK : 0,3,6,0
RGB  : 255,250,243
       #FFFAF3

CMYK : 0,5,20,0
RGB  : 255,245,215
       #FFF5D7

CMYK : 0,25,0,0
RGB  : 249,211,227
       #F9D3E3

CMYK : 95,20,70,0
RGB  : 0,140,108
       #008C6C
```

```
CMYK : 0,3,6,0
RGB  : 255,250,243
       #FFFAF3

CMYK : 0,0,0,30
RGB  : 201,202,202
       #C9CACA

CMYK : 0,0,0,65
RGB  : 125,125,125
       #7D7D7D

CMYK : 0,0,0,100
RGB  : 35,24,21
       #231815
```

[
CMYK : 0,3,6,0
RGB : 255,250,243
:#FFFAF3
]
[
CMYK : 0,10,30,0
RGB : 254,235,190
:#FEEBBE
]

[
CMYK : 0,3,6,0
RGB : 255,250,243
:#FFFAF3
]
[
CMYK : 0,18,10,5
RGB : 244,216,214
:#F4D8D6
]

[
CMYK : 0,3,6,0
RGB : 255,250,243
:#FFFAF3
]
[
CMYK : 0,0,20,35
RGB : 191,189,165
:#BFBDA5
]

[
CMYK : 0,3,6,0
RGB : 255,250,243
:#FFFAF3
]
[
CMYK : 10,60,0,0
RGB : 222,130,178
:#DE82B2
]

[
CMYK : 0,3,6,0
RGB : 255,250,243
:#FFFAF3
]
[
CMYK : 25,15,10,0
RGB : 200,208,219
:#C8D0DB
]
[
CMYK : 30,0,50,0
RGB : 192,221,152
:#C0DD98
]

[
CMYK : 0,3,6,0
RGB : 255,250,243
:#FFFAF3
]
[
CMYK : 10,0,60,0
RGB : 239,237,128
:#EFED80
]
[
CMYK : 70,6,40,0
RGB : 55,176,166
:#37B0A6
]

[
CMYK : 0,3,6,0
RGB : 255,250,243
:#FFFAF3
]
[
CMYK : 0,45,100,0
RGB : 245,162,0
:#F5A200
]
[
CMYK : 0,60,80,50
RGB : 150,79,25
:#964F19
]

[
CMYK : 0,3,6,0
RGB : 255,250,243
:#FFFAF3
]
[
CMYK : 0,100,0,0
RGB : 228,0,127
:#E4007F
]
[
CMYK : 50,0,0,0
RGB : 126,206,244
:#7ECEF4
]

[
CMYK : 0,3,6,0
RGB : 255,250,243
:#FFFAF3
]
[
CMYK : 0,0,70,0
RGB : 255,244,98
:#FFF462
]
[
CMYK : 0,20,100,0
RGB : 253,208,0
:#FDD000
]
[
CMYK : 0,60,100,0
RGB : 240,131,0
:#F08300
]
[
CMYK : 0,80,100,0
RGB : 234,85,4
:#EA5504
]

[
CMYK : 0,3,6,0
RGB : 255,250,243
:#FFFAF3
]
[
CMYK : 0,10,40,0
RGB : 255,233,169
:#FFE9A9
]
[
CMYK : 0,45,20,0
RGB : 243,167,172
:#F3A7AC
]
[
CMYK : 10,100,90,0
RGB : 216,12,36
:#D80C24
]
[
CMYK : 80,100,100,0
RGB : 85,46,49
:#552E31
]

[
CMYK : 0,3,6,0
RGB : 255,250,243
:#FFFAF3
]
[
CMYK : 0,0,60,0
RGB : 255,246,127
:#FFF67F
]
[
CMYK : 0,25,60,0
RGB : 251,203,114
:#FBCB72
]
[
CMYK : 0,55,45,0
RGB : 240,144,122
:#F0907A
]
[
CMYK : 50,0,10,0
RGB : 129,205,228
:#81CDE4
]
[
CMYK : 100,20,0,0
RGB : 0,140,214
:#008CD6
]

[
CMYK : 0,3,6,0
RGB : 255,250,243
:#FFFAF3
]
[
CMYK : 0,100,80,30
RGB : 182,0,31
:#B6001F
]
[
CMYK : 0,90,65,15
RGB : 209,48,60
:#D1303C
]
[
CMYK : 0,80,50,0
RGB : 234,84,93
:#EA545D
]
[
CMYK : 0,60,25,0
RGB : 238,133,147
:#EE8593
]
[
CMYK : 0,30,15,0
RGB : 247,199,198
:#F7C7C6
]

GRADATION

[BASE COLOR CMYK : 0,3,6,0 / RGB : 255,250,243 . #FFFAF3]

① ② ③ ④

③ ⑥ ① ⑤ ③ ⑦ ④ ⑧

SIMPLE PATTERN

① ② ③ ④

⑤ ⑥ ⑦ ⑧

DESIGN PATTERN

② ③ ④ ⑥ ① ⑤ ⑦ ⑧

①	CMYK : 0,25,50,0 RGB : 250,205,137 #FACD89	②	CMYK : 30,8,0,0 RGB : 187,216,241 #BBD8F1	③	CMYK : 0,15,0,10 RGB : 235,215,225 #EBD7E1	④	CMYK : 40,0,20,0 RGB : 162,215,212 #A2D7D4
⑤	CMYK : 25,25,30,25 RGB : 166,157,145 #A69D91	⑥	CMYK : 0,78,20,0 RGB : 233,88,133 #E95885	⑦	CMYK : 40,75,60,0 RGB : 168,88,88 #A85858	⑧	CMYK : 100,80,100,0 RGB : 0,71,56 #004738

天然的色調可呈現出商品本身的優點與天然感，設計主題的甘酒本身顏色就接近米白色，更加能展現出純粹的魅力。而米白色本身具備的潔淨、信賴感等意象也相當契合產品理念。

JAPAN OPEN POKER TOUR

Season 9 : TOKYO
9.26-27
BAGUS PLACE : Ginza Velvia building B1F,
2-4-6, Ginza, Chuo-ku, Tokyo, 104-0061

淺灰色

LIGHT GRAY

淺灰色相當靈活、易於搭配，能融入各種顏色，

給人充滿都會風的時髦印象，

可營造出清爽的優雅感。

COLOR IMAGE	優雅、都會、平和、和諧

← 中立的顏色能刺激觀者想像

灰色具有沉靜理智的印象，與心理戰情境的圖像相當合拍。在灰色背景加入白色讓版面顯得曖昧不清，可激發觀者的想像。黑色則構成了相當契合版面的亮點。

[● CMYK : 0,0,0,30 / RGB : 201,202,202 · #C9CACA]
[○ CMYK : 0,0,0,0 / RGB : 255,255,255 · #FFFFFF]
[● CMYK : 0,0,0,100 / RGB : 35,24,21 #231815]

COLOR BALANCE

LIGHT GRAY

LIGHT GRAY × PALE PINK
淺灰色 × 淺粉色

利用淺粉色營造出優雅感

用淺色統一版面能強化質感，淺粉色則使氛圍顯得
相當優雅。由於灰色是中性的顏色，所以版面的印
象會依據所添加的色調而形成不同的印象。

[● CMYK : 0,0,0,30　　　/ RGB : 201,202,202 . #C9CACA]
[○ CMYK : 0,0,0,10　　　/ RGB : 239,239,239 . #EFEFEF]
[● CMYK : 0,40,10,0　　 / RGB : 244,179,194 . #F4B3C2]

COLOR BALANCE

LIGHT GRAY × GREEN
淺灰色 × 綠色

COLOR BALANCE 1

LIGHT GRAY × GRAY
淺灰色 × 灰色

COLOR BALANCE 2

LIGHT GRAY × GREEN × RED
淺灰色 × 綠色 × 紅色

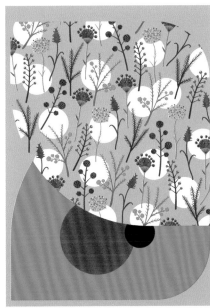

COLOR BALANCE 3

1 │ 利用黑白色調營造時尚感

　　畫面整體採用無彩色組合，衣服上的綠色為關鍵所在，建構出運動風時尚設計。黑白色調讓作品雖充滿活力，卻也不顯得過度休閒。

[● CMYK : 0,0,0,30 　　/ RGB : 201,202,202 #C9CACA]
[● CMYK : 0,0,0,100 　/ RGB : 35,24,21 　　#231815]
[● CMYK : 100,0,100,0 / RGB : 0,153,68 　　#009944]

2 │ 中和可愛的形象

　　可愛的設計主題受到灰色中和而顯得成熟，明度不一的灰色為畫面帶來律動感，也顯得相當協調，好似歐美風繪本。

[● CMYK : 0,0,0,30 　/ RGB : 201,202,202 #C9CACA]
[● CMYK : 0,0,0,60 　/ RGB : 137,137,137 #898989]
[● CMYK : 0,0,0,80 　/ RGB : 89,87,87 　#595757]
[● CMYK : 0,30,45,0 　/ RGB : 248,196,143 #F8C48F]
[● CMYK : 50,0,100,0 / RGB : 143,195,31 #8FC31F]
[● CMYK : 75,15,0,0 　/ RGB : 0,163,223 #00A3DF]

3 │ 靈活整合多種顏色

　　灰色也適合用來調整版面整體彩度，能讓鮮亮的印象顯得柔和。挖空的留白處讓版面取得協調。

[● CMYK : 0,0,0,30 　　/ RGB : 201,202,202 #C9CACA]
[● CMYK : 80,0,100,0 　/ RGB : 0,167,60 　#00A73C]
[● CMYK : 0,100,100,0 / RGB : 230,0,18 　#E60012]
[● CMYK : 56,100,100,49 / RGB : 87,11,15 #570B0F]
[● CMYK : 0,30,100,0 　/ RGB : 250,190,0 #FABE00]

COLOR PATTERN

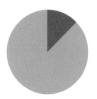

CMYK : 0,0,0,30
RGB : 201,202,202
 : #C9CACA

CMYK : 0,0,0,60
RGB : 137,137,137
 : #898989

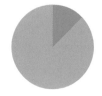

CMYK : 0,0,0,30
RGB : 201,202,202
 : #C9CACA

CMYK : 25,45,0,0
RGB : 197,154,197
 : #C59AC5

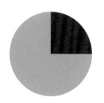

CMYK : 0,0,0,30
RGB : 201,202,202
 : #C9CACA

CMYK : 85,85,0,0
RGB : 65,57,147
 : #413993

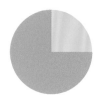

CMYK : 0,0,0,30
RGB : 201,202,202
 : #C9CACA

CMYK : 0,10,100,0
RGB : 255,225,0
 : #FFE100

CMYK : 0,0,0,30
RGB : 201,202,202
 : #C9CACA

CMYK : 0,0,0,50
RGB : 159,160,160
 : #9FA0A0

CMYK : 30,0,0,65
RGB : 90,112,123
 : #5A707B

CMYK : 0,0,0,30
RGB : 201,202,202
 : #C9CACA

CMYK : 30,0,15,0
RGB : 188,225,223
 : #BCE1DF

CMYK : 0,15,30,0
RGB : 252,226,186
 : #FCE2BA

CMYK : 0,0,0,30
RGB : 201,202,202
 : #C9CACA

CMYK : 60,0,0,0
RGB : 84,195,241
 : #54C3F1

CMYK : 50,0,55,0
RGB : 138,200,141
 : #8AC88D

CMYK : 0,0,0,30
RGB : 201,202,202
 : #C9CACA

CMYK : 0,50,30,0
RGB : 242,156,151
 : #F29C97

CMYK : 0,100,100,20
RGB : 199,0,11
 : #C7000B

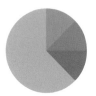

CMYK : 0,0,0,30
RGB : 201,202,202
 : #C9CACA

CMYK : 0,0,20,40
RGB : 181,179,156
 : #B5B39C

CMYK : 20,0,20,40
RGB : 151,167,154
 : #97A79A

CMYK : 20,0,0,50
RGB : 132,149,158
 : #84959E

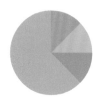

CMYK : 0,0,0,30
RGB : 201,202,202
 : #C9CACA

CMYK : 40,25,0,0
RGB : 163,180,220
 : #A3B4DC

CMYK : 40,5,30,0
RGB : 164,207,189
 : #A4CFBD

CMYK : 20,38,0,0
RGB : 208,171,207
 : #D0ABCF

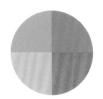

CMYK : 0,0,0,30
RGB : 201,202,202
 : #C9CACA

CMYK : 30,30,25,0
RGB : 192,173,73
 : #C0AD49

CMYK : 0,60,0,0
RGB : 238,135,180
 : #EE87B4

CMYK : 0,25,0,0
RGB : 249,211,227
 : #F9D3E3

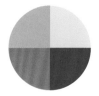

CMYK : 0,0,0,30
RGB : 201,202,202
 : #C9CACA

CMYK : 35,0,0,0
RGB : 173,222,248
 : #ADDEF8

CMYK : 100,50,0,0
RGB : 0,104,183
 : #0068B7

CMYK : 0,60,80,0
RGB : 240,132,55
 : #F08437

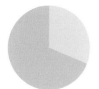

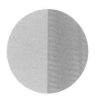

CMYK : 0,0,0,30
RGB : 201,202,202
 : #C9CACA

CMYK : 0,0,0,20
RGB : 220,221,221
 : #DCDDDD

CMYK : 0,0,0,30
RGB : 201,202,202
 : #C9CACA

CMYK : 0,40,30,0
RGB : 245,177,162
 : #F5B1A2

CMYK : 0,0,0,30
RGB : 201,202,202
 : #C9CACA

CMYK : 50,0,60,0
RGB : 139,199,130
 : #8BC782

CMYK : 0,0,0,30
RGB : 201,202,202
 : #C9CACA

CMYK : 0,45,0,0
RGB : 243,169,201
 : #F3A9C9

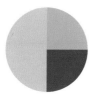

CMYK : 0,0,0,30
RGB : 201,202,202
 : #C9CACA

CMYK : 20,0,0,30
RGB : 166,187,199
 : #A6BBC7

CMYK : 20,0,0,80
RGB : 72,81,87
 : #485157

CMYK : 0,0,0,30
RGB : 201,202,202
 : #C9CACA

CMYK : 40,10,0,0
RGB : 161,203,237
 : #A1CBED

CMYK : 0,30,40,10
RGB : 232,184,144
 : #E8B890

CMYK : 0,0,0,30
RGB : 201,202,202
 : #C9CACA

CMYK : 20,0,100,0
RGB : 218,224,0
 : #DAE000

CMYK : 0,45,0,20
RGB : 210,146,175
 : #D292AF

CMYK : 0,0,0,30
RGB : 201,202,202
 : #C9CACA

CMYK : 20,45,45,10
RGB : 196,145,123
 : #C4917B

CMYK : 60,100,0,0
RGB : 127,16,132
 : #7F1084

CMYK : 0,0,0,30
RGB : 201,202,202
 : #C9CACA

CMYK : 0,30,30,20
RGB : 214,171,150
 : #D6AB96

CMYK : 50,50,50,0
RGB : 146,129,120
 : #928178

CMYK : 40,40,40,0
RGB : 168,153,144
 : #A89990

CMYK : 30,30,30,0
RGB : 190,177,170
 : #BEB1AA

CMYK : 0,0,0,30
RGB : 201,202,202
 : #C9CACA

CMYK : 30,30,0,15
RGB : 169,162,195
 : #A9A2C3

CMYK : 30,15,0,0
RGB : 187,204,233
 : #BBCCE9

CMYK : 19,19,0,0
RGB : 212,207,231
 : #D4CFE7

CMYK : 10,20,0,0
RGB : 231,213,232
 : #E7D5E8

CMYK : 0,0,0,30
RGB : 201,202,202
 : #C9CACA

CMYK : 0,50,100,0
RGB : 243,152,0
 : #F39800

CMYK : 20,0,100,0
RGB : 218,224,0
 : #DAE000

CMYK : 50,0,100,0
RGB : 143,195,31
 : #8FC31F

CMYK : 50,0,45,0
RGB : 136,201,161
 : #88C9A1

CMYK : 35,0,0,0
RGB : 173,222,248
 : #ADDEF8

CMYK : 0,0,0,30
RGB : 201,202,202
 : #C9CACA

CMYK : 0,0,0,100
RGB : 35,24,21
 : #231815

CMYK : 85,50,0,0
RGB : 3,110,184
 : #036EB8

CMYK : 76,0,25,0
RGB : 0,178,196
 : #00B2C4

CMYK : 0,80,40,0
RGB : 233,84,107
 : #E9546B

CMYK : 0,25,0,0
RGB : 249,211,227
 : #F9D3E3

GRADATION

[BASE COLOR ● CMYK : 0,0,0,30 / RGB : 201,202,202 #C9CACA]

SIMPLE PATTERN

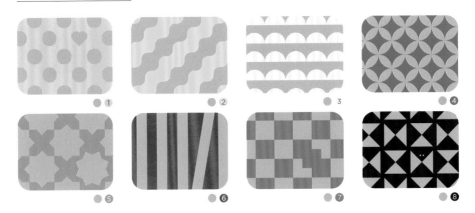

DESIGN PATTERN

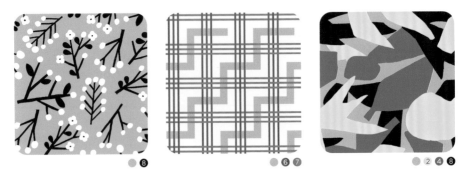

	CMYK : 0,10,10,10 RGB : 237,223,214 #EDDFD6		CMYK : 0,10,80,0 RGB : 255,227,63 #FFE33F		CMYK : 0,8,0,0 RGB : 253,242,247 #FDF2F7		CMYK : 80,45,15,0 RGB : 43,121,173 #2B79AD
1		2		3		4	
5	CMYK : 25,40,65,0 RGB : 201,160,99 #C9A063	6	CMYK : 0,90,25,0 RGB : 231,50,115 #E73273	7	CMYK : 85,10,100,10 RGB : 0,145,58 #00913A	8	CMYK : 50,70,80,70 RGB : 64,34,15 #40220F

NUN
NON I
NON
NON
NON IRON SHI
NO
NON IRON POLO

LIGHT GRAY

灰色給人平和且中性的印象，充滿現代風，在商務場合也相當活躍。灰色的知性印象也凸顯出潔淨與
高雅感。襯衫與領帶上的藍色為版面增添了適度的彩色調，使整體不會顯得硬邦邦。

複色黑

RICH BLACK

時尚的複色黑具有強烈存在感，

是代表黑暗與黑墨的顏色，

也經常被用於文字上，

是不受任何顏色影響的無敵色彩。

COLOR IMAGE 威嚴、莊嚴、時尚、力量

← 凸顯主角的強大烘托力！

複色黑背景能讓設計主題相當搶眼，黑色屬於後退色，白色因而顯得更為突出。黑色的使用面積越大，視覺上就會越顯得時尚以及強烈。

[● CMYK : 93,88,89,80 / RGB : 3,0,0 . #030000]
[● CMYK : 45,15,15,0 / RGB : 150,190,207 . #96BECF]
[● CMYK : 0,0,0,50 / RGB : 159,160,160 . #9FA0A0]

COLOR BALANCE

COLOR : 01
OFF WHITE
COLOR : 02
LIGHT GRAY
COLOR : 03
RICH BLACK

RICH BLACK × DARK TONE
複色黑 × 暗色調顏色

暗色調建構的版面充滿時尚印象

複色黑給人冷靜且不譁眾取寵的印象，適用於男性
服飾品牌的主視覺，可演繹出分量感。黑色的脫俗
感能夠引發出商品的魅力。採用低彩度顏色建構版
面便可營造時尚印象。

[● CMYK : 93,88,89,80 / RGB : 3,0,0 .#030000]
[● CMYK : 0,0,0,85 / RGB : 76,73,72 .#4C4948]
[● CMYK : 0,0,0,40 / RGB : 181,181,182 .#B5B5B6]
[● CMYK : 75,50,90,10 / RGB : 77,107,61 .#4D6B3D]

COLOR BALANCE

RICH BLACK × YELLOW
複色黑 × 黃色

COLOR BALANCE

1

RICH BLACK × MULTI-COLOR
複色黑 × 多色

COLOR BALANCE

2

RICH BLACK × VIVID COLOR
複色黑 × 鮮色調顏色

COLOR BALANCE

3

1 │ 喚起注意力的對比效果

黑配黃具有注意力聚焦效應[※]，能吸引目光，遠看也夠搶眼，不須額外增添元素就很吸睛，但選擇設計主題時須注意強度調整。

```
[ ● CMYK：93,88,89,80    / RGB：3,0,0       .#030000 ]
[ ○ CMYK：0,5,100,0      / RGB：255,234,0   .#FFEA00 ]
```

2 │ 利用黑色取得平衡

採用了各種顏色的設計，也能透過複色黑讓版面順利整合。與設計主題相呼應的橫條紋讓版面充滿玩心。稍稍調低每種顏色的彩度就可避免顯得太花俏，打造出休閒又時尚的設計。

```
[ ● CMYK：93,88,89,80    / RGB：3,0,0       .#030000 ]
[ ● CMYK：70,15,60,0     / RGB：73,163,125  .#49A37D ]
[ ● CMYK：90,60,10,0     / RGB：0,95,163    .#005FA3 ]
[ ● CMYK：25,90,25,0     / RGB：192,52,117  .#C03475 ]
[ ● CMYK：5,60,65,0      / RGB：232,130,84  .#E88254 ]
```

3 │ 用於邊界上讓版面瞬間強化

這個範例採用了複色黑來框住整個畫面，讓鮮色調的用色瞬間獲得強化，使得走類比時代風格的古典插圖呈現得極具現代風。

```
[ ● CMYK：93,88,89,80    / RGB：3,0,0       .#030000 ]
[ ● CMYK：0,100,100,0    / RGB：230,0,18    .#E60012 ]
[ ● CMYK：75,15,0,0      / RGB：0,163,223   .#00A3DF ]
[ ● CMYK：0,35,85,0      / RGB：248,182,45  .#F8B62D ]
[ ● CMYK：65,0,100,0     / RGB：92,181,49   .#5CB531 ]
```

※ 注意力聚焦效應：指吸引注意力或目光的手段。

COLOR PATTERN

CMYK : 93,88,89,80
RGB : 3,0,0
: #030000

CMYK : 0,0,30,75
RGB : 102,98,75
: #66624B

CMYK : 93,88,89,80
RGB : 3,0,0
: #030000

CMYK : 50,0,0,62
RGB : 60,108,128
: #3C6C80

CMYK : 93,88,89,80
RGB : 3,0,0
: #030000

CMYK : 20,75,75,30
RGB : 161,72,48
: #A14830

CMYK : 93,88,89,80
RGB : 3,0,0
: #030000

CMYK : 0,10,30,0
RGB : 254,235,190
: #FEEBBE

CMYK : 93,88,89,80
RGB : 3,0,0
: #030000

CMYK : 30,0,0,50
RGB : 116,143,157
: #748F9D

CMYK : 0,0,0,80
RGB : 89,87,87
: #595757

CMYK : 93,88,89,80
RGB : 3,0,0
: #030000

CMYK : 50,0,70,50
RGB : 85,125,66
: #557D42

CMYK : 80,25,40,60
RGB : 0,78,83
: #004E53

CMYK : 93,88,89,80
RGB : 3,0,0
: #030000

CMYK : 50,75,80,20
RGB : 129,73,55
: #814937

CMYK : 10,15,20,0
RGB : 233,219,204
: #E9DBCC

CMYK : 93,88,89,80
RGB : 3,0,0
: #030000

CMYK : 0,100,50,0
RGB : 229,0,79
: #E5004F

CMYK : 15,40,0,0
RGB : 217,170,205
: #D9AACD

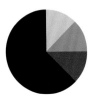

CMYK : 93,88,89,80
RGB : 3,0,0
: #030000

CMYK : 0,8,0,15
RGB : 228,219,223
: #E4DBDF

CMYK : 20,10,0,35
RGB : 158,167,182
: #9EA7B6

CMYK : 0,20,0,70
RGB : 112,96,103
: #706067

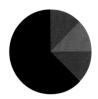

CMYK : 93,88,89,80
RGB : 3,0,0
: #030000

CMYK : 20,40,0,60
RGB : 112,88,111
: #70586F

CMYK : 50,20,0,45
RGB : 88,120,151
: #587897

CMYK : 45,5,45,65
RGB : 71,99,77
: #47634D

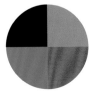

CMYK : 93,88,89,80
RGB : 3,0,0
: #030000

CMYK : 0,0,0,70
RGB : 114,113,113
: #727171

CMYK : 0,25,0,0
RGB : 249,211,227
: #F9D3E3

CMYK : 0,50,0,0
RGB : 241,158,194
: #F19EC2

CMYK : 93,88,89,80
RGB : 3,0,0
: #030000

CMYK : 30,45,45,0
RGB : 189,150,131
: #BD9683

CMYK : 0,80,80,0
RGB : 234,85,50
: #EA5532

CMYK : 96,30,0,0
RGB : 0,131,205
: #0083CD

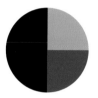

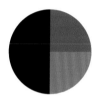

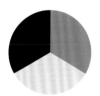

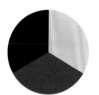

CMYK : 93,88,89,80
RGB : 3,0,0
: #030000

CMYK : 0,0,15,80
RGB : 89,86,77
: #59564D

CMYK : 93,88,89,80
RGB : 3,0,0
: #030000

CMYK : 0,30,0,60
RGB : 133,106,119
: #856A77

CMYK : 93,88,89,80
RGB : 3,0,0
: #030000

CMYK : 70,20,20,40
RGB : 40,115,137
: #287389

CMYK : 93,88,89,80
RGB : 3,0,0
: #030000

CMYK : 50,0,50,0
RGB : 137,201,151
: #89C997

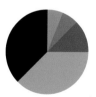

CMYK : 93,88,89,80
RGB : 3,0,0
: #030000

CMYK : 0,0,0,40
RGB : 181,181,182
: #B5B5B6

CMYK : 0,0,0,80
RGB : 89,87,87
: #595757

CMYK : 93,88,89,80
RGB : 3,0,0
: #030000

CMYK : 50,40,60,40
RGB : 103,102,77
: #67664D

CMYK : 0,20,30,50
RGB : 157,135,113
: #9D8771

CMYK : 93,88,89,80
RGB : 3,0,0
: #030000

CMYK : 15,20,50,35
RGB : 167,152,105
: #A79869

CMYK : 0,20,0,0
RGB : 250,220,233
: #FADCE9

CMYK : 93,88,89,80
RGB : 3,0,0
: #030000

CMYK : 30,20,0,0
RGB : 187,196,228
: #BBC4E4

CMYK : 50,100,0,0
RGB : 146,7,131
: #920783

CMYK : 93,88,89,80
RGB : 3,0,0
: #030000

CMYK : 40,0,0,30
RGB : 125,172,195
: #7DACC3

CMYK : 25,0,0,70
RGB : 87,103,112
: #576770

CMYK : 20,0,0,59
RGB : 114,129,138
: #72818A

CMYK : 10,0,0,50
RGB : 146,154,159
: #929A9F

CMYK : 93,88,89,80
RGB : 3,0,0
: #030000

CMYK : 0,0,0,75
RGB : 102,100,100
: #666464

CMYK : 0,100,0,30
RGB : 182,0,102
: #B60066

CMYK : 80,0,45,0
RGB : 0,172,160
: #00ACA0

CMYK : 55,0,100,0
RGB : 127,190,38
: #7FBE26

CMYK : 93,88,89,80
RGB : 3,0,0
: #030000

CMYK : 0,0,0,30
RGB : 201,202,202
: #C9CACA

CMYK : 55,0,100,0
RGB : 127,190,38
: #7FBE26

CMYK : 30,0,100,0
RGB : 196,215,0
: #C4D700

CMYK : 12,0,100,0
RGB : 236,231,0
: #ECE700

CMYK : 0,0,90,0
RGB : 255,242,0
: #FFF200

CMYK : 93,88,89,80
RGB : 3,0,0
: #030000

CMYK : 50,100,0,0
RGB : 146,7,131
: #920783

CMYK : 0,100,80,0
RGB : 230,0,45
: #E6002D

CMYK : 0,35,100,0
RGB : 248,181,0
: #F8B500

CMYK : 0,25,0,0
RGB : 249,211,227
: #F9D3E3

CMYK : 65,0,0,50
RGB : 25,121,153
: #197999

GRADATION

[BASE COLOR ● CMYK : 0,0,0,100 / RGB : 35,24,21 . #231815] ※

SIMPLE PATTERN

DESIGN PATTERN

	CMYK : 0,0,0,30		CMYK : 15,60,80,25		CMYK : 0,70,25,0		CMYK : 85,50,0,0
1	RGB : 201,202,202	2	RGB : 179,104,47	3	RGB : 236,109,136	4	RGB : 3,110,184
	#C9CACA		#B3682F		#EC6D88		#036EB8
	CMYK : 0,25,80,0		CMYK : 50,50,60,25		CMYK : 0,0,0,85		CMYK : 90,30,95,60
5	RGB : 251,201,62	6	RGB : 122,106,86	7	RGB : 76,73,72	8	RGB : 0,71,29
	#FBC93E		#7A6A56		#4C4948		#00471D

※ 為了便於使用在圖樣上，本頁將配色變更為更方便使用的顏色。

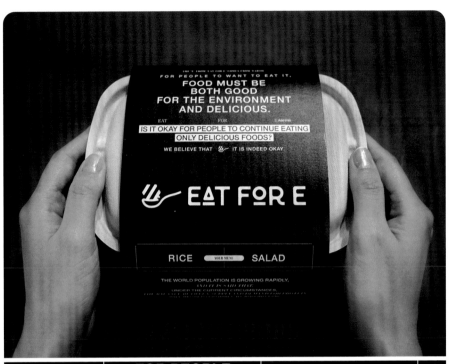

這個黑底白字的設計相當雅致，黑與白形成了界線，讓文字更加顯眼，教人不禁細讀其內容。由於配色簡單，字體因此相當出風頭。

01 02

03

04

WHEN A FINGER RUBS ACROSS AN INK, THE
COLOR EXTENDS. RED PINK BECOMES
VERMILLION, THEN PINK, THEN WHITE. IT
PRODUCES A GRADATION AND FADES AWAY.
WHEN YOU THINK ABOUT IT THIS WAY, COULD
YOU SAY THAT EVEN A SINGLE INK TYPE
CONTAINS MANY COLORS??

01

02

03

04

WHEN A FINGER RUBS
ACROSS AN INK, THE COLOR
EXTENDS. RED PINK
BECOMES VERMILLION, THEN
PINK, THEN WHITE. IT
PRODUCES A GRADATION AND
FADES AWAY.
WHEN YOU THINK ABOUT IT
THIS WAY, COULD YOU SAY
THAT EVEN A SINGLE INK
TYPE CONTAINS MANY
COLORS??

CHAPTER 10

MULTI-COLOR

既鮮豔又具現代感的
繽紛華麗色彩

由多種顏色組合而成的彩色不僅讓
設計顯得明亮華麗，同時也具有扭
轉印象的能力。設計的印象會根據
用色的面積大小產生變化，而彩色
正如其名，是能催生出多彩變化的
配色。

COLOR
IMAGE 華麗、熱鬧、千變萬化

01 02
03
04
05

WHEN A FINGER RUBS ACROSS
AN INK, THE COLOR EXTENDS.
RED PINK BECOMES VERMILLION,
THEN PINK, THEN WHITE. IT
PRODUCES A GRADATION AND
FADES AWAY.
WHEN YOU THINK ABOUT IT THIS
WAY, COULD YOU SAY THAT EVEN
A SINGLE INK TYPE CONTAINS
MANY COLORS??

RUBS ACROSS AN INK,
XTENDS. RED PINK
MILLION, THEN PINK,
, IT PRODUCES A
AND FADES AWAY.
. ABOUT IT THIS WAY,
THAT EVEN A SINGLE
AINS MANY COLORS??

GUEII
COSME

COSME

← 彩色設計作品的範本照

柔和的彩色和意象上與孩童相關的商品相
當適配，但一不小心用過頭容易顯得幼稚，可藉
由加入留白空間※增添雅致感。

[○ CMYK : 0,0,100,0 / RGB : 255,241,0 #FFF100]
[○ CMYK : 0,60,0,0 / RGB : 238,135,180 #EE87B4]
[○ CMYK : 80,0,0,0 / RGB : 0,175,236 #00AFEC]
[○ CMYK : 0,0,0,30 / RGB : 201,202,202 #C9CACA]
[○ CMYK : 30,0,100,0 / RGB : 196,215,0 #C4D700]

COLOR BALANCE

※ 由於彩色的顏色數量較多，所以未列出白色色塊的色值。

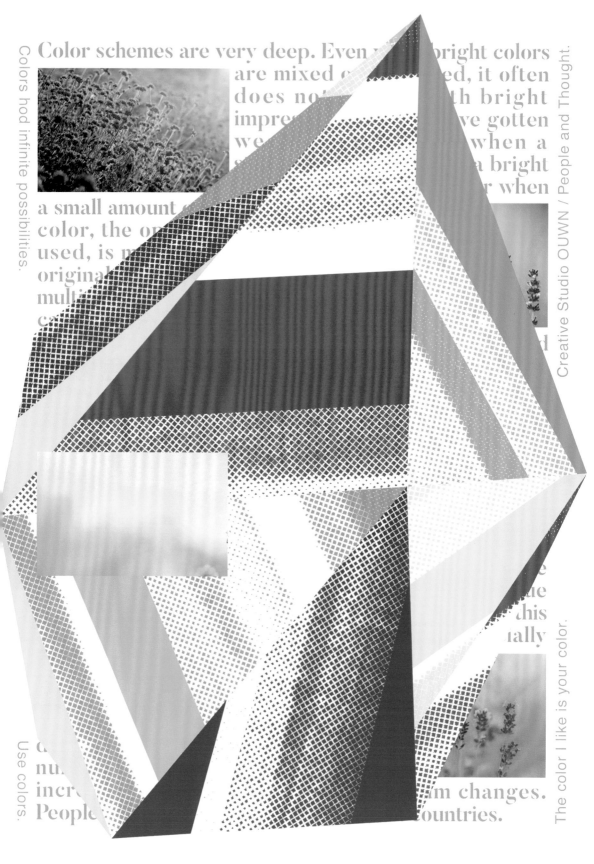

Color schemes are very deep. Even ~~~ bright colors are mixed ~~~ ~~~ed, it often does not ~~~ ~~~th bright impre~~~ ~~~ve gotten we~~~ ~~~when a s~~~ ~~~a bright ~~~ ~~~r when a small amount ~~~ color, the on~~~ used, is ~~~ original~~~ multi~~~ c~~~

Creative Studio OUWN / People and Thought.

~~~e ~~~ue ~~~this ~~~ally

The color I like is your color.

c~~~ nu~~~ incre~~~ m changes. People~~~ ountries.

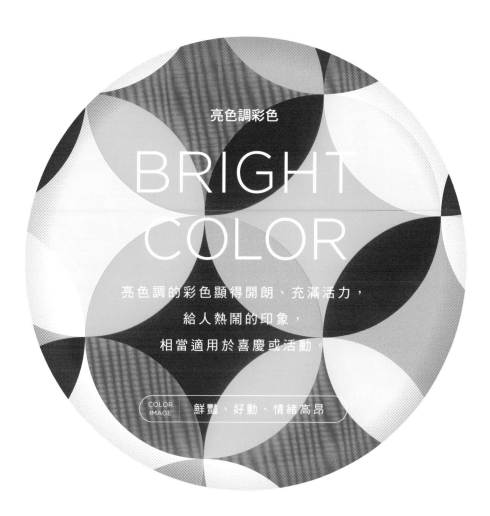

亮色調彩色

# BRIGHT COLOR

亮色調的彩色顯得開朗、充滿活力，

給人熱鬧的印象，

相當適用於喜慶或活動。

COLOR IMAGE | 鮮豔、好動、情緒高昂

← **適合與造型尖銳的圖像元素搭配**

將硬邦邦的設計元素搭配亮色調彩色，可減輕銳利感。加入白與灰等無彩色取得平衡，可營造潔淨印象。單靠顏色便能調整風格印象。

[ ● CMYK : 100,0,0,0   / RGB : 0,160,233   . #00A0E9 ]
[ ● CMYK : 0,100,100,0   / RGB : 230,0,18   #E60012 ]
[ ● CMYK : 0,70,0,0   / RGB : 235,110,165   #EB6EA5 ]
[ ○ CMYK : 0,10,100,0   / RGB : 255,225,0   #FFE100 ]
[ ● CMYK : 0,0,0,35   / RGB : 191,192,192   #BFC0C0 ]

COLOR BALANCE

BRIGHT COLOR

# BRIGHT COLOR × GEOMETRIC PATTERN
亮色調彩色 × 幾何圖案

Colors are without borders.

**Thank you!**

# COLOR FULL BLOCK

Some countries see a yellow sun while
other countries see red.
It could be white in another.
Colors vary even if we see the same object.
The possibilities of colors are infinite and
without any correct answer.
Still, this book was born to get closer to that answer,
to have an answer right now that is within you.

## 將插圖變得明亮又具有現代感

亮色調彩色是由鮮豔又搶眼的顏色組合而成，與平
面的插圖很搭，可營造出現代感。與幾何圖案或無
機的設計主題搭配，也能顯得活潑且充滿活力。

[ ● CMYK : 0,0,0,30 / RGB : 201,202,202 #C9CACA ]
[ ● CMYK : 0,80,0,4 / RGB : 227,80,148 #E35094 ]
[ ● CMYK : 5,0,100,0 / RGB : 250,237,0 #FAED00 ]
[ ● CMYK : 94,0,0,0 / RGB : 0,164,234 #00A4EA ]
[ ● CMYK : 0,100,100,0 / RGB : 230,0,18 #E60012 ]

COLOR BALANCE

## BRIGHT COLOR × ILLUSTRATION
亮色調彩色 × 插圖

COLOR BALANCE

1

## BRIGHT COLOR × GRADATION
亮色調彩色 × 漸層效果

COLOR BALANCE

2

## BRIGHT COLOR × RAINBOW-COLORED
亮色調彩色 × 彩虹色

COLOR BALANCE

3

### 1　讓人心生雀躍的鮮豔用色

亮色調彩色讓動態感的插圖更加強而有力，傳遞出高昂的情緒、青春活力及光采。留白處及海軍藍讓版面顯得協調。

[ ● CMYK : 100,80,30,0　/ RGB : 0,67,124　. #00437C ]
[ ● CMYK : 50,0,15,0　/ RGB : 130,205,219　. #82CDDB ]
[ ● CMYK : 90,0,80,0　/ RGB : 0,161,97　. #00A161 ]
[ ● CMYK : 0,30,100,0　/ RGB : 250,190,0　. #FABE00 ]
[ ● CMYK : 5,60,0,0　/ RGB : 230,132,179　. #E684B3 ]

### 2　運用漸層效果

亮色調彩色的漸層效果能將簡單的插圖變得前衛，同色系的漸層效果在為版面增添變化之餘也顯得協調，有利版面整合，相當推薦。

[ ● CMYK : 5,65,0,0　/ RGB : 229,120,172　. #E578AC ]
[ ● CMYK : 0,10,80,0　/ RGB : 255,227,63　. #FFE33F ]
[ ● CMYK : 0,100,100,0　/ RGB : 230,0,18　. #E60012 ]
[ ● CMYK : 75,0,0,0　/ RGB : 0,180,237　. #00B4ED ]

### 3　運用彩虹漸層效果

在彩虹般的漸層效果中，中間的混合色也顯得平順連貫，給人平易近人的印象。這樣的效果用於特定主題上甚至能營造出未來感。

[ ● CMYK : 100,0,0,0　/ RGB : 0,160,233　. #00A0E9 ]
[ ● CMYK : 0,90,100,0　/ RGB : 232,56,13　. #E8380D ]
[ ● CMYK : 0,65,0,0　/ RGB : 236,122,172　. #EC7AAC ]
[ ● CMYK : 0,0,0,100　/ RGB : 35,24,21　. #231815 ]
[ ● CMYK : 0,0,100,0　/ RGB : 255,241,0　. #FFF100 ]

# COLOR PATTERN

CMYK : 0,0,90,0
RGB : 255,242,0
: #FFF200

CMYK : 0,0,0,40
RGB : 181,181,182
: #B5B5B6

CMYK : 0,60,10,0
RGB : 238,134,168
: #EE86A8

CMYK : 100,0,60,0
RGB : 0,157,133
: #009D85

CMYK : 60,0,0,0
RGB : 84,195,241
: #54C3F1

CMYK : 80,80,0,0
RGB : 77,67,152
: #4D4398

CMYK : 0,90,90,0
RGB : 232,56,32
: #E83820

CMYK : 0,40,100,0
RGB : 246,171,0
: #F6AB00

CMYK : 0,55,0,0
RGB : 239,147,187
: #EF93BB

CMYK : 0,90,85,0
RGB : 232,56,40
: #E83828

CMYK : 60,0,0,0
RGB : 84,195,241
: #54C3F1

CMYK : 20,0,100,0
RGB : 218,224,0
: #DAE000

CMYK : 0,2,0,35
RGB : 191,190,191
: #BFBEBF

CMYK : 35,60,80,25
RGB : 149,97,52
: #956134

CMYK : 0,70,0,0
RGB : 235,110,165
: #EB6EA5

CMYK : 80,0,80,0
RGB : 0,169,95
: #00A95F

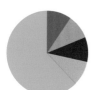
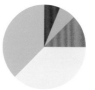
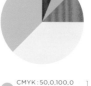
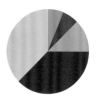

CMYK : 70,0,40,0
RGB : 46,182,170
: #2EB6AA

CMYK : 85,50,0,0
RGB : 3,110,184
: #036EB8

CMYK : 0,50,100,0
RGB : 243,152,0
: #F39800

CMYK : 30,100,0,0
RGB : 182,0,129
: #B60081

CMYK : 0,0,0,30
RGB : 201,202,202
: #C9CACA

CMYK : 0,50,100,0
RGB : 243,152,0
: #F39800

CMYK : 0,0,100,0
RGB : 255,241,0
: #FFF100

CMYK : 70,0,0,0
RGB : 0,185,239
: #00B9EF

CMYK : 0,80,0,0
RGB : 232,82,152
: #E85298

CMYK : 90,0,80,0
RGB : 0,161,97
: #00A161

CMYK : 50,0,100,0
RGB : 143,195,31
: #8FC31F

CMYK : 0,0,90,0
RGB : 255,242,0
: #FFF200

CMYK : 0,70,35,0
RGB : 236,109,123
: #EC6D7B

CMYK : 70,0,30,0
RGB : 38,183,188
: #26B7BC

CMYK : 75,75,0,0
RGB : 88,76,157
: #584C9D

CMYK : 0,20,100,0
RGB : 253,208,0
: #FDD000

CMYK : 30,80,70,22
RGB : 159,67,59
: #9F433B

CMYK : 60,15,0,0
RGB : 98,176,227
: #62B0E3

CMYK : 50,80,0,0
RGB : 146,72,152
: 924898

CMYK : 80,10,45,0
RGB : 0,162,154
: #00A29A

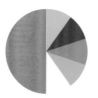
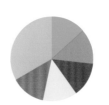
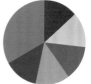
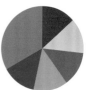

CMYK : 30,25,25,0
RGB : 190,186,183
: #BEBAB7

CMYK : 80,0,100,0
RGB : 0,167,60
: #00A73C

CMYK : 0,25,100,0
RGB : 252,200,0
: #FCC800

CMYK : 0,70,0,0
RGB : 235,110,165
: #EB6EA5

CMYK : 50,20,0,0
RGB : 134,179,224
: #86B3E0

CMYK : 30,60,70,22
RGB : 161,102,67
: #A16643

CMYK : 0,60,0,0
RGB : 238,135,180
: #EE87B4

CMYK : 74,0,0,0
RGB : 0,181,238
: #00B5EE

CMYK : 40,80,0,0
RGB : 166,74,151
: #A64A97

CMYK : 0,55,80,0
RGB : 241,142,56
: #F18E38

CMYK : 60,0,100,0
RGB : 111,186,44
: #6FBA2C

CMYK : 0,0,0,4
RGB : 249,249,249
: #F9F9F9

CMYK : 74,0,0,0
RGB : 0,181,238
: #00B5EE

CMYK : 80,0,80,0
RGB : 0,169,95
: #00A95F

CMYK : 0,2,0,40
RGB : 181,180,181
: #B5B4B5

CMYK : 0,90,90,0
RGB : 232,56,32
: #E83820

CMYK : 0,0,90,0
RGB : 255,242,0
: #FFF200

CMYK : 0,70,10,0
RGB : 235,109,154
: #EB6D9A

CMYK : 30,50,75,0
RGB : 190,139,76
: #BE8B4C

CMYK : 0,100,50,0
RGB : 229,0,79
: #E5004F

CMYK : 0,20,100,0
RGB : 253,208,0
: #FDD000

CMYK : 80,50,0,0
RGB : 48,113,185
: #3071B9

CMYK : 0,50,0,0
RGB : 241,158,194
: #F19EC2

CMYK : 0,0,0,75
RGB : 102,100,100
: #666464

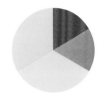

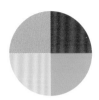

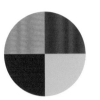

CMYK : 0,0,90,0
RGB : 255,242,0
: #FFF200

CMYK : 75,10,0,0
RGB : 0,169,228
: #00A9E4

CMYK : 0,55,0,0
RGB : 239,147,187
: #EF93BB

CMYK : 40,70,100,0
RGB : 169,97,36
: #A96124

CMYK : 60,0,0,0
RGB : 84,195,241
: #54C3F1

CMYK : 20,0,100,0
RGB : 281,224,0
: #DAE000

CMYK : 0,50,100,0
RGB : 243,152,0
: #F39800

CMYK : 40,80,0,0
RGB : 166,74,151
: #A64A97

CMYK : 0,0,0,30
RGB : 201,202,202
: #C9CACA

CMYK : 0,90,85,0
RGB : 232,56,40
: #E83828

CMYK : 75,0,55,0
RGB : 0,176,141
: #00B08D

CMYK : 0,10,90,0
RGB : 255,226,0
: #FFE200

CMYK : 0,55,0,0
RGB : 239,147,187
: #EF93BB

CMYK : 30,100,100,0
RGB : 184,28,34
: #B81C22

CMYK : 50,0,100,0
RGB : 143,195,31
: #8FC31F

CMYK : 50,80,0,0
RGB : 146,72,152
: #924898

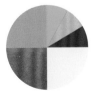

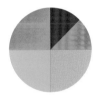

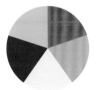

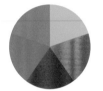

CMYK : 70,0,40,0
RGB : 46,182,170
: #2EB6AA

CMYK : 20,0,100,0
RGB : 218,224,0
: #DAE000

CMYK : 0,70,10,0
RGB : 235,109,154
: #EB6D9A

CMYK : 40,65,90,0
RGB : 169,107,51
: #A96B33

CMYK : 0,10,80,0
RGB : 255,227,63
: #FFE33F

CMYK : 0,50,100,0
RGB : 243,152,0
: #F39800

CMYK : 60,0,80,0
RGB : 108,187,90
: #6CBB5A

CMYK : 0,0,0,30
RGB : 201,202,202
: #C9CACA

CMYK : 0,60,0,0
RGB : 238,135,180
: #EE87B4

CMYK : 80,80,0,0
RGB : 77,67,152
: #4D4398

CMYK : 50,0,100,0
RGB : 143,195,31
: #8FC31F

CMYK : 0,80,80,0
RGB : 234,85,50
: #EA5532

CMYK : 60,15,0,0
RGB : 98,176,227
: #62B0E3

CMYK : 0,0,80,0
RGB : 255,243,63
: #FFF33F

CMYK : 30,100,0,0
RGB : 182,0,129
: #B60081

CMYK : 30,50,100,0
RGB : 190,137,21
: #BE8915

CMYK : 70,0,30,0
RGB : 38,183,188
: #26B7BC

CMYK : 0,70,0,0
RGB : 235,110,165
: #EB6EA5

CMYK : 0,90,85,0
RGB : 232,56,40
: #E83828

CMYK : 100,30,0,0
RGB : 0,129,204
: #0081CC

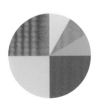

CMYK : 0,2,0,40
RGB : 181,180,181
: #B5B4B5

CMYK : 0,75,75,0
RGB : 235,97,59
: #EB613B

CMYK : 0,0,90,0
RGB : 255,242,0
: #FFF200

CMYK : 30,80,70,22
RGB : 159,67,59
: #9F433B

CMYK : 50,20,0,0
RGB : 134,179,224
: #86B3E0

CMYK : 75,0,100,0
RGB : 34,172,56
: #22AC38

CMYK : 0,70,0,0
RGB : 235,110,165
: #EB6EA5

CMYK : 50,0,22,0
RGB : 132,204,206
: #84CCCE

CMYK : 85,50,0,0
RGB : 3,110,184
: #036EB8

CMYK : 80,0,80,0
RGB : 0,169,95
: #00A95F

CMYK : 0,55,90,0
RGB : 241,142,29
: #F18E1D

CMYK : 60,0,0,0
RGB : 84,195,241
: #54C3F1

CMYK : 74,0,0,0
RGB : 0,181,238
: #00B5EE

CMYK : 0,0,100,0
RGB : 255,241,0
: #FFF100

CMYK : 40,90,0,0
RGB : 165,48,140
: #A5308C

CMYK : 20,0,100,0
RGB : 218,224,0
: #DAE000

CMYK : 0,80,40,0
RGB : 233,84,107
: #E9546B

CMYK : 0,45,0,0
RGB : 243,169,201
: #F3A9C9

CMYK : 0,20,100,0
RGB : 253,208,0
: #FDD000

CMYK : 80,0,100,0
RGB : 0,167,60
: #00A73C

CMYK : 80,80,0,0
RGB : 77,67,152
: #4D4398

CMYK : 30,80,70,22
RGB : 159,67,59
: #9F433B

CMYK : 0,70,0,0
RGB : 235,110,165
: #EB6EA5

CMYK : 30,25,25,0
RGB : 190,186,183
: #BEBAB7

## GRADATION

② ① ③　　　⑥ ④ ⑤　　　① ⑦ ⑧　　　④ ⑥ ②

⑥ ⑧ ④ ⑦　　　⑦ ① ③ ②　　　③ ⑥ ④ ⑤　　　② ⑦ ⑥ ⑧

## SIMPLE PATTERN

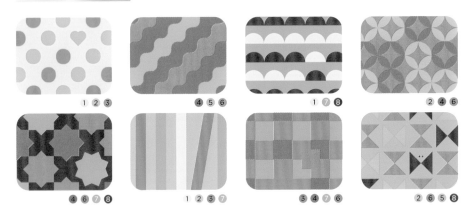

① ② ③　　　④ ⑤ ⑥　　　① ⑦ ⑧　　　② ④ ⑥

④ ⑥ ⑦ ⑧　　　① ② ③ ⑦　　　③ ④ ⑦ ⑥　　　② ⑥ ⑤ ⑧

## DESIGN PATTERN

① ② ③　　　④ ⑥ ⑦ ⑧　　　① ② ④ ⑤ ⑧

[ 1 ] CMYK : 0,0,90,0
RGB : 255,242,0
#FFF200

[ 2 ] CMYK : 65,0,0,0
RGB : 55,190,240
#37BEF0

[ 3 ] CMYK : 0,55,0,0
RGB : 239,147,187
#EF93BB

[ 4 ] CMYK : 0,2,0,35
RGB : 191,190,191
#BFBEBF

[ 5 ] CMYK : 50,0,100,0
RGB : 143,195,31
#8FC31F

[ 6 ] CMYK : 0,50,100,0
RGB : 243,152,0
#F39800

[ 7 ] CMYK : 70,0,40,0
RGB : 46,182,170
#2EB6AA

[ 8 ] CMYK : 0,90,90,0
RGB : 232,56,32
#E83820

以亮色調彩色建構出的插圖形成歡樂又溫和的印象，在強烈吸引目光的同時，也顯得平易近人。將插圖與無彩色的白與黑搭配，可強化整體設計，也讓鮮豔度被襯托出來。

# Ecological Modernization

When a finger rubs across
an ink, the color extends.
Red pink becomes vermillion,
then pink, then white. It produces
a gradation and fades away.
When you think about it this way,
could you say that even a single ink
type contains many colors??

We are professionals who use colors. We want to
showcase our skills without any reservation and
contribute to improving design techniques in Japan.
I hope you can share the same perspective as us,
enjoy the colors, and have a conversation.
Be loved by colors!

鮮色調彩色

# VIVID COLOR

鮮色調彩色具有輕快感，同時也不失穩重，
既可用於傳統日式風格設計，也適用於現代感的主題。
鮮色調彩色能打動廣大年齡層的群眾，
能拓展出多元的印象。

COLOR IMAGE　　傳統、強而有力

← **降低顏色占比，營造清新印象**

降低鮮色調彩色的使用面積，可形塑出具
有都會風格的高雅印象。增加留白可以顯得脫
俗，打造出不偏重任何顏色的中性設計。

[ ● CMYK : 100,0,0,10　　/ RGB : 0,151,219　　. #0097DB ]
[ ● CMYK : 100,80,0,0　　/ RGB : 0,64,152　　. #004098 ]
[ ● CMYK : 0,100,100,0　/ RGB : 230,0,18　　. #E60012 ]
[ ● CMYK : 100,0,100,0　/ RGB : 0,153,68　　#009944 ]
[ ● CMYK : 0,0,100,0　　/ RGB : 255,241,0　　. #FFF100 ]

COLOR BALANCE

VIVID COLOR

VIVID COLOR × BLACK × GRAY
鮮色調彩色 × 黑色 × 灰色

### no one will be left behind
# OUWN SS

### 利用黑與灰調整彩度

鮮色調彩色搭配粗體黑色文字，可強調出彩色本身
的鮮豔，相當時尚。淺灰色元素發揮了居中協調之
效，營造休閒感的同時，也讓版面具有整體感。

[ ● CMYK : 100,15,0    / RGB : 0,145,219    . #0091DB ]
[ ● CMYK : 0,0,100,0   / RGB : 255,241,0    . #FFF100 ]
[ ● CMYK : 100,0,100,0 / RGB : 0,153,68     . #009944 ]
[ ● CMYK : 0,100,100,0 / RGB : 230,0,18     . #E60012 ]
[ ● CMYK : 0,0,0,100   / RGB : 35,24,21     . #231815 ]
[ ● CMYK : 0,0,0,10    / RGB : 239,239,239  . #EFEFEF ]

COLOR BALANCE

## VIVID COLOR × YELLOW
### 鮮色調彩色 × 黃色

COLOR BALANCE

1

## VIVID COLOR × KIDS
### 鮮色調彩色 × 孩童取向設計

COLOR BALANCE

2

## VIVID COLOR × WHITE
### 鮮色調彩色 × 白色

COLOR BALANCE

3

### 1 用於單色背景上

鮮色調彩色的對比強烈，用於整面的單色背景上，也不會減損設計主題的存在感，讓設計整體顯得印象強烈。

[ ] CMYK : 10,10,80,0 / RGB : 237,220,68 #EDDC44
[ ] CMYK : 50,100,10,0 / RGB : 147,15,124 #930F7C
[ ] CMYK : 100,20,0,0 / RGB : 0,140,214 #008CD6
[ ] CMYK : 0,100,100,0 / RGB : 230,0,18 #E60012
[ ] CMYK : 90,0,90,0 / RGB : 0,160,81 #00A051

### 2 用於以孩童為取向的設計

將鮮色調彩色用於給人圓潤印象的設計元素或大面積的色塊上，可營造出活力又活潑的印象，相當適用於以孩童為訴求的設計。

[ ] CMYK : 0,0,0,25 / RGB : 211,211,212 #D3D3D4
[ ] CMYK : 0,100,100,0 / RGB : 230,0,18 #E60012
[ ] CMYK : 100,0,0,0 / RGB : 0,160,233 #00A0E9
[ ] CMYK : 0,0,100,0 / RGB : 255,241,0 #FFF100
[ ] CMYK : 100,0,100,0 / RGB : 0,153,68 #009944

### 3 讓白色成為亮點

鮮色調彩色滿布於整個畫面，使白色成為版面亮點。鮮色調彩色的明度和彩度相當均衡，放到漸層效果中或照片上也能確保易讀性。

[ ] CMYK : 70,0,55,0 / RGB : 55,180,141 #37B48D
[ ] CMYK : 100,0,0,0 / RGB : 0,160,233 #00A0E9
[ ] CMYK : 0,70,0,0 / RGB : 235,110,165 #EB6EA5
[ ] CMYK : 0,0,85,0 / RGB : 255,242,38 #FFF226
[ ] CMYK : 50,90,0,0 / RGB : 146,48,141 #92308D
[ ] CMYK : 0,0,0,0 / RGB : 255,255,255 #FFFFFF

# COLOR PATTERN

CMYK : 0,10,100,0
RGB : 255,225,0
: #FFE100

CMYK : 0,100,0,0
RGB : 228,0,127
: #E4007F

CMYK : 100,0,0,0
RGB : 0,160,233
: #00A0E9

CMYK : 75,100,0,0
RGB : 96,25,134
: #601986

CMYK : 100,0,0,0
RGB : 0,160,233
: #00A0E9

CMYK : 0,0,0,30
RGB : 201,202,202
: #C9CACA

CMYK : 0,80,95,0
RGB : 234,85,20
: #EA5514

CMYK : 0,10,100,0
RGB : 255,255,0
: #FFE100

CMYK : 100,0,100,0
RGB : 0,153,68
: #009944

CMYK : 50,100,0,0
RGB : 146,7,131
: #920783

CMYK : 100,0,0,0
RGB : 0,160,233
: #00A0E9

CMYK : 0,80,95,0
RGB : 234,85,20
: #EA5514

CMYK : 0,100,100,0
RGB : 230,0,18
: #E60012

CMYK : 75,100,0,0
RGB : 96,25,134
: #601986

CMYK : 0,50,100,0
RGB : 243,152,0
: #F39800

CMYK : 50,0,100,0
RGB : 143,195,31
: #8FC31F

CMYK : 0,50,100,0
RGB : 243,152,0
: #F39800

CMYK : 0,10,100,0
RGB : 255,225,0
: #FFE100

CMYK : 100,0,0,0
RGB : 0,160,233
: #00A0E9

CMYK : 100,0,100,0
RGB : 0,153,68
: #009944

CMYK : 100,100,0,0
RGB : 29,32,136
: #1D2088

CMYK : 0,100,0,0
RGB : 228,0,127
: #E4007F

CMYK : 75,100,0,0
RGB : 96,25,134
: #601986

CMYK : 0,50,100,0
RGB : 243,152,0
: #F39800

CMYK : 100,0,0,0
RGB : 0,160,233
: #00A0E9

CMYK : 50,0,100,0
RGB : 143,195,31
: #8FC31F

CMYK : 50,100,0,0
RGB : 146,7,131
: #920783

CMYK : 0,0,0,30
RGB : 201,202,202
: #C9CACA

CMYK : 0,10,100,0
RGB : 255,225,0
: #FFE100

CMYK : 100,100,0,0
RGB : 29,32,136
: #1D2088

CMYK : 100,0,100,0
RGB : 0,153,68
: #009944

CMYK : 100,100,0,0
RGB : 29,32,136
: #1D2088

CMYK : 0,10,100,0
RGB : 255,225,0
: #FFE100

CMYK : 100,0,100,0
RGB : 0,153,68
: #009944

CMYK : 0,80,95,0
RGB : 234,85,20
: #EA5514

CMYK : 0,100,0,0
RGB : 228,0,127
: #E4007F

CMYK : 50,0,100,0
RGB : 143,195,31
: #8FC31F

CMYK : 75,100,0,0
RGB : 96,25,134
: #601986

CMYK : 0,50,100,0
RGB : 243,152,0
: #F39800

CMYK : 0,100,0,0
RGB : 228,0,127
: #E4007F

CMYK : 100,0,100,0
RGB : 0,153,68
: #009944

CMYK : 0,0,0,30
RGB : 201,202,202
: #C9CACA

CMYK : 0,80,95,0
RGB : 234,85,20
: #EA5514

CMYK : 0,10,100,0
RGB : 255,225,0
: #FFE100

CMYK : 50,100,0,0
RGB : 146,7,131
: #920783

CMYK : 100,0,0,0
RGB : 0,160,233
: #00A0E9

CMYK : 0,50,100,0
RGB : 243,152,0
: #F39800

CMYK : 100,0,100,0
RGB : 0,153,68
: #009944

CMYK : 100,100,0,0
RGB : 29,32,136
: #1D2088

CMYK : 0,100,0,0
RGB : 228,0,127
: #E4007F

CMYK : 0,50,100,0
RGB : 243,152,0
: #F39800

CMYK : 100,0,0,0
RGB : 0,160,233
: #00A0E9

CMYK : 50,100,0,0
RGB : 146,7,131
: #920783

CMYK : 0,10,100,0
RGB : 255,225,0
: #FFE100

CMYK : 75,100,0,0
RGB : 96,25,134
: #601986

CMYK : 100,100,0,0
RGB : 29,32,136
: #1D2088

CMYK : 0,80,95,0
RGB : 234,85,20
: #EA5514

CMYK : 0,100,0,0
RGB : 228,0,127
: #E4007F

CMYK : 0,10,100,0
RGB : 255,225,0
: #FFE100

CMYK : 50,0,100,0
RGB : 143,195,31
: #8FC31F

CMYK : 0,10,100,0
RGB : 255,225,0
: #FFE100

CMYK : 100,0,0,0
RGB : 0,160,233
: #00A0E9

CMYK : 0,100,0,0
RGB : 228,0,127
: #E4007F

CMYK : 0,0,0,30
RGB : 201,202,202
: #C9CACA

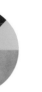

CMYK : 100,0,0,0
RGB : 0,160,233
: #00A0E9

CMYK : 0,100,100,0
RGB : 230,0,18
: #E60012

CMYK : 0,50,100,0
RGB : 243,152,0
: #F39800

CMYK : 100,100,0,0
RGB : 29,32,136
: #1D2088

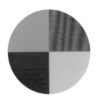

CMYK : 100,0,100,0
RGB : 0,153,68
: #009944

CMYK : 0,80,95,0
RGB : 234,85,20
: #EA5514

CMYK : 50,0,100,0
RGB : 143,195,31
: #8FC31F

CMYK : 0,100,0,0
RGB : 228,0,127
: #E4007F

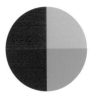

CMYK : 0,100,100,0
RGB : 230,0,18
: #E60012

CMYK : 100,0,0,0
RGB : 0,160,233
: #00A0E9

CMYK : 100,0,100,0
RGB : 0,153,68
: #009944

CMYK : 50,100,0,0
RGB : 146,7,131
: #920783

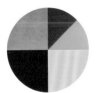

CMYK : 0,50,100,0
RGB : 243,152,0
: #F39800

CMYK : 100,100,0,0
RGB : 29,32,136
: #1D2088

CMYK : 0,10,100,0
RGB : 255,225,0
: #FFE100

CMYK : 100,0,0,0
RGB : 0,160,233
: #00A0E9

CMYK : 0,100,100,0
RGB : 230,0,18
: #E60012

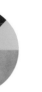

CMYK : 0,100,0,0
RGB : 228,0,127
: #E4007F

CMYK : 100,0,0,0
RGB : 0,160,233
: #00A0E9

CMYK : 0,50,100,0
RGB : 243,152,0
: #F39800

CMYK : 50,0,100,0
RGB : 143,195,31
: #8FC31F

CMYK : 75,100,0,0
RGB : 96,25,134
: #601986

CMYK : 50,100,0,0
RGB : 146,7,131
: #920783

CMYK : 100,0,100,0
RGB : 0,153,68
: #009944

CMYK : 100,0,0,0
RGB : 0,160,233
: #00A0E9

CMYK : 0,100,100,0
RGB : 230,0,18
: #E60012

CMYK : 100,100,0,0
RGB : 29,32,136
: #1D2088

CMYK : 100,100,0,0
RGB : 29,32,136
: #1D2088

CMYK : 50,0,100,0
RGB : 143,195,31
: #8FC31F

CMYK : 0,100,0,0
RGB : 228,0,127
: #E4007F

CMYK : 0,50,100,0
RGB : 243,152,0
: #F39800

CMYK : 0,0,0,30
RGB : 201,202,202
: #C9CACA

CMYK : 50,0,100,0
RGB : 143,195,31
: #8FC31F

CMYK : 100,0,100,0
RGB : 0,153,68
: #009944

CMYK : 0,0,0,30
RGB : 201,202,202
: #C9CACA

CMYK : 0,100,0,0
RGB : 228,0,127
: #E4007F

CMYK : 100,0,0,0
RGB : 0,160,233
: #00A0E9

CMYK : 100,100,0,0
RGB : 29,32,136
: #1D2088

CMYK : 0,80,95,0
RGB : 234,85,20
: #EA5514

CMYK : 75,100,0,0
RGB : 96,25,134
: #601986

CMYK : 0,100,100,0
RGB : 230,0,18
: #E60012

CMYK : 100,0,0,0
RGB : 0,160,233
: #00A0E9

CMYK : 50,100,0,0
RGB : 146,7,131
: #920783

CMYK : 0,10,100,0
RGB : 255,225,0
: #FFE100

CMYK : 100,0,100,0
RGB : 0,153,68
: #009944

CMYK : 75,100,0,0
RGB : 96,25,134
: #601986

CMYK : 100,0,0,0
RGB : 0,160,233
: #00A0E9

CMYK : 0,80,95,0
RGB : 234,85,20
: #EA5514

CMYK : 0,10,100,0
RGB : 255,225,0
: #FFE100

CMYK : 0,100,0,0
RGB : 228,0,127
: #E4007F

CMYK : 75,100,0,0
RGB : 96,25,134
: #601986

CMYK : 0,50,100,0
RGB : 243,152,0
: #F39800

CMYK : 100,100,0,0
RGB : 29,32,136
: #1D2088

CMYK : 50,0,100,0
RGB : 143,195,31
: #8FC31F

CMYK : 0,100,100,0
RGB : 230,0,18
: #E60012

CMYK : 0,0,0,4
RGB : 249,249,249
: #F9F9F9

VIVID COLOR

# GRADATION

❽ ❺ ①　　　❻ ❸ ④　　　❽ ❼ ②　　　③ ❼ ①

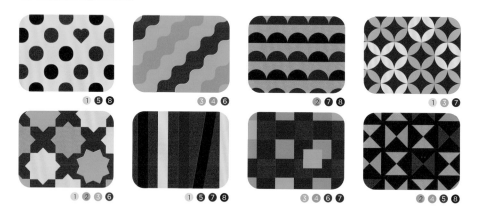

③ ① ② ❻　　　① ❺ ❼ ❽　　　④ ❸ ❻ ②　　　④ ② ❺ ❼

# SIMPLE PATTERN

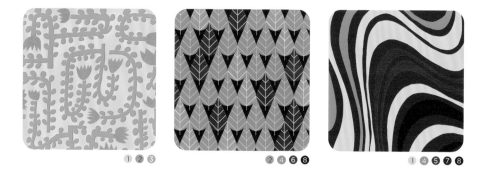

① ❺ ❽　　　③ ④ ❻　　　② ❼ ❽　　　① ③ ❼

① ② ③ ❻　　　① ❺ ❼ ❽　　　③ ④ ❻ ❼　　　② ④ ❺ ❽

# DESIGN PATTERN

 ① ② ③

 ② ④ ❻ ❽

 ① ④ ❺ ❼ ❽

| | | | |
|---|---|---|---|
| ① CMYK : 0,10,100,0<br>RGB : 255,225,0<br>#FFE100 | ② CMYK : 0,50,100,0<br>RGB : 243,152,0<br>#F39800 | ③ CMYK : 100,0,0,0<br>RGB : 0,160,233<br>#00A0E9 | ④ CMYK : 100,0,100,0<br>RGB : 0,153,68<br>#009944 |
| ❺ CMYK : 0,100,100,0<br>RGB : 230,0,18<br>#E60012 | ❻ CMYK : 0,100,0,0<br>RGB : 228,0,127<br>#E4007F | ❼ CMYK : 50,100,0,0<br>RGB : 146,7,131<br>#920783 | ❽ CMYK : 100,100,0,0<br>RGB : 29,32,136<br>#1D2088 |

將鮮色調彩色所具備的傳統日式氛圍及時尚現代風格加以交融，也因為顏色相當清晰，就算是再精細的設計主題也能輕易辨識，只要控制顏色數量就能順利整合版面。

Color
schemes are
very deep. Even
when bright colors are
mixed or combined, it often
does not end up with bright
impressions. It must have gotten weaker.
Sometimes, when a strong color is added to a
bright color as an accent color or when a small amount
of complementary color, the opposite of the color used, is
mixed, it can make the original color more powerful and multiply its
brightness. Brightness can be expressed in such ways. If you want a pop
feel and mix many colors, it could end up looking childish with a child-like
impression. In these cases, the number of colors needs to be limited somewhat and mix
colors that are not apparently pop like gray, adding an intellectual feel and reducing the
child-like impression. When you have a color scheme that is colorful and child-like, getting rid of the
child-like feel could leave the color scheme with only pop impressions. Colors are very mysterious. There
are always more possibilities, and possibilities only continue to grow. As the times change, how people perceive
colors would change a well. White and blue are colors that feel clean and hygienic, but someday this might be pink and
purple. The time now is especially fast-changing. It's not only the paints in paintings or prints. What are the names of
vivid colors that can only be expressed digitally? As you can see, the number of colors continues to increase endlessly
whenever the medium changes. People see colors differently in
different countries. Imagine a big sun shining above the beautiful
sea. Some countries see a yellow sun while other countries see
red. It could be white in another. Colors vary even if we see the
same object. The possibilities of colors are infinite and without
any correct answer. Still, this book was born to get closer to that
answer, to have an answer right now that is within you.

# We are professionals
who use colors.

We want to showcase our skills without any reservation and contribute to improving design techniques in Japan. I hope you can share the same perspective as us, enjoy the colors, and have a conversation. Be loved by colors!

粉色調彩色

# PALE COLOR

粉色調彩色是女性化的柔和自然顏色，

存在感不會過於強烈，

廣受大眾歡迎，

具備貼心的印象，相當適用於禮品。

COLOR IMAGE | 貼心、柔和、溫暖

← | **增添紋理以烘托柔和感**

　　粉色調彩色的色調柔和，可營造出溫和氛圍，與植物等有機的設計主題相當適配。若配上手繪質地的元素，可讓印象顯得更加溫暖。

[ ● CMYK : 0,60,15,0 　　/ RGB : 238,134,161 　. #EE86A1 ]
[ ● CMYK : 40,0,100,0 　/ RGB : 171,205,3 　　. #ABCD03 ]
[ ● CMYK : 45,60,0,0 　　/ RGB : 155,114,176 　. #9B72B0 ]
[ ● CMYK : 0,15,70,0 　　/ RGB : 254,220,94 　. #FEDC5E ]
[ ● CMYK : 25,45,100,0 　/ RGB : 201,149,9 　　. #C99509 ]

COLOR BALANCE

P LE COLOR

## PALE COLOR × COSMETICS
粉色調彩色 × 化妝品

2020 SPRING & SUMMER COLLECTION

# ENLIGHTENMENT HARMONY

MiMC

**可營造舒適愜意的季節感**

粉色調彩色給人的輕鬆印象與春夏季節氛圍相當契
合。粉色調彩色可營造出女性化的柔和印象，與化
妝品相關的設計也相當合拍，其色調具有清透感，
可傳遞出潔淨感。

| | | | |
|---|---|---|---|
| [ ○ ] | CMYK : 10,0,70,0 | / RGB : 239,236,100 | #EFEC64 ] |
| [ ● ] | CMYK : 5,50,10,0 | / RGB : 233,155,180 | #E99BB4 ] |
| [ ● ] | CMYK : 50,0,10,0 | / RGB : 129,205,228 | #81CDE4 ] |
| [ ○ ] | CMYK : 30,0,45,0 | / RGB : 192,221,163 | #C0DDA3 ] |

COLOR BALANCE

## PALE COLOR × WHITE
粉色調彩色 × 白色

1

## PALE COLOR × FONT
粉色調彩色 × 字體

2

## PALE COLOR × ART
粉色調彩色 × 藝術

3

### 1 | 雖為彩色卻依舊能保有潔淨印象

版面整體顏色淺，就算用色複雜也仍顯得好讀，同時具有柔和的印象。版面中隨處可見的白色建構出光線般的照耀意象。

| | | | |
|---|---|---|---|
| ● | CMYK : 0,0,0,100 | / RGB : 35,24,21 | #231815 |
| ● | CMYK : 0,40,20,0 | / RGB : 245,178,178 | #F5B2B2 |
| ● | CMYK : 50,0,50,0 | / RGB : 137,201,151 | #89C997 |
| ● | CMYK : 0,10,70,0 | / RGB : 255,229,95 | #FFE55F |
| ● | CMYK : 0,0,0,30 | / RGB : 201,202,202 | #C9CACA |

### 2 | 銳利的字體也變得柔和

就算採用銳利的字體，使用粉色調彩色就能保有柔和印象。範例運用寬度不一的橫條紋來調整白色的面積，既休閒又具現代風。

| | | | |
|---|---|---|---|
| ● | CMYK : 10,10,73,0 | / RGB : 237,221,89 | #EDDD59 |
| ● | CMYK : 0,60,20,0 | / RGB : 238,134,154 | #EE869A |
| ● | CMYK : 40,64,11,0 | / RGB : 166,109,159 | #A66D9F |
| ● | CMYK : 36,0,70,0 | / RGB : 179,212,106 | #B3D46A |
| ● | CMYK : 0,0,0,85 | / RGB : 76,73,72 | #4C4948 |

### 3 | 提升藝術性

將粉色調彩色和圖像式設計主題及漸層效果搭配，可營造出藝術性強烈且夢幻的印象，演繹出照片所具備的浪漫氛圍。

| | | | |
|---|---|---|---|
| ● | CMYK : 0,30,15,0 | / RGB : 247,199,198 | #F7C7C6 |
| ● | CMYK : 0,10,40,0 | / RGB : 255,233,169 | #FFE9A9 |
| ● | CMYK : 35,55,0,0 | / RGB : 176,129,183 | #B081B7 |
| ● | CMYK : 65,20,0,0 | / RGB : 82,165,220 | #52A5DC |
| ● | CMYK : 30,0,70,0 | / RGB : 194,218,105 | #C2DA69 |

# COLOR PATTERN

CMYK : 0,15,0,0
RGB : 251,230,239
#FBE6EF

CMYK : 0,15,75,0
RGB : 255,219,79
#FFDB4F

CMYK : 30,0,70,0
RGB : 194,218,105
#C2DA69

CMYK : 48,16,0,0
RGB : 139,186,228
#8BBAE4

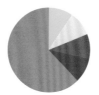

CMYK : 30,0,70,0
RGB : 194,218,105
#C2DA69

CMYK : 0,60,70,0
RGB : 240,132,74
#F0844A

CMYK : 0,0,0,30
RGB : 201,202,202
#C9CACA

CMYK : 30,60,0,0
RGB : 186,121,177
#BA79B1

CMYK : 0,15,75,0
RGB : 255,219,79
#FFDB4F

CMYK : 0,60,0,0
RGB : 238,135,180
#EE87B4

CMYK : 48,16,0,0
RGB : 139,186,228
#8BBAE4

CMYK : 65,0,65,0
RGB : 86,184,121
#56B879

CMYK : 0,0,0,30
RGB : 201,202,202
#C9CACA

CMYK : 0,15,0,0
RGB : 251,230,239
#FBE6EF

CMYK : 0,80,80,0
RGB : 234,85,50
#EA5532

CMYK : 65,65,0,0
RGB : 110,96,168
#6E60A8

CMYK : 0,35,70,0
RGB : 248,184,86
#F8B856

CMYK : 0,80,80,0
RGB : 234,85,50
#EA5532

CMYK : 65,0,65,0
RGB : 86,184,121
#56B879

CMYK : 0,15,75,0
RGB : 255,219,79
#FFDB4F

CMYK : 48,16,0,0
RGB : 139,186,228
#8BBAE4

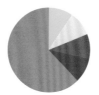

CMYK : 0,60,0,0
RGB : 238,135,180
#EE87B4

CMYK : 65,65,0,0
RGB : 110,96,168
#6E60A8

CMYK : 0,80,80,0
RGB : 234,85,50
#EA5532

CMYK : 0,15,0,0
RGB : 251,230,239
#FBE6EF

CMYK : 30,0,70,0
RGB : 194,218,105
#C2DA69

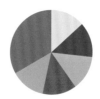

CMYK : 48,16,0,0
RGB : 139,186,228
#8BBAE4

CMYK : 0,15,0,0
RGB : 251,230,239
#FBE6EF

CMYK : 30,0,70,0
RGB : 194,218,105
#C2DA69

CMYK : 0,80,80,0
RGB : 234,85,50
#EA5532

CMYK : 65,65,0,0
RGB : 110,96,168
#6E60A8

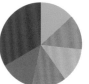

CMYK : 65,0,65,0
RGB : 86,184,121
#56B879

CMYK : 0,60,0,0
RGB : 238,135,180
#EE87B4

CMYK : 0,15,75,0
RGB : 255,219,79
#FFDB4F

CMYK : 0,80,80,0
RGB : 234,85,50
#EA5532

CMYK : 75,40,0,0
RGB : 59,130,197
#3B82C5

CMYK : 0,80,80,0
RGB : 234,85,50
#EA5532

CMYK : 0,15,0,0
RGB : 251,230,239
#FBE6EF

CMYK : 0,60,0,0
RGB : 238,135,180
#EE87B4

CMYK : 65,0,65,0
RGB : 86,184,121
#56B879

CMYK : 75,40,0,0
RGB : 59,130,197
#3B82C5

CMYK : 0,15,75,0
RGB : 255,219,79
#FFDB4F

CMYK : 75,40,0,0
RGB : 59,130,197
#3B82C5

CMYK : 0,60,70,0
RGB : 240,132,74
#F0844A

CMYK : 0,15,75,0
RGB : 255,219,79
#FFDB4F

CMYK : 48,16,0,0
RGB : 139,186,228
#8BBAE4

CMYK : 30,0,70,0
RGB : 194,218,105
#C2DA69

CMYK : 0,60,0,0
RGB : 238,135,180
#EE87B4

CMYK : 30,60,0,0
RGB : 186,121,177
#BA79B1

CMYK : 0,15,0,0
RGB : 251,230,239
#FBE6EF

CMYK : 65,65,0,0
RGB : 110,96,168
#6E60A8

CMYK : 0,35,70,0
RGB : 248,184,86
#F8B856

CMYK : 0,80,80,0
RGB : 234,85,50
#EA5532

CMYK : 0,0,0,30
RGB : 201,202,202
#C9CACA

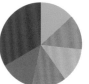

CMYK : 65,65,0,0
RGB : 110,96,168
#6E60A8

CMYK : 75,40,0,0
RGB : 59,130,197
#3B82C5

CMYK : 0,60,70,0
RGB : 240,132,74
#F0844A

CMYK : 48,16,0,0
RGB : 139,186,228
#8BBAE4

CMYK : 0,60,0,0
RGB : 238,135,180
#EE87B4

CMYK : 65,0,65,0
RGB : 86,184,121
#56B879

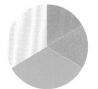

[
CMYK : 0,15,0,0
RGB : 251,230,239
#FBE6EF
]

[
CMYK : 65,0,65,0
RGB : 86,184,121
#56B879
]

[
CMYK : 0,0,0,30
RGB : 201,202,202
#C9CACA
]

[
CMYK : 0,35,70,0
RGB : 248,184,86
#F8B856
]

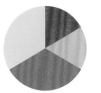

[
CMYK : 30,0,70,0
RGB : 194,218,105
#C2DA69
]

[
CMYK : 30,60,0,0
RGB : 186,121,177
#BA79B1
]

[
CMYK : 48,16,0,0
RGB : 139,186,228
#8BBAE4
]

[
CMYK : 0,80,80,0
RGB : 234,85,50
#EA5532
]

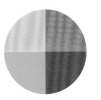

[
CMYK : 0,15,75,0
RGB : 255,219,79
#FFDB4F
]

[
CMYK : 0,60,0,0
RGB : 238,135,180
#EE87B4
]

[
CMYK : 65,65,0,0
RGB : 110,96,168
#6E60A8
]

[
CMYK : 65,0,65,0
RGB : 86,184,121
#56B879
]

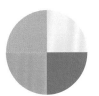

[
CMYK : 0,0,0,30
RGB : 201,202,202
#C9CACA
]

[
CMYK : 0,15,0,0
RGB : 251,230,239
#FBE6EF
]

[
CMYK : 75,40,0,0
RGB : 59,130,197
#3B82C5
]

[
CMYK : 0,35,70,0
RGB : 248,184,86
#F8B856
]

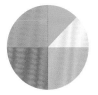

[
CMYK : 0,35,70,0
RGB : 248,184,86
#F8B856
]

[
CMYK : 0,60,0,0
RGB : 238,135,180
#EE87B4
]

[
CMYK : 48,16,0,0
RGB : 139,186,228
#8BBAE4
]

[
CMYK : 0,15,0,0
RGB : 251,230,239
#FBE6EF
]

[
CMYK : 65,0,65,0
RGB : 86,184,121
#56B879
]

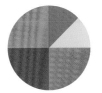

[
CMYK : 0,60,0,0
RGB : 238,135,180
#EE87B4
]

[
CMYK : 65,65,0,0
RGB : 110,96,168
#6E60A8
]

[
CMYK : 0,60,70,0
RGB : 240,132,74
#F0844A
]

[
CMYK : 30,0,70,0
RGB : 194,218,105
#C2DA69
]

[
CMYK : 75,40,0,0
RGB : 59,130,197
#3B82C5
]

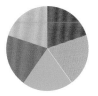

[
CMYK : 48,16,0,0
RGB : 139,186,228
#8BBAE4
]

[
CMYK : 0,80,80,0
RGB : 234,85,50
#EA5532
]

[
CMYK : 0,0,0,30
RGB : 201,202,202
#C9CACA
]

[
CMYK : 65,0,65,0
RGB : 86,184,121
#56B879
]

[
CMYK : 30,60,0,0
RGB : 186,121,177
#BA79B1
]

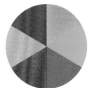

[
CMYK : 65,0,65,0
RGB : 86,184,121
#56B879
]

[
CMYK : 47,17,0,0
RGB : 142,186,228
#8EBAE4
]

[
CMYK : 0,15,75,0
RGB : 255,219,79
#FFDB4F
]

[
CMYK : 0,60,70,0
RGB : 240,132,74
#F0844A
]

[
CMYK : 65,65,0,0
RGB : 110,96,168
#6E60A8
]

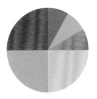

[
CMYK : 0,80,80,0
RGB : 234,85,50
#EA5532
]

[
CMYK : 0,0,0,30
RGB : 201,202,202
#C9CACA
]

[
CMYK : 0,15,75,0
RGB : 255,219,79
#FFDB4F
]

[
CMYK : 0,60,0,0
RGB : 238,135,180
#EE87B4
]

[
CMYK : 65,0,65,0
RGB : 86,184,121
#56B879
]

[
CMYK : 75,40,0,0
RGB : 59,130,197
#3B82C5
]

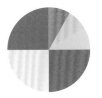

[
CMYK : 75,40,0,0
RGB : 59,130,197
#3B82C5
]

[
CMYK : 0,15,0,0
RGB : 251,230,239
#FBE6EF
]

[
CMYK : 30,60,0,0
RGB : 186,121,177
#BA79B1
]

[
CMYK : 30,0,70,0
RGB : 194,218,105
#C2DA69
]

[
CMYK : 0,15,75,0
RGB : 255,219,79
#FFDB4F
]

[
CMYK : 0,60,0,0
RGB : 238,135,180
#EE87B4
]

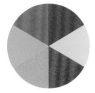

[
CMYK : 30,60,0,0
RGB : 186,121,177
#BA79B1
]

[
CMYK : 65,65,0,0
RGB : 110,96,168
#6E60A8
]

[
CMYK : 30,0,70,0
RGB : 194,218,105
#C2DA69
]

[
CMYK : 0,80,80,0
RGB : 234,85,50
#EA5532
]

[
CMYK : 0,0,0,30
RGB : 201,202,202
#C9CACA
]

[
CMYK : 65,0,65,0
RGB : 86,184,121
#56B879
]

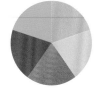

[
CMYK : 65,65,0,0
RGB : 110,96,168
#6E60A8
]

[
CMYK : 0,35,70,0
RGB : 248,184,86
#F8B856
]

[
CMYK : 65,0,65,0
RGB : 86,184,121
#56B879
]

[
CMYK : 75,40,0,0
RGB : 59,130,197
#3B82C5
]

[
CMYK : 0,80,80,0
RGB : 234,85,50
#EA5532
]

[
CMYK : 48,16,0,0
RGB : 139,186,228
#8BBAE4
]

## GRADATION

② ① ④   ② ⑤ ⑥   ① ⑤ ⑦   ⑦ ③ ⑧

② ③ ④ ⑥   ① ⑤ ⑦ ⑧   ⑥ ② ① ⑧   ⑤ ⑦ ⑥ ⑧

## SIMPLE PATTERN

① ② ④   ② ⑤ ⑥   ③ ④ ⑧   ② ⑤ ⑦

② ③ ④ ⑥   ① ⑤ ⑦ ⑧   ① ② ⑥ ⑧   ⑤ ⑥ ⑦ ⑧

## DESIGN PATTERN

① ② ⑤   ③ ④ ⑥ ⑧   ① ⑤ ⑥ ⑦ ⑧

| | | | |
|---|---|---|---|
| ① CMYK : 0,15,0,0<br>RGB : 251,230,239<br>#FBE6EF | ② CMYK : 0,15,75,0<br>RGB : 255,219,79<br>#FFDB4F | ③ CMYK : 0,60,0,0<br>RGB : 238,135,180<br>#EE87B4 | ④ CMYK : 0,0,0,20<br>RGB : 220,221,221<br>#DCDDDD |
| ⑤ CMYK : 0,35,70,0<br>RGB : 248,184,86<br>#F8B856 | ⑥ CMYK : 30,0,70,0<br>RGB : 194,218,105<br>#C2DA69 | ⑦ CMYK : 0,80,80,0<br>RGB : 234,85,50<br>#EA5532 | ⑧ CMYK : 48,16,0,0<br>RGB : 139,186,228<br>#8BBAE4 |

粉色調彩色乍看之下與日式風格主題八竿子打不著，但將意象截然不同的概念兩相加乘下，反而可營造出都會風時尚印象。這個包裝在顏色所呈現出的柔和氛圍及前衛設計之間取得了相當良好的平衡。

# CHAPTER (11)

# SPECIAL COLORS

## 散發與眾不同存在感 的特別色

將金色及銀色與其他顏色搭配將能催生出嶄新的效果，可為設計增添變化、建立出區隔性，是相當與眾不同的特別色。

( COLOR IMAGE ) 與眾不同感、豐饒感受

← **特別色設計作品的範本照**

說到貴氣又高級的顏色，第一個聯想到的就是金色。無論什麼樣的設計主題，只要配上金色，都能建立起區隔的效果。將金色運用於局部可顯得雅致，大面積使用則能營造高級感，根據使用面積可讓印象輕鬆拍板定形。

○ CMYK : 10,10,55,0 ／ RGB : 236,223,135 . #ECDF87
　　　　 −25,45,100,0 　　　 −201,149,9 　−#C99509
○ CMYK : 0,0,0,0 ／ RGB : 255,255,255 . #FFFFFF
○ CMYK : 4,0,0,0 ／ RGB : 247,252,254 . #F7FCFE
　　　　 −22,0,0,0 　　　 −206,235,251 −#CEEBFB

COLOR BALANCE

※ 本章節的色值表示及 COLOR BALANCE 條狀圖等，為表現出金、銀和透明色的光澤感，以亮色及深色的雙色漸層呈現。

steve&anew.

Boundaries.

金銀色

# GOLD
# SILVER

金色和銀色具有光澤感，是既華麗又充滿質感的顏色。

金銀色帶有材質感，也給人無機的印象，

是讓人想用於非凡時刻的耀眼顏色。

COLOR
IMAGE　高級、豪華、未來感、人工感

## ← 運用金屬色增添銳利度

運用金銀色建構出高雅的版面，幾何圖案因而顯得更加銳利。深藍色和黑色增添了知性印象，同時降低了明度，具有整合畫面的效果。

- CMYK : 10,10,55,0 　/ RGB : 236,223,135 . #ECDF87*
　　　　−25,45,100,0　　　　−201,149,9　−#C99509
- CMYK : 0,0,0,23 　　/ RGB : 215,215,216 . #D7D7D8*
　　　　−0,0,0,60　　　　　−137,137,137　−#898989
- CMYK : 100,100,0,0 　/ RGB : 29,32,136 　. #1D2088

COLOR BALANCE

GOLD · SILVER

※ 範例中的金銀色是以亮色及深色的雙色漸層來呈現光澤感。

GOLD × GREEN × BLACK × PINK
金色 × 綠色 × 黑色 × 粉紅色

DESIGN
FORUM *PE*

*People see colors differently in different countries. Imagine a big sun shining above the beautiful sea. Some countries see a yellow sun while other countries see red. It could be white in another. Colors vary even if we see the same object. The possibilities of colors are infinite and without any correct answer. Still, this book was born to get closer to that answer, to have an answer right now that is within you.*

*OPLE* INDEPENDENT
SELL OUT
THOUGHT

### 善用榮光閃耀的金色

金色給人金牌或獎盃等象徵第一名的印象，常被用
於競賽或頒獎典禮的設計上。耀眼的金色色調搶眼，
同時易於與其他顏色搭配，是其魅力所在。

[ CMYK : 10,10,55,0 / RGB : 236,223,135 . #ECDF87 ]
      −25,45,100,0     −201,149,9 −#C99509
[ ● CMYK : 100,50,100,0 / RGB : 0,105,62 #00693E ]
[ ● CMYK : 0,0,0,100 / RGB : 35,24,21 #231815 ]
[ ● CMYK : 0,100,0,0 / RGB : 228,0,127 #E4007F ]

COLOR BALANCE

## GOLD × EYE-CATCHING
金色 × 搶眼設計

When a finger rubs across an ink, the color extends. Red pink becomes vermillion, then pink, then white.

COLOR BALANCE 1

## GOLD × WHITE
金色 × 白色

COLOR BALANCE 2

## SILVER × RED × BLACK
銀色 × 紅色 × 黑色

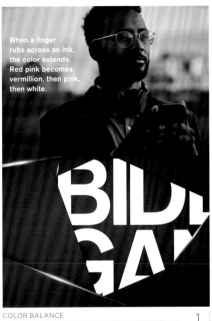

COLOR BALANCE 3

### 1 利用金色吸引目光

　　搶眼的耀眼金色最適合作為版面亮點，搭配黑色可給人高級感與高品質感，相當適用於配件飾品的設計上。

[ ● CMYK : 0,0,0,85 / RGB : 76,73,72 #4C4948 ]
[ ● CMYK : 15,20,30,0 / RGB : 223,206,180 #DFCEB4 ]
[ ● CMYK : 50,75,100,30 / RGB : 118,66,27 #76421B ]
[ ● CMYK : 10,10,55,0 / RGB : 236,223,135 #ECDF87 ]
[ 　 −25,45,100,0 　 −201,149,9 −#C99509 ]

### 2 將金色與白色搭配使用

　　金色配白色更能增添潔淨印象。將版面整體以單色調統一，可讓金色的印象更為突出。

[ ● CMYK : 0,0,0,100 / RGB : 35,24,21 #231815 ]
[ ○ CMYK : 0,0,0,0 / RGB : 255,255,255 #FFFFFF ]
[ ● CMYK : 10,10,55,0 / RGB : 236,223,135 #ECDF87 ]
[ 　 −25,45,100,0 　 −201,149,9 −#C99509 ]

### 3 利用銀色呈現質地

　　銀色的光與影能呈現出鋁、鐵或鋼等金屬的材質感。尤其銀色的彩度偏低，能降低溫度感，讓設計充滿無機的印象。

[ ● CMYK : 0,100,100,0 / RGB : 230,0,18 #E60012 ]
[ ● CMYK : 0,0,0,23 / RGB : 215,215,216 #D7D7D8 ]
[ 　 −0,0,0,60 　 −137,137,137 −#898989 ]
[ ● CMYK : 0,0,0,100 / RGB : 35,24,21 #231815 ]

# COLOR PATTERN

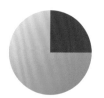

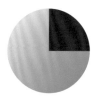

CMYK : 10,10,55,0
　　　　−25,45,100,0
RGB　: 236,223,135
　　　　−201,149,9
　　　　#ECDF87
　　　　−#C99509

CMYK : 0,80,100,0
RGB　: 234,85,4
　　　　:EA5504

CMYK : 10,10,55,0
　　　　−25,45,100,0
RGB　: 236,223,135
　　　　−201,149,9
　　　　#ECDF87
　　　　−#C99509

CMYK : 50,100,0,0
RGB　: 146,7,131
　　　　:#920783

CMYK : 10,10,55,0
　　　　−25,45,100,0
RGB　: 236,223,135
　　　　−201,149,9
　　　　#ECDF87
　　　　−#C99509

CMYK : 90,30,95,30
RGB　: 0,105,52
　　　　:#006934

CMYK : 10,10,55,0
　　　　−25,45,100,0
RGB　: 236,223,135
　　　　−201,149,9
　　　　#ECDF87
　　　　−#C99509

CMYK : 100,85,0,0
RGB　: 0,56,148
　　　　:#003894

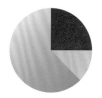

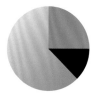

CMYK : 10,10,55,0
　　　　−25,45,100,0
RGB　: 236,223,135
　　　　−201,149,9
　　　　#ECDF87
　　　　−#C99509

CMYK : 20,0,100,0
RGB　: 218,224,0
　　　　:#DAE000

CMYK : 90,30,95,30
RGB　: 0,105,52
　　　　:#006934

CMYK : 10,10,55,0
　　　　−25,45,100,0
RGB　: 236,223,135
　　　　−201,149,9
　　　　#ECDF87
　　　　−#C99509

CMYK : 58,0,37,0
RGB　: 107,194,177
　　　　:#6BC2B1

CMYK : 4,0,0,60
RGB　: 132,135,137
　　　　:#848789

CMYK : 10,10,55,0
　　　　−25,45,100,0
RGB　: 236,223,135
　　　　−201,149,9
　　　　#ECDF87
　　　　−#C99509

CMYK : 0,100,0,0
RGB　: 228,0,127
　　　　:#E4007F

CMYK : 10,30,0,0
RGB　: 229,194,219
　　　　:#E5C2DB

CMYK : 10,10,55,0
　　　　−25,45,100,0
RGB　: 236,223,135
　　　　−201,149,9
　　　　#ECDF87
　　　　−#C99509

CMYK : 80,25,10,0
RGB　: 0,147,199
　　　　:#0093C7

CMYK : 100,95,5,50
RGB　: 3,11,88
　　　　:#030B58

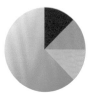

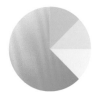

CMYK : 10,10,55,0
　　　　−25,45,100,0
RGB　: 236,223,135
　　　　−201,149,9
　　　　#ECDF87
　　　　−#C99509

CMYK : 0,100,100,0
RGB　: 230,0,18
　　　　:#E60012

CMYK : 0,50,100,0
RGB　: 243,152,0
　　　　:#F39800

CMYK : 0,35,0,0
RGB　: 246,191,215
　　　　:#F6BFD7

CMYK : 10,10,55,0
　　　　−25,45,100,0
RGB　: 236,223,135
　　　　−201,149,9
　　　　#ECDF87
　　　　−#C99509

CMYK : 50,0,100,0
RGB　: 143,195,31
　　　　:#8FC31F

CMYK : 20,0,100,0
RGB　: 218,224,0
　　　　:#DAE000

CMYK : 5,0,90,0
RGB　: 250,238,0
　　　　:#FAEE00

CMYK : 10,10,55,0
　　　　−25,45,100,0
RGB　: 236,223,135
　　　　−201,149,9
　　　　#ECDF87
　　　　−#C99509

CMYK : 100,0,0,0
RGB　: 0,160,233
　　　　:#00A0E9

CMYK : 65,50,0,0
RGB　: 104,121,186
　　　　:#6879BA

CMYK : 60,0,80,0
RGB　: 108,187,90
　　　　:#6CBB5A

CMYK : 10,10,55,0
　　　　−25,45,100,0
RGB　: 236,223,135
　　　　−201,149,9
　　　　#ECDF87
　　　　−#C99509

CMYK : 100,20,50,0
RGB　: 0,139,140
　　　　:#008B8C

CMYK : 15,100,90,0
RGB　: 208,17,38
　　　　:#D01126

CMYK : 0,0,0,50
RGB　: 159,160,160
　　　　:#9FA0A0

CMYK : 10,10,55,0
—25,45,100,0
RGB : 236,223,135
—201,149,9
#ECDF87
—#C99509

CMYK : 0,40,0,0
RGB : 244,180,208
#F4B4D0

---

CMYK : 10,10,55,0
—25,45,100,0
RGB : 236,223,135
—201,149,9
#ECDF87
—#C99509

CMYK : 50,0,0,0
RGB : 126,206,244
#7ECEF4

---

CMYK : 10,10,55,0
—25,45,100,0
RGB : 236,223,135
—201,149,9
#ECDF87
—#C99509

CMYK : 30,0,100,0
RGB : 196,215,0
#C4D700

---

CMYK : 10,10,55,0
—25,45,100,0
RGB : 236,223,135
—201,149,9
#ECDF87
—#C99509

CMYK : 0,100,50,0
RGB : 229,0,79
#E5004F

---

CMYK : 10,10,55,0
—25,45,100,0
RGB : 236,223,135
—201,149,9
#ECDF87
—#C99509

CMYK : 50,0,80,0
RGB : 141,197,86
#8DC556

CMYK : 0,0,20,30
RGB : 201,199,174
#C9C7AE

---

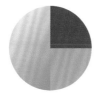

CMYK : 10,10,55,0
—25,45,100,0
RGB : 236,223,135
—201,149,9
#ECDF87
—#C99509

CMYK : 20,50,80,40
RGB : 148,101,41
#946529

CMYK : 50,30,0,0
RGB : 138,163,212
#8AA3D4

---

CMYK : 10,10,55,0
—25,45,100,0
RGB : 236,223,135
—201,149,9
#ECDF87
—#C99509

CMYK : 0,30,0,0
RGB : 247,201,221
#F7C9DD

CMYK : 60,0,0,0
RGB : 84,195,241
#54C3F1

---

CMYK : 10,10,55,0
—25,45,100,0
RGB : 236,223,135
—201,149,9
#ECDF87
—#C99509

CMYK : 5,0,100,0
RGB : 250,237,0
#FAED00

CMYK : 50,70,80,70
RGB : 64,34,15
#40220F

---

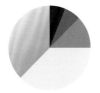

CMYK : 10,10,55,0
—25,45,100,0
RGB : 236,223,135
—201,149,9
#ECDF87
—#C99509

CMYK : 0,0,100,0
RGB : 255,241,0
#FFF100

CMYK : 40,45,50,5
RGB : 164,139,120
#A48B78

CMYK : 50,50,60,25
RGB : 122,106,86
#7A6A56

CMYK : 70,80,85,50
RGB : 64,41,33
#402921

---

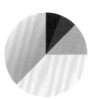

CMYK : 10,10,55,0
—25,45,100,0
RGB : 236,223,135
—201,149,9
#ECDF87
—#C99509

CMYK : 0,10,40,0
RGB : 255,233,169
#FFE9A9

CMYK : 0,45,20,0
RGB : 243,167,172
#F3A7AC

CMYK : 10,100,90,0
RGB : 216,12,36
#D80C24

CMYK : 80,100,100,0
RGB : 85,46,49
#552E31

---

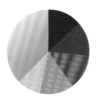

CMYK : 10,10,55,0
—25,45,100,0
RGB : 236,223,135
—201,149,9
#ECDF87
—#C99509

CMYK : 35,100,35,10
RGB : 164,11,93
#A40B5D

CMYK : 10,100,50,0
RGB : 215,0,81
#D70051

CMYK : 0,80,0,0
RGB : 232,82,152
#E85298

CMYK : 0,55,0,0
RGB : 239,147,187
#EF93BB

CMYK : 0,30,0,0
RGB : 247,201,221
#F7C9DD

---

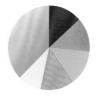

CMYK : 10,10,55,0
—25,45,100,0
RGB : 236,223,135
—201,149,9
#ECDF87
—#C99509

CMYK : 0,0,100,0
RGB : 255,241,0
#FFF100

CMYK : 0,50,0,0
RGB : 241,158,194
#F19EC2

CMYK : 76,0,25,0
RGB : 0,178,196
#00B2C4

CMYK : 0,50,100,0
RGB : 243,152,0
#F39800

CMYK : 100,85,0,0
RGB : 0,56,148
#003894

---

※ 漸層效果中的起始與結束的顏色以「—」加以區隔。

## GRADATION

[ BASE COLOR ● CMYK : 31,40,100,0 / RGB : 190,154,17 #BE9A11 ] ☀

● 1    ● 2    ● 3    ● 4

●● 5 4    ●● 1 7    ●● 2 6    ●● 8 3

## SIMPLE PATTERN

● 1    ● 2    ● 3    ● 4

● 5    ● 6    ● 7    ● 8

## DESIGN PATTERN

●● 1 3    ●●● 2 4 5    ●●●● 1 5 7 8

| | | |
|---|---|---|
| **1** | CMYK : 0,45,0,0 | RGB : 243,169,201 #F3A9C9 |
| **5** | CMYK : 0,90,85,0 | RGB : 232,56,40 #E83828 |
| **2** | CMYK : 49,0,0,0 | RGB : 129,207,244 #81CFF4 |
| **6** | CMYK : 50,50,60,25 | RGB : 122,106,86 #7A6A56 |
| **3** | CMYK : 0,0,0,30 | RGB : 201,202,202 #C9CACA |
| **7** | CMYK : 20,0,100,0 | RGB : 218,224,0 #DAE000 |
| **4** | CMYK : 13,19,56,0 | RGB : 228,206,128 #E4CE80 |
| **8** | CMYK : 100,0,0,80 | RGB : 0,56,86 #003856 |

## 營造與眾不同感的燙金加工

將金、銀、銅等拉薄的金屬加以轉印印刷的特殊加工方法，稱為「燙金」。燙金具有光澤感，在不同的角度下會呈現不一樣的風貌，可用於營造高級感及與眾不同感。燙金具有普通油墨印刷無法呈現的華麗感，此外，金箔在種類上有著偏黃色或偏橘色等各式各樣的類別，採用亮面箔或霧面箔也會讓印象截然不同，可從中選擇以打造所意圖呈現的設計風貌。

此外，運用在金箔上描繪圖案的「蝕刻」手法，也能讓設計呈現更加多元。下圖中的撲克牌圖案就是運用了蝕刻手法，在金箔上雕刻勾勒出細緻的線條。線條之精細以及光輝之動人，讓人不禁想細細觀賞。

將燙金運用於筆記本或明信片等基本文具，以及使用於個人、商家名片或喜帖上，也能讓人留下更加深刻的印象。燙金是普通油墨印刷之外的錦上添花技法，建議用於特別的場合。

EARTH

When a finger rubs across an ink, the color shifts. Red pink becomes vermilion, then pink, then white. It produces a gradation and fades away. When you think about it this way, could you say that even a single ink type contains many colors??

WATER

清透色

# CLEAR

清透色給人潔淨感與清新感，

具有無雜質、潔淨的印象。

清透色充滿透明感，能與各種顏色搭配，

營造出立體感。

| COLOR IMAGE | 夢幻、柔和、動態 |
| --- | --- |

← **利用光線折射和蕩漾水波呈現透明感**

　　這個設計採用了玻璃般的元素和水波蕩漾的照片，整體畫面充滿了透明感。玻璃和水面下方的元素因而顯得歪斜，是能呈現出光線折射的顏色。

[ ● CMYK : 65,0,10,0　　/ RGB : 63,189,224　. #3FBDE0 ]
[ ● CMYK : 50,20,0,0　　/ RGB : 134,179,224　. #86B3E0 ]

COLOR BALANCE

COLOR : 01
GOLD ·
SILVER
COLOR : 02
CLEAR

CLEAR × SOLID
清透色 × 立體感

# TO GO BOTTLE

## 利用立體感與透明感來營造空間

範例有效利用了直線與曲線，將位於瓶子背面的元
素以歪曲的方式呈現，營造立體感與透明感。瓶身
內不同顏色交疊處的顏色深度，也在調整後呈現半
透明感。

[ ● CMYK : 15,10,25,0　　/ RGB : 224,223,198　#E0DFC6 ]
[ ● CMYK : 25,20,50,0　　/ RGB : 203,195,140　#CBC38C ]
[ ● CMYK : 17,13,31,0　　/ RGB : 219,216,184　#DBD8B8 ]
[ ● CMYK : 0,0,0,100　　 / RGB : 35,24,21　　#231815 ]

COLOR BALANCE

## CLEAR × TRANSPARENTE
### 清透色 × 透明效果

COLOR BALANCE

1

## CLEAR × WATER
### 清透色 × 水的呈現

COLOR BALANCE

2

## CLEAR × BLUR
### 清透色 × 模糊效果

COLOR BALANCE

3

### 1　利用透明效果營造輕鬆感

添加透明效果可讓後方被蓋住的元素被看見，創造景深。透明效果具有輕盈感，和色彩強烈的顏色搭配可增添休閒感。

[ ● CMYK : 60,0,25,0　/ RGB : 95,193,199　#5FC1C7 ]
[ ● CMYK : 0,80,0,0　/ RGB : 232,82,152　#E85298 ]
[ ● CMYK : 0,0,85,0　/ RGB : 255,242,38　#FFF226 ]
[ ● CMYK : 0,0,0,100　/ RGB : 35,24,21　#231815 ]

### 2　關鍵是透明區塊的微調

範例使用了透明效果並以藍色漸層與光線的質感來表現水。將透明效果後方區塊的文字調成藍色的細緻手法為重點所在。將清透色與大自然照片搭配可形塑出純潔乾淨的印象。

[ ● CMYK : 45,10,0,0　/ RGB : 146,198,236　#92C6EC ]
[ ● CMYK : 100,40,100,0　/ RGB : 0,116,64　#007440 ]
[ ● CMYK : 0,25,100,0　/ RGB : 252,200,0　#FCC800 ]
[ ● CMYK : 0,0,0,100　/ RGB : 35,24,21　#231815 ]

### 3　重疊部分套用模糊效果

針對與圓形重疊的文字套用模糊效果，可凸顯背景色塊的顏色呈現。這種手法呈現了質地感，帶來毛玻璃般的印象。

[ ● CMYK : 80,0,0,0　/ RGB : 0,175,276　#00AFEC ]
[ ● CMYK : 40,0,100,0　/ RGB : 171,205,3　#ABCD03 ]
[ ● CMYK : 0,15,80,0　/ RGB : 255,219,63　#FFDB3F ]
[ ● CMYK : 0,90,0,0　/ RGB : 230,46,139　#E62E8B ]
[ ● CMYK : 78,82,83,67　/ RGB : 35,22,20　#231614 ]

# COLOR PATTERN

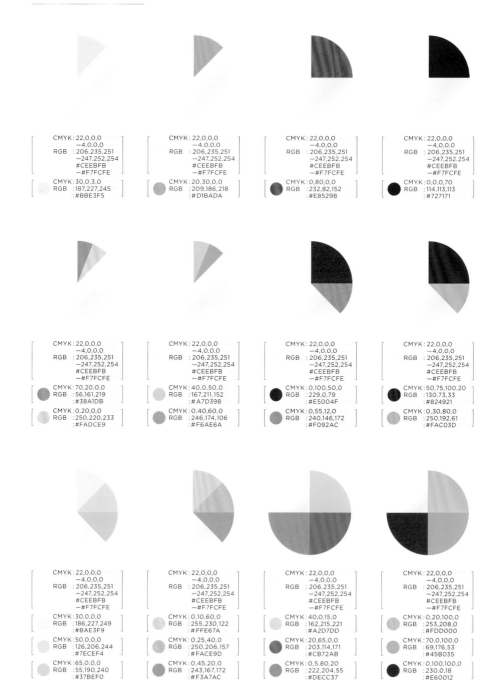

CMYK : 22,0,0,0
　　　－4,0,0,0
RGB　: 206,235,251
　　　－247,252,254
　　　#CEEBFB
　　　－#F7FCFE

CMYK : 30,0,3,0
RGB　:187,227,245
　　　#BBE3F5

CMYK : 22,0,0,0
　　　－4,0,0,0
RGB　: 206,235,251
　　　－247,252,254
　　　#CEEBFB
　　　－#F7FCFE

CMYK : 20,30,0,0
RGB　: 209,186,218
　　　: #D1BADA

CMYK : 22,0,0,0
　　　－4,0,0,0
RGB　: 206,235,251
　　　－247,252,254
　　　#CEEBFB
　　　－#F7FCFE

CMYK : 0,80,0,0
RGB　: 232,82,152
　　　: #E85298

CMYK : 22,0,0,0
　　　－4,0,0,0
RGB　: 206,235,251
　　　－247,252,254
　　　#CEEBFB
　　　－#F7FCFE

CMYK : 0,0,0,70
RGB　:114,113,113
　　　: #727171

CMYK : 22,0,0,0
　　　－4,0,0,0
RGB　: 206,235,251
　　　－247,252,254
　　　#CEEBFB
　　　－#F7FCFE

CMYK : 70,20,0,0
RGB　: 56,161,219
　　　: #38A1DB

CMYK : 0,20,0,0
RGB　: 250,220,233
　　　: #FADCE9

CMYK : 22,0,0,0
　　　－4,0,0,0
RGB　: 206,235,251
　　　－247,252,254
　　　#CEEBFB
　　　－#F7FCFE

CMYK : 40,0,50,0
RGB　: 167,211,152
　　　: #A7D398

CMYK : 0,40,60,0
RGB　: 246,174,106
　　　: #F6AE6A

CMYK : 22,0,0,0
　　　－4,0,0,0
RGB　: 206,235,251
　　　－247,252,254
　　　#CEEBFB
　　　－#F7FCFE

CMYK : 0,100,50,0
RGB　: 229,0,79
　　　: #E5004F

CMYK : 0,55,12,0
RGB　: 240,146,172
　　　: #F092AC

CMYK : 22,0,0,0
　　　－4,0,0,0
RGB　: 206,235,251
　　　－247,252,254
　　　#CEEBFB
　　　－#F7FCFE

CMYK : 50,75,100,20
RGB　: 130,73,33
　　　: #824921

CMYK : 0,30,80,0
RGB　: 250,192,61
　　　: #FAC03D

CMYK : 22,0,0,0
　　　－4,0,0,0
RGB　: 206,235,251
　　　－247,252,254
　　　#CEEBFB
　　　－#F7FCFE

CMYK : 30,0,0,0
RGB　: 186,227,249
　　　: #BAE3F9

CMYK : 50,0,0,0
RGB　: 126,206,244
　　　: #7ECEF4

CMYK : 65,0,0,0
RGB　: 55,190,240
　　　: #37BEF0

CMYK : 22,0,0,0
　　　－4,0,0,0
RGB　: 206,235,251
　　　－247,252,254
　　　#CEEBFB
　　　－#F7FCFE

CMYK : 0,10,60,0
RGB　: 255,230,122
　　　: #FFE67A

CMYK : 0,25,40,0
RGB　: 250,206,157
　　　: #FACE9D

CMYK : 0,45,20,0
RGB　: 243,167,172
　　　: #F3A7AC

CMYK : 22,0,0,0
　　　－4,0,0,0
RGB　: 206,235,251
　　　－247,252,254
　　　#CEEBFB
　　　－#F7FCFE

CMYK : 40,0,15,0
RGB　: 162,215,221
　　　: #A2D7DD

CMYK : 20,65,0,0
RGB　: 203,114,171
　　　: #CB72AB

CMYK : 0,5,80,20
RGB　: 222,204,55
　　　: #DECC37

CMYK : 22,0,0,0
　　　－4,0,0,0
RGB　: 206,235,251
　　　－247,252,254
　　　#CEEBFB
　　　－#F7FCFE

CMYK : 0,20,100,0
RGB　: 253,208,0
　　　: #FDD000

CMYK : 70,0,100,0
RGB　: 69,176,53
　　　: #45B035

CMYK : 0,100,100,0
RGB　: 230,0,18
　　　: #E60012

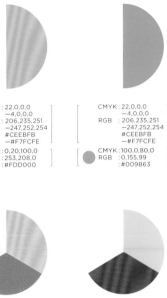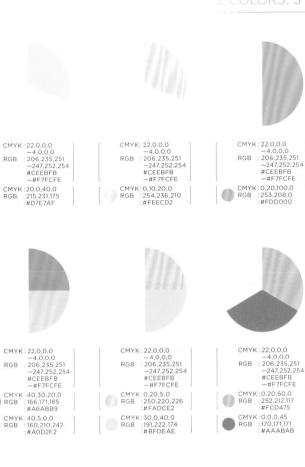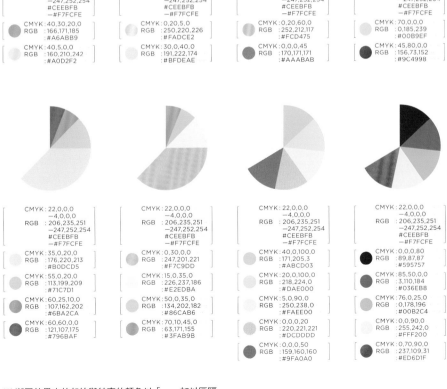

CMYK : 22,0,0,0
　　　 −4,0,0,0
RGB 　: 206,235,251
　　　 −247,252,254
　　　 #CEEBFB
　　　 −#F7FCFE

CMYK : 20,0,40,0
RGB 　: 215,231,175
　　　 #D7E7AF

CMYK : 22,0,0,0
　　　 −4,0,0,0
RGB 　: 206,235,251
　　　 −247,252,254
　　　 #CEEBFB
　　　 −#F7FCFE

CMYK : 0,10,20,0
RGB 　: 254,236,210
　　　 #FEECD2

CMYK : 22,0,0,0
　　　 −4,0,0,0
RGB 　: 206,235,251
　　　 −247,252,254
　　　 #CEEBFB
　　　 −#F7FCFE

CMYK : 0,20,100,0
RGB 　: 253,208,0
　　　 #FDD000

CMYK : 22,0,0,0
　　　 −4,0,0,0
RGB 　: 206,235,251
　　　 −247,252,254
　　　 #CEEBFB
　　　 −#F7FCFE

CMYK : 100,0,80,0
RGB 　: 0,155,99
　　　 #009B63

CMYK : 22,0,0,0
　　　 −4,0,0,0
RGB 　: 206,235,251
　　　 −247,252,254
　　　 #CEEBFB
　　　 −#F7FCFE

CMYK : 40,30,20,0
RGB 　: 166,171,185
　　　 #A6ABB9

CMYK : 40,5,0,0
RGB 　: 160,210,242
　　　 #A0D2F2

CMYK : 22,0,0,0
　　　 −4,0,0,0
RGB 　: 206,235,251
　　　 −247,252,254
　　　 #CEEBFB
　　　 −#F7FCFE

CMYK : 0,20,5,0
RGB 　: 252,212,117
　　　 #FADCE2

CMYK : 30,0,40,0
RGB 　: 191,222,174
　　　 #BFDEAE

CMYK : 22,0,0,0
　　　 −4,0,0,0
RGB 　: 206,235,251
　　　 −247,252,254
　　　 #CEEBFB
　　　 −#F7FCFE

CMYK : 0,20,60,0
RGB 　: 252,212,117
　　　 #FCD475

CMYK : 0,0,0,45
RGB 　: 170,171,171
　　　 #AAABAB

CMYK : 22,0,0,0
　　　 −4,0,0,0
RGB 　: 206,235,251
　　　 −247,252,254
　　　 #CEEBFB
　　　 −#F7FCFE

CMYK : 70,0,0,0
RGB 　: 0,185,239
　　　 #00B9EF

CMYK : 45,80,0,0
RGB 　: 156,73,152
　　　 #9C4998

CMYK : 22,0,0,0
　　　 −4,0,0,0
RGB 　: 206,235,251
　　　 −247,252,254
　　　 #CEEBFB
　　　 −#F7FCFE

CMYK : 35,0,20,0
RGB 　: 176,220,213
　　　 #B0DCD5

CMYK : 55,0,20,0
RGB 　: 113,199,209
　　　 #71C7D1

CMYK : 60,25,10,0
RGB 　: 107,162,202
　　　 #6BA2CA

CMYK : 60,60,0,0
RGB 　: 121,107,175
　　　 #796BAF

CMYK : 22,0,0,0
　　　 −4,0,0,0
RGB 　: 206,235,251
　　　 −247,252,254
　　　 #CEEBFB
　　　 −#F7FCFE

CMYK : 0,30,0,0
RGB 　: 247,201,221
　　　 #F7C9DD

CMYK : 15,0,35,0
RGB 　: 226,237,186
　　　 #E2EDBA

CMYK : 50,0,35,0
RGB 　: 134,202,182
　　　 #86CAB6

CMYK : 70,10,45,0
RGB 　: 63,171,155
　　　 #3FAB9B

CMYK : 22,0,0,0
　　　 −4,0,0,0
RGB 　: 206,235,251
　　　 −247,252,254
　　　 #CEEBFB
　　　 −#F7FCFE

CMYK : 40,0,100,0
RGB 　: 171,205,3
　　　 #ABCD03

CMYK : 20,0,100,0
RGB 　: 218,224,0
　　　 #DAE000

CMYK : 5,0,90,0
RGB 　: 250,238,0
　　　 #FAEE00

CMYK : 0,0,0,20
RGB 　: 220,221,221
　　　 #DCDDDD

CMYK : 0,0,0,50
RGB 　: 159,160,160
　　　 #9FA0A0

CMYK : 22,0,0,0
　　　 −4,0,0,0
RGB 　: 206,235,251
　　　 −247,252,254
　　　 #CEEBFB
　　　 −#F7FCFE

CMYK : 0,0,0,80
RGB 　: 89,87,87
　　　 #595757

CMYK : 85,50,0,0
RGB 　: 3,110,184
　　　 #036EB8

CMYK : 76,0,25,0
RGB 　: 0,178,196
　　　 #00B2C4

CMYK : 0,0,90,0
RGB 　: 255,242,0
　　　 #FFF200

CMYK : 0,70,90,0
RGB 　: 237,109,31
　　　 #ED6D1F

※ 漸層效果中的起始與結束的顏色以「−」加以區隔。

# GRADATION

[ BASE COLOR　　CMYK : 15,0,0,0 / RGB : 223,242,252 . #DFF2FC ] ※

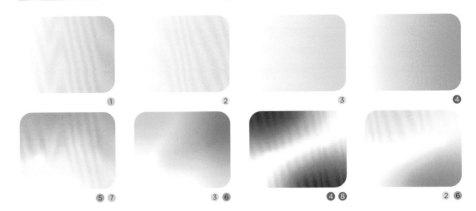

① ② ③ ④

⑤ ⑦　　③ ⑥　　④ ⑧　　② ⑥

# SIMPLE PATTERN

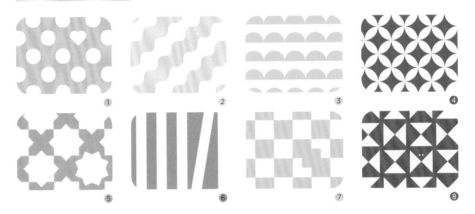

① ② ③ ④

⑤ ⑥ ⑦ ⑧

# DESIGN PATTERN

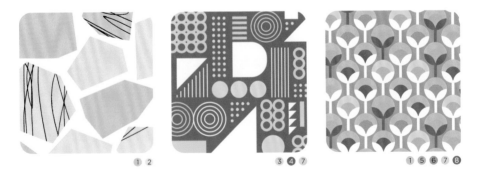

① ②　　③ ④ ⑦　　① ⑤ ⑥ ⑦ ⑧

| 1 | CMYK : 0,25,15,0<br>RGB : 249,209,203<br>#F9D1CB |
| 5 | CMYK : 0,35,85,0<br>RGB : 248,182,45<br>#F8B62D |

| 2 | CMYK : 10,10,25,0<br>RGB : 235,227,199<br>#EBE3C7 |
| 6 | CMYK : 10,0,0,30<br>RGB : 185,195,201<br>#B9C3C9 |

| 3 | CMYK : 40,0,25,0<br>RGB : 163,214,202<br>#A3D6CA |
| 7 | CMYK : 0,15,80,0<br>RGB : 255,219,63<br>#FFDB3F |

| 4 | CMYK : 30,50,75,10<br>RGB : 178,130,71<br>#B28247 |
| 8 | CMYK : 49,60,0,0<br>RGB : 146,112,176<br>#9270B0 |

※ 為了便於使用在圖樣上，本頁將顏色變更為更方便使用的顏色。

## 利用若隱若現的設計主題，營造透明感

範例以燙白箔的方式，在閃亮具有光澤感的紙張上印刷出森林中的樹木，並使用與紙張相近的顏色讓觀者看不清楚，營造清透印象。白色在光線的變化下會呈現出不同的感覺，讓設計主題若隱若現，相當有趣。

此外，這個設計也善用紙張與白箔之間的質地落差，讓人在觸摸時感到驚喜。比起透過視覺觀賞，用手觸摸更能感受到設計主題的形狀，也是白箔的趣味所在。

而銀箔則更進一步呈現出太陽的閃亮耀眼及反射於水面的光線微粒，在樹木的掩蓋下導致形狀未能完整呈現，誘發了觀者好奇心並吸引目光。銀箔雖未強調位於前景的設計主題，卻使其存在感更顯強烈。

除了白箔以外，透明箔也很好運用。透明箔的存在感比有顏色的箔來得低，試圖為版面增添些許光澤感，以及想於局部加入強調效果時都很適合，能發揮於各式用途上。

# INDEX
## 索引

這裡將各篇章介紹的配色，按章節擷取出來整理成索引，可依顏色來查詢。想尋找可用的配色或用色靈感時，可多加瀏覽此索引。

### 1 COLOR BALANCE INDEX

本索引按照配色的面積比例，以一目了然的長條圖方式呈現。設計印象會受到顏色的占比影響，若想了解某個特定比例的配色用於設計上會呈現什麼樣的感覺，可從左上方的「P.000」得知對應的頁數。

CHAPTER 1 ——————————————— PINK

P.009  P.011  P.012
P.013  P.013  P.013
P.019  P.020  P.021
P.021  P.021  P.027
P.028  P.029  P.029
P.029  P.035  P.036
P.037  P.037  P.037

CHAPTER 2 ——————————————— RED

P.043  P.045  P.046
P.047  P.047  P.047
P.053  P.054  P.055
P.055  P.055  P.061
P.062  P.063  P.063
P.063

## 2 | COLOR PATTERN INDEX

本索引以可掌握配色印象的圓餅圖來呈現，只要瀏覽本索引，便可確認小面積使用某組特定配色時所形成的印象。

CHAPTER 1 ———————————————————————————— PINK

P.014-015

P.022-023

P.030-031

P.038-039

CHAPTER 2 ———————————————————————————— RED

P.048-049

P.056-057

P.064-065

CHAPTER 3 ———————————————————————————— ORANGE

P.074-075

INDEX

# COLOR DESIGN BASICS

色彩設計的基礎知識

## 1 ) 關於顏色

顏色的種類雖多，但就如同天空中的彩虹一樣，所有顏色都是由連續的光譜形成的。將顏色按照波長結構加以區分的行為稱為「分光」，而我們可透過被分光後的光的強弱及混色度來認知出各式各樣的顏色。「色相」代表的就是紅、黃、藍等色調上的差異，共分為暖色、冷色、中性色這三種色系。

色相

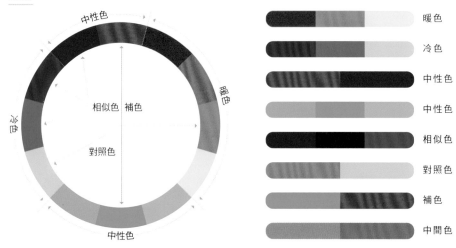

- 暖色
- 冷色
- 中性色
- 中性色
- 相似色
- 對照色
- 補色
- 中間色

將分光後得到的紅、橘、黃、綠、藍、藍紫色以環形排列出的色環，即為色相環。在色相環上距離相近的顏色稱為相似色，距離遙遠的顏色則稱為對照色、補色。相似色可用於呈現統一感或純淨感；對照色及補色則適合展現強而有力感，給人強烈或花俏的印象。而中性色是既非暖色也非冷色的顏色；中間色則是在純色中加入灰色後的顏色。

明度 DOWN ◀　　　　　　　　▶ UP

「明度」就如其名，意為「明亮度」。明度越高越偏白，越低則越偏黑。亮度若是亮到和陽光一樣，會刺眼得難以直視；相反地，若和夜晚一樣暗，就什麼都看不見。照片的明度被調成零的話，就會變成一張黑漆漆的照片。

彩度 DOWN ◀　　　　　　　　▶ UP

「彩度」指的是顏色的「鮮豔度」。彩度越高越鮮豔，越低則越黯沉。顏色明度低時會轉黑，但低彩度則會失去顏色並轉灰。因此就算將照片調成低彩度，還是能看見照片的內容。

## 2 關於色調

顏色雖可用左頁的「色相、明度、彩度」來說明，但實際在設計現場看待顏色時經常是綜合了明度與彩度。融合了明度與彩度的概念稱為「色調」，比如明亮的粉色調顯得可愛，彩度高的鮮色調則很搶眼，高雅的深色調則適用於日式風格，色調的變化能給人不同的印象。換言之，只要理解色調，就能建構出得宜的印象。

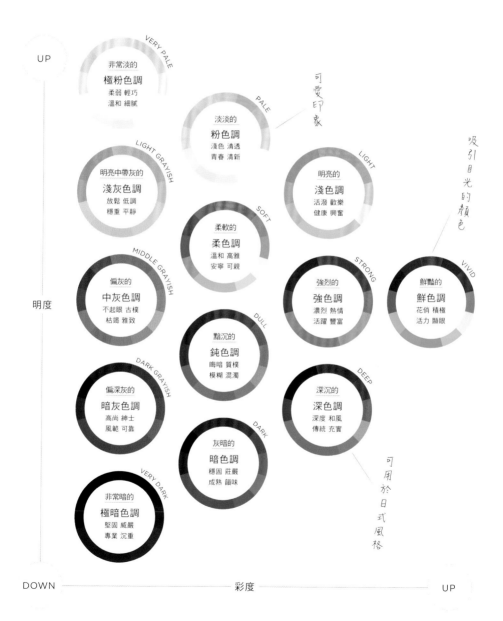

COLOR by COLOR 配色ひらめきツール

# 日本金獎設計師の配色靈感聖經

作　　者　石黑篤史
譯　　者　李佳霖
封面設計　白日設計
內頁構成　詹淑娟
文字編輯　溫智儀
執行編輯　柯欣妤
校　　對　吳小微
行銷企劃　王綬晨、邱紹溢、蔡佳妘
總編輯　　葛雅茜
發行人　　蘇拾平

出版　　原點出版 Uni-Books
　　　　Facebook: Uni-Books 原點出版
　　　　Email: uni-books@andbooks.com.tw
　　　　105401 台北市松山區復興北路 333 號 11 樓之 4
　　　　電話：（02）2718-2001 傳真：（02）2719-1308
發行　　大雁文化事業股份有限公司
　　　　105401 台北市松山區復興北路 333 號 11 樓之 4
　　　　24 小時傳真服務 （02）2718-1258
　　　　讀者服務信箱 Email: andbooks@andbooks.com.tw
　　　　劃撥帳號：19983379
　　　　戶名：大雁文化事業股份有限公司

初版一刷　2023 年 5 月
定價　　　599 元

ISBN 978-626-7338-00-1（平裝）
ISBN 978-626-7338-02-5（EPUB）
版權所有 · 翻印必究（Printed in Taiwan）
缺頁或破損請寄回更換
大雁出版基地官網：www.andbooks.com.tw

國家圖書館出版品預行編目（CIP）資料

日本金獎設計師の配色靈感聖經 / 石黑篤
史著 . -- 初版 . -- 臺北市：原點出版：大
雁文化事業股份有限公司發行 , 2023.05
320 面 ; 17×23 公分
ISBN 978-626-7338-00-1（ 平裝 ）

1.CST: 色彩學 2.CST: 平面設計

963　　　　　　　　　　　112007730